하경이가 되어 행복했습니다
출간 축하드려요 .

박민영

안녕하세요! 송강입니다 ♡

"기상청 사람들" 너무나도 좋은 추억으로 마무리 하였는데.
많은 사랑 주셔서 너무 감사드립니다.

독자 여러분! 매일매일이 건강하도록 응원하겠습니다!!

기상청
사내연애 잔혹사 편
사람들

1

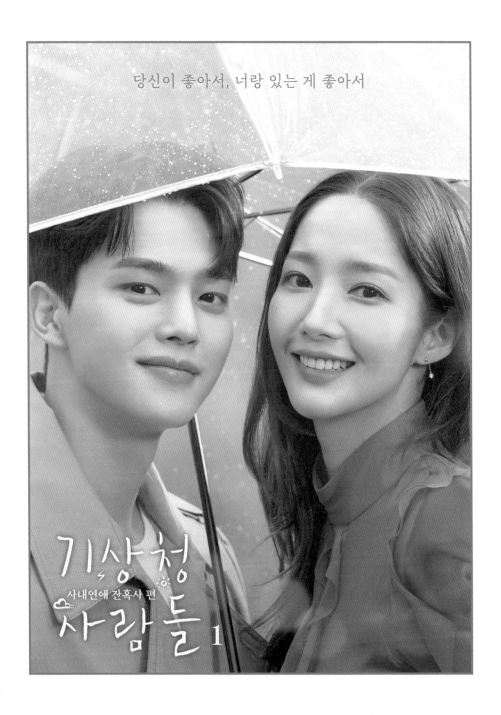

당신이 좋아서, 너랑 있는 게 좋아서

기상청
사내연애 잔혹사 편
사람들 1

선 영 대 본 집

크리에이터 글line & 강은경

오브제

저에게 있어서 '기상청'은 그저 좋은 소재에 지나지 않았습니다.

그러나 드라마 집필을 위해 기상청에 출퇴근하며 지켜본 '기상청 사람들'은 그런 절 참 많이 부끄럽게 했죠. 그들은 오래전 교과서에나 실렸음직한 분들이었습니다. 정확한 예보를 위해 기꺼이 사투를 벌이겠다는 '직업정신', 국민의 생명과 재산을 보호하겠다는 '사명감'으로 똘똘 뭉쳐 근무하고 있었기 때문입니다. 치열한 일상에서 그들이 무심히 툭툭 던지는 말은 지금까지 어디서도 들은 적 없던, 그야말로 명대사였고, 드라마의 한 회, 한 회를 열어주는 키워드였습니다.

하루는 이런 생각마저 들었습니다. 만약 나보다 더 글을 잘 쓰는 작가가 기상청을 소재로 드라마를 쓴다면 정말 훌륭한 작품이 탄생할 텐데... 안타깝기도 하고 슬슬 자신이 없어졌습니다.

그러던 저에게 동료 작가가 건넨 말이 있습니다. 우리는 우리가 드라마의 소재를 선택하고 글을 쓴다고 착각하지만, 훗날 되돌아보면 그 소재가 나를 선택해서 드라마를 쓰게 하는 것 같다고...

그 말을 들으니 이 드라마를 누구보다 잘 쓰고 싶다는 사명감이 생겼습니다. 누가 알아주든 말든 묵묵히 현업에서 최선을 다하는 기상청 사람들의 심정이 제게도 와닿았습니다. 그러자 그때부터 거짓말처럼 한 회 한 회 드라마를 쓸 수 있었지요.

참 오랜 시간 자료에 파묻혀 살았고 대본과 씨름했습니다. 포기하고 싶었던 순간도 많았고, 실제로 포기한 시간도 있었습니다. 그때마다 저를 일으켜준 강은경 선생님께 감사의 말씀 드립니다. 선생님이 아니었다면 이 드라마는 세상에 나올 수 없었을 것입니다.

대본을 처음부터 끝까지 함께 읽어주며 냉철한 비판과 아이디어를 동시에 주었던 수현 삭가, 그리고 글라인의 모든 작가에게 우정의 마음을 전합니다. 그리고 몇 날 며칠이고 불이 꺼지지 않는 제 방의 문을 열어보며 마음을 졸이셨던, 배여사의 실제 모델이자 나의 어머니인 장정숙 여사님... 저의 끈기와 성실은 모두 당신에게 물려받은 것이라고 고백하고 싶습니다.

마지막으로 드라마 「기상청 사람들」을 '우리 드라마'라고 말해주시는 모든 분... 부족한 제 대본을 따뜻한 시선으로 해석해서 영상으로 표현해준 차영훈 감독님, 배우 및 스태프분들, 대본을 쓰는 내내 자문과 감수를 해준 기상청의 이시우 과장님, 그 밖에 물심양면으로 협조와 응원을 아끼지 않았던 모든 기상청 관계자분께 진심으로 감사의 인사 전합니다.

선영 드림.

차례

작가의 말		005
일러두기		008
기획의도		009
인물관계도		010
등장인물		012
인물 MBTI		019
용어정리		022
작가's Pick		023

제1화	시그널	025
제2화	체감온도	081
제3화	환절기	131
제4화	가시거리	183
제5화	국지성호우	235
제6화	열섬현상	281
제7화	오존주의보	325
제8화	불쾌지수	379

다이내믹 코리아!
대한민국을 이보다 더 잘 표현할 수 있을까 싶을 정도로
뉴스를 틀면 간밤에 터진 사건·사고가 물밀 듯이 쏟아진다.
하지만 굵직굵직한 뉴스 속에서 정작 우리의 귀를 쫑긋하게 만드는 것은
'내일의 날씨'다.
그에 따라 내일 당장 입고 나갈 옷차림이 바뀌고,
우산을 챙겨야 할지 차 키를 챙겨야 할지,
점심에 뜨끈한 칼국수를 먹을지, 시원한 냉면집을 예약해야 할지,
주말에 가족들과 뭘 하며 시간을 보낼지 대비를 할 수 있기 때문이다.

여기! 내일의 날씨,
즉 인생의 정답을 맞히기 위해 피 터지게 싸우는 이들이 있다.
어떤 날은 자신들이 낸 예보가 맞아서 뛸 듯 기뻐하고,
또 어떤 날은 빗나가 머리털을 쥐어뜯으며 자책하고,
또 어떤 날은 자신들이 낸 예보가 틀리기를 바라며
조마조마한 심정으로 하늘을 올려다보다가 결국 깨닫게 될 것이다.
인생의 정답은 애초부터 정해진 것이 아니라,
내가 한 선택에 책임을 지고 정답으로 만들어가는 과정이란 사실을.
그것이 설사 다시는! 절대! 네버! 단언컨대! 하지 않겠다고 맹세한
천재지변 같은 '사내연애'라 할지라도 말이다.

인물관계도

이 시 우
특보예보관

진 하 경
총괄예보관

사내
비밀연애
중

구 연인

구 약혼 *!?*

출입기자증

채 유 진
문민일보 기상전문 기자

신혼부부

한 기 준
대변인실 통보관

고봉찬
예보국장

배수자
하경의 모

진태경
하경의 언니

오명주
통보 및 레이저분석 주무관

신석호
동네예보관

이향래
동한의 처

김수진
초단기예보관

엄동한
선임예보관

엄보미
동한의 딸

진하경 | 34세, 총괄 2과. 총괄예보관

매사 똑 부러진다. 일이면 일, 자기 관리면 자기 관리.
공과 사 확실하고 대인관계마저도 맺고 끊음이 분명한 차도녀에
그 어렵다는 5급 기상직 공무원 시험을 단숨에 패스한 뇌섹녀.
하지만 이 모든 잘나가는 이미지와는 달리 갑갑할 정도로 원칙주의에
모든 인간관계로부터 깔끔하게 선을 긋는 성격 탓에
기상청 내에서는 자발적 아싸로 통한다.
까칠하고 예민한 편이다.
그러다 제 성질을 못 이겨서 히스테리를 부릴 때면 다들 그랬다.
성격이 그래가지고 평생 시집가기는 힘들 거라고...
하지만 세상에 천생연분이란 말이 괜히 있는 게 아니라는 것을 증명하듯
그녀의 까칠한 성격을 다 받아주는 한기준을 만나 어느덧 연애 10년 차.
선배들의 경고에도 불구하고 우린 다르다며 당당히 공개연애 했건만...
삶의 시그널을 놓치면서 믿었던 남친에게 하루아침에 파혼당하고
실패한 사내연애의 잔혹함을 톡톡히 맛보게 된다.
더욱이 한기준을 가로채 간 여자의 구남친 이시우와 한 팀으로 엮이면서
담담한 척하며 견디는 복잡한 속내를 몽땅 들키는 바람에

참으로 껄끄럽고 팀장으로서 민망할 뿐인데...
찬바람이 몹시 불던 어느 날,
그가 던진 위로에 그간 눌러왔던 감정이 터지면서
다시는 사내연애 따위 하지 않겠다던 그녀의 삶에
또다시 폭풍우가 휘몰아친다.

이시우 | 27세, 총괄 2과, 특보담당

때 시(時) 비 우(雨).
때맞춰 내리는 비처럼 어딜 가나 반가운 존재가 되라는 이름을 가졌다.
평생 농사를 지었던 할아버지에게 일찍 맡겨져서 자란 탓인지
순박하고 감정 표현에 솔직한 편이다.
좋고 싫은 게 분명해서 썸 같은 애매한 감정은 질색한다.
덤벙덤벙 허둥지둥 어디가 좀 모자란 것 같기는 한데 IQ가 무려 150!
작정하고 달려들면 못 할 게 없지만 그의 관심은 오로지 날씨!뿐이다.
평소에는 순딩순딩 허술해 보이다가도 날씨와 관련된 일이라면
눈빛이 바뀌면서 놀라운 집중력을 발휘한다.
누가 그랬던가. 사랑하면 알게 되고 알면 보인다고...
복잡한 일기도와 변덕스러운 날씨가 시우에게는 딱 그런 존재다.
하지만 좋아하는 여자의 마음은 그녀가 좋아질수록 아리송한 건지...
여친이 보내는 권태 신호를 눈치채지 못해 대차게 차인 것으로도 모자라
자신과는 모든 면에서 너무 다른 넘사벽 진하경 과장에게 꽂히면서
짠내 나는 순애보를 이어가게 되는데...

한 기 준 | 34세, 기상청 대변인실 통보관

반듯한 외모만큼이나 논리정연하고 설득력 또한 뛰어나다.
자신의 입장을 설명할 때는 더더욱!
신입 시절 예보국 총괄팀으로 발령이 나서 고전을 면치 못하다가
자신이 그럴 수밖에 없는 이유를 피력하는 유창함을 인정받아
대변인실로 스카웃되었다.
순발력이 좋고 언론대응 능력이 뛰어나다는 평가를 받지만
그 뒤에 하경의 서포트가 있다는 사실을 알 만한 사람들은 다 알고 있다.
평생을 모범생으로 살아서 실패에 대한 내성이 약한 편인데,
기준 대신 총괄팀에서 꿋꿋하게 견디는 하경을 보고
묘한 열등감을 느끼면서 충동적인 선택을 하게 된다.
뭐든 재고 따지고 보는 기준에게 그 선택은 그야말로
일생일대의 마음 가는 대로 저지른 일이라 불안하고 찌질해지기도 하지만
아슬아슬 위태위태 위기를 넘기면서 자신의 선택에
끝까지 최선을 다하게 된다.

채 유 진 | 25세, 문민일보 기상전문 기자

호불호가 분명하고 뭐든 중간이 없다.
어떤 날은 자신감 과잉이었다가 싫은 소리 한마디 듣고 나면
지하 200미터 아래로 땅굴을 파고 들어가는 불안의 아이콘.
특종이 터지는 사건 현장을 뛰어다니고,
카페 테라스에 앉아 노트북으로 기사를 송고하는
멋진 모습을 상상하면서 언론사에 들어왔는데,
깊이가 없다는 이유로 '날씨와 생활팀'에 배치됐다.

선배들은 기상청만큼 특종이 많은 곳도 없다지만
정작 현실에선 날씨와 관련된 기사 한 줄도
신문사 사주의 비위를 맞춰야 하는 자신의 처지에 질려가는 중이다.
더욱이 관련 지식과 용어는 왜 그렇게 어려운 것인지...
기사 한 줄 쓰자고 그 많은 공부를 하자니 여러모로 비효율적이다 싶어서
브리핑하는 사무관에게 그때그때 질문을 던지다가 아예 꼬셔버렸다.
원래 그 나라 말을 배우려면 연애를 하라는 말도 있듯이.
처음에는 다분히 이기적인 속셈이었는데,
선배 기자에게 깨지고 불안감이 극에 달하던 날 취집을 결정하게 된다.

엄 동 한 | 43세, 총괄2과, 선임예보관

까칠한 인상, 퉁명스러운 어투, 어쩌다 기분이 좋을 때 내뱉는 농담조차
너무 썰렁해서 사람들을 얼려버리는 아이스맨이다.
9급 공채로 기상청에 들어와서 처음 발령받은 곳이 백령도 관측소.
이후 전국의 기상대와 지방청을 두루 돌며 한국의 지형과 날씨를 익힌 예보통.
사회성도 부족하고 융통성은 더더욱 없지만 일기예보 하나만큼은
현업에서 뛰는 예보관 중에 으뜸이라 자신했다.
도와줘요, 슈퍼맨!!
그를 필요로 하는 곳이면 언제 어디든 달려갔는데...
그러다 보니 정작 가족은 돌보지 못한 채 떨어져 지낸 지 어언 14년 세월.
이제는 집으로 돌아와 가족과 함께하고 싶지만,
어느새 부쩍 커버린 딸과 자신을 남보다 더 어색해하는 아내와 마주하면서
히어로로 살아온 시간을 후회하며 노심초사하게 된다.

신 석 호 | <small>40대 초반, 총괄 2과. 동네예보 담당</small>

박학다식, 철두철미, 안분지족. 아는 것 많고 매사 꼼꼼해서
그의 레이더에 걸리는 정보가 상당하지만 괜히 귀찮아지는 게 싫어서
봐도 못 본 척 들어도 못 들은 척 시치미를 떼기 일쑤다.
철저한 개인주의자로 혼자만의 라이프를 사랑하고,
단순한 취미활동을 즐기던 어느 날,
그의 상식으로는 도저히 이해불가한 태경에게 심쿵하게 된다.

오 명 주 | <small>40대 중반, 총괄 2과. 통보 및 레이저 분석 주무관</small>

봄과 가을의 포근함처럼 뭐든 다 받아주는 큰누나 같은 존재.
털털해 보이는 외모와는 달리 한때는 예보국 최연소 과장 자리를
넘봤을 만큼 예보에 대한 열정이 남달랐던 야심가.
하지만 결혼해서 예정에 없던 아이를 임신하고
출산과 육아휴직을 반복하다 보니 지금 그녀에게 바람이 있다면
아이들이 초등학교를 졸업할 때까지만 무사히 직장생활을 하는 것이다.
12시간 풀로 돌아가는 교대근무에 아이들 양육하는 것만으로도
과로사할 판인데 사내연애로 결혼한 남편이 갑자기 휴직을 하게 되면서
인생의 새로운 전환점을 맞게 된다.

김 수 진 | <small>20대 후반, 총괄 2과. 초단기예보</small>

공부는 잘했고, 그것 말고는 다른 장기가 없어서 공무원이 됐다.

스무 살이 넘도록 뭐 하나 내 맘대로 결정해본 게 없는 것 같다.
대학도 기상청도 부모님이 세워준 인생 설계에 맞춰서 왔다.
덕분에 기상청에 입사한 지 어언 2년이 넘었음에도
이 직장이 내게 맞는 걸까? 매일매일 갈등 중이다.

고 봉 찬 │ 50대 후반, 서울 본청 예보국장

기상장교로 3년 복무하고 기상청에 입사해서 오직 예보에만
전 여생을 쏟아 부은 예보통이자 기상청의 최고참.
정년퇴임을 눈앞에 두고 있다.
오직 한길만을 걸어왔고, 이제 그 끝이 보인다는 사실이 너무나 행복하다.
한데, 좀 조용하게 퇴직하려고 했는데 여름철 방재 기간을 앞두고
총괄팀이 개편되면서 하루도 마음 편할 날 없는 나날을 보내고 있다.

〈 기상청 외 사람들 〉

배 여 사 │ 60대 후반, 진하경의 모친

드센 성격, 불도저 같은 추진력, 정곡을 찌르는 말발.
한번 맘먹은 일은 하늘이 두 쪽 나도 관철하는 불굴의 여인이다.
'엄마 쫌... 안 그러면 안 돼?'
진저리 치는 딸년에게 내 캐릭터가 이만했으니
니들 고아 만들지 않고 이만큼 키운 거라고
당당하게 말하는 징글맘 되시겠다.

진태경 | 40대 초반, 진하경의 언니. 동화작가

하경이 IQ가 높다면 태경은 EQ가 높은 타입.
셈은 약하지만 감수성이 풍부하고 친화력 하나는 끝내준다.
철학을 전공했다가 뒤늦게 재능을 발견하고 동화작가로 전업했다.
데이터를 보고 날씨를 예측하는 하경과는 딜리
어제는 날씨가 맑아서... 오늘은 날씨가 궂어서... 일하기가 참 싫은,
기분에 살고 기분에 죽는 아티스트.

이향래 | 50대 초반, 엄동한의 아내

남편과는 선 보고 석 달 만에 결혼에 골인했다.
모르는 사람은 남편인 엄동한이 향래에게 첫눈에 반해서
결혼을 밀어붙였다고 생각하지만 사실 그녀의 의지가 더 강했다.
예보관으로서의 사명감이 남달랐던 남편.
젊었을 때는 그의 그런 모습이 존경스럽고 평생 뒷바라지할 마음이었는데
그녀도 지쳤는지, 한때는 좋아 보이던 남편의 우직한 성격 때문에
속에서 천불이 올라온다.

엄보미 | 10대 중반, 엄동한의 딸

평소에는 생글생글 잘 웃다가도 아빠만 봤다 하면 뚱해진다.
14년 만에 같이 살게 된 아빠가 싫어서라기보다는 불편하고 어색해서인데
자꾸만 섭섭해하는 아빠 때문에 살짝 고민이다.

인물 MBTI

| 진하경 | ENFJ | 정의로운 사회운동가형 |

언변능숙형. 완벽한 척하는 덤벙이. 계획 세우는 것을 좋아하고 계획대로 사람들을 이끄는 데 능숙하다. 비판을 받으면 예민하게 반응한다.

| 이시우 | ESFP | 자유로운 영혼의 연예인형 |

핵인싸형. 쉬는 날 무조건 외출한다. 약속 자리에 친구의 친구의 친구까지 나와도 부담 제로. 사교성이 뛰어나다. 잘 먹고, 잘 자고, 생각이 단순하다.

| 한기준 | INFJ | 선의의 옹호자형 |

겉바속촉형. 내적 고민이 많다. 뛰어난 통찰력으로 사람들에게 영감을 준다. 공동체의 이익을 중요시한다.

| 채유진 | ENTP | 뜨거운 논쟁을 즐기는 변론가형 |

임기응변형. 일단은 행동으로 옮기고 본다. 생각은 나중에. 선입견이 없고 있는 그대로를 받아들인다. 직설적이고 솔직하게 표현하는 것에 거리낌이 없다.

| 엄동한 | ISTP | 만능 재주꾼형 |

마이웨이형. 자기주장이 강하다. 관심 있고 하고 싶은 것만 하며 싫은 건 죽어도 하지 않는다. 과묵하고 분석적이며 적응력이 강하다.

| 신석호 | ISTJ | 청렴결백한 논리주의자형 |

세상의 소금형. 책임감이 강하며 현실적이다. 매사에 철저하고 보수적이다.

| 오명주 | INFP | 열정적인 중재자형 |

잔 다르크형. 성실하고 이해심이 많으며 개방적이다. 잘 표현하지 않으나 신념이 강하다.

| 김수진 | ESFJ | 사교적인 외교관형 |

분위기 메이커형. 어색한 걸 잘 못 참고 먼저 말을 건다. 친구, 가족, 내 사람을 잘 챙긴다. 스트레스를 받으면 누구라도 만나서 푼다.

| 고봉찬 | ESTJ | 엄격한 관리자형 |

사업가형. 체계적으로 일하고 규칙을 준수한다. 현실적 목표 설정에 능하다.

| 배여사 | ENTJ | 대담한 통솔자형 |

지도자형. 준비성이 철저하며 활동적이다. 통솔력이 있으며 단호하다.

| 진태경 | ENFP | 재기발랄한 활동가형 |

금사빠형. 리액션을 잘한다. 상상력이 풍부하고 순발력이 뛰어나다. 일상적인 활동에 지루함을 느낀다.

| 이향래 | ISFJ | 용감한 수호자형 |

겸손형. 차분하고 헌신적이며 인내심이 강하다. 타인의 감정 변화에 주의를 기울인다.

| 엄보미 | ISFP | 호기심 많은 예술가형 |

성인군자형. 양보를 잘한다. 주변 의견이나 분위기를 잘 따라간다. 남한테 내 이야기를 잘 하지 않는다.

S#	Scene. 장면. 동일 시간, 동일 장소에서 이뤄지는 행동과 대사가 하나의 씬으로 구성된다.
E	Effect. 효과음. 주로 화면 밖에서의 소리를 씬에 넣을 때 사용한다.
F	Filter. 전화 수화기를 통해 들려오는 소리.
F-I	Fade In. 페이드인. 어두웠던 화면이 서서히 밝아지는 기법.
F-O	Fade Out. 페이드아웃. 화면이 서서히 어두워지는 기법.
OL	Overlap. 오버랩. 현재 씬이 흐릿해지면서 다음 씬이 서서히 등장해 겹치게 하는 기법. 소리나 장면이 맞물린다.
Na	Narration. 화면 속 소리와 별도로 밖에서 들려오는 등장인물의 대사.
Insert	화면 삽입. 동작이나 상황을 강조하기 위한 것으로 특정 부분을 확대하는 클로즈업을 통해 이뤄지는 경우가 많다.
Flash Back	플래시백. 과거에 나왔던 씬을 불러오는 것. 주로 회상이나 인과를 설명하기 위해 넣는다.
DIS	Dissolve. 디졸브. 두 개의 화면이 겹쳐질 때 사용한다.
몽타주	각기 다른 시간과 장소에서 촬영된 씬들을 짧게 끊어서 이어붙이는 기법.

작가's Pick

01화

세상에 궂기만 한 날씨가 어딨든?
맑은 날은 맑은 날대로 비바람이 불면 또 그런대로... 다 이유가 있다니까?

– 최과장

02화

앞으로 잘해봐요 우리. 어른답게, 나이쓰하게.

– 이시우

03화

나는 썸은 안 탑니다.
좋으면 사귀는 거고, 아니면 마는 거예요. 어느 쪽이에요?

– 이시우

04화

서로의 가시거리를 좁힐 수 있는 가장 확실한 방법은
서로에게 계속 용기 있게 다가가는 것뿐이라는 걸...

– 이시우

서로 다른 성격... 서로 다른 원칙...

서로 다른 상처를 간직한 너와 내가 만났으니...

대기가 불안정해지고 이상기후가 나타나는 것은 당연한 일이다.

– 진하경

마음이 변하면... 나한테 가장 먼저 얘기해줘.

마음이 흔들려도... 나한테 가장 먼저 얘기해줘.

니가 변하는 게 마음 아프지만...

근데 그것보다 더 마음 아픈 건, 내가 모르는 채로 겪는 거야.

아버지처럼... 한기준처럼...

– 진하경

사생활과 연애를 분리하겠다는 니 마음 존중해.

그런 걸로 부끄럽고 싶지 않은 니 자존심도 존중하고...

근데 애써 괜찮은 척할 필요까진 없어. 무슨 말인지 알겠니?

– 진하경

난 내가 최선을 다한 시간에 대해서는 후회 안 해.

– 이시우

제1화

시그널

S#1. **동해안 / 낮.**

조용한 바다 위로 바람이 분다.

진하경(Na) 신호는 단순하다.

점점 거세지는 파도와 바람.

진하경(Na) 때로는 소리로

Insert 1〉 S#11. (짧게)

E. 삐삐- 에러를 알리는 도어록 소리.

Insert 2〉 S#10. (짧게)

엘리베이터를 빠져나가는 호피 무늬 하이힐.

진하경(Na) 때로는 색깔과

바다에서 피어오른 수증기가 점점 먹구름으로 변해가면서

번쩍하더니 천둥이 친다.

진하경(Na) 진동으로...

S#2. 아파트 침실.

지이이잉! 지이이이잉! 침대 옆 협탁 위에서 진동하는 핸드폰.
발신자 [하경♥]이다.

진하경(Na) 이 세상에 안전한 것은 없다고...

S#3. 한복집.

창밖을 바라보며 전화를 걸고 있는 하경.
통화연결음만 계속된다.

진하경(Na) 계속해서 내게 신호를 보낸다.

통화연결음을 듣고 있는 하경의 담담한 표정 위로 타이틀 뜬다.
[제1화, 시그널(Signal)]

S#4. 한복집.

하경이 핸드폰을 닫고 돌아서면,
소파에 앉아서 잡지를 보던 태경이 고개를 든다.

진태경 안 받아?
진하경 응. (이상하네)

E. 띠링! 메시지 들어오는 소리에 들여다보면
(E. 한기준) [미안. 컨디션이 안 좋아서 오늘 한복집은 못 갈 것 같아.]

진태경 (궁금해서 쳐다보면) 왜?

진하경	기준 씨 컨디션이 안 좋다네...
진태경	(걱정스럽게) 삐졌나?
진하경	삐져?
진태경	(슬쩍 한쪽을 보며) 어제 말이야...
진하경	(짐작이 간다) 대체 얼마나 끌고 다녔길래?
진태경	(고자질하듯 소곤) 끌고만 다녔으면 다행이게? 다니는 내내 사람 자존심을 얼마나 건드리던지...
진하경	(표정 딱 굳고)
진태경	내가 제부라면 아니꼬워서 이 결혼 안 한다.
배여사(E)	그럼 나야 땡큐지!
진태경	엄마아. (말리면)
진하경	(무시하고, 다시 기준에게 전화를 거는 위로)
진태경	요즘 같은 세상에 제부만 한 사람이 어딨다구, 월급 제때 나와, 정년에 연금까지 보장되는 철밥통에, 얼마나 안정적이야, (하경을 힐끔거리며) 그래서 결혼하는 거래잖아, 안정적이어서.
진하경	(통화연결음만 들릴 뿐, 계속 안 받는 듯. 그 위로 계속)
배여사	하다못해 듬직한 맛이라도 있든가. 어제 그거 조금 끌고 다녔다고 컨디션이 뭐? 낼 모레가 70인 나도 쌩쌩하구만... 픽두 안정적이다 그래.
진태경	그냥 천생연분인가 보다 해. 엄마... 10년을 연애했어도 싸워본 적 단 한 번도 없다잖아요?
배여사	(터지듯) 나는 그게 제일 걸려! 얘 이 까칠한 성격은 에미인 나도 이렇게 아니꼬운데... 아무리 콩깍지가 씌었기로서니 무조건 받아만 준다는 게 말이 돼?
진태경	좋으니까. 좋으면 그럴 수도... (있지, 하려는데)
배여사	(딱 잘라) 싸움도 애정이 있어야 하는 거다.
진하경	(탁! 핸드폰 끄며 배여사 쪽 돌아보면)
배여사	이게 좋겠네, 색깔이 아주 격조 있게 곱네, 이걸루 갑시다. (한복

집 주인 쪽으로 가면)

진하경 (찬바람 쌩한 눈빛으로 쳐다보는 위로)

캐스터(E) 이제야 봄이 제자리를 되찾은 듯합니다.

S#5. 하경의 차 안.

세 모녀 냉랭하게 가라앉은 분위기 위로 계속.

(운전 중인 하경, 뒷좌석에 앉은 배여사, 가운데서 눈치 보는 태경)

캐스터(E) 오늘 낮 기온 3도 이상 오르면서 맑고 따뜻하겠는데요. 현재 전
 국에 다소 구름이 많은 편이지만 점차 하늘이 맑아지면서 한동
 안 구름 한 점 없는 맑은 날씨가 이어지겠습니다.

진하경 (예민해져서) 아직 멀었어?

진태경 조 앞에서 좌회전! (하면서 배여사와 슬쩍 눈빛 교환하면)

S#6. 한옥집 안.

딸랑딸랑... 풍경 소리와 함께,

고상한 분위기의 사랑방에 나란히 앉은 세 모녀.

진하경 (옆에 앉은 배여사를 향해 낮게) 차 마시러 오자며?

배여사 (복화술 하듯 중얼) 차 마시러 왔잖아!

진하경 (한옥 가리키며) 여기가 찻집이야?

배여사 찻집이 별거야? (앞에 놓인 맑은 메밀차를 밀어주며) 차 마시면서 이
 야기하면 찻집 되는 거지.

진하경 (허... 엄마 보는데)

선녀보살(E) 우리 보살님 오늘은 또 무슨 일로 오셨을까?

목소리에 세 모녀, 앞을 바라보면
강렬한 컬러의 탱화를 등지고 선녀보살이 앉아 있다.

배여사 일전에 말씀드렸죠. 우리 딸... (가방에서 뭔가 찾는데)

진하경 (삐딱하게) 이분요. 교회 권사예요.

선녀보살 (순진하긴) 권사, 집사, 목사, 의사, 교수, 사모님... 속 시끄러우면
 다 고 자리에 앉아 있게 돼 있어.

배여사 (잠자코 있으라는 듯 엉덩이로 하경을 밀어내고, 종이를 내민다)

선녀보살 (쓱 들여다보면) 둘 다 기사년 뱀띠네?

배여사/태경 (바짝 붙어 앉으며 고개 끄떡)

진하경 (이 상황 영 못마땅하고)

선녀보살 (부채를 착! 중얼중얼 읊조린다) 기사년 묘시생이라... (하경을 힐긋
 보고) 조심성이 너무 많아도 인생이 고달픈 법인데...

배여사 (맞장구치며) 어렸을 때부터 어찌나 의심이 많은지 얘는 냉수도
 꼭 냄새부터 맡고 마셔요.

진하경 아부지처럼 빨리 죽을까 봐 그래, 뭐 잘못이야?

배여사 (흠칫, 이 기지배 말하는 것 좀 봐... 째려보고)

진태경 얘는 엄마는 다 너 생각해 이러는 건데... 그리고 결혼할 때 궁합
 이 얼마나 중요하다구!!

진하경 언니는 뭐 궁합 나빠서 이혼했니?

진태경 (흠칫, 마상 입은 눈빛)

배여사 하경아! 너 언니한테...!

선녀보살 (OL) 우리 따님이 겁이 무지하게 많으시구만.

진하경 (뭐래? 다시 선녀보살 쳐다보면)

배여사 맞아요, 얘가 쫌 그래요.

진태경 쫌이 아니지, 아주 병적이다시피 하지 엄마.

선녀보살 근데 인연이란 게 조심한다고 피할 수 있는 게 아니거든.

진하경 (어쭈? 한쪽 눈썹 올라가고)

선녀보살	(그사이 뭐라 중얼중얼하더니 부채를 탁! 내려놓는다)
배여사	왜요? (많이 와봐서 벌써 안 좋은 신호라는 것을 안다)
선녀보살	신랑 사주가...
배여사	사주가 어떤데요?
선녀보살	간여지동이라 배우자랑 인연이 박해. 게다가 사주에 양인살이 껴서 극처할 수도 있겠어.
배여사/태경	(허걱! 극처라면... 동시에) 사별? / 이혼요??
배여사	(기겁하며) 거봐, 내가 그 녀석 처음부터 찜찜하다 했지?
진하경	(불쾌하다, 가방 집어 들며) 나 갈 거야!
진태경	(잡으며) 하경아...
배여사	마저 듣구 가! 복채가 을만데...
진하경	(뿌리치고 그길로 돌아서서 나가 문고리를 잡는데)
선녀보살(E)	거기 꽂힌 우산 들고 가.
진하경	(내려다보면, 비닐우산 하나 꽂혀 있다. 이건 또 뭐야? 보살을 돌아보면)
선녀보살	(쓱 시선, 소반 위로 향하더니 쌀알을 세며) 비가 오겠어.
진하경	(빤히 쳐다보는 데서)

S#7. 점집 앞.

문을 거칠게 닫고 나오는 하경, 하늘을 올려다보면,
구름 한 점 없이 쨍한 하늘.

진하경	비는 무슨. (쌩하니 가버리면)

S#8. 도장집.

[時雨]

화면 가득 하얀 종이 위에 붓펜으로 쓰이고 있다. 그 위로,

이시우	때 시(時), 비 우(雨)! 때맞춰 내리는 비라는 뜻입니다.
주인	(이제야 이해가 된다) 그래서 비 우(雨) 자를 쓴 거구만. 나는 또... 이름에는 잘 안 쓰는 한자라...
이시우	(순박하게 웃으며) 할아버지가 평생 농사를 지으셨거든요. 제때 내리는 비만큼 반가운 것도 없다고...
주인	(시우의 해맑은 모습이 걱정되어) 그런데 인감은 어따 쓰시려고?
이시우	(벅차다) 차 뽑으려고요!

S#9. 아파트 주차장.

와서 멈춰 서는 하경의 차.

하경이 차에서 내리면 손에 죽 봉투가 들려 있다.

S#10. 아파트 1층 로비.

하경이 층수표시기를 올려다보며

엘리베이터가 내려오기를 기다린다.

E. 땡! 소리와 함께 엘리베이터 문이 열리면

하경이 살짝 고개를 숙인 채 엘리베이터 올라타고

스쳐 지나가듯 엘리베이터에서 내리는 채유진.

멀어지는 유진을 쳐다보는 하경의 얼굴에서 엘리베이터 문 닫힌다.

S#11. 1201호 문 앞.

하경이 아파트의 번호키를 누르는데

E. 삐릭삐릭- 에러 소리가 들린다.

진하경	(잘못 눌렀나 싶어서 다시 누르는데)

E. 삐릭삐릭- 문이 안 열린다.

진하경 (뭐야? 싶어서 초인종 누르는데)

안에서는 잠잠하다.

진하경 (초인종을 한 번 더 누르는데 안에서 기척이 없자 가방 깊은 곳에서 더듬
더듬 스마트키를 찾아 꺼내려는 순간)

E. 띠릭- 소리와 함께 문이 열리면서
이제 막 샤워를 마친 기준이 얼굴을 내민다.

한기준 (다소 놀란 눈으로) 어쩐 일이야?
진하경 (앞으로 쓱! 죽 봉투 내밀며) 컨디션 안 좋다며?
한기준 어... 찬물로 샤워했더니 괜찮아졌어.
진하경 현관 비밀번호는 왜 바꿨어?
한기준 (살짝 당황해서) 그게...
진하경 우리 엄마가 또 말도 없이 문 따고 들어왔어?
한기준 (멋쩍은 웃음으로 얼버무리는)
진하경 미안.
한기준 안 들어가?
진하경 출근해야지, 지금 가도 빠듯해. (하는데 마침 전화 들어온다) 간다.
(핸드폰 받으며 비상계단 쪽으로 가며) 네, 진하경입니다.
한기준 (하경의 뒷모습을 담담히 바라본다)

S#12. 하경과 기준네 아파트.
기준이 안으로 들어오면 등 뒤에서

전자자물쇠 닫히는 소리 들리고,

하경과 기준이 곧 있으면 살게 될 산뜻한 신혼집이 펼쳐진다.

기준이 낮게 한숨을 쉬고 주방으로 향하는데

반쯤 문이 열린 침실 사이로 어지럽게 헝클어진 침대가 보인다.

S#13. 하경과 기준네 아파트 비상계단.

신석호(F) 과장님께 보고하시죠.

진하경 그 얘기는 끝난 걸로 아는데요? (걸어가고)

계단으로 내려가며 통화를 이어나가는 하경.

S#14. 서울 기상청(이하 본청) 총괄팀.

신석호 (모니터 바라보며) 우박이라고요. 우박... 우박은 일단 내렸다 하면 그대로 피해가 발생하기 때문에 1프로의 가능성만으로도 분석해야 하는 거 아시죠?

진하경 (Insert〉 아파트 계단〉 계속 내려오며) 그래서 신주임이 분석한 현재 확률이 얼만데요?

신석호 (모니터 보며) 확률 말입니까?

진하경 (Insert〉) 네!

신석호 (대략적으로 계산해보고) 거의 5프로 가까이 됩니다.

진하경 (Insert〉 계속 내려오며) 거의, 가까이, 빼고 수치로 말씀해주세요.

신석호 (한숨) 4.8에서 4.9프로 정도요.

진하경 (Insert〉) 5프로도 안 된다는 거네요?

신석호 4.9면 거의 5프론데,

진하경 (Insert〉 말 자르듯) 5프로 넘으면 다시 얘기하세요, 원칙대로 하겠습니다. 끊습니다. (끊고 비상계단 문 밀고 나서면)

신석호 (허... 끊긴 핸드폰 보며) 지가 과장이야? (그러면서 아, 어떡하지? 골치

 아프다. 긁적긁적하는 데서)

S#15. 하경과 기준네 아파트 주차장 앞.

차 앞으로 다가서는 진하경, 차 문 열다가 멈춘다.

보고해? 말어? 핸드폰 들어 [최과장] 이름을 연다. 시선에서.

S#16. 본청 정문.

채유진이 출입증을 목에 걸며 정문을 통과하려는데,

어디선가 들리는 자동차 경적!

E. 빵빵빵! 빵! 빵! (월드컵 응원 박자에 맞춰서)

경비원과 지나가던 사람들, 인상 찌푸리고.

채유진 (누구야? 매너 없게... 돌아보면)

이시우 (운전석 밖으로 왼팔을 턱 걸치고 나름 멋지게) 지금 출근하십니까,

 채기자님?

 채유진의 관점으로, 하얀색 경차에 꽉 들어차게 앉아 있는 시우.

채유진 웬 차야?

이시우 뽑았지.

채유진 무슨 돈으루?

이시우 36개월 할부로, (씩 웃으며) 뭐 해? 타.

채유진 늦었어! (가려는데)

이시우 이미 오전 예보는 나갔을 시간이고 곧 있음 점심시간인데 어차

 피 밥은 먹어야 되잖아. (차에서 내려 보조석 문 열어주며) 자, 타시

죠. (씩 미소)

채유진 (성가신 표정으로 타? 말아? 고민)

S#17. 도로 일각, 시우의 차 안.

쌩쌩 속도를 내며 달리는 중형차들 사이에서 혼자만
규정 속도 미만의 속도로 달리는 시우의 차. 거북이가 따로 없고.

그 차 안〉

채유진 (차 안을 보는데 여기저기 손때가 탔다) 새 차 아냐?

이시우 (소심하게) 살짝 중고!

채유진 (그럼 그렇지... 하는데 E. 밖에서 계속 빵빵...!)

채유진, 창문 밖으로 손 내밀어 뒤차에 먼저 가라는 사인을 주는데,
길이 낯익다. 여긴?

S#18. 퐁듀 맛집 안.

데이트 커플들로 붐비는 홀 한쪽에
시우와 채유진이 자리를 잡고 앉았다.

이시우 (생색내며) 너 저번에 TV 보면서 여기 와보고 싶다고 했잖아? 어
 때? 남친 기억력 쩔지?

채유진 (건성으로) 어...

종업원 (유진 알아보고 반갑게) 어? 또 오셨네요!

이시우 (응? 또라구? 유진을 보면)

채유진 (무시하고 메뉴판 가리키며) 이거 커플 세트 주세요.

종업원 (같이 온 시우를 보고) 네! 커플B 세트! (적고, 메뉴판 챙겨서 간다)

이시우	왔었어?
채유진	(시선 돌리며) 친구랑.
이시우	아깝다! 내가 제일 먼저 데려오고 싶었는데.
채유진	(물 마시며) 그때가 언젠데...
이시우	앞으론 나랑 다니자, 차도 생겼는데, (보며) 하고 싶은 거 없어?
채유진	글쎄...
이시우	여행 갈까?
채유진	(쳐다보면)
이시우	곧 여름이잖아. 더 바빠지기 전에 한번 다녀오자. (불현듯) 그제도 단열선도°에 어렴풋이 우박 시그널이 보이는 거야. 시그널! 알지? 3월 중순에 눈이라고? 직감적으로 이건 우박이다! 싶은 거지. 그 근거 찾는다고 사흘 동안 청에 처박혀서 먹고 자고 먹고 자고...
채유진	(지루하다)
이시우	(아차!) 너 가평 좋아하잖아. 거기 가면 예쁜 카페 많다고... 텐트랑 취사도구 챙겨 가서 경치 좋은 데서 캠핑 어때? 내가 또 그쪽 지리랑 날씨는 쫙 꿰고 있거든.
채유진	(건조하게) 난 캠핑 별로야.
이시우	그럼 펜션 잡을게! (스마트폰으로 검색하기 시작한다)
채유진	저기... (말리려는데 그때)

E. 툭툭. (창문을 두들기는 미세한 소리)

이시우	(그 소리에 반응하듯 귓바퀴가 솔깃! 유진의 등 뒤 창밖을 쳐다본다)
채유진	왜? (시우의 시선을 좇아 돌아보면)

° 대기의 열역학적 과정을 쉽게 이해하기 위해 관측한 기상 데이터를 한곳에 모아 그려놓은 도표.

Insert〉창문 밖〉우박이 하나둘 떨어지고 있다.

이시우 헐... 우박이다. 맞지?
채유진 어... (관심 없다가 이내) 예보 없었지?
이시우 (안타깝다는 듯 고개 끄덕) 또 무시당했지. (했다가)

서로 시선 마주치자 누가 먼저랄 것 없이
후다닥 일어나 밖으로 향하는 데서.

S#19. 우박 피해 몽타주.

길 위로 쏟아지는 우박 덩어리들 타다다다다! 보이면서,

1. 차도.
가드레일을 들이받고 멈춰 선 차.
차와 길 위로 우박 알갱이가 수북하다.

2. 농가.
찢긴 비닐하우스와 그 사이로 깨진 블루베리며 채소들...
떨어지는 우박에 여지없이 깨져나가고.

3. 공항 격납고 앞.
이륙을 준비 중이던 비행기 조종석 유리창을 살펴보는 정비직원.
들여다보면 우박을 맞아 유리창에 금이 가 있다.

S#20. 본청 전경.

공원 사이에 우뚝 솟은 철탑 위로

E. 항의하듯 전화벨 이곳저곳에서 울리는 소리와 함께.

S#21. 본청 상황실.
자동문이 열리고 하경이 급히 안으로 들어오면,

고국장 (심각하게 추궁한다) 아침까지 아무 보고 없었잖아?

최과장 (면목 없는 표정으로) 아침까지는 대기가 안정적이고 연직기온변
화*도 심하지 않을 것으로 예상했는데 낮 동안 지상기온이 올라
가면서 불안정이 강해졌습니다.

([국가기상센터 종합관제시스템]의 세 개로 분할된 대형 모니터에

위성사진(1번 모니터), 레이더 영상(2번 모니터),

실황감시 영상(3번 모니터)이 한반도의 일기를 보여주고 있다.

* 실황감시 영상은 언제 우박이 내렸냐는 듯이 맑게 개어 있고,

** 그 옆 모니터에 단열선도와 우박가이던스가 띄워져 있다.

관제시스템 앞에 마련된 커다란 회의 테이블에 고국장과

왼편 화상회의 시스템으로 마련된 모니터(여덟 개로 분할)에

수도권, 부산, 강원, 대전, 대구, 청주, 전주, 제주지방청 담당자들의 얼굴

이 화면에 잡혀 있는 가운데.)

진하경 (뒤늦게 한쪽으로 와서 앉으면)

신석호 (하경에게 나직이) 찔리지 않습니까?

진하경 (쓱 신석호 한번 쳐다보고 말없이 정면 응시하면)

● 동일한 장소의 고도에 따른 기온 변화.

S#22. 수도권청 상황실.

(앞 씬과 연결로 화상회의가 한창인 상황)

쓰윽 F-I 되는 시우.

오과장 (인기척에 돌아보다 흠칫하며) 뭐야? 너 오늘 비번 아니냐?

이시우 (두 손으로 봉투 벌리듯) 5만 원 되시겠습니다.

오과장 (화상 마이크 쪽 손으로 가리며) 회의 중이다.

이시우 그니까요. 제가 우박이라고 했잖습니까. (씨익 웃으면)

S#23. 다시 본청 상황실.

고국장 저만한 우박이 내렸을 때는 그만한 시그널이 있었을 거 아냐?
 (뒤쪽 총괄팀 자리를 향해) 지난밤 그 지역 단열선도 그래프 좀 띄
 워봐.

김수진 (Insert〉 통보석 자리〉 마우스 클릭하자)

 단열선도 그래프(2번 모니터)가 뜬다.

고국장 여섯 시간 전!

 현재 상황에서 여섯 시간 전 상황 그래프가 뜬다.

고국장 열두 시간 전! (잠시 보다가) 다시 세 시간 전으로 가봐. 서울, 수
 원, 인천, 이천 확대해봐.

 고국장 지시에 그래프 계속 바뀐다.

고국장 거기! (마우스로 그래프가 미세하게 튀는 지점을 가리키며) 저거 아

냐? (자세히 보고) 맞구만. 여기 시그널이 보이네...

일제히 고개 쭉 빼고 쳐다보다가
그제야 아쉽다는 듯 '아...' 탄성 지르고,

Insert〉 수도권청 상황실.

오과장 (역시나 아쉬운 탄성 터지는데) 아...!

이시우 아...요? 제가 그렇게 얘기할 때는 씨나락 까먹는 소리 말라고 하

시더니? 지금은 보이십니까?

오과장 (듣기 싫다는 듯) 알았어. 커피 사면 되지?

이시우 애걔... 커피요? (쩨쩨하다는 듯 보면)

오과장 (궁색하게) 너 내 일주일 용돈이 얼만 줄 아냐? (지갑 꺼내서 보여주

려고 하자)

이시우 (말리며) 알았습니다. 그냥 커피로 퉁치시죠!

오과장 (진작 그럴 것이지) 용건 끝났으면 가라!

이시우 네. (꾸뻑 인사한 뒤 다시 씩 웃으면)

다시 본청 상황실〉

고국장 최과장! 이거 봤어? 안 봤어??

최과장 (잠시 침묵. 보고받지 못했다)

신석호 (하경을 쳐다보고)

진하경 (잠시 망설이다 나서려는데)

최과장 봤습니다!

진하경 (멈칫... 최과장을 본다)

최과장 하지만 일시적인 현상으로 판단했습니다.

고국장 (지난 분석자료 가리키며) 아무리 그렇다손 치더라도 여기 어디라

도 한 줄 언급을 해야 했을 거 아니야?

진하경 (보다 못해 끼어들며) 그게 수치가 워낙...

최과장 (말 자르듯) 제 실숩니다. 경위서 쓰겠습니다.

진하경 (미치겠네, 진짜... 최과장을 보면)

고국장 (쯧!) 항공 기상청에 우리 쪽 미스였다고 전화 넣고, 도로공사랑
 농진청에도 연락해서 농작물 피해 없는지 확인해봐. (최과장 보
 며) 일시적인 현상? 그런 한가한 소리나 하고 있으니 뻔히 보이
 는 시그널도 놓치는 거 아냐?

일동 (숙연하고)

고국장 날씨를 중계하지 말고, 예보를 하란 말이야!!

 그때, 문이 열리면서 기준이 들어와 고국장에게 귓속말 전하면,

고국장 (일어서며) 기자님들 출동하셨단다. 최과장 내려가서 수습해! 나
 는 청장님 뵈러 갈 테니까. (심란한 얼굴로 자리를 뜬다)

한기준 (하경 쪽 한번 본 뒤 그대로 따라 나간다)

진하경 (쓱 시선 피한 채 모르는 척)

 고국장이 자리를 뜬 후 나직한 한숨과 함께 무거운 분위기에서.
 최과장, 한숨 돌리며 후우! 내뱉다가 가슴 쪽 뻐근해져 오는 듯...
 표 안 나게 가슴을 손으로 살짝 문지른다. 자리로 가면.

S#24. 수도권청 상황실.

이시우 어쨌든 저는 분명히 보고드렸습니다, 우박! 나중에 본청에 잘 좀
 보고해주십시오.

오과장 뭐 하러?

이시우 본청 상황실은 에이스 오브 에이스만 모여 있다면서요? (자기 가
 리키며) 여기 에이스!!

오과장 (철딱서니 없게 보며) 에이스 오브 에이스? 것도 다 옛날 말이다.

이시우	왜요?
오과장	지금은 그냥 기상청의 아오지탄광이라고 보면 돼!
이시우	??? (보면)

S#25. 본청 총괄팀.

툭! 툭! 툭!

총괄팀 자리에 수북이 쌓이는 데이터 출력물.

김수진	(기함하며 보면)
박주무관	국장님이 이번 우박 관련해서 사후분석 하려면 필요하실 거라고요. 1990년대부터 비슷한 사례 싹 다 뽑은 겁니다.
오명주	(우는 소리가 절로 난다) 우리 팀 일주일 연짱 밤샘한 거 뻔히 알면서... 이 정도는 정책실에서 커버해주실 수도 있잖아요.
박주무관	저희도 그러고 싶은데 국장님이 콕 찍어서 총괄2팀의 보고를 직접 받겠다고 하셔서요.
신석호	실황 감시하면서 언제 이걸 다 분석해서 보고서를 올립니까? 네? (더 항의하려는데)
진하경	(두꺼운 자료 뭉치를 들춰 보며) 언제까지 하면 되죠?
일제히	(진하경을 쳐다보면)
박주무관	(얼른) 이번 주말까지요. 그럼 수고들 하세요. (잽싸게 꽁무니)
신석호	(말도 안 된다) 야! 박주무관!! (붙잡으려는데)
진하경	아까 말한 수치모델 아직입니까?
신석호	(힐긋 하경을 보고, 퉁명) 곧 나옵니다.
진하경	빨리 좀 부탁할게요. (자리로 가려다가 최과장 쪽 한번 보면)
최과장	(반나절 사이에 핼쑥해진 모습으로 골똘히 그래프만 관찰 중)
신석호	(최과장 상태가 영 안 좋아 보이자) 오늘 브리핑은 진선임이 하시죠? (하경에게만 들리도록 낮게) 양심이 있으면??

진하경	총괄 과장님이 계신데 제가 나서는 건 월권이죠.
최과장	(나직한 한숨으로 자리에서 일어서는데 가슴이 뻐근하다)
진하경	기상청이 국민 욕받이인 거 하루 이틀 일도 아니구요... (하는데)

E. 쿵! 소리와 함께,

진하경	(멈칫해서 보면, 최과장이 쓰러져 있다)
신석호	(같이 놀라 쳐다보다가) 과장님!!!! (얼른 그쪽으로 달려간다)
일동	(놀라 쓰러진 최과장 쪽으로 달려가는 가운데)
진하경	(너무 놀라 멍...한 표정으로 쓰러진 최과장을 바라보는 데서)

E. 앰뷸런스 사이렌 울리는 소리.

S#26. 본청 입구.
최과장을 실은 앰뷸런스가 떠나고,

김수진	(눈이 빨개져서) 우리 과장님 괜찮겠죠?
신석호	괜찮지 그럼...
오명주	(통화 중이다가, 돌아보며) 대변인실에서 누구든 빨리 오라고 난리예요.
김수진	과장님까지 실려 가셨는데 너무한 거 아니에요?
신석호	올해만 벌써 이게 몇 명째야...
오명주	어떡해요, 누구라도 브리핑 참석은 해야 할 텐데... (하경을 보면)
석호/수진	(일제히 하경 쪽 쳐다보면)
진하경	(한숨) 제가 가죠. (돌아서서 브리핑실로 향하는 표정에서)

S#27. 본청 1층 복도 브리핑실 앞.

하경이 브리핑실로 향하는데,

저만치 복도 끝에서 다투는 듯한 남녀.

가까이 다가가면 한기준과 어떤 여자(채유진)의 실루엣이다.

인기척 느낀 기준이 이쪽을 쳐다보고

살짝 열받은 것처럼 보이는 여자는 브리핑실 안으로 홱 들어간다.

진하경 (뭐지?)

한기준 (다가오는 하경을 보고 살짝 당황해서) 최과장님은?

진하경 (담담히) 구급차로 방금 출발하셨어. 기다려봐야지. (조금 전 유진
 이 들어간 브리핑실을 가리키며) 근데 누구야?

한기준 어어... 출입기자. 질문 순서 좀 조정해달래서 안 된댔더니 저러네.

진하경 (고개 끄덕이더니) 나 뭐 하면 돼?

한기준 낮에 내린 우박에 대한 기본적인 브리핑은 끝난 상태니까, 기자
 들한테 세부적인 내용만 설명해줘.

진하경 (끄덕이며) 오케이!

한기준 (안으로 안내한다)

기준의 에스코트를 받으며 기자실 안으로 들어서는 하경,

기자들이 기다리고 있는 가운데 단상 앞에 선다.

그 한쪽에 다리 꼰 채 앉아 있는 채유진.

그런 하경을 쳐다보는 가운데,

한기준 질문 받겠습니다.

기자들 (일제히 손을 드는 모습에서)

브리핑실 문이 닫히면.

S#28. 응급실 밖 복도.

고국장이 힐끔힐끔 안을 들여다보는데,
자동문이 열리면서 의료진이 최과장이 누운 베드를 밀고 나온다.
최과장의 처가 뒤따라 나오다가 고국장을 발견하고 멈춰 선다.

최과장처 (고국장을 야속하게 쳐다보자)

고국장 (미안한 얼굴로) 제수씨...

최과장처 (뚱해서) 바쁘실 텐데 뭐 하러 오셨어요?

고국장 와봐야죠. 좀 어떻습니까?

최과장처 (터지듯) 우리 이이가 벌써 몇 년 전부터 지방발령 신청했죠? 안
 그래도 고혈압 때문에 의사가 조심하라고 했구만... 한 해만 더...
 한 해만 더... 물귀신처럼 물고 늘어질 때는 언제고 우박 그거 하
 나 놓쳤다고 사람을 저 지경을 만들어요??

고국장 우박 그거 하나가 아니고요...

최과장처 맨날 틀리면서 그거 하나 틀린 게 무슨 대수라고... 다들 국장님
 더러 뭐라는 줄 아세요?

고국장 ... (면목이 없어 아무 말 못 하고)

최과장처 인간 착즙기요!! 사람 진을 짝짝 쥐어짠다고... 나도 이제 아주 징
 글징글해요.

고국장 (민망하지만) 정말 미안하게 됐습니다.

최과장처 (돌아서며) 몰라요. 가세요. 그냥...

복도에 혼자 남은 고국장. 머쓱하고 쓸쓸하다.

S#29. 본청 상황실.

고국장 최과장, 심근경색이란다.

진하경 (멈칫...! 어느 정도 예상은 했지만...)

일제히	(스치는 안타까운 한숨들)
오명주	어쩐지! 계속 가슴이 뻐근하다고 하시더니... (걱정 한가득)
김수진	괜찮으신 거죠? 과장님.
고국장	경과를 지켜보자니까. 기다려봐야지... (하경을 보고) 그때까지 총 괄2팀은 일단 자네가 맡아!
팀원들	(일제히 하경을 보면)
진하경	저 다음 달에 결혼합니다, 국장님.
고국장	최과장 괜찮아질 때까지만 맡아. 길어봤자 2주야, 그 정돈 커버 할 수 있잖아?
명주/수진	(빤히 하경을 쳐다보고)
신석호	(못마땅한 눈빛, 나직이) 그래도 총괄직무 대행은 좀 무리 아닌가...
고국장	(석호의 속내 읽고) 다른 뾰족한 수 있어?
신석호	(마지못해) 아닙니다.
고국장	그럼 당분간 그렇게 하는 거로 해! (할 말 끝내고 가면)
진하경	(아, 진짜...)

S#30. 본청 옥상 / 저녁.

하경이 바람을 맞으며 하늘을 응시하고 있다.
서서히 해가 지고 있다.

진하경	(머릿속이 복잡하다. 한참 하늘을 응시하는데 E. 핸드폰 소리 꺼내 들어 보더니, 받는다)
한기준(F)	왜 안 내려와?
진하경	나 오늘 자기 동창 모임 같이 못 갈 것 같아.
한기준(F)	또 나 혼자 가라고?
진하경	그럼 어떡해? 최과장님 쓰러졌는데.
한기준	(Insert〉차 안 운전석〉나직한 한숨...)

진하경	(가만있는...)
한기준	(Insert〉차 안) 잠시 간격 두더니, 살짝 건조하게) 알았어. 내가 알아서 할 테니까 신경 쓰지 말고 일해.
진하경	2주만이라니까. 그때까지만 좀 미안하자.
한기준	(Insert〉차 안) 어... (끊는다. 표정 없다. 차 출발시킨다)
진하경	(통화를 끝내고 잠시 하늘 응시하다가 돌아서서 들어가고)

그 뒤로 보이는 하늘은 날이 지면서 빠르게 변화된다.
(* 여러 날이 경과된 느낌으로)

S#31. 관악산 초입.

이제 막 새로운 잎이 올라오기 시작한 나무들이 푸릇푸릇하다.
알록달록 등산복을 갖춰 입고 산으로 향하는 사람들.
날이 많이 풀렸다지만 아직은 좀 서늘한 날씨.

S#32. 관악산 중턱.

바람막이 옷을 껴입은 등산객과는 달리
흰 티 한 장 달랑 입고 땀을 삘삘 흘리며 산을 오르는 시우.

이시우	(기합 넣듯) 아다다다다!

거의 뛰다시피 산을 오르다가 중턱에 멈춰 서서 돌아보면,
산 아래로 장관이 펼쳐진다.

이시우	(양팔 벌려 불어오는 바람을 온몸으로 맞다가) 캬! 죽인다. 혼자 보기 진짜 아깝다. (핸드폰 꺼내서 풍경 사진 찍는다)

S#33. 신문사, 날씨와 생활팀.

채유진이 선배기자1에게 혼이 나고 있다.

선배기자1 (유진의 기사를 지적하며) 결국 올여름도 덥다는 거잖아. 그럼 뻔하
 네. '최악의 여름', '기록적 폭염', '한증막 더위' (손가락 꼽으며) 다
 섯 글자면 끝날 거 뭐기 이렇게 장황해?

채유진 (답답하다) 올여름만 특히 더 덥다는 게 아니고요. 지구 온난화로
 올 평균 기온이 1~2도가량 올라간다고요.

선배기자1 사람들이 지구 온난화 그딴 거에 신경이나 쓸 것 같아? 자극적이
 어도 좋으니까. 읽고 싶게 기사를 쓰란 말이야.

채유진 선배!!

선배기자1 얘 참 사람 여러 말 하게 하네. 그래야 에어컨이 잘 팔린다고 몇
 번을 말하냐? (나직이) 우리 신문사 최대광고주가 누군지 몰라?

채유진 (열받아) 여기가 광고회삽니까? 에어컨 광고를 왜 우리가 해요?

선배기자1 그래야 너도 좋고 나도 좋고, 우리 모두가 좋지! 그니까 잘 좀 하
 자, 어? 우리도 상여금 좀 가져가자 좀! (가면)

채유진 (어이없는 표정으로 돌아서서 자리에 앉는데, 메시지 알림 진동이 지나
 치다 싶게 계속 징징징징! 거리며 들어온다)

 채유진이 무슨 급한 일인가 해서 핸드폰 확인하면,

 Insert〉 시우와의 톡 창.
 시우가 찍은 관악산 풍경 사진과 모양이 비슷비슷한 구름을 찍은
 하늘 사진이 수십 장 들어온다.

채유진 뭐야...? (어처구니없는 표정으로 쭉 보는데)

이시우(E) [멋있지?]

채유진 (다 거기서 거기인 사진에 한숨 푹...)

50

스크롤 위로 올리면 그간 시우가 틈틈이 찍어 보낸 구름사진.
거먹구름, 깔때기구름, 꼬리구름, 나비구름, 띠구름 등.
그 종류도 다양하지만 유진이 보기에는 다 비슷비슷하다.

채유진 (핸드폰 뒤집어놓는데, 톡이 줄줄이 들어온다. 보면)
이시우(E) [대박! 나 오늘 완전 로또 당첨!!]
채유진 (잠시 혹해서 관심을 갖고 보면) ??

천 조각이 흩날리는 듯한 구름 사진과 함께.

이시우(E) [선녀구름˚ 발견... 웬만해서는 보기 힘든 건데. 이게 웬 횡재?]
채유진 아...! (짜증이 스친다, 톡 알림 소리 차단 누르고 엎어놓는다)

S#34. 관악산 중턱.
핸드폰을 뚫어지게 쳐다보며 유진의 답변을 기다리는 시우.

이시우 바쁜가... (아쉬운 듯 핸드폰을 집어넣고 정상 쪽을 보면)

저만치 관악산기상관측소가 보인다.
잠시 바람을 쐬러 나왔던 관측소장이 저만치에서 올라오는 시우
를 발견하고,

관측소장 저 친구 또 왔네? 아... (질린 얼굴로) 졌다. 졌어...

˚ 순우리말로 비단 자락이 흩날리는 모양의 구름.

S#35.　관악산기상관측소 안테나실.

시우와 관측소장이 함께 고개를 뒤로 꺾고 서서
거대한 안테나가 움직이는 것을 지켜본다.

관측소장　(태블릿 PC 속 레이더 영상 가리키며) 봐요. 레이더 안테나에는 전혀
　　　　　이상이 없다니끼... 뭘 여기까지 확인을 하러 옵니까?

이시우　　기계라는 게 믿을 수가 있어야죠. 그러면서 이렇게 얼굴도 한 번
　　　　　씩 뵙고 그러는 거죠. (넉살 좋게 웃고) 근데 진짜 이상 없는 거 맞
　　　　　죠?

관측소장　(딱 잘라) 예! (학을 떼며) 확인했으면 그만 가요! 우리도 바빠.

이시우　　아직 3월인데 기온이 내륙 쪽 평년에 비해 비정상적으로 높아서요.

관측소장　(힐긋 보고) 그건 강원청에 따지시든가!

이시우　　(? 보더니, 수화기 집어 들어 강원청으로 전화를 건다)

S#36.　강원청 상황실.

작은 규모의 상황실에 다섯 명 정도의 직원이 업무를 보고 있다.
팀원1이 모니터를 보고 있다가 전화를 받는다.

팀원1　　(받으며) 네. 강릉입니다.

이시우　　(Insert〉 관측소 상황실) 모니터 주시하며 수화기에 대고) 강원지역 지
　　　　　면온도가 튀는데 체크 좀 해주시죠.

팀원1　　그래요?

이시우　　(Insert)) 확인하시는 김에 평창, 춘천, 홍천, 횡성, 원주... 그 일대
　　　　　싹 다 한번 봐주세요.

팀원1　　(느릿느릿 데이터 열며) 평창, 춘천, 홍천... 또 어디요?

이시우　　(Insert)) 답답하다는 듯 더 빨리) 횡성, 원주요!!

팀원1　　(조금 서두르며) 잠시만요.

이시우	(Insert〉) 빨리 좀 안 됩니까?? (초고속으로) 빨리 빨리 빨리...
팀원1	(갑자기 서두르다가 어깨와 뺨 사이에 끼고 있던 수화기 날아간다)

공중으로 날아오른 수화기가 바닥으로 떨어지려는 찰나!
간발의 차이로 수화기를 받아 드는 손.
팀장 엄동한이다.

엄동한	(전화 대신 받으며) 나요. 강릉의 엄! 뭔데 그래요?
이시우	(Insert〉 짜증 나서 이번에는 늘어진 카세트테이프처럼 느리게) 평창, 화천, 춘천, 홍천, 횡성, 원주 지역 지면온도 좀 체크해달라고요!
엄동한	(뭐야? 싶지만 마침 팀원1이 띄운 화면 눈에 들어온다) 아, 동풍이 들어오면서 일사에 의한 일시적인 현상인데, 가끔 저럴 때가 있어요. 그러다 말 겁니다.
이시우	(Insert〉 수화기에 대고 혼잣말) 그러다 말 것 같지 않은데...
엄동한	(들었다!) 뭐?
이시우	(Insert〉 볼일 끝났다는 듯) 일단, 알겠습니다.
엄동한	여보세요? (E. 뚜뚜뚜— 이미 전화 끊겼다) 여보세요? (수화기 가리키며,) 뭐냐? 이 싸가지는?
팀원1	(약간 얼이 빠져) 그걸 안 물어봤네요.
엄동한	에라이! 이러니 새파랗게 어린놈이 버릇없이 구는 거 아냐?
팀원1	(긁적이며) 시정하겠습니다.
엄동한	(조금 전 상황이 영 언짢은 표정으로 자리에 앉는데)
팀원1	근데 선임님, 혹시 그 소문 들으셨습니까?
엄동한	무슨 소문?
팀원1	본청 총괄2팀 과장 자리가 공석이라던데...
엄동한	(관심 없는 척) 그래서?
팀원1	그만 본청 복귀하셔야죠.
엄동한	됐어! 그 골치 아픈 동네... 모셔 간대도 싫다.

팀원1	기러기 생활 너무 오래하면... 낙동강 오리알이 되는 수가 있습니다.
엄동한	(뜨끔해서 핸드폰 화면 속 가족사진을 쳐다본다) ...

S#37. Insert> 영서지방 농가.

바다를 건너 대백산을 넘어온 차가운 바람이 따뜻한 지표면을
만나면서 공중으로 뭉글뭉글 구름이 피어오른다.

S#38. 강원청 뒷마당.

엄동한이 불어오는 바람을 등지고 서서 전화를 걸고 있다.
상대는 좀처럼 전화를 받지 않는다.
성격 급한 엄동한. 핸드폰을 닫으려는 순간,

이향래(F)	여보세요?
엄동한	(얼른 다시 귀에 대고) 왜 이렇게 전화를 안 받아?
이향래(F)	당신은 언제 전화하면 받고?
엄동한	(하긴) 별일 없지?
이향래(F)	별일 있으면? 와볼 수는 있고?
엄동한	(없지... 이게 아닌데. 풀어보려 괜히) 야, 오래간만에 서방님이 전화를 했으면... (좀 반갑게 받으면 안 되냐?)
이향래(F)	용건만 말해!
엄동한	(즉시) 보미는?
이향래(F)	(어딘가를 향해) 보미야! 아빠...
엄동한	(수화기 저편으로 '싫어!' 하는 소리 들린다) ...
이향래(F)	싫대.
엄동한	응. 그래... 끊어. (전화 끊고, 어째 마음이 휑한데)

그때, 건물 저쪽에서 팀원1이 부르는 소리 들린다.

팀원1 엄선임님! 좀 들어와보셔야겠는데요.

S#39. **본청 상황실.**
관제 시스템의 위성사진(1번 모니터)에 홍천과 춘천 경계선에
솜털구름 하나가 피어올라 있다.
하경이 팔짱을 끼고 서서 위성사진을 관찰하는데
전화가 들어온다.

진하경 (발신자 [진태경] 확인하고 받자마자) 나 지금 바빠!
진태경(F) 너희 리안 웨딩홀 예약한 거 아니었니?
진하경 거기 맞는데, 왜?
진태경(F) 오늘 엄마가 뭐 좀 물어봐달래서 전화했더니 니네 계약금이 아
 직 입금 안 됐대.
진하경 (그럴 리 없다) 뭐?
진태경(F) 제부는 전화해도 안 받고... 너희 혹시 무슨 일 있는 거 아니지?

그때, 상황실로 고국장과 협력부서 팀장들이 들어온다.

진하경 (수화기에 대고) 기준 씨 그런 거 정확한 사람이야, 뭔가 착오가
 있겠지, 나중에 확인해볼 테니까 끊어. 바빠. (끊자마자)
고국장 (위성사진 보고 인상 쓰며) 뭐야, 저 코딱지는?
진하경 불안정이 강해지면서 만들어진 대류운* 입니다.

＊ 불안정해진 대기 중에 수직으로 발달한 구름.

고국장	저 지역 습도는 얼마나 나와?
진하경	82프로가량 됩니다.
고국장	응결돼서 떨어질 확률은?
진하경	증발할 확률이 70프로 이상입니다.
고국장	특보까지 가기에는 애매한 수치군... (시계 보면, 14시 4분이다) 일단 오늘 회의 시작하지.
진하경	3월 14일 예보토의를 시작하도록 하겠습니다. 위성센터 나와주시죠.

관제시스템 3번 모니터에 위성사진이 띄워지고,

(각 청 화상 연결되면서)

위성센터	(Insert〉 영상으로) 위성센터입니다. 현재 구름 영상을 봤을 때 북동쪽으로 구름대가 발달하는 모습이 관찰됩니다. 그 부분에 대해서는 강원청에서 의견 주십시오.
엄동한	(Insert〉 강원청) 화상시스템 영상으로) 이 지역 특성으로 봤을 때 강수로 연결되기는 힘들어 보입니다.

Insert〉 서울의 하늘. 구름 한 점 없는 맑은 날씨 위로.

이시우(E)	비 옵니다. 틀림없이 온다니까요!!

S#40. 수도권청 상황실.

이제 막 도착한 듯 문가에 서서 숨을 헐떡이는 시우.

오과장	(마이크 손으로 가리며 낮게) 저 자식이 또 지랄병이 도졌나... 하늘 맑은 거 안 보여?

이시우	(다가와 위성영상의 작은 점 짚으며) 제가 자료 쐈잖아요. 이거요. 폭탄입니다. 곧 들이닥칠 거래두요. (절대 물러서지 않을 기세다)
오과장	봤어. 봤고, 그거 결정하려고 지금 회의한다. (달래듯) 일단 너 거기 앉아서 숨부터 돌려.
이시우	시간 없어요. 지금 바로 수도권에 호우주의보 때려야 된다고요.
오과장	기다리라고!!
이시우	(태블릿 PC 자료를 들이밀며) 여기 보세요. 여기... 지면온도 튀는 거 보이죠? 강원청에서는 일시적인 현상이라지만 불안정이 강해서 비구름으로 발달할 가능성이 충분합니다.
오과장	(주의 깊게 보는데, 꺼림칙하긴 하다)

S#41. 본청 상황실.

회의가 한창인데,

고국장	(수도권청 모니터상의 이상한 낌새 눈치채고) (마이크에 대고) 수도권청! 뭐 할 말 있습니까?
오과장	(Insert〉수도권청〉모니터로) 현재 강원지역에서 만들어지고 있는 구름 말입니다. (눈치를 보며) 심상치가 않은 것 같아서 말입니다.
진하경	비구름으로 발달할 거란 말씀이세요?
오과장	(Insert〉수도권청〉모니터로) 한 시간 내로요.
진하경	근거는요?
오과장	(Insert〉수도권청〉주뼛주뼛 프레임 밖 누군가를 쳐다보는데)
이시우	(Insert〉수도권청〉화면 안으로 들어오며) 한 시간 전만 해도 하층운 상태였던 구름이 춘천지역을 통과하면서 빠르게 발달하고 있습니다. (마우스 잡으며) 자료 올리고 말씀드리겠습니다.
진하경	(수진을 향해 고개 끄덕이자)

Insert〉중앙모니터〉

시우가 구름의 발달 과정과 이동 경로를 분석한 데이터가
차례대로 뜬다.

고국장/하경 (모니터 유심히 보고)

Insert〉중앙모니터〉

비구름이 발달하며 계속 북진하는 양상이다.

신석호	(새로 나온 데이터 전해주러 왔다가 모니터 속 시우를 보고) 어?
진하경	? (쓱 고개 돌리자)
신석호	(시우 가리키며) 저 친굽니다. 그날 우박 예측했던...
진하경	그래서요?
신석호	참고하시라고. (하면서 똑바로 빤히 쳐다보면)
진하경	(우박의 실수를 상기시키겠다? 허...! 살짝 기분 나빠지면서 화면 안 이시 우를 보는데)
엄동한(E)	지금 대기가 얼마나 건조한지 몰라서 그래요?
진하경	(? 강원청 쪽 모니터 쳐다보면)
엄동한	(Insert〉 강원청) 에코* 로 잡힐 정도로 비구름이 만들어졌다 해도 수도권에 닿기도 전에 대기 중으로 증발할 겁니다.
이시우	(Insert〉 수도권청) 북진하면서 계속 수분을 공급받는다면요?
일동	(그게 말이 되는 소린가, 수군거린다)
고국장	(흘긋 이시우를 보는 눈빛 위로 계속)
이시우	(Insert〉 수도권청) 비구름의 이동 경로를 예상한 사진 가리키며) 현재 이 지역 하층 기온이 올라가면서 계속해서 수증기가 공급되고

• echo. 레이더 영상에 포착된 강수 입자.

있습니다. 보시면 한 시간 전만 해도 2키로미터에 불과했던 구름이 현재는 5키로미터, 6키로미터까지 두꺼워졌습니다. 더욱이 현재 수도권 동부의 지상 기온이 높기 때문에 불안정해진 대기로 인해서 구름이 증발하기보다는 발달해서 들어올 확률이 높습니다. 제 예상이 맞다면 늦어도 두세 시간 후에는 수도권에 엄청난 비가 쏟아질 겁니다.

순간, 조용하다.
각자 생각하는 분위기다.

고국장 강수확률은?
이시우 (Insert〉수도권청) 허둥지둥 빠르게 계산하며) 그게 그러니까...
진하경 (이미 계산 끝) 18.7에서 8 정도 되겠네요.
엄동한 (Insert〉강원청) 그럼 대기 중으로 증발할 확률이 80프로 이상이라는 건데, 그걸 뭘 어렵게 소수점까지 찍어가면서 말해요?
고국장 (하경을 향해) 어이 총괄직무대리, 어떻게 할 거야?
진하경 (눈으로 위성사진과 시우가 제시한 그래프와 데이터를 살펴본다)

Insert〉하경의 관점.
- 데이터 빠르게 스캔하면
CG. 모니터상 몇 개의 수치가 네온 빛으로 반짝이고,
구름이 이동하면서 위로 자라는 발달 모양이 시뮬레이션 된다.
하지만,
- 엄동한이 제시한 데이터 수치를 그래프로 그려보면
CG. 조금 전 공중으로 발달하던 구름이 위로 올라갈수록 점점 증발하는 모습이 시뮬레이션 된다.

그때,

하경의 집중을 방해하는 메시지 진동음, 흘끗 핸드폰 보면

(E. 진태경) [다시 확인했는데 식장 계약금 입금 안 된 거 맞대, 오늘 안으로 입금 안 해주면 예약 취소된다고 신랑 쪽에는 전달했다는데?]

진하경	(뭐라구? 멈칫했다가 시선 느끼고 쳐다보면)
고국장	(빤히 하경을 쳐다보고 있다)
진하경	(얼른 다시 모니터에 집중하는데 또 문자메시지 들어오는 소리, 신경 쓰이지만 들여다보지는 못하는 가운데)

CG. 비구름 시뮬레이션.
위로 솟구치듯 자라던 거대한 비구름이
아랫쪽 부분부터 공기 중으로 증발해버리는 모습이
반복 재생되면서,

엄동한	(Insert〉 강원청〉 답답하다) 지금이 한여름도 아니고... 3월 중순에 20프로도 안 되는 확률로 호우특보라뇨? 이게 이렇게 고민할 수 칩니까?
이시우	(Insert〉 수도권청〉 반박) 자꾸 춘하추동 공식에 끼워 넣으니까 세팅값 자체가 잘못 설정되는 거 아닌가요?
진하경	(계속해서 핸드폰 메시지가 징! 징! 들어오고 있고)
엄동한	(Insert〉 강원청〉 딱하다는 듯) 예보는 확률입니다.
이시우	(Insert〉 수도권청〉 발끈해서) 그러니까 맨날 틀리죠?
엄동한	(Insert〉 강원청〉 뻐딱하게) 뭐야?
이시우	(Insert〉 수도권청〉 흥분해서) 작년 17호 여름 태풍 때도 그랬고, 올초 겨울 안개 때도 그리고 이번 우박도 확률, 확률 하더니 어떻게 됐습니까? 이럴 거면 예보관이 왜 있는 거죠? 그냥 슈퍼컴퓨터가 내놓는 수치모델대로 예보하면 되지!
모니터 속	(일제히 술렁술렁... 하는 위로 설전 계속)

진하경	(계속 들어오는 문자에 표 안 나게 아예 소리 꺼버리는 가운데)
엄동한	(Insert〉 강원청) 기상은 흐름이야. 숫자 몇 개로 뒤집을 수 있는 판이 아니라고!
이시우	(Insert〉 수도권청) 반박) 기상의 기본은 가변성이죠. 작은 현상 하나에도 영향을 얼마나 크게 받는데요!
오과장	(Insert〉 수도권청) 얘가 왜 이래? 하면서 밀어내리는데)
엄동한	(Insert〉 강원청) 지금 나 가르치냐?
이시우	(Insert〉 수도권청) 중요 포인트가 다르다고 말하는 중인데요.
오과장	(Insert〉 수도권청) 아우 쪼옴! (밀어내리려고 바둥대는 가운데)
고국장	총괄직무대리! 이쯤에서 결론을 내지?
진하경	(고국장을 본다, 긴장...)
여기저기	(술렁술렁... 분위기 산만해지는 가운데)
신석호	(흘끗 진하경을 본다)
고국장	(진하경을 주시하듯 바라보면)
진하경	(어쩐다? 살짝 초조해지다가 결정했다! 시선 들며) 이렇게 하죠!

순간 조용... 쳐다본다.
밀어내던 오과장과 안 밀리려는 이시우, 그리고 엄동한...
상황실의 고국장과 다른 사람들까지 일제히 진하경을 쳐다보면,

진하경	수도권청에서 제시한 가설이 일리가 없는 것은 아니지만... 현재로서는 확률이 너무 낮습니다. 근거도 빈약하고 무엇보다 사례도 없습니다.
이시우	(Insert〉 수도권청) 맥이 빠지고) 아니이... 아무리 그래도...
진하경	수도권의 호우주의보 발령 여부는 한 타임 더 지켜본 후 결정하도록 하겠습니다. 그사이에 수도권청은 추가 보충 자료 제시해주시고요.
엄동한	(Insert〉 강원청) 뭐? 내 말을 안 믿겠다고? 하경을 쳐다보면)

| 진하경 | 주말 날씨로 넘어가겠습니다! |
| 고국장 | (그런 하경을 본다, 흠... 제법 하네. 하는 눈빛에서) |

S#42. 수도권청 상황실.

이시우, 모니터 안의 진하경을 쳐다본다.

그렇게 나오겠다? 쳐다보더니 그대로 홱! 박차고 나간다.

(뒤에서 오과장, 어우 저거, 저거...! 하는 눈빛으로 쳐다보는 위로)

| 신석호(E) | 그냥 지나갈 놈이 아닌데. |

S#43. 본청 총괄팀.

앞에서 회의 한창인데,

오명주	아는 사람이에요?
신석호	이시우라고, 나 초임 시절에 같이 백령도에서 근무했던 놈이에요. 평소에 순딩순딩한데 날씨에만 꽂혔다 하면 절대 포기를 몰라요. 근데 찜찜한 건 저놈이 저렇게 우기면 뭐가 있다는 거거든.
	(말이 채 끝나기도 전에 전화벨 울리고, 받으면)
이시우(F)	형... 난데요.
신석호	(느낌 안 좋다) 넌데 뭐?
이시우(F)	지금 형 자리에서 특보 발령 가능하죠?
신석호	그래서 어쩌라구.
이시우	(Insert) 수도권청, 복도 일각으로 나와서) 촉이 딱 온다니까?
신석호	(으이구!) 안 해, 못 해!
이시우	(Insert)) 우박도 놓쳐놓고 연타로 호우까지 놓치실 거예요?
신석호	(확신하는 시우의 태도에 흔들리면서) 아, 이 미친놈 진짜! (어쩌지?

머리를 긁적거리는 데서)

S#44.　본청 상황실.

진하경　이상 회의를 마치겠습니다. (돌아서는데)

신석호　(그 앞으로 다가선다. 보더니 쪽지를 넘긴다)

진하경　(뭐야? 하고는 쪽지 내용 확인하고 표정 굳어, 석호에게 버럭) 미쳤어
　　　　요? 뭐 하는 겁니까, 지금?

일동　(시선 하경에게 쏠린다)

고국장　뭔데?

진하경　(뒤통수 맞은 듯한 얼굴로) 조금 전에 수도권청에서 호우주의보 발
　　　　령했답니다.

고국장　뭐??

일동　(술렁이며, 석호를 쳐다보는데)

고국장　너 누가 총괄과장한테 보고도 없이 특보를 때려?

신석호　아무리 보고를 해도 받아주질 않잖습니까? 지난번 우박 시그널도
　　　　그렇고, (하경을 쳐다보며) 확률이 낮다면서 계속 무시했잖아요?

고국장　(우박 시그널을 읽어내다니??) 이게 또 무슨 소리야?

신석호　수도권청에서 우박 시그널이 읽힌다고 보고가 올라왔었거든요.
　　　　가장 먼저 감지한 건 수도권청의 아까 그 친구고요.

진하경　5프로도 안 되는 확률이었습니다.

신석호　5프로에 가까운 확률이었죠.

진하경　(석호를 쎄하게 쳐다보고)

신석호　(뭐요? 보면 어쩔 건데? 맞받아 쳐다본다)

고국장　(대충 무슨 상황인지 알겠다. 일단 신석호에게) 그렇다고 상관 허락도
　　　　없이 특보를 때려? 자네 마음대로 할 거면 선임은 왜 있고, 체계
　　　　는 왜 필요해?? 그럴 거면 나가서 예보회사 하나 차리든가!

신석호　(그제야 살짝 누그러뜨리듯... 시선 떨구면)

고국장	(하경 보며) 자넨 잠깐 나 좀 봐. (나가고)
진하경	(신석호를 보더니, 뒤따라 나간다)

분위기 얼어붙는다.

신석호, 아...! 어쩌지? 불려 가는 하경을 돌아보는 데서.

S#45. 본청 고국장 방.

고국장	(뒤돌아보며) 최과장한테 보고를 안 했다는 게 무슨 말이야?
진하경	들으신 대롭니다. 확률이 낮아서... (우박을 예보하기에는)
고국장	그러니까 총괄과장을 두고 그 결정을 왜 자네가 했냐고?
진하경	... (입 다물고)
고국장	(한숨) 경위서로 써서 올려!
진하경	네...

S#46. 본청 복도.

하경이 국장실에서 나와 상황실로 향하는데,
한쪽에서 석호가 통화 중이다.

신석호	닥쳐! 한 시간 내로 비 안 오면 우린 바로 죽은 목숨이야.
이시우	(Insert) 수도권청 상황실〉 허세로) 걱정 마요. 진짜 와요. 와! (하는데)
진하경	(수화기 탁! 낚아채면서 쎄하게) 이봐요! 거기! 본청 허락도 없이 특보 발령 내린 게 그쪽입니까?
신석호	(헐...! 놀라서 쳐다본다)
이시우	(Insert) 수도권청 상황실〉 역시 멈칫... 놀랐다가) 네, 그런데요.
진하경	특보 한 번 발령할 때마다 발생하는 국가비용이 얼만지 알아요? 이 예보 틀리면! 그쪽이 책임질 겁니까?

이시우	(Insert〉 수도권청 상황실) 그래서 총괄대행께서는 우박 예보 틀리신 거 책임지셨습니까?
진하경	뭐요?
이시우	아니다, 틀린 게 아니라 보고를 아예 안 하셨다 그랬죠? 뭐, 얘기는 들어서 대충 알고 있습니다. 근데에, 아무리 결혼 준비로 바쁘시다지만, 그렇다고 보고도 놓쳐버리구 그럼 좀 곤란한 거 아닙니까?
진하경	(옆에 있는 신석호 노려보면)
신석호	(뭐가 됐든 나는 아니라는 듯 눈을 피하고)
이시우	(Insert〉 수도권청 상황실) 국민의 안전과 편의를 책임져야 하는 예보관이 개인적인 일 때문에 소홀히 하면 안 되죠.
진하경	(허...!) 이봐요!
이시우	(Insert〉) 이시웁니다.
진하경	이시우 씨!
이시우	(Insert〉) 이번 예보 틀리면 책임질 수 있겠냐구요? 여기서 잠시 저의 책임에 대해 말씀드리자면, 저는 제가 확보한 데이터로 날씨를 예측하고 예보를 때립니다. 저는 제 예보에 확신을 갖고 있구요, 그 확신은 최선을 다했을 때만 나오는 거라고 생각합니다. 그건 우박을 예보했을 때도 그랬구요.
진하경	지금 나한테 최선을 다하지 않았다고 말하는 겁니까?
이시우	(Insert〉) 뭐... 결혼을 앞두고 계시니 인간적으로 충분히 이해는 합니다만.
진하경	(열받아 나직이) 야! 너!
이시우	수도권청 이시웁니다.
진하경	(차갑게 착 가라앉은 목소리로) 거기 딱 기다려!
이시우	(Insert〉 수도권청 상황실) 왜요? 오시게요?
진하경	기다려! (그러더니 탁! 전화 끊고 석호한테 픽! 던지듯 넘겨준 뒤 그대로 밖으로 뚜벅뚜벅 걸어 나간다)

신석호 (헐…! 진짜 가는 건가? 쳐다보는 데서)

S#47. 도로.

달리는 진하경의 차. 핸들 양손으로 꽉 붙잡은 채 달리는 위로.

S#48. 방송국 기상센터.

파티션으로 분리된 공간 한쪽에서 CG팀이 TV 화면 자막을
만들고 있다.
Insert〉 모니터 화면.
[기상청, 퇴근길 수도권 일대 호우주의보 발령!]

S#49. 서울시청 하천관리과.

담당직원1, 모니터 속에 도착한 호우주의보 알람을 보며,
공무원들에게 [비상근무 알람] 메시지를 보낸다.

S#50. 서울시청 부근.

퇴근하던 공무원1, 알람을 확인하고는 잠시 얼굴
찡그리고는 뒤돌아서 시청으로 향하고.

S#51. 수도권 일각, 하수구.

구청 소속 시설관리과 직원 서넛이 지반이 낮은 곳에 설치된
하수구를 점검한다.

S#52.　수도권청 상황실 앞.

초조한 마음에 오과장이 담배를 들고 밖으로 나오는데,
시우가 계단 쪽을 힐끔거리고 있다.

오과장	뭐 하냐?
이시우	(돌아보며) 아까 그 본청에 계신 분요. 진짜 오진 않겠죠?
오과장	(어림도 없다는 듯) 설마... 진짜로 오겠냐? 니가 하도 깐족대니까 열받아서, 응? 홧김에 그냥 확! (하는데)
이시우	(순간 멈칫... 자기도 모르게 복도 끝을 본다)
오과장	(응? 시선 따라 같이 돌아보다가 멈칫...!) 오셨네... (보면)

이쪽을 노려보고 있는 하경.
그런 하경을 쳐다보는 이시우.
뭔가 일촉즉발의 느낌을 감지한 오과장이 쓰윽 상황실로 피한다.

진하경	(화난 듯 뚜벅뚜벅 다가와 멈춰 선다) 이시우 씨?
이시우	(쫄아서) 진짜로 오셨네요?
진하경	당신 나 잘 알아?
이시우	아뇨.
진하경	그런데 그렇게 나에 대해 함부로 떠들어?
이시우	그거야, 제 예보를 자꾸 무시하시니까.
진하경	신중했던 거라고는 생각 안 해봤어요?
이시우	어쨌든 보고 안 하셨다면서요. 그래서 피해 본 사람들이 생겼구요.
진하경	기상청에서 특보를 한 번 발령할 때마다 투입되는 공적 인력비용만 수백 억이야. 5프로 미만의 수치로 공적 인력비용 수백 억을 그냥 날릴 수도 있었어! 난 그걸 고려할 수밖에 없는 자리고!
이시우	그래도 시그널을 무시하면 안 되죠.
진하경	비가 오는 시간이 오전에서 오후로 한 타임만 밀려도 오보청이

라고 저렇게 난리들인데. 호우특보 내렸다가 틀리면... 그 질타는 누가 책임질 건데?

이시우 그래서, 안전빵을 택하셨다?

진하경 뭐?

이시우 어차피 맞혀도 얻어먹고, 틀려도 얻어먹을 욕... 수백 억 공적 비용까지는 닐리지 말자, 양쪽에서 날아올 화살 중에 한쪽이라도 피해보자, 뭐 그런 거냐고 묻는 건데요.

진하경 (정곡을 찔렸다, 대답 못 한 채 빤히 보면)

이시우 그렇다면 걱정 마세요.

진하경 (본다)

이시우 옵니다. 비... (확신 어린 눈빛으로) 반드시!!

진하경 (100% 장담하는 모습이 어이없어서) 대체 뭐니, 너?

이시우 이시우요, 때 시(時), 비 우(雨) 때맞춰 내리는 비!

진하경 (순간 멈칫...! 빤히 쳐다보는 그녀 위로)

복도 창문 밖... 툭... 투둑...! 떨어지기 시작하는 빗방울.
진하경의 시선, 내리는 빗방울로 향하는 순간. 스치는 소리...

선녀보살(E) 비가 오겠어...

곧이어, 쏴아아아아!!!! 소리와 함께 비가 쏟아지기 시작하면서
다시 시우를 빤히 쳐다보는 진하경,
이 자식... 뭐지? 쳐다보면
그런 진하경을 선선한 눈빛으로 바라보는 이시우.
그렇게 한동안 서로를 바라보는 두 사람에서.

S#53. **강원청 상황실.**

중앙모니터 옆으로 각 지역에 설치된 CCTV 화면 영상,

수도권에 설치된 카메라로 비가 내리는 모습이 관측된다.

쏴아아아아!!! 비가 내리는 영상에...

팀원1 (수도권 CCTV 영상 가리키며) 선임님!!

엄동한 나도 눈깔 있다. (표정 침통하고)

S#54. **본청 2층 복도 / 밤.**

전면이 통유리로 제작된 벽면을 세차게 두들기는 빗줄기.

난간에 서서 내리는 비를 보며 만감이 교차하는 고국장의 뒷모습.

S#55. **거리 풍경 / 밤.**

- 부감으로 바라본 거리.

거리로 나온 시민들의 우산 하나둘... 펼쳐져 거리에 가득 차고,

- 골목길 어귀.

학원차가 도착하자 우산을 챙겨 나온 부모들이 아이들을 맞이

한다.

- 주점.

막걸리 잔을 부딪치는 직장인들.

테이블 아래 회사에서 챙겨 나온 우산이 세워지면서.

S#56. **신문사 앞 로비 / 밤.**

퇴근하던 채유진이 내리는 비를 보고 살짝 찡긋하는데,

그 위로 드리워지는 우산.

채유진, 우산을 받쳐주는 남자(한기준)의 얼굴을 보고
미소 짓는다.

S#57. 수도권청 1층 로비 / 밤.

하경이 로비에 우두커니 서서 내리는 비를 바라보는데,
옆에서 팡! 소리와 함께 펼쳐지는 우산.

진하경 (흠칫, 놀라서 고개 돌리면)

이시우 (펼친 우산을 내밀며) 쓰고 가세요. 비 많이 오는데...

진하경 (사람 놀리니? 차갑게 외면하고 비를 맞으며 차로 걸어간다)

이시우 (우산 든 채 본다, 시선에서)

S#58. 차 안 / 밤.

젖은 몸으로 운전석에 올라탄 하경.
긴장이 풀려 고개를 뒤로 젖힌 채 가만히 있는데,
다시 울리는 메시지 진동음.

진하경 (그제야 생각난 듯 핸드폰 꺼내 보면)

열몇 통의 깨톡 숫자가 보이고... 열어보면 쭉 들어와 있는 문자들.

진태경(E) 〈Insert〉 메시지) [제부한테 확인해봤니?]

이어서 그다음 메시지들 쭉 훑는 위로,

[청첩장 인쇄 들어가기 전에 최종 시안 확인 메일 드렸는데, 신랑분에서 답이 없

어서요. 확인 부탁드립니다]

[귀하가 예약한 신혼여행 패키지, 입금지연으로 취소되었음을 알려드립니다]

[고객님께서 주문하신 답례품 '몬테인 미니와인' 200병 예약취소 완료됐습니다]

등등등...

진하경 (하나하나 확인하고, 뭔가 쎄...한 기분이 전해져온다)

하경, 얼른 핸드폰에서 기준의 이름을 눌러 연결한다.

E. 연결되는 듯한 통화연결음.

그러다가 들려오는 안내멘트.

안내멘트(E) 지금 저희 고객님 핸드폰의 전원이 꺼져 있어 전화를 받을 수가
 없습니다.

진하경 (뭐지? 막연하게 엄습하는 불길한 느낌... 얼른 시동 걸고 출발하면)

S#59. 배여사네 툇마루 / 밤.

배여사가 툇마루에 앉아 내리는 비를 바라보는데,

진태경이 옆으로 와서 앉는다.

배여사 (태경에게) 뭐래?

진태경 아, 진짜 하경이 얘까지 전활 안 받네... (배여사 눈치를 살피며) 아
 무래도 결혼식장은 날아갈 거 같은데 엄마.

배여사 (본다. 어떻게 된 건가 걱정되는 눈빛에서)

S#60. 아파트 엘리베이터 안 / 밤.

비에 젖은 하경이 12층을 누른다.

내린 비로 머리도 젖고, 옷도 젖고,

하루의 피로 위로 더해진 불길함에 초췌해진 몰골이다.

S#61.　12층 대문 앞 / 밤.

하경이 비밀번호를 누르려다가 멈칫...

백에서 스마트키를 써내서 도어록에 갖다 대자

E. 띠릭- 소리와 함께 부드럽게 문이 열린다.

S#62.　하경과 기준네 현관 / 밤.

안으로 들어서는 하경.

진하경(Na)　신호는 단순했다.

컴컴한 실내. 집에 없나? 집에도 없으면 대체 어딜 간 거야?

하는데 그때 비스듬히 열린 방 쪽에서 희미한 불빛과 함께

두 남녀의 들뜬 소리가 들려온다.

진하경(Na)　때로는 소리로,

하경이 소리를 따라 안으로 들어가려는데,

현관에 기준의 구두와 함께 나란히 놓인 호피 무늬 하이힐.

순간, 섬광처럼 떠오르는 장면.

진하경(Na)　때로는 색깔과

Insert 1〉Flash Back〉S#10.

엘리베이터에서 스쳐 지나갔던 하경과 유진. 하경의 시선에 유

진이 신고 있던 호피 무늬 하이힐이 들어오고.

Insert 2〉Flash Back〉 S#27.
복도에서 기준을 마주 보고 서 있던 유진의 호피 무늬 하이힐.

S#63. 하경과 기준네 거실 / 밤.
하경이 현관에 벗어놓은 호피 무늬 하이힐을 넘어
뚜벅뚜벅 거실로 들어가면 침실 쪽에서 전해지는 미세한 진동.

진하경(Na) 진동으로...

하경, 설마 하는 심정으로 조심스럽게 침실 문을 연다.
E. 끼익- 소리와 함께 열리는 침실.
하경이 침대 위에 뒤엉켜 있는 남녀의 실루엣 확인하고,

진하경(Na) 이 세상에 안전한 것은 없다고... 계속해서 내게 신호를 보내오고
있었다.

헉!!! 믿을 수 없는 광경에 그만 멈춰 서버린 그녀.
빤히 쳐다보는 눈빛 위로 뚝뚝 떨어지는 빗방울에서...

S#64. 시우와 유진네 원룸 / 밤.
시우의 흥겨운 휘파람 소리 실내에 울리고,
신발장에 나란히 놓인 시우와 채유진의 신발들.
(Insert〉 화장실. 세면대 위에 꽂힌 시우와 유진의 칫솔)
(Insert〉 원룸 안 시우와 유진의 소지품이 뒤섞여 있다)

그 한쪽에서 여행 준비 중인 시우의 모습이 보이고.

이시우 (여행 가서 유진과 해 먹을 식재료를 싸다가 문득) 그래도 혹시 모르
니까. (한쪽에서 코펠 세트를 꺼내 정리하는데)

E. 문이 열리는 소리가 들리고,

채유진 (터덜터덜 안으로 들어온다)
이시우 왔어?
채유진 (털썩 침대에 앉았다가 고개를 돌려 테이블 위에 잔뜩 널린 것들을 보는
데) 이게 다 뭐야?
이시우 (해맑게) 여행 가서 해 먹을 거. (코펠 닦으며) 다행히 비는 내일 새
벽까지만 올 거니까 아무 문제 없어요.
채유진 (시우가 들고 있는 코펠을 쳐다보면)
이시우 아, 이거? 혹시 몰라서... 캠핑 아니야. 니 말대로 펜션 예약했어!
채유진 ... (더는 못 참겠다) 우리 헤어져!
이시우 (분주하게 움직이던 손 멈추고 유진을 보는데)
채유진 (진지하다)
이시우 갑자기 왜?
채유진 갑자기 아니야... 나... 오래전부터 오빠랑 헤어지고 싶었어.
이시우 (갑작스러운 이별에 멍해지고)

Insert〉 집 밖 / 밤.
주룩주룩 내리는 비. 그 비를 맞고 있는 시우의 흰색 경차에서...

S#65. 공원 / 초저녁.
어슴푸레 날이 저물고 있는 공원의 풍경.

자막 [2달 후]

최과장 (심근경색 후유증으로 느리게 걷고 있지만 표정은 편하다)

진하경 (곁에서 보조 맞춰 걷는데, 표정 무겁다)

최과장 (하늘을 보며) 별이 참 밝다. 언제 그렇게 비가 쏟아부었나 싶어.

진하경 (하늘을 올려다보더니 건조하게) 저거 인공위성이에요. 과장님?

최과장 (쩝... 김새서) 사람이 어째 그렇게 매사 곧이곧대로야? 인공위성
 인 거 나도 알거든.

진하경 아... 네에.

최과장 (믿지 않게 보며) 이래서 내가 우리 마누라 말은 안 믿어도 진하경
 말이라면 무조건 믿었잖아.

진하경 (듣고 있자니 밀려드는 후회) 그날도 그랬어야 했어요.

최과장 (갑자기 이게 무슨 말인가 싶어서 보면) 뭐? 우박 맞은 날?

Insert〉Flash Back(우박 전날)〉본청 상황실〉총괄과장 자리.

최과장 (안개지수를 보며 골몰이다)

진하경 과장님! (우박 확률지수 데이터를 들고 다가오는데)

최과장 (가슴팍이 뻐근한지 손바닥으로 문지르며) 또 뭐?

진하경 (그 모습에 잠시 망설이다가) 아닙니다.

최과장 (힐긋 돌아서 가는 하경을 본다)

다시 공원〉

최과장 (당시를 떠올리며) 그 주 내내 안개 때문에 비상이었지. 알아. 내가
 더 헤맬까 봐 일부러 보고 안 한 거.

진하경 (씁쓸하다) 제가 주제넘었죠. 뭐...

최과장 보고했으면 결과가 달라졌을까? 아니! 나 역시 무시했을 거야.
 그날 서해안지역에 안개가 좀 심했냐? 덕분에 지난번 영동대교

같은 대형 추돌사고는 막았잖아.

진하경 그걸 누가 알아주기나 하나요.

최과장 아무도 몰라주면 어때? 아무도 안 다쳤으면 됐지.

진하경 (역시 선배다) 어서 복귀하세요.

최과장 몰랐냐? 나 사직서 냈어.

진하경 (철렁해서) 과장님!

최과장 (경치 감상하며) 이제라도 그간 미뤄뒀던 거 다 하면서 살 거야.

진하경 (만류하려는데)

최과장 우리 와이프는 아주 좋아 죽어. (저만치에서 기다리고 있는 아내와

미소를 주고받는다)

진하경 ... (차마 말리지 못하고 섭섭하게 쳐다보기만)

최과장 고맙다. 진하경이 아니었으면 이렇게 빨리 은퇴할 결심 못 했을

거야. 내 뒤가 자네라는 게 얼마나 든든한지 몰라.

진하경 정작 제 인생의 시그널은 놓쳐서 침수되기 일보 직전입니다.

최과장 (무슨 말인지 알지만) 지금 당장 눈에 보이는 게 다가 아니야. 날씨

도 사람 일도 겪어봐야 알아. 세상에 궂기만 한 날씨가 어딨든?

맑은 날은 맑은 날대로 비바람이 불면 또 그런대로... 다 이유가

있다니까?

진하경 (본다. 쓸쓸한 눈빛 먼 곳으로 향하는 데서)

S#66. 본청 총괄팀.

Insert〉 인사 공고.

승진자 명단에 [총괄2팀 진하경]이 올라 있고

총괄과장으로 승진했다.

수진의 모니터 주변으로 석호와 명주가 둘러서서

인사 공고를 보고 있는 중.

김수진	(미덥지 않은지 갸웃) 괜찮을까요?
신석호	똑똑은 하니까.
오명주	슈퍼컴퓨터는 뭐? 누구보다 덜 똑똑해서 맨날 남의 다리 긁고 앉아 있게요? 총괄과장은 뭐니 뭐니 해도 연륜이 중요한 건데 이건 뭐, 원칙 어쩌구 하면서 허구한 날 깐깐하게 굴 텐데... (번뜩 생각나서) 그보다도 이렇게 되면 어떻게 되는 건가?
김수진	뭐가요?
오명주	아니이, 곧 한기준 씨 신혼여행에서 돌아올 텐데... 계속 한 직장에서 괜찮나?
김수진	안 괜찮아도 어쩔 수 없죠. 그렇다고 회사를 그만둘 순 없잖아요.
신석호	괜히 주변 사람들만 스트레스받겠죠. 이쪽저쪽 눈치 보느라고.
오명주	(맞다고 하려다가 걸어오는 하경을 보고 얼른 흠흠...)
수진/석호	(일제히 입을 탁 닫고 보면)

하경이 그들 옆으로 지나간다.
팀원들, 일순간 조용... 그 모습이 오히려 더 어색하다.

S#67. 본청 고국장 방.

고국장	(커피 한 모금 들이켜며) 봤지?
진하경	(맞은편에 앉아) 인사 공고요? 예, 조금 전에 올라왔던데요.
고국장	아니, 한기준 사무관 말이야. (난처한 듯) 전근이 취소됐어.
진하경	(멈칫)
고국장	언론 대응력이 좋은 친구잖아. 청장님이 그 점을 높이 사셨는지 곁에 두고 싶어 하시더군.
진하경	그렇군요. (일부러 아무렇지 않은 척)
고국장	나야 자네가 총괄2팀 과장을 맡아주면 고맙지만 계속 그 친구를 봐야 할 텐데 괜찮겠어?

진하경	(말없이 앞에 있는 커피만 한 모금 마신다)
고국장	이제 그만 자네도 자네 동기들처럼 고위직으로 가는 엘리트 코스를 밟아보는 건 어때? 예보 현업에서 일한 경력은 지금으로도 충분하잖아.
진하경	(? 보며) 지금 저더러 예보국을 떠나라는 말씀이신가요?
고국장	마침 5급 임귀자를 대상으로 WMO(세계기상기구)로 파견 교육을 다녀올 수 있는 기회가 있어서. 자네 경력이면 조건도 충분하고, 추천서는 내가 써주면 되고.
진하경	스위스 제네바 말씀이시죠?
고국장	(끄덕) 기간은 1년. 원하면 연장도 가능하고.
진하경	(E. 빤히 바라보는 위로) 사내연애의 끝은... 이별만 있는 게 아니었다.
진하경	네, 알겠습니다. 생각해보겠습니다. (일어나 나가면)
고국장	(본다. 흠... 시선에서)

S#68. 하경네 거실 / 밤.

어두컴컴한 안으로 들어서는 하경,
두 달 만에 처음 와보는 신혼집을 허탈한 맘으로
휘 둘러보다가 멈칫.
TV는 사라지고 거실장만 덩그러니 놓여 있다.
이게 어떻게 된 거지? 잠시 빤히 보다가 핸드폰 꺼내 전화를 건다.

진하경	어, 언니. 나 지금 아파튼데... 여깄던 TV 어디 갔어?
진태경	(Insert) 배여사네 거실〉 통화 중이다) 거기 없어? (옆에서 TV 보는 배여사를 향해) 엄마, 하경이네 신혼집에 있던 TV 엄마가 치웠어?
배여사	거깄는 걸 내가 왜? 하경이 그년한테 무슨 날벼락을 맞으려고? (했다가) 왜? TV가 없어졌대?
진하경	(수화기 너머로 배여사가 하는 말 다 들린다) 일단 끊어! (끊고)

하경, 조금 전 감상에 젖어 있던 눈빛과는 달리 매의 눈으로
주방으로 가면 싱크대 위 인덕션이 있어야 할 자리가 뻥 뚫려
있다.
(CG. 원래 그 자리에 있던 인덕션이 깜빡깜빡 있다, 없다...)

S#69.　　동 화장실 / 밤.

고개를 푹 숙이고 세면대를 꽉 잡은 하경의 두 손
부들부들 떨린다.
하경이 노려보는 거울 옆 타일에 뭔가 붙어 있다 떼어낸 자국.
(CG. 원래 거기 있던 칫솔 살균기가 깜빡깜빡 있다, 없다...)

진하경　　(빡쳐서 한기준의 이름을 찾는다. 본다. 망설인다, 건다)

신호가 가는 것과 동시에 다시 탁! 꺼버린다.
아, 진짜! 이걸로 전화를 해야 해, 말아야 해...
스스로 치사해지는데 그때 울리는 핸드폰, 발신자 한기준이다.

진하경　　(망설인다. 받는다, 최대한 쿨하게 괜찮은 척) 여보세요? 어어... 아니,
　　　　　잘못 눌렸나 본데... 뭐 잘 지냈지, 나야... (했다가) 저기 근데... 혹
　　　　　시 TV 가져갔니? (묻는 눈빛에서)

S#70.　　근처 공원 / 밤.

한기준　　어. 내가 가져갔는데.
진하경　　인덕션두?
한기준　　어.
진하경　　칫솔 살균기두?

한기준	정리할 거 정리해서 나가라 그랬잖아 니가. 필요한 거 갖고 가라는 뜻으로 들었는데... 아니야?
진하경	(허...) 그 말이 어떻게 그런 말로 들렸니? 니 짐 정리해서 나가라는 거였잖아.
한기준	솔직히 거기서 니 짐 내 짐이 어딨어? 다 반반으로 산 건데... 대신에 냉장고 놓고 왔으니까 대충 반반 퉁 아닌가?
진하경	(허...! 이런 남자였나? 빤히 쳐다보다가 어쨌든 쿨하게) 그래서, 아파트 명의는 언제 정리할 건데?
한기준	생각해봤는데, 이러면 어떨까? 여기 니 돈 들어간 거 빼 주고 내가 인수하는 걸로.
진하경	(뗑...) 뭐? 뭘 인수해?
한기준	어차피 너랑 나 공동명의로 돼 있으니까. 다른 사람한테 처분하기보다는 그러는 편이 나을 것 같아.
진하경	위자료라며? 분명히 그때 정리하면서 그렇게 얘기 끝냈잖아?
한기준	(끄덕이며) 그랬지. 그때는 그랬는데...
진하경	근데?
한기준	시세를 확인해보니까. 그사이에 많이 올랐더라?
진하경	(지금 이게 다 무슨 소리야?) 그래서?
한기준	(쿨하게) 나누자. 반반!
진하경	(허...! 기막혀 빤히 쳐다보는 위로)
진하경(E)	역시 그랬다. 이 새끼와의 끝은... 이별만 있었던 게 아니었다.

뻔뻔하게 하경을 보는 기준.
어이가 없다는 듯 기준을 바라보는 하경의 얼굴에서.
1부 엔딩.

체감온도

S#1. **기준과 하경네 아파트 1층 공동현관 밖 일각 /**

 밤 **(1부 S#63. 연결).**

두 달 전 그날.

어안이 벙벙한 모습으로 저벅저벅 로비를 걸어 나오는 하경.

주룩주룩 내리는 비로 몇 걸음 못 가서 흠뻑 젖는다.

방향 감각을 잃은 채 무조건 앞을 향해 걷는데

잠시 후 뒤쫓아 나온 한기준이 돌려세운다.

진하경 (돌아서서 기준을 보고) 개새끼...

한기준 (고개를 떨구며) 잘못했어.

진하경 (한기준을 보면)

한기준, 급하게 옷을 걸쳐 입고 나오느라 와이셔츠 단추도

다 채우지 못해 가슴팍이 훤히 드러나 있다.

진하경 우리... (피가 거꾸로 솟아) 이 결혼 엎자!

한기준 (멈칫. 잠시 놀라는 것 같더니 이내 순순히) ...그래.

진하경 (이 사람 뭐라는 거야? 기막혀서) 그래애? 지금 그래라고 했니?

한기준 내가 너한테 무슨 할 말이 있겠냐...

진하경 (허! 기막혀 보더니 두 주먹으로 기준의 가슴을 밀어내듯 치며) 그래?

(다시 치고) 그래? (다시 치며) 그래?

한기준 (입을 꾹 다문 채 서 있고) 미안하다... 하경아. 내가 개자식이다...

진하경 (맥이 풀려서 더 이상 때릴 힘도 없다. 빤히 쳐다보는 위로)

쏴아아아아아아!!!! 비가 쏟아지면서
그 위로 이명 현상과도 같은 울림 이어진다.

S#2. (다시 현재> 1부 엔딩 연결) 근처 공원 / 밤.

앞 씬의 이명 현상과 함께 주절주절 떠드는
한기준의 입이 겹쳐진다.
그 입을 바라보는 하경의 귀로 논리정연하게 자신의 입장을
설명하는 한기준의 목소리 점점 크게 들린다.

한기준 시세를 확인해보니까. 그사이에 많이 올랐더라고. 처음 우리가
 산 금액에서 못해도 두 배 가까이 오른 것 같아.

진하경 (황당해서 보면)

한기준 너도 알다시피 나 돈 없잖아. 이 아파트에 들어가 있는 게 내 전
 재산인데...

진하경 (듣고 있자니 짜증이 치밀어) 그건 니 사정이고!

한기준 우리 와이프는 괜찮다는데... 막상 결혼하니까 그게 아닌 거야. 솔
 직히 남자 나이 서른넷이면 적은 나이도 아닌데 최소한의 경제
 력은 있어야지.

진하경 (이 밤에 내가 왜 이 얘기를 듣고 있어야 하나 어이없고)

한기준 그게 정 곤란하면... (쿨하게) 나누자. 반반.

진하경 (허...! 열받는 눈빛) 반반 좋아한다. 웃겨 진짜...

한기준 너두 들었지? 나 본청에 남기로 한 거.

진하경 그래서, 어쩌라구?

한기준	이런 일로 나 진짜 너랑 얼굴 붉히고 싶지 않거든. 그건 너도 싫
	잖아. 같은 직장에서! 안 그래?
진하경	(묘하게 협박처럼 들린다...! 보는데)
한기준	(울리는 전화벨, 보더니) 잘 생각해보구 연락 줘. (일별한 뒤 일어나
	간다, 전화받으며) 어, 자기야... (나가면)
진하경	(창밖으로 멀어지는 기준을 본다, 속이 부글부글 끓어오르는 데서)

S#3. 이자카야 선술집 / 밤.

부글부글 끓고 있는 탕 요리.

주방장이 공중에 달린 TV로 자정 뉴스를 들으며

안주를 만들고 있는 가운데,

Insert〉TV 화면.

기상캐스터	오늘 아침은 옷차림에 신경을 쓰셔야겠습니다. 강원도는 영하권
	으로 기온이 뚝 떨어졌고 중부지역 역시 평년에 비해 기온이 많
	이 낮습니다. 아침 기온은 어제와 비슷하게 출발하겠지만 동해
	상에서 불어온 찬바람의 영향으로 체감온도는 10도 안팎까지
	떨어지겠습니다.

한쪽 바에 앉아 술을 마시는 이시우의 뒷모습...

이시우(Na)	체감온도는 바람의 영향을 가장 많이 받는다. 바람이 어느 쪽으
	로 부느냐에 따라서 같은 공간에 있어도 사람마다 느끼는 온도
	는 다르다.
진하경	(오른쪽 끝 테이블에서 목소리만) 아저씨, 히터 좀 꺼주세요.
주방장	(리모컨으로 히터를 끄며) 더우시구나...

잠시 후,

이시우 　　　(왼쪽 끝 테이블에서 목소리만) 사장님, 히터 좀 올려주시죠. 좀 춥
　　　　　　네요.

주방장 　　　예... 예... 예... (히터를 다시 켠다)

이시우(Na) 　그놈의 바람... 바람이 항상 문제냐!

주방장이 행주로 도마를 닦는데,

진하경 　　　아저씨, 덥다고요!!

주방장 　　　(다시 히터를 끄는데)

이시우 　　　춥다니까요.

주방장 　　　... (오른쪽 한 번, 왼쪽 한 번 바라본 후 행주를 패대기친 후 양쪽 끝에 앉
　　　　　　은 손님에게) 그냥 두 분이 직접 담판을 지으시죠.

화면 넓어지면
양쪽 끝에서 서로를 바라보는 두 사람.
울어서인지 취기 때문인지 얼굴이 벌건 하경과 시우.
그들 사이로 타이틀 뜬다.
[제2화, 체감온도]

S#4.　　배여사네 주방 / 아침.

세 모녀 조용히 아침 식사 중이다.
하경이 묵묵히 젓가락질하는데 한숨도 못 잔 얼굴이다.
배여사의 눈에는 많이 여윈 딸의 얼굴과 어깨가 크게 들어온다.

배여사 　　　(위로할 말을 찾는다는 게) 조상님이 도왔다고 하더라.

진하경	(젓가락질하던 손 멈칫) ... (배여사를 보고)
진태경	엄마 또 그 선녀보살한테 갔었어?
진하경	(표정 굳고)
진태경	(눈치 없이) 그리고? 또 뭐래?
배여사	살다 보면 어느 날 그놈 사는 데를 보고 절을 하는 날이 올 거래. 알아서 떨어져줘서 고맙습니다, 하고...
진하경	(탁! 젓가락 내려놓고, 배여사를 보며) 엄마 마음이 그런 거겠지. 안 그래도 탐탁지 않던 사윗감이 제 발로 물러나주니까 오히려 잘 됐다 싶은 거잖아.
진태경	(말리며) 하경아, 엄마도 속상하니까...
배여사	(냉정하게) 100퍼센트 아니라고는 못 하지!
진하경	(노려보면)
배여사	(버럭) 사업이네 뭐네 허황된 꿈만 꾼다고 질색하던 니 아부지도 약속 하나는 칼이었다.
진태경	(말리며) 엄마...
배여사	어째 내가 그 자식 첨 볼 때부터 뭔가 꺼림칙했어. 다른 것도 아니고 결혼 한 달 남겨놓고 파투 내는 놈이 정상이냐? 씀씀이만 봐도 그래. 요즘 젊은 사람들은 뭐든 반반씩 부담한다지만 신붓집에 보내는 예물까지 반씩 부담하는 경운 내가 듣도 보도 못했다.
진하경	(빠직!) 엄마 내 카드 고지서 봤지?
배여사	(이봐, 이봐... 한심스럽게 보다가) 그걸 꼭 봐야 알아?
진하경	결제만 내 카드로 한 거야.
배여사	퍽이나...
진하경	(뭐라 반박하려다가 내 얼굴에 침 뱉기 싫어서 일어서는데)
배여사	괜한 청승 떨지 말고 너희 살려던 아파트 명의나 깔끔하게 정리해!
진하경	(멈칫! 했다가 얼른) 정리하고 말고 할 게 어딨어? 어차피 그 아파트 내 껀데.

배여사	서류상으로도 확실히 해두란 말야! 또 뒤통수 맞지 말고!
진하경	알았다구, 글쎄! (짜증! 돌아서서 방 쪽으로 가면)
진태경	(배여사 진정시키며) 헤어지면서 하경이더러 가지라고 했다잖아... 위자료라고.
배여사	결혼도 엎은 놈이야, 뭐는 못 엎어? (푹푹 밥 떠먹으면)

S#5. 하경의 방.

문을 탁! 닫고 들어온 하경. 어쩌지 싶다.
고개 돌리면 스팀다리미 걸이에 잘 다려진 출근복이 걸려 있다.
하! 정말이지 출근하고 싶지 않은 듯 고개 젖혀 천장을 바라본다.

S#6. 거리 일각.

밤사이에 불어온 찬바람으로 기온이 제법 떨어진 날씨 속에서도
누군가는 두툼하게 옷을 챙겨 입고 나왔고,
또 누군가는 가벼운 차림이다.
그들 사이에서 패딩을 입고 사람들의 옷차림을 유심히 보는 시
우. 조용히 시선 들어 바람을 느낀다. 평소보다 차가운 바람.
그 옆으로 지나치는 사람들.

S#7. 본청 마당.

하경이 건물 뒤편에 차를 주차시키고 본청 건물로 향하는데,

이시우(E)	이시우요.
진하경	(멈칫! 설마 해서 고개 돌리면 기상청 입구 경비실 앞에 서 있는 낯익은 얼굴. 저 사람은?)

Insert〉Flash Back〉1부 S#52.

진하경 대체 뭐니, 너?

이시우 이시우요. 때 시(時), 비 우(雨) 때맞춰 내리는 비!

(그 위로 E. 쏴! 내리는 빗소리와 함께)

다시 현재〉

그때의 빗소리가 지금도 귀에 생생하다.

하경의 입장에서는 그다지 마주치고 싶지 않은 얼굴인데.

S#8. 본청 정문 경비실 앞.

보안직원1이 완고한 얼굴로 시우를 바라보면,

이시우 저 기상청 직원 맞대두요. (패딩 주머니를 더듬거리며) 사원증이랑

신분증을 깜박하고 집에 두고 왔어요.

보안직원1 (어리숙해 보이는 게 거짓말할 것 같지는 않아) 사번 대세요.

이시우 (즉각) 1835081.

Insert〉보안실 컴퓨터 화면.

시우의 사원번호를 입력하자 작은 팝업창이 하나 뜬다.

[이시우]라는 이름 옆으로 엄지손톱만 한 크기의 증명사진.

앞에 있는 알쌍한 얼굴에 비해 두툭두툭하고 시커먼 시우의 사진.

보안직원1 (사진을 보고 오히려 더 의심스러운 눈초리로 앞에 있는 시우와 사진 속

얼굴을 번갈아 보는데) 얼굴이 다른데요.

이시우 저 맞아요, 그땐 고시 준비 중이라 좀 쪘을 때구요...

보안직원1 (갸웃...) 좀 많이 다른 거 같은데... (계속 긴가민가하는데)

이시우 저 맞다니까요, 이 얼굴에서 요기, 요기만 빼면 저라니까요?

보안직원1	(확신이 계속 안 서는데)
진하경(E)	그 사람 기상청 직원 맞아요.
이시우	(고개를 돌리면, 하경이 이쪽을 바라보고 서 있다. 반갑고)
보안직원1	(하경을 향해) 아세요?
진하경	수도권청 소속이에요. (짧게 대꾸하고 가던 길 가고)
보안직원1	(쓱 이시우 보더니) 일단 들어가세요. 인사과에 들러서 출입증부터 새로 발급받으시고요.
이시우	(급 공손해져서) 네! (꾸뻑 인사한 뒤 쪼르르 하경을 따라가면)

S#9. 본청 로비.

하경이 로비로 들어서는데
시우가 뒤따라와 아는 척을 한다.

이시우	(해맑게) 안녕하십니까! 과장님 아니었으면 큰일 날 뻔했습니다. (공손히) 감사합니다.
진하경	(말 섞고 싶지 않아서) 볼일 보고 가세요. (가고)

S#10. 본청 로비 엘리베이터 앞.

하경이 엘리베이터 버튼을 누르는데
다시 그 옆으로 시우가 다가와 다소곳이 선다.

진하경	(돌아보며) 또 뭡니까?
이시우	볼일 보러가는 길인데요.
진하경	네?
이시우	파견 나왔거든요. 총괄2팀 특보예보관으로요. (손가락으로 브이 하며) 앞으로 2주간! (씩 미소)

진하경 (뎅! 쳐다보면)

S#11. 본청 고국장 방.

진하경 (벌컥! 문을 열고 들어오며 불만 가득한 어조로) 국장님!

순간, 응접 테이블 사이에 두고 고국장과 독대 중이던
엄동한과 눈이 딱 마주친다.

진하경 (멈칫. 아니 저분은 왜 또 여기 있지??) 안녕하세요.

엄동한 (무뚝뚝하게 고개만 까딱)

고국장 마침 잘 왔어. 서로 인사하지. 강릉의 엄이야 설명하지 않아도 잘
 알 거고, 오늘부터 총괄2팀에서 선임예보관으로 일할 거야.

진하경 (뎅...! 상의 한마디 없이? 당황스럽다) 네? 저희 팀요?

고국장 (동한에게) 잘 부탁해.

엄동한 (자리에서 일어서며) 부탁은 제가 해야죠. (하경에게) 잘 좀 봐주십
 시오. 총괄팀장님. (악수 청하는데)

진하경 (이건 아니다! 고국장에게) 저랑 잠깐 얘기 좀 하시죠.

엄동한 (악수 청한 손 멋쩍게 거두고 대수롭지 않게 어깨 으쓱하고)

진하경 (국장에게 불만이 많은 얼굴이다)

(짧은 시간 경과) 고국장과 하경, 둘만 남았다.

진하경 생각해보라고 하셔놓고 이러는 법이 어딨습니까?

고국장 해! 생각. 하지만 나도 대안을 마련해둬야 할 거 아냐? 알다시피
 곧 있으면 여름철 방재기간인데 갑자기 예보과장 자리가 비면
 아무나 갖다 앉힐 수도 없는 노릇이고. 준비를 해둬야지.

진하경 (뭔가 떠밀리는 기분이다)

고국장	(떠보듯) 어쨌든 갈 거잖아. 스위스? 거 땜에 온 거 아니야?
진하경	저희 팀에 파견된 특보예보관 때문에 왔는데요.
고국장	아! 이시우?
진하경	시한폭탄이에요, 대책 없는 무대뽀에 일 체계도 없는 사람이구요.
고국장	(OL) 좀 어리숙해 보이긴 하지.
진하경	제 말이요.
고국장	그래도 직관력은 좋던데. 실전에 강한 타입 같기도 하고.
진하경	제 눈엔 전혀 그래 보이지 않는데요. 파견근무 철회해주세요.
고국장	어차피 떠날 사람이 그 팀에 누가 오던 뭔 상관이야?
진하경	(발끈) 저 아직 떠난다는 말씀 안 드렸는데요?
고국장	(기대감 서려) 있게 그럼?
진하경	(순간 스치는 한기준의 얼굴에, 살짝 주춤) 아뇨... 뭐 꼭 그런 건 아니지만...
고국장	(아직 결정 못 했구나) 이번 주까지 결정해. WMO 파견 교육 지원자는 줄 서 있는 거 알지? 국제협력과에도 좌우간 답을 줘야 하니까.
진하경	(본다. 보다가) 네... (돌아서서 나가면)
고국장	(본다. 나직한 한숨에서)

S#12. 본청 총괄팀.

석호, 명주, 수진이 마치 핑퐁게임을 관전하듯
어이없는 시선으로 이쪽저쪽을 번갈아 쳐다보는 그곳에
시우와 동한이 떨떠름한 표정으로 서로를 마주 보고 서 있다.

엄동한	수도권청이 여긴 어쩐 일이야?
이시우	파견요. 강원청이야말로 여긴 어쩐 일이십니까?
엄동한	나야, 정식 발령받고 왔지!

석호/명주/수진	(동시에) 와! / 어머? / 정말요? (동한에게 급 관심이 쏠린다.)
오명주	드디어 총괄 다신 거예요? 어머! 너무 잘됐다.
신석호	됐어도 진작 됐어야죠.
김수진	축하드립니다.
엄동한	(손사래 치며) 그런 거 아니고...
이시우	(순식간에 뒷전으로 밀리고, 어째 의문의 일패를 당한 기분인데)
신석호	어느 팀으로 가시는데요?
엄동한	2팀!
석호/명주/수진	(2팀? 2팀이면 우린데? 갸웃)
엄동한	(한쪽 자리 가리키며) 여기가 선임예보관 자린가?
석호/명주/수진	(선임예보관? 상황 파악이 안 돼서 잠시 썰렁하게 쳐다보는데)
신석호	설마... 총괄2팀 선임예보관으로 오신 겁니까?
엄동한	어. 맞아.
신석호	진하경 과장... 밑으로요?
엄동한	아마 그럴걸? (하면서 아무렇지 않게 서랍 같은 거 열어보면)

순식간에 썰렁해지는 분위기.
시우만, 왜들 이래? 하고 세 사람을 쳐다보면.

S#13. 본청 복도 일각.

하경이 심란한 얼굴로 고국장 방을 나서 복도를 따라 걷다가
핸드폰을 꺼내 WMO 사이트를 열어본다.
화면을 클릭해 들어가서 협회에서 진행 중인 교육프로그램을
훑어본다. (벌써 몇 번이고 봤겠지만 또 들여다보는)
그때 어디선가 들리는 청량한 웃음소리에 고개를 들다 멈칫!
복도 끝에서 채유진이 동료 기자들과 환하게 웃으면서
티타임을 즐기고 있다.

조기자	막상 결혼하니 어때? 한기준 사무관이 잘해줘?
채유진	겉으론 무뚝뚝한데 실은 너무너무 자상한 사람이거든. 집에서도 청소며 뭐며 다 해줘.
진하경	...! (들었다. 멈칫... 쳐다보는 위로)
조기자	이야, 한사무관이 그런 면도 있었어?
동료기자1	아주 그냥 꿀 떨어진다, 꿀 떨어져.
동료들	(웃고)
진하경	(동료 기자들 사이에서 밝게 웃는 채유진을 보자 떠오르는 기억)

Flash Back〉 하경과 기준의 신혼 아파트, 거실 / 밤 (1부 S#63. 연결).
침대에서 시트로 몸을 가린 채 몸을 일으킨 한기준과
그 옆으로 시트로 몸을 가린 채 쳐다보던 채유진의 얼굴에서.

다시 현재〉
채유진이 자신을 주시하는 시선 느끼고 고개를 돌리는 순간,
하경이 피하듯 발길을 돌린다.

S#14. 본청 여자화장실 세면대 앞.

하경이 자책하듯 세면대를 붙잡고 한숨 푹.

진하경	(중얼) 내가 왜? 내가 왜 피해? 허... (괜히 스스로한테 열받는데)

그때 좌변기 칸 안에서 들려오는 대화 소리.

직원1(E)	그러게... 사내연애는 하는 게 아니라니까. 결혼에 골인하면 몰라도 헤어지면 사람들 안줏거리밖에 더 돼?

진하경	(설마, 내 얘기는 아니겠지?)
직원2(E)	게다가 총괄팀이랑 대변인실이면 하루에 적어도 한 번은 마주칠 텐데 생각만 해도 끔찍하다. (변기 물 내리는 소리 들리고)
진하경	(내 얘기구나!)
직원1/2	(양쪽 칸막이에서 나오다가 허걱! 하경을 본다. 눈치껏 재빨리 손도 닦는 둥 마는 둥 하다가 후다닥 밖으로 나가고)
진하경	(허...! 허탈해진 눈빛으로 거울을 본다. 이런 게 앞으로도 계속 내가 마주쳐야 하는 현실이다.)

S#15. 본청 총괄팀.

하경, 한숨 내쉬며 안으로 들어오는데.

이시우	지금 때가 어느 땐데 시베리아기단입니까?
엄동한	그렇다고 오호츠크해기단이 서쪽까지 영향을 주기엔 세력이 약하지.
진하경	(날을 세우고 있는 두 사람을 본다)
이시우	오호츠크해기단이 맞대두요. 바람이 그쪽에서 불어오잖아요.
엄동한	바람이 북서쪽에서 들어오면 몰라도... 오호츠크해만으로는 이렇게 기온이 떨어질 수 없대두?
진하경	(심란하게 두 사람을 바라보는 석호에게 가서) 뭡니까?
신석호	기온이 계속 떨어지는 이유요. 엄선임께서는 시베리아기단의 영향 탓일 거라고 하고 이시우 특보는 오호츠크해기단 때문이라고 하는 중이고.
오명주	(좀 말려보라는 듯) 어떻게 말릴 수가 없네요. 정반대의 성질인 두 기단을 갖고 싸우시니...
엄동한	시베리아기단이래두!
이시우	오호츠크해기단이 더 설득력 있다니까요.

진하경	(한숨... 앞으로 저 둘하고도 계속 마주쳐야 한단 말이지?) 왜요? 이왕 이면 북태평양기단까지 놓고 따져보죠?
엄동한	(동시에) 장난해요? 진과장?
이시우	(동시에) 그건 말이 안 되죠. 여름철 기단인데?
진하경	5월 초에 기온이 5도까지 내려가는 것도 말이 안 되긴 마찬가지죠.
엄동한	그렇다고 말도 안 되는 북태평양을 갖다 붙여요?
진하경	모든 변수를 놓고 분석해보자는 겁니다. 됐죠? (자리로 가면)

엄동한과 이시우도, 서로 쎄하게 쳐다보다가 각자 자리로 가고,
한쪽에선 세 사람(석호, 명주, 수진) 자기들끼리

김수진	(소곤) 우리 팀 분위기 너무 무섭지 않아요?
오명주	시베리아기단과 오호츠크해기단도 모자라서 북태평양기단까지 한꺼번에... 최악의 기상이변이 따로 없네요.
신석호	일종의 종말?
김수진	(헉!) 설마 우리 팀 해체되는 건가요?
신석호	모르긴 해도, 과장은 얼마 안 가서 교체되지 않을까 싶네.
명주/수진	헐! / 진짜?
신석호	(턱으로 엄동한 가리키며) 그런 게 아니면 엄선임님을 우리 팀에 박아놓았을 리 없잖아?
김수진	과장님 스위스 간다는 소문 돌던데... 사실이었나?
오명주	그래? 아니 갑자기 왜?
김수진	(낮게) 한기준 사무관... 전근 취소됐대요.
오명주	그래? 계속 여기 있는 거야, 그럼? 아우 껄끄럽긴 하겠다. 그치?
신석호	그러니까 (하경을 가리키며) 저쪽이 간다는 거 아닙니까?
김수진	(부당하다는 듯) 왜 항상 이런 경우는 여자가 떠나요? 똑같이 사내 연애 했고, 잘못은 남자가 했는데?
오명주	세상이 언제 잘잘못 따지며 돌아가는 거 봤니? 내가 보기에는 그

냥 가장 뻔뻔한 사람 위주로 돌아가더라. 그냥 속 시원하게 털고
가는 것도 나쁘지 않지, (하는데)

이시우 (불쑥 끼어들며) 진하경 과장님 어디 가십니까?

오명주 (아 깜짝아! 보면)

신석호 넌 몰라두 돼. 그냥 2주 동안 얌전히 있다 가라...

세 사람 각자 업무로 돌아가고,
남겨진 시우만 하경 쪽을 궁금하다는 듯이 본다.

S#16. 본청 고국장 방.

기대와 걱정이 뒤섞인 얼굴로
통유리 아래 총괄팀을 내려다보는 고국장.
부감 샷으로 각자 일기도와 데이터를 분석하는 하경과 동한,
브리핑 자료를 만들거나 회의 때 쓸 일기도를 단계별로
스캔하는 모습 빠르게 흘러간다.

강원청(E) 여긴 지금 한겨울이나 다름없어요.

S#17. 본청 상황실.

중앙관제시스템 대형 모니터에 기온 변화를 보여주는
그래프(2번 모니터) 크게 띄워져 있다.
그래프 곡선이 아래로 뚝뚝 꺾이고,
양옆으로 위성사진(1번 모니터)과 분석일기도(3번 모니터)가
띄워져 있다.

고국장 (모두를 향해) 저녁부터는 평년 기온을 되찾을 거라고 하지 않

어?

진하경 네.

고국장 (심란하다) 근데 왜 이래? 원인이 뭐야?

진하경 바람의 방향만 봤을 때는 오호츠크해기단의 영향을 받는다고 볼
수 있지만 기온이 떨어지는 원인이 발견되지 않고 있습니다.

고국장 최근 일조량은?

진하경 73으로 평년과 비슷한 수준입니다.

고국장 일조량도 아니라는 건데... (동한을 향해) 뭔 거 같아?

엄동한 북서쪽에 남아 있는 찬 공기의 세력이 일시적으로 강해진 탓 아
니겠습니까?

강원청 (Insert〉바로 알아듣고) 1978년 5월이랑 비슷한 상황이란 거죠?

부산청 (Insert〉동조하며) 2010년 4월과도 현상이 많이 닮아 있습니다.
그때도 북서쪽의 찬 공기의 영향이었던 게 맞고요.

고국장 (위성사진 속 오호츠크해상에 뿌옇게 보이는 지점 가리키며) 저건 뭐야?

진하경 분석 중입니다.

고국장 그놈의 분석은... (답답해서 동한을 본다) 어이, 엄!

엄동한 (뭐요? 하는 눈빛으로 보면)

고국장 개인적 견해라도 좋으니까 말해봐.

엄동한 (못내) 제 눈에는 해수면 온도 차로 인한 해무로 보입니다. 저 지
역이 원체 해무가 심해서요.

일동 (끄덕끄덕, 동한의 의견에 금방 동조하는 분위기...)

고국장 (어라? 정말 그렇게 생각해? 엄동한을 빤히 보면)

엄동한 (쓱 시선 돌려, 고국장 시선 피하면)

고국장 다른 의견 없나?

진하경 (꿔다 놓은 보릿자루처럼 묵묵히 앉아 있고)

이시우 (그런 하경을 흘끗 쳐다보면)

고국장 알았어. 그럼, (하경을 향해) 일단 언론에는 일시적인 현상으로 그
렇게 발표하자고! 내용만 전달하지 말고 직접 가서 상황 설명해

쥐. 특이현상이잖아.

진하경 (내려가라고? 직접?)

고국장 왜? 불편해?

일제히 (진하경을 쳐다본다. 모두가 그녀의 사정을 아는 눈빛)

진하경 (본다) 아뇨, 괜찮습니다. 제가 직접 전달하겠습니다. (또 괜찮은 척)

회의에 참석했던 사람들 일제히 흩어지고,
하경도 프린트된 자료 대충 챙겨 들고 브리핑실로 향한다.
그 뒤로 회의 테이블 위에 하경이 흘리고 간 프린트물을
발견하는 손...
이시우다. 들어서 그 프린트물을 쳐다보면.

S#18. 본청 브리핑실 안.

단상 앞에서 능숙하게 브리핑하는 말쑥한 모습의 한기준.

한기준 기상청은 이번 이상저온 현상을 단순히 계절적 변덕이 아니라
전 지구적 기후변화에 따른 것으로 해석하고 있습니다. (설명 이
어지고)

프린트된 자료 옆구리에 끼고 브리핑하는 기준을 지켜보는 하경.

고국장(E) (Insert〉짧은 Flash Back〉1부 S#67.) 언론 대응력이 좋은 친구잖
아. 청장님이 그 점을 높이 사셨는지 곁에 두고 싶어 하시더군.

진하경 (지난번 국장이 했던 말을 떠올리며, 혼잣말) 입만 살아가지구...

한기준 (기자들 향해) 질문 있으십니까?

기자들 손 이쪽저쪽에서 올라오고.

채유진	문민일보의 채유진 기잡니다.

두 사람 사이를 아는 기자 몇몇 낮게 웃는다.

채유진	(자꾸 터지는 미소 애써 참으며) 이번 추위가 얼마나 갈 것으로 예상하십니까?
한기준	(다분히 사무적으로) 이 부분은 총괄예보관님께 직접 듣겠습니다.
일제히	(시선, 하경에게 쏠린다)
진하경	(한기준을 본다. 감정 누른 채, 사무적으로) 현재는 일시적인 현상으로 예측됩니다. 하루나 이틀 정도 추위가 더 갈 것으로 예상하고 있구요.
채유진	그럼 모레부턴 날씨가 풀리는 건가요?
진하경	(채유진을 본다. 보더니) 그러게요, 저희 예상으로는 그렇습니다만.
채유진	이번엔 예보관님의 예상이 맞았으면 좋겠네요. 5월에 겨울옷은 좀 아니잖아요.
일제히	(나직이 스치는 웃음...)
진하경	(뚱한 표정으로 채유진을 보면)
한기준	더 질문 없으시면 이것으로 브리핑 마치도록 하겠습니다.

채유진을 비롯한 기자들 일제히 일어나 빠져나가고,
한기준이 채유진을 향해 밖에서 잠깐 기다리라는 제스처 보낸다.

진하경	(꼴값 떤다! 무시한 채 나가려는데)
한기준(E)	축하합니다. 진하경 과장님!
진하경	(곱지 않은 시선으로 돌아보면 브리핑실에 둘만 남았다)
한기준	(다가와서) 승진했다며? 과장으로! 이렇게 되면 기상청 개국 이래 최연소 과장 아닌가?
진하경	(말 섞고 싶지 않아) 수고했어요. 한기준 사무관님! (가려는데)

한기준	어떻할지 생각해봤어?
진하경	(냉랭한 얼굴로 돌아보며) 뭘? 내가 뭘 생각해봐야 하는데?
한기준	(잠시 빤히 보더니) 반반이면 너도 절대 손해 보는 거 아냐.
진하경	(빠직) 반반? 기준 씨, 반반 참 좋아해?
한기준	(그게 어때서? 빤히 보면)
진하경	내가 정말 이런 말까지는 안 하려고 했는데, 그렇게 계산 정확한 사람이 거실의 TV는 왜 가져갔어?
한기준	말했잖아. 필요한 거 갖고 가라는 줄 알았다고. 그리고 내가 가만히 생각해봤는데, TV는 내가 산 거 아니었나?
진하경	기억 안 나? TV 사면서 나한테 절반 가져간 거?
한기준	(말꼬리 흐리며) 아, 맞다. 그때 내 카드 한도 차서... 니 카드로 결제했던가?
진하경	내가 계좌이체 했잖아. 124만 원. 현금으로 결제하면 설치 포함. 칫솔 살균기도 끼워준다며?
한기준	(이제야 기억이 난다는 듯) 그랬었지...
진하경	TV, 인덕션, 홈트레이닝 기구... 전부 다 원상복귀 시켜놔! 그러기 전에는 반반? 어림도 없을 줄 알아! (돌아서는데)
한기준	야! 진하경!
진하경	(처다보며) 호칭 똑바로 해! 목소리 낮추고!
한기준	말했잖아. 나 회사에서 너랑 이런 일로 언성 높이기 싫다고. 근데 니가 이렇게 나오면 나도 어쩔 수가 없어.
진하경	그래서? 싸우자고?
한기준	그러고 싶어?
진하경	(허! 본다)
한기준	(싸늘해져서 바라보는데)
이시우(E)	진하경 과장님!
하경/기준	(부르는 소리에 동시에 돌아보면)
이시우	(어느 틈엔가 곁에 와 서서) 국장님이 찾으시는데요. 호출했는데 핸

드폰이 꺼져 있어서요.

진하경 (다 들었을까? 순식간에 귀까지 빨개지면서 핸드폰 한번 보더니) 갑시
 다! (가고)

이시우 (기준을 한번 쓱 보고 하경을 뒤쫓아 가는데)

한기준 (어? 저 사람 낮이 익다?)

S#19. 본청 브리핑실 밖 복도.

복도 저쪽에서 동료 기자와 이야기를 나누고 있던 채유진.

브리핑실에서 나오는 하경을 보다가 멈칫...

그 뒤를 따라 나오는 시우를 본다. 순간 표정 굳어지는데,

한기준 저기요! (뒤따라 나오며 시우에게) 우리 어디서 본 적 있죠?

이시우 저를요?

한기준 결혼식장에서... 맞죠? 부케.

이시우 (딱 잘라) 아뇨. 사람 잘못 보셨습니다! (하경을 따라 쪼르르 가면)

진하경 (흘끗 따라오는 시우를 한번 보면)

이시우 아무것도 아닙니다. 가시죠. (배식 미소로 쭉 하경과 함께 가면)

채유진 (멀어지는 시우를 의식하며 슬쩍 다가서며) 왜 그래? 무슨 일인데?

한기준 저 사람. 그날 그 미친놈 맞지?

채유진 (시우 쪽 한 번 더 쳐다보며) 아닌데? 자기가 잘못 본 거 같은데?

한기준 (채유진을 보며) 아닌 거 확실해?

채유진 어 전혀 아니야. (시계 보더니) 가봐야겠다. 집에서 봐. (가고)

한기준 (다시 쳐다본다. 분명히 그놈 맞는데 시선에서)

돌아서서 걸어오는 채유진, 표정이 싸하게 굳는 데서.

S#20. 본청 복도 일각.

조금 전 있었던 일 때문에 조금 걸었을 뿐인데 숨이 가쁜 하경.

그런 하경을 의식하며 걷는 시우.

상황실과 고국장 방으로 갈라지는 분기점.

하경이 국장 방으로 향하려는데,

이시우 (잡으며) 어디 가세요?

진하경 국장님이 찾는다면서요?

이시우 그냥 둘러댄 거였어요, 좀 곤란한 상황이신 거 같아서...

진하경 (잠시 빤히 본다. 보다가) 저기, 그게 아까 브리핑실에서는...

이시우 저는 아무것도 못 봤습니다.

진하경 (그 말에 다시 멈칫... 보더니) 봤다는 말보다 더 무섭네요.

이시우 (짐짓 웃음) 머리 좀 식히시고 들어오세요, 먼저 들어가볼게요.

 (돌아서서 가면)

진하경 (쟤 뭐지? 가는 시우를 빤히 본다)

S#21. 본청 또 다른 복도 일각.

미소 띤 얼굴로 코너를 돌아 상황실 쪽으로 막 향하던 시우,

몇 걸음 오다가 순간 멈칫... 멈춰 서서 보면,

채유진 (기다리고 있다가) 잠깐 나 좀 봐! (앞장서서 간다)

이시우 (본다. 시선에서)

S#22. 본청 복도 일각.

하경이 자판기 커피를 한 잔 뽑아서 창가 쪽으로 다가선다.

창문 안으로 들어오는 바람에 숨을 내쉬는데, 응?

창밖 저 멀리 걸어가는 시우가 보인다.

진하경 (상황실로 간다고 했던 것 같은데? 하는데 멈칫...)

시우가 멈춰 선 곳에 조금 전 상황실에서 봤던 유진이 서 있다.

진하경 (저 둘이 왜? 쳐다보면)

S#23. 본청 주차장 일각.

채유진 (시우를 향해 돌아서며) 오빠가 여기 왜 있어?

이시우 내 직장이니까.

채유진 수도권청에 있어야 할 사람이 왜 여기 있냐고?

이시우 파견 나왔어.

채유진 (허... 파견? 그 말을 믿으라구?) 꼭 이렇게까지 해야 해? 결혼식장까
 지 와서 그만큼 망신 줬으면 됐잖아? 여기까지 쫓아와서 뭘 어쩌
 려고?

이시우 (차갑게) 너 때문에 온 거 아니라고. 2주간 파견 나온 거라고.

채유진 (여전히 믿지 못하겠는 눈빛으로 빤히 쳐다보면)

이시우 너야말로 이래도 괜찮아? 나랑 이러고 있는 거 그 사람이 보면
 어쩌려구.

채유진 그 사람은 몰라.

이시우 (본다) ?

채유진 (누가 들을까 봐 나직이) 내가 오빠랑 동거했던 거... 그 사람 모른
 다구. 앞으로도 계속 몰랐으면 좋겠어.

이시우 (만감이 교차하는 눈으로 빤히 보다가. 가타부타 없이 돌아선다)

채유진 (본다. 보다가 뭔가 불안한 눈빛으로 쳐다보면)

시우, 표정 굳은 채 돌아서서 오다가
본청 건물 창가에서 이쪽을 바라보고 서 있는 하경을 본다.
(저 위로 하경, 그대로 못 본 척 커피 마시며 돌아서면)

이시우 …

S#24. 본청 총괄팀.
하경이 생각 많은 얼굴로 중앙모니터의 일기도를 보는 그 뒤로
자동문이 열리면서 들어서는 이시우, 흘끗 하경을 본다.

진하경 (아무 말 없이 자기 일만)
이시우 (자기 자리로 가서 앉는다. 그런 하경이 살짝 신경 쓰이는 데서)

S#25. 본청 전경.
기상청 건물 위로 빠르게 날이 저문다.

S#26. 본청 총괄팀 / 저녁.
어느새 창밖은 어둑어둑하고,
자동문이 열리면서 교대조가 들어온다.
1팀 팀원들이 각자 자신이 담당하고 있는 근무 직원에게 간다.

1팀동네예보관 (석호의 뒤로 가서 선다) 날이 왜 이렇게 춥냐?
신석호 (인기척 느끼고 돌아보며) 누가 아니래? (모니터 가리키며) 봐봐. 계
 속 떨어진다니까. 잠깐 이러다 말 것 같지 않아.
1팀동네예보관 (모니터상 관측기록 유심히 본다)

모니터상 S#17에서 고국장이 지적했던 오호츠크해상으로
자리 잡은 뿌연 부분 잠시 클로즈업되고,
그 밖의 파트도 빠르게 교대가 이뤄진다.

진하경 (고개를 들면 1팀 총괄과장이 이쪽으로 걸어온다. 인사를 하기 위해 일
　　　　　　어서는데)

1팀총괄과장 엄동한이! (반갑게) 이게 얼마 만이야?

진하경 (인사하려다 말고 머쓱해져서 그들을 보면)

엄동한 (무뚝뚝하게) 맨날 모니터로 얼굴 봤으면서 새삼스럽게...

1팀총괄과장 역시 너는 화면이 더 낫다!

엄동한 (그제야 웃고)

하경이 뻘쭘해서 고개 돌리다가 업무 인계 마치고
자리에서 일어서던 시우와 눈이 마주친다.
진하경, 그대로 가방 들고 나가면.

S#27.　본청 로비 입구 / 밤.

업무를 마친 기상청 직원들이 퇴근한다.
그들 사이에 총괄2팀 팀원들도 무리 지어 퇴근하는데,
저 앞으로 주차장 쪽으로 혼자 걸어가는 하경이 보인다.
무리와 같이 걷고 있는 시우, 시선으로 그녀를 한번 쳐다보는데,

오명주 (시우와 동한에게) 이렇게 한 팀으로 만난 것도 인연인데 같이 한
　　　　　　잔 어때요? 두 사람 껄끄러운 것도 좀 풀고...

이시우 (동한을 슬쩍 보더니 내키지 않는 듯) 늦어도 여덟 시까지는 숙소에
　　　　　　체크인해야 해서요. 식사는 다음에요! (먼저 가고)

엄동한 (가는 시우를 한번 획 보고) 나두 집에 가봐야 해서. 낼 봐. (가면)

오명주	(뻘쭘하고)
신석호	거봐요. 둘 다 싫어할 거라고 했잖아요.
김수진	총괄팀은 팀웍이 생명인데 걱정이네요. 총괄부터 선임에 특보까지... 기단 성격들이 장난이 아니라.

세 사람의 시선으로 차를 타고 출발하는 하경과,
각자 다른 방향으로 가는 시우, 엄동한의 모습 보이면서,

오명주	그런 건 즤들끼리 알아서 하라 그러고, 팀웍이야 우리끼리 다지면 되지! 자자, 우리끼리 갑시다! (신석호와 김수진이 함께 우르르 한쪽으로 가는 데서)

S#28. 엄동한네 주방 / 밤.

거실과 주방에 거의 하나나 다름없는 아담한 공간.
향래와 보미가 다정하게 앉아서 삼계탕 한 마리를 맛있게 뜯어 먹고 있다. 그때 별안간 들리는 도어록 에러 소리.
E. 삐- 삐-

엄보미	(서로를 보며) 누구 와?
이향래	이 시간에 올 사람이 없는데... (손 닦고 현관으로 가서) 누구세요?
엄동한(E)	나야. 문 열어!
이향래	(보미를 웬일이라는 듯 한번 쳐다본 후 문을 열어준다)
엄동한	(케이크 상자를 들고 들어와, 몸서리 치며) 아우 춥다.
이향래	당신 갑자기 어쩐 일이야?
엄동한	문자 보냈잖아. 오전에 본청으로 막바로 출근했다가 집에 간다고.
이향래	(핸드폰을 찾으며) 문자 보냈어?
엄동한	(확인도 안 했구만... 그러면서 보미 쪽 본다)

엄보미	(눈이 마주치자 어색하게) 오셨어요...
엄동한	어, 그래... (테이블 보며) 저녁 먹는 중이구나.

보면, 반쯤 먹다 만 삼계탕 한 그릇이 놓여 있다.

이향래	어쩌지? 밥이 없는데... (핸드폰 집어 들어 문자 확인 누르면서)
엄동한	어? (보더니) 괜찮아. 나 저녁 먹고 들어왔어. 어서 먹어.
엄보미	(쓱 다시 앉아 삼계탕 먹는데)
이향래	(메시지 확인한 듯) 당신 본청으로 발령 났어?
엄동한	(보며) 어. 이삿짐은 택배로 부쳤으니까 내일쯤 들어올 거야...
엄보미	(썰렁한 눈빛으로 향래를 보면)
이향래	(발끈해서) 그런 중요한 문제를 문자로 보내는 사람이 어딨어?
엄동한	(반응이 왜 이래?) 새삼스럽게... 내가 언제는 안 그랬어?
이향래	아니, 아 참, 그런 건 좀 미리 일찍일찍 말을 했어야지... 당장 짐을 다 어따 쌓아놓으라고...
엄동한	짐이래봤자 얼마 되지도 않아. 가방 두 갠데 뭘...
이향래	암튼 못 살아. 암튼! (괜히 신경질 내면서 주방으로 들어가버리면)
엄보미	(중간에서 엄마와 아빠의 눈치를 보다가 쓱 이어폰 꽂는)

뭔가 전혀 반기지 않는 분위기 속에 혼자 어정쩡하게 서 있는 데서.

S#29. 하경네 거실 / 밤.

E. 딩동! (초인종 소리)
하경이 현관문을 열어주면
배달직원이 살림살이를 들고 들어온다.
TV를 시작으로 인덕션, 드립커피 세트, 홈트레이닝 기구,
에어프라이어, 배드민턴채, 커플 캐리어, 드라이기, 라텍스 베개,

그 밖의 책과 소품, 그림 액자가 줄줄이 들어온다.

진하경 (이걸 다 가져갔던 거야? 황당하게 거실에 쌓인 살림을 보는데 한기준에게 메시지가 들어온다)

한기준 (Insert〉 메시지 창) [받았지?]

진하경 (메시지 창에) [어!]

한기준 [너한테 필요 없을 것 같아서 가져간 건데, 빠진 거 없나 확인해봐]

진하경 (메시지 보고 있자니 열이 확 받아서 팔 걷어붙인다) 필요 없긴 왜 필요 없어.

핸드폰 꺼내서 세워둔 한쪽에 놓인 TV를 찍기 시작한다.
TV의 전면부 사진, 제품 뒤에 부착된 모델명과 시리얼 넘버까지 꼼꼼하게 찍는다.

Insert〉 하경의 핸드폰 화면.
이웃마켓(중고 직거래 사이트) 어플을 열어서 조금 전 찍었던
사진 중 잘 나온 사진을 골라서 [TV 완전 신형! 팝니다] 제목과
함께 사이트에 올린다.

하경이 나머지 물건의 사진도 찰칵, 찰칵 찍어서
미련 없이 사이트에 올린다.

(경과)
물건들 한쪽에 정리돼 있고,
하경이 그 물건들을 한번 바라보다가 돌아서서 나가려는데
멈칫... 한쪽 벽으로 도배지가 쭈글쭈글한 곳을 발견한다.
잠시 떠오르는 추억.

(Insert〉Flash Back〉동 거실.

하경과 한기준이 함께 도배하고 있다.

천장에 바른 벽지가 떨어지면서 포개 선 기준과 하경 위로 떨어지고 이런 상황이 웃긴 하경은 연신 키득거린다.)

하경, 잠시 그 벽을 바라보다가

그대로 거실 스위치 끄고 밖으로 나간다.

S#30.　아파트 주차장 하경의 차 안 / 밤.

하경이 몇 가지 물건을 트렁크에 실어놓고

운전석에 앉아 차에 시동을 거는데,

E. 띠링! 알람이 울린다.

진하경　　(핸드폰 화면 보면, 이웃마켓에서 온 아이디 [issue] 메시지다)

issue　　[이 TV 얼마에 파실 건가요?]

진하경　　(답문 친다. 하경의 아이디 [jjin]) [80]

issue　　[헐, 구매가가 얼만데요?]

진하경　　[248만 원에 샀고, 사용한 지 석 달도 안 된 제품입니다.]

issue　　[어디서 샀는데요?]

진하경　　[용산 전자상가]

issue　　[사기네]

진하경　　(빡쳐서 중얼) 사기? (자판 치며) [이보세요. 사기라뇨?]

issue　　[시리얼 넘버 보니까 직구구만...]

진하경　　(갸웃!) [직구요?]

잠시 묵묵부답인 issue.

진하경　　(핸드폰 닫으려는데 다시 울리는 메시지 알람. 보면)

Insert〉하경의 핸드폰 화면.

해외직구 사이트에 올라와 있는 하경의 것과 같은 모델의 TV

사진과 운송비 포함 가격 $1,044를 캡처한 사진이 떠 있다.

진하경 (1,044달러면 124만 원 조금 못 되는 금액이다. 빠직 열받고)

issue **[사기를 칠 거면 뭘 좀 제대로 알고 치시죠!]** (톡 방에서 사라지고)

진하경 한기준... 이 개자식!! (핸들 잡은 두 손 부들부들 떨린다)

S#31. 하경의 방 / 밤.

침대에 누워서 몸을 뒤척이는 하경.

한기준에게 사기당한 걸 생각하니 분해서 도저히 잠이 안 온다.

벌떡 몸을 일으킨다. 고개 돌리면 새벽 4시 정도.

S#32. 공원 / 이른 새벽.

너무 이른 시간이라 사람은 없고 새소리만 들린다.

S#33. 본청 시청각 자료실 / 새벽.

일기와 관련된 다양한 자료가 보관된 영상자료만

따로 볼 수 있도록 마련된 장소.

자리마다 칸막이가 있는 독서실과 비슷한 구조.

하경이 자리를 잡고 앉아서, 어제 토의 때 비슷한 사례로

지적됐던 시기의 기상을 녹화한 일기도와 위성사진,

레이더 영상을 차례로 띄운다. 빠르게 흐르는 기압골의 모습.

관련된 위성해상풍 자료와 해안가 관측 자료, AWS* 기온분포, 500고도장**이 화면에 교차해서 뜬다.

진하경 (복잡한 기압골의 흐름을 유심히 보는데)

이시우(E) 일찍 나오셨네요?

진하경 (의자에 파묻히듯 앉아 있던 몸을 일으키며) 이 시간에 어쩐 일?

이시우 (가방 내려놓고 옆에 털썩 앉으면) 저 이 시간에 자주 출근해요. (둘러보며) 본청이라서 그런지 자료실 스케일부터가 다르네요. (하경이 보려던 자료 리스트를 들여다보면)

진하경 (멈칫해서 보면) ?

이시우 오전 회의 전까지 이거 혼자 다 못 봐요.

진하경 (그렇긴 하다)

이시우 (가장 최근 연도를 가리키며) 저는 여기서부터 훑으면 되는 거죠?

진하경 파견 온 사람이 이럴 필요까진 없어요.

이시우 (어느새 모니터에 자료 띄워서 보기 시작한다. 집중모드)

진하경 (성가시다는 듯 보다가 체념하고, 보던 자료 쪽으로 돌아앉는데)

이시우 사실 저요. 고국장님이 불러서 온 거 아닙니다.

진하경 (쓱 보면) ??

이시우 궁금했거든요. 어떻게 지내는지...

진하경 뭐가요?

이시우 두 분 파혼하고 한동안 전국 기상청 메신저가 뜨거웠던 거 아시죠? 그래서 알았죠. 내 여친을 채간 새끼가 바로 한기준이고, 그 새끼한테 파혼당한 여자가 바로 과장님이란 거요.

* Automatic Weather System, 자동기상관측장비.

** 대류권(지표면~11km까지의 대기) 중층 일기도로 대기운동의 평균적인 상태를 나타내는 대표적인 일기도.

진하경	(쓸쓸하게) 이래서 사내연애는 하면 안 되는 건데... 아마 이 동네 뚱개도 알걸요. 내가 누구랑 연애를 하고 어떻게 헤어졌는지. (담담하게) 그래서, 직접 보니 어떻든가요?
이시우	(솔직하게) 생각보다 괜찮았어요.
진하경	한기준이요?
이시우	제가요.
진하경	(? 보면)
이시우	되게 마음 아플 줄 알았는데... 이상하게 괜찮더라구요. 그런 남자와 만났구나... 인정해버리니까, 편안해졌달까...?
진하경	그 남자가 좀 찌질하긴 하죠.
이시우	아, 은근 팩폭.
진하경	그래서 더 화가 나요, 저것밖에 안 되는 놈한테 차였다고 생각하니까.
이시우	(그 말에 잠시 보더니) 스위스요. 진짜 가실 거예요?
진하경	(그 말에 시우를 본다) 어떻게 알아요?
이시우	다들 알고 있던데요. 과장님이 가실 거라구... 근데요, 안 가셨으면 좋겠어요. 피하고 싶어서 가는 거라면 더더욱...
진하경	이시우 씨가 상관할 일이 아닌 것 같네요.
이시우	바람은요, 보이지는 않지만 지나간 자리에 반드시 흔적을 남긴대요, 크든 작든...
진하경	(멈칫... 본다. 보다가 그대로 일어나 나가면)
이시우	(쓱 일어나 뒤따라가며) 커피 하시게요? 저 잔돈 있는데... (주머니 뒤적거리며 따라 나가면)

S#34. 본청 옥상 / 이른 아침.

구름 한 점 없는 맑은 하늘.

밤사이 더욱 내려간 기온. 5월 초임에도 차가운 칼바람이 분다.

바람을 등지고 난간에 기대서서 커피를 마시는 하경.

그 옆으로 쓰윽 F-I 되는 시우, 하경 눈치를 흘끗 한번 본다.

진하경 (말없이 커피만 마시는)

이시우 (괜히) 아! 쨍하니 좋네요! (그러다 불현듯 코를 킁킁거린다)

진하경 뭐 해요? (뭔 냄새가 나나? 싶은네)

이시우 (눈을 번쩍 뜨고는 갸웃) 냄새 안 나요? 이거 분명 얼음 냄샌데?

진하경 에?

이시우 지난 한파 때요. 우리보다 더 큰 피해를 입은 게 시베리아였잖

 아요.

진하경 그랬죠. 바다가 꽝꽝 얼었을 정도였으니...

이시우 그 얼음 지금 어떻게 됐을까요?

진하경 (본다. 보다가 후다닥 비상구로 향하며) 확인해보죠.

이시우 (배식 미소에서)

S#35. 광화문 거리 / 아침.

맑고 바람이 많이 부는 날씨.

출근하는 시민들 옷차림 한결 두툼하다.

S#36. 본청 상황실.

전체 기상회의 시간.

전국 기상청 담당자들이 화상을 통해 회의에 참석 중이고,

고국장과 협력부서 팀장들도 모두 참석한 자리다.

종합관제시스템 중앙 2번 모니터에 북동해상부터 한반도로

냉기가 유입되는 상황을 보여주는 그래픽 화면이 띄워져 있다.

| 진하경 | (마우스로 냉기가 유입되는 경로를 가리키며) 오호츠크해와 사할린의 찬 공기가 동쪽으로 밀려오는 모습입니다. |

Insert〉 2번 모니터.
범위 넓어지면 오호츠크해까지 화면에 잡히고
곧이어 오호츠크해를 관측한 위성사진으로 바뀌면,

진하경	오늘 새벽 관측 결과 지난겨울 시베리아를 휩쓴 한파로 얼어 있던 오호츠크해상이 녹지 않으면서 북쪽의 냉기를 강화시킨 것으로 파악됐습니다.
일동	(위성사진을 자세히 들여다보면)
고국장	저게 다 얼음덩어리라고?
진하경	그렇습니다.

Insert〉 2번 모니터.
오호츠크해상을 클로즈업하면 뿌옇게 결빙된 현상이 확인된다.

일동	해무가 아니었네? 저게 여태 저러고 있었던 거야... (술렁)
엄동한	(흘끗 쳐다보면)
고국장	현재 그 지역 수온은?
진하경	캄차카반도 쪽은 5~8℃, 사할린 쪽은 3~7℃입니다.
고국장	이례적이긴 하네... (고개 끄덕이고는) 그래서 어떻게 하면 좋겠어?
진하경	5월 초 기상관측 사상 초유의 저온현상으로 표기해야겠죠. 예상하기로는 태백은 0.5℃, 경북 봉화도 1.2℃까지 떨어질 것으로 보이고요. (예상 기온 설명 이어진다)

상황실 일동은 물론 전국의 각 기상청 담당자들도 받아 적는다.

엄동한	(제법이라는 듯 진하경을 보는 데서)

(경과)

중앙모니터 화면에 바뀐 날씨 예측이 어지럽게 표시돼 있다.
다들 해산하는 분위기다.

S#37. 본청 복도 일각.

쭉 걸어 나오는 진하경과 그 옆으로 이시우.

이시우	점심 식사 가세요?
진하경	가면요?
이시우	같이 갈라구요.
진하경	(멈춘다, 돌아본다) 저기 말이에요 이시우 씨.
이시우	구내식당? 아니면 나가서 드실래요?
진하경	그 냄새 말이에요.
이시우	네?
진하경	(작게) 얼음 냄새요. 오호츠크해에 결빙된 얼음 냄새... 어떻게 그걸 맡았어요? 그게 어떻게 가능해요?
이시우	(황당하게 바라보며) 제가 갭니까? 그 냄새를 어떻게 맡아요. 그리고! 아무리 개코래도 그 냄새는 못 맡을걸요?
진하경	(진지하게) 그럼 그 새벽에 그건 다 뭐예요?
이시우	자료 본 건데요.

Insert〉Flash Back〉시청각자료실.
밤새 자료실에 앉아서 여러 데이터와 과거 기록을 뒤지던 시우.
그러던 중 오호츠크해상을 촬영한 위성사진과 그와 관련된
수치데이터를 보다가 회심의 미소를 지으며 기지개를 켠다.

그때, 저쪽으로 자료실 문이 열리면서 들어오는 하경이 보인다.
자리에 앉아서 길게 늘어트린 머리카락을 틀어올려
연필을 꽂아 고정시키고, 모니터에 집중한다.
답이 쉽게 찾아지지 않는지 미간을 찡그리고,
손으로 턱을 받치고 로댕의 생각하는 사람이 되기도 하고
혼자 집중할 때 나오는 다양한 버릇이 교차된다.
그 모습을 빤히 보던 시우가 피식 웃더니
가방을 챙겨서 하경의 옆자리로 간다.

이시우	일찍 나오셨네요?
진하경	(의자에 파묻히듯 앉아 있던 몸을 일으키며) 이 시간에 어쩐 일?
이시우	저 이 시간에 자주 출근해요. (가방을 내려놓고 옆에 앉는다)

다시 현재〉

진하경	(어이없다는 듯 시우를 쳐다보며) 그럼 그렇지...
이시우	보기보다 순수하시네.
진하경	(핸드폰 진동 온다. 발신자 보면, [언니]다. 받는데) 어.
진태경	(Insert〉 배여사네 마당) 다급하게) 하경아! 그 아파트 정리된 거 아니었어?
진하경	(인상 쓰며) 왜?
이시우	(? 옆에서 진하경의 표정을 본다. 뭔 일 있나?)
진태경	(Insert〉 배여사네 마당) 니 앞으루 지금 내용증명 날라왔어!
진하경	뭐어...? 뭐가 날라와? (내용증명?)
진태경	아니, 한기준 그 자식은 양심도 없대니? 어떻게 반을 달래? 반을?
진하경	(순간 욱! 치받는 눈빛에서)

S#38. **배여사네 마당.**

배여사가 툇마루에 앉아 부채질하며 분통을 터뜨리고,

진태경 (하경과 계속 통화하며) 엄마 지금 펄쩍 뛰고 난리 났어. 지금 당장 기상청으로 쫓아가서 한기준 그 새끼 멱살을 잡고 흔들겠다는 건 그런 하경이 창피해서 회사 더 못 다닌다고 내가 거우거우 뜯 어말리는 중이라니까. (하다가) 여보세요? 여보세요, 하경아? (끊 긴 핸드폰 보는 데서)

S#39. **본청 복도 일각.**

벌컥! 문 열고 밖으로 걸어 나오는 하경.

진하경 (어금니 꾹 문 채 나직이) 미친놈...! 이게 돌았나...!

하경, 굳은 얼굴로 대변인실로 향하고.
그 뒤로 시우, 가는 하경을 쳐다보는 데서.

S#40. **대변인실 안.**

진하경 (벌컥! 문 열고 안으로 들어와 실내를 둘러본다)
한기준 (무슨 일인가 싶어서 쳐다보고)
진하경 (한기준을 발견하곤) 한기준! 나와!

대변인실 직원들, 무슨 일인가 하는 얼굴로 쳐다본다.

S#41. 본청 대변인실 밖 복도.

하경이 돌아서 있고 밖으로 나오는 한기준,

진하경 (돌아보는 것과 동시에 철썩! 한기준의 뺨을 올려붙인다)

철썩! 소리에 지나가던 사람들 멈춰 서 쳐다보고
구경꾼들 하나둘 몰려든다.

한기준 (뺨을 감싸쥐며 발끈) 뭐하는 짓이야!!!!! (했다가 얼른 누가 봤을까
 싶어 주위를 살피면) 여기 회사야!

진하경 왜? 사람들이 보는 게 신경 쓰여? 그럼 그런 짓을 하지 말았어야지.

한기준 무슨 짓!

진하경 내용증명 보냈다며? 니가 나한테... 어떻게 나한테 그런 걸 보내?
 니가 나한테 무슨 짓을 했는지 벌써 잊었어?

한기준 그건 그거고 아파트는 아파트고.

진하경 이런 파렴치한 새끼... 너 나한테 미안하지두 않니?

한기준 미안하다고 했잖아. 도대체 몇 번을 더 말해야 되는데?

진하경 한 번! 너 나한테 딱 한 번밖에 안 했어, 미안하단 말!

한기준 어쨌든 했잖아!

진하경 야! 자그마치 10년이야. 너랑 나랑 함께 보낸 시간만 10년! 그
 시간을 한순간에 쓰레기로 만든 건 너였고, 그래 뭐, 바람까지는
 니 말대로 어쩔 수 없었다고 쳐! 하지만 최소한 헤어지는 순간만
 큼은 진심으로 미안해했어야지. 너는 그 상황을 정리하기 급급
 했지 내 심정이 어떨지 생각해봤어? 진심으로 미안한 적이 한순
 간이라도 있었냐고? 그 아파트도 위자료로 주겠다고 먼저 얘기
 꺼낸 건 너야! 왜? 빨리 정리하고 싶으니까.

한기준 (정곡이 찔려 보면)

진하경 그래도 최소한 난... 얼마쯤은 내 잘못이라고 생각했어. 내가 너무

바빠서 많은 시간을 같이 못 보냈고, 내가 너무 예민해서 까칠하게 굴었고, 내가 너무 멍청해서 기준 씨가 얼마나 외로웠는지 몰랐으니까... 이렇게 된 데는 내 책임도 있다고...

한기준 (가만히 듣다가) 아는 애가 이렇게 덤벼?

진하경 (멈칫) 뭐라구?

한기준 그래 10년이야? 그 10년 동안 내가 얼마나 힘들고 피곤했는지! 나두 한번 얘기해봐?

어느덧 웅성웅성 더 많은 사람들 몰려들고,
하경을 찾으러 내려왔던 시우도 뭔가 해서 무리를 뚫고 쳐다본다.

한기준 나보다 직급 높다고 너 얼마나 나 무시했냐? 걸핏하면 (목소리 톤 바꿔) 한기준 사무관 나 물! 커피! 달달한 거! 사사건건 부려먹고 시켜먹고!

진하경 (변명하듯) 나한테 그렇게 해주는 게 좋다며! 부려달라며! 아니었어?

한기준 그 아파트 도배만 해도 그래! 그냥 사람 사서 도배하면 될걸... 쉬는 날 사람 불러내서 신혼 분위기 낸다고 고생시키고. 결국 그날 비상 떠서 너는 중간에 가버리고 나 혼자 그 많은 도배를 다... 내가 그날 얼마나 힘들었는 줄 알아?

진하경 진작 말을 하지!

한기준 하면? 그것 때문에 또 얼마나 쎄하게 굴라구? 그럴 때마다 내가 너 기분 풀어준다고 쩔쩔매던 것만 생각하면 지금도 진저리가 나! 알아? 알겠냐고오!!!!

진하경 (허... 기가 막힌 듯 빤히 쳐다본다) 대체 너한테 나는... 나하고 보낸 세월은 뭐였던 거니?

한기준 됐고! 얼마 줄 건지나 대답해! 그 아파트! 니 말대로 10년 세월인데 너만 혼자 다 먹겠다는 건 좀 아니지 않냐? 안 그래?

이시우	(한쪽에서 그 둘을 바라보면)
진하경	(허...! 이상하리만치 차분해진다. 보더니) 그 집... 나갔어!
한기준	(혹해서) 나갔어? 언제?
진하경	계약금 이미 받았고 이달 말일에 나머지 중도금도 들어올 거야.
한기준	그럼 내 몫으로 얼만데,
진하경	계산해봤더니 2천만 원짜리 청약통장에 기준 씨가 딱 500 넣었더라. 나머지는 매달 내가 붓고, 계약금, 중도금, 대출금까지 전부 내 통장에서 나간 건 알고 있지?
한기준	그니까...
진하경	(단호히) 그 집에서 기준 씨 지분은 7프로도 안 된다는 소리야. 거기서 나한테 직구로 사놓고 국내에서 산 것처럼 사기 쳐서 뜯어간 내 돈까지 다 제하고 남는 금액, 입금해줄게.
한기준	야! 하경아,
진하경	반반? 좋아하구 있네. 내 돈으로 쓰고 즐겼으면서 뻔뻔한 자식!
한기준	어차피 너 스위스 간다며? 그럼 넌 당장 그 집 필요 없잖아.
진하경	누가 그래? 나 스위스 간다고?
한기준	다들 그러던데... (보며) 가는 거 아냐?
진하경	아니! 나 안 가! 이제 막 과장 달았는데 가긴 어딜 가?
한기준	(약이 바짝 올라서) 너 나 안 불편해?
진하경	기준 씨는 나 불편하니? 그럼 불편한 사람이 떠나! 니가 가라구 스위스 제네바루! 이 개자식아!

지켜보던 사람들 놀라거나 탄성 터진다.
시우도, 그런 진하경을 본다. 오! 멋짐 폭발! 스웩 대박!

한기준	(당황하고)
진하경	앞으로 나 아는 척하지 마, 알았어? (돌아서 지켜보는 구경꾼을 뚫고 지나가며) 그만들 가세요! 구경 끝났어요. (가버리면)

| 한기준 | (가는 하경을 보는데, 전에 알던 여자가 아닌 것 같다) |
| 이시우 | (씩씩하게 걸어가는 하경을 쳐다본다. 조용한 눈빛으로 보면) |

S#42. 본청 고국장 방.

고국장이 결재 중인데 문이 벌컥! 열리디니,

진하경	저 스위스 안 갑니다.
고국장	(순간 반가운 미소 스치면서) 진짜? 정말이지?
진하경	네! 총괄예보2팀! 제가 잘 이끌어보겠습니다. (가려는데)
고국장	어디 가게?
진하경	퇴근해야죠! 원칙대로 하겠습니다. 칼퇴! (문 닫고 나가면)
고국장	(본다. 빙긋 미소로 보면)

S#43. 본청 정문 입구 / 밤.

가방 들고 외투 들고 밖으로 씩씩하게 걸어 나오는 하경.
하지만 막상 밖으로 나오자 어디로 가야 될지 모르겠고
생각도 나지 않는다. 자꾸 울음이 터질 것 같은 기분에
어쩔 줄 모른 채 잠시 멍하니 서 있는데
그 앞으로 와서 멈춰 서는 작은 차. 시우의 차다.

진하경	(빤히 쳐다보며) 뭡니까?
이시우	한잔 하실래요? 이럴 때 가면 딱 좋은 데를 하나 아는데...
진하경	(본다. 시선에서)

S#44. 이자카야 선술집 / 밤 (S#3.과 동 장소).

S#3. 때와는 달리 나란히 앉은 하경과 이시우.

(주인, 그 두 사람을 흘끗 쳐다보면서 안주를 내주면)

진하경 (일단 잔만 받아놓은 상태로 갈등하며) 내가 진짜 웬만하면 누구랑
 술을 잘 안 마시는데...

이시우 (한잔 꺾고) 왜요?

진하경 ... (말을 할까 말까 망설이면)

이시우 술 때문에 엮였죠? 그 사람이랑?

진하경 사람을 뭘로 보고... 한기준이랑 나 CC였거든요. 그러다 같이 기상
 청까지 들어온 거구... 선배들이 그러대요. 사내연애 그거 할 거 못
 된다고. 그래서 서로 비밀로 하기로 했는데 신입 환영회 때 술 진
 탕 마시고 내가 먼저 확 오픈해버렸잖아요. 한기준, 얘 내 거라고.

이시우 (끄덕이며) 아...

진하경 그쪽은요?

이시우 네?

진하경 그 부케... 그거 뭔데요?

이시우 아... 그거요?

S#45. Flash Back> 예식장 / 2주전 밤.

친구들을 뒤로하고 기념사진 촬영이 한창이다.

펑! 펑! 카메라 플래시 연달아 터지는 가운데

신부가 부케를 던지는 시간.

사진기사 (카메라 앵글 맞추며) 친구분들 좀 가깝게 서주시고!

채유진 저편으로 부케를 받기로 했던 친구가 받을 준비를 한다.

일동	(다 함께) 하나! 둘! 셋!

채유진이 부케를 공중으로 힘껏 던지는데
공중에서 부케를 딱! 잡은 시우의 손.
사람들이 당황할 사이도 없이 부케를 들고 열라 뛰기 시작한다.
황당한 표정의 한기준과 채유진.

S#46. 다시 현재> 이자카야 선술집 / 밤.

진하경	와, 이런 미친...
이시우	남의 여자를 가로채가는 놈도 있는데... 그 정도면 약과죠.
진하경	아 이런 또라이... 안 마실 수가 없네. (쨍! 잔을 부딪친 뒤 마신다)
이시우	(마신 뒤 카아!) 내가 유진이 진짜 많이 좋아했거든요.
진하경	(자기 잔에 따르고 시우 잔에 따르고)
이시우	근데요. 그렇게 오지게 진상 한번 떨고 나니까 후련은 하대요.
진하경	(쯧쯧쯧쯔... 하면서 마시고)
이시우	(똑같이 슬픈 표정으로 마신 뒤) 근데 그거 알아요? 유진이 개요. 어머어마한 똥손인 거?
진하경	(돌아보며) 똥손?
이시우	골랐다 하면 바로 꽝! 몰라요? 어쩌면 유진이가 한기준 씨를 픽한 것도 역시 같은 맥락일 수도.
진하경	(위로하는 건가? 피식 웃다가) 한기준이 엄살이 좀 심하긴 하죠. 조금만 아파도 얼마나 앓는 소리를 하는지... 피곤 좀 할 겁니다. (빈 잔에 따르면)
이시우	(피식) 난 아픈 거 잘 참는데.
진하경	(신나서) 게다가 완전 길치예요. 운전면허도 다섯 번 만에 붙고...
이시우	(빼기듯 어깨에 힘 들어가서) 난 한 번에 붙었는데... (그러면서 또 쨍! 쭉 마신다)

진하경	(마시고) 외모도 얼마나 신경 쓴다고요. 옷 갈아입느라 약속 시간에 꼭 늦고. 벌레도 못 잡고, 매운 것도 못 먹어요. 쪼잔하기는 또... 대회가 있으면 단연 1등일 거예요. 아까 들었죠? 그래서 나 얼마 줄 거냐고 하던 거?
이시우	(그 모습 가만히 보다가) 왜 그런 남자랑 결혼까지 하려고 했어요?
진하경	(서서히 웃음 그치며) 글쎄요. 나는 그게 싫지 않았거든요. 아프면 아이처럼 징징거리는 것도 미워 보이지 않았고, 쪼잔한 성격도 신중해 보여서 오히려 난 좋더라고요. 뭣보다 나를 굉장히 자랑스러워한다고 생각했는데... (눈꼬리로 눈물이 비친다) 내가 뭘 너무 몰랐던 거죠.
이시우	(많이 좋아했구나. 한기준을...)
진하경	이제라도 알았으니까 다행이죠.
이시우	뭘요?
진하경	바람!
이시우	응?
진하경	바람이 지나간 자리는 크든 작든 흔적을 남긴다면서요. 상처받은 사람은 나라는 사실을 깨닫고 나니까, 한기준을 어떻게 대해야 할지 알겠더라고요.
이시우	(그 말이구나...)
진하경	(잔을 들며) 덕분입니다.
이시우	(잔을 부딪치며) 별말씀을요.
진하경	(같이 쭉 들이켠다)
이시우	(양쪽 빈 잔에 또 따른다)
진하경	근데 좀 덥지 않아요?
이시우	(그 말에 잠시 공기를 느낀다) 그러네요... 좀 덥네, 오늘은...
주인장	(둘을 보더니, 쓰윽 에어컨을 켠다)

그렇게 주거니 받거니 술을 나누는 두 사람... 그 위로.

진하경(E)	이젠 두 번 다시 사내연애 같은 거 안 해요.
이시우(E)	에이, 사람 일 모르는 겁니다.
진하경(E)	아니, 이제 내 인생에 사내연애는 두 번 다시 없을 겁니다. 절대!

그러면서 또 쨍...! 잔을 부딪치는 두 사람에서.

S#47. 본청 고국장 방 / 밤.

바둑판을 사이에 두고 마주 앉은 고국장과 동한.

고국장	(돌을 놓으며) 빙하 그거... 자네가 발견한 거지?
엄동한	(바둑판에 시선 둔 채) 제 눈에는 여전히 해무로 보입니다. 진과장하고... 이시운가? 아무튼 그 둘이 찾아낸 거예요.
고국장	자네 같은 사람을 츤데레라 그런대, 요즘 애들은.
엄동한	(돌을 놓으며) 집중 좀 하시죠.
고국장	아이구 그걸 못 봤네... (그럼에도 표정은 싱글벙글이다)
엄동한	뭐 좋은 일 있습니까?
고국장	뭐, 그냥... 진과장이 예보국에 남겠다 그래서, (뿌듯한 듯) 자기가 총괄2팀 잘 이끌어보겠대.
엄동한	그래요.
고국장	어쩌냐? 총괄과장 자리는 좀 더 기다려야 할 것 같은데.
엄동한	(바둑판에 시선 둔 채) 나 진짜 그 자리 탐나서 온 거 아니래도 그러시네...
고국장	앞으로 2팀이 좀 시끌시끌허겠지?
엄동한	(그 말에는 동의한다. 피식 웃으며 돌을 탁! 놓는 데서)

S#48. **어느 실내 (모텔 안) / 다음 날 이른 아침.**

짐짓... 잠에서 깨는 하경,

부서지는 햇살이 창문을 통해 내리쬐고 있고...

술을 왕창 마신 탓에 갈증이 난다. 손을 뻗어 물을 찾는다.

대충 일어나 물을 마시다가 멈칫...

눈에 들어오는 실내. 응? 어디지 여긴? 돌아보다가 멈칫!

바로 뒤에서 느껴지는 누군가의 숨소리...

전해지는 남자의 온기.

진하경 (설마, 고개를 돌리면 보이는 시우의 넓은 등짝. 그제야 자신의 벗은 몸
 인지하고 오, 주여... 이건 아니잖아. 이불을 홱! 끌어 올리며 쳐다보면)

이시우 (등을 돌린 채 누워 있고)

진하경 (어뜩해, 어뜩해...! 아! 미치겠네, 진짜!!! 아!!!! 어쩌지? 등을 맞댄 채 어
 쩔 줄 몰라 하다가 슬그머니 일어나려는데)

이시우 깼어요?

진하경 (시트로 몸을 가리며 얼음) 응...? 어어... 그러게... (젠장...! 하는 표정에서)

이시우 (빙긋... 미소로 그녀의 체온 느끼는 데서)

 (짧은 경과)

 각자 시트로 몸을 가린 채 마주 앉은 하경과 시우.

 무슨 말을 할지 몰라 난감한 하경과

 그런 그녀를 한껏 애정 어린 눈빛으로 바라보는 이시우.

진하경 (무슨 말부터 해야 하나...) 미안!

이시우 에?

진하경 (시선 깔며) 이런 사태가 벌어진 거에 대해서 일단 사과한다.

이시우 서로 동의한 거 아니었어요?

진하경 응?

이시우	그리구 좋았구요.

순간 Flash Back 1〉 어젯밤 이자카야 / 밤.

진하경	(취했다) 어이, 때 시 비 우 씨, 너 쫌 멋찌더라?
이시우	(취했다, 진지하게) 그랬어요? 그림 멋찐 김에 키스 좀 해두 돼요?
진하경	어쭈? 얘 봐라?
이시우	합니다 그럼! (그러면서 그녀 입술에 쪽! 키스)
진하경	(본다. 나쁘지 않은데? 이번엔 그녀가 쪽! 키스해주고)
두 사람	(본다. 순간 훅! 불이 당겨지듯 그대로 달려들어 키스하는 데서)

순간 Flash Back 2〉 어젯밤 이 모텔방 / 밤.
쿵! 이리 밀치고 저리 밀치고 서로 옷을 잡아당기고 벗기며
훅! 침대로 쓰러지는 데서,
다시 현재〉 동장소 / 아침.

진하경	(휘릭! 머리를 저으며 떠오른 기억을 떨쳐내려는 듯)
이시우	(피식 웃으며 그런 하경을 보면)
진하경	(정리하자) 그래, 우린 성인이야, 그치?
이시우	그렇죠. (귀엽네. 이 여자...)
진하경	어젯밤 일은 사고, 해프닝. 그러니까 절대 일어나서는 안 되는 일 종의 천재지변 같은 거고. 만나지 말아야 하는 기류끼리 부딪쳐 서 생긴 일종의... 벼락 같은... 뭐 그런 거거든.
이시우	그래서요?
진하경	그러니까 쿨하게 잊자. 어른답게, 나이쓰하게.
이시우	(? 본다)
진하경	어차피 이시우 씨는 다음 주면 수도권청으로 복귀할 거고 난 이 제 총괄2팀의 책임자로서 일에 올인할 거야. 난 이제 정말 회사

에서는 일만 할 거거든. 다시는 절대, 네버! 딴짓하지 않을 거야! 사내연애 같은 건 두 번 다시 안 한다구, 할 수가 없어요 이젠, 무슨 말인지 너두 알지?

이시우 (고개 끄덕끄덕) 알죠. 물론.

진하경 (안심! 손 내밀어 악수 청하며) 그래, 알아줘서 고맙다.

이시우 (그 손 잡아주면)

진하경 그래, 그럼. (후우! 해결했다 싶어 이불 질질 끌면서 막 일어나는데)

이시우 (탁! 그 손 잡은 채) 근데요,

진하경 (이불 감싸 안은 채, 한 손은 잡힌 채) 왜? 뭐?

이시우 저 복귀 안 하는데.

진하경 응?

이시우 실은 저 담주부터 본청 총괄예보2팀으로 정식 발령받게 됐거든요.

진하경 (쿵! 뭐라구? 동공 지진으로 빤히 쳐다보면) 무슨 말이야?

이시우 앞으로 우리 같은 팀이라구요.

진하경 (데에에엥!!! 눈을 껌뻑껌뻑. 오! 맙소사) ...

순간 손에 힘이 풀리면서 스륵! 이불을 떨어뜨릴 뻔하는데
이시우, 탁! 그 이불 잡아 그녀를 꼭 감싸주면서,

이시우 앞으로 잘해봐요 우리. 어른답게, 나이쓰하게. 그럼... (겸연쩍은 표정으로 옷을 주섬주섬 집어 든 뒤 그녀를 지나쳐 욕실로 간다. 문 닫히면)

진하경 (순간 힘없이 털썩! 침대에 주저앉는 그녀)

쏴아아아아!!! 샤워하는 소리 위로,
안 돼! 안 돼! 안 돼!!! 이건 아니잖아!!!!
절규하는 하경의 눈빛에서.
2부 엔딩.

제3화

환절기

℃

S#1. 모텔 안 / 낮 (2부 S#48. 연결).

각자 시트로 몸을 가린 채 마주 앉은 하경과 시우.

진하경 쿨하게 잊자. 어른답게, 나이쓰하게.

이시우 앞으로 잘해봐요 우리. 어른답게, 나이쓰하게.

상반된 표정으로 서로를 마주 보는 시우와 하경.

이시우 그럼... (겸연쩍은 표정으로 옷을 주섬주섬 집어 든 뒤 그녀를 지나쳐 욕
실로 간다. 문 닫히면)

진하경 (순간 탁...! 어깨에 힘이 풀린다. 어뜩하지? 욕실 쪽 돌아보면)

S#2. 동 욕실.

E. 쏴아아아아!!! (세찬 물소리)

시원하게 내리는 물줄기를 맞으며 샤워 중인 시우.

이시우 미쳤다. 진짜... (벅찬 마음으로 미소 쓱-)

S#3. 모텔 안.

옷을 대충 챙겨 입은 시우,
어색함 털어내듯 수건으로 젖은 머리를 털며 나오면서,

이시우 배 안 고파요? 근처에서 뭐라도 먹고 출근하죠. 우리?

조용~

이시우 ?? (설마... 고개 들면)

썰렁한 모텔방. 바람과 함께 사라진 그녀.

이시우 (황당) ...

S#4. 배여사네 마당.

이제 막 잠에서 깬 태경이 밖으로 나오면
태산 같은 걱정을 머리에 이고 툇마루에 앉아 있는 배여사.

진태경 (?? 보며) 하경이 아직 안 들어왔어?
배여사 어제 전화로 뭐라고 했다고?
진태경 무슨 일이 있어도 한기준 그 새끼랑 끝장을 볼 거니까 엄만 걱정
 하지 말라고...
배여사 (더는 못 참겠다는 듯 벌떡 일어서면)

E. 철커덕! (대문 열리는 소리)

진하경 (들어오다가 배여사와 태경을 발견하고 흠칫 놀라고)

진태경	너는 안 들어오면 안 들어온다고 전화라도 해줘야지! 밤새 엄마가 얼마나 걱정했는 줄 알아?
배여사	회사에서 막바로 오는 거야?
진하경	(슬쩍 시선 피하며) ...어.
배여사	밥은?
진하경	생각 없어요. (방으로 들어가면)
진태경	(답답하다) 엄마도 참... 지금 밥이 문제야?
배여사	얼굴 보면 몰라? 쟤 담판 못 졌어. (닫힌 방문을 답답하게 보며) 다른 거 다 똑 부러지면서... 어째 지 껏 챙기는 데는 매번 헛똑똑이가 되는지 모르겠다.
진태경	가만있어봐. (하경의 방문을 조심스럽게 열어보면)

Insert〉 태경의 시선으로 보이는 하경의 방 안.
하경이 장롱 앞에서 옷을 갈아입으려다 말고 툭...
고개를 떨군 채 서 있다. 그 모습을 태경, 헐...! 쳐다보다가,

다시 마당〉

진태경	(문을 조심스럽게 도로 닫고 돌아서더니, 나직이) 울어.
배여사	울어? (복장 터져) 비켜봐! (하경의 방으로 쳐들어갈 기센데)
진태경	엄마 쫌... (배여사를 결사적으로 막으며) 그냥 둡시다. 속상하겠지. 결혼하려던 놈한테 뒤통수 앞통수 다 두들겨 맞고.
배여사	그러게, 그렇게 그놈 감싸고 돌 때부터 내가 알아봤다니까.
진태경	그러니까요! 지금 속으로 얼마나 쪽팔릴 거야.
배여사	(발끈) 지가 쪽팔릴 게 뭐야? 그놈이 잘못해서 깨진 거를!
진태경	(워워) 제발 엄마! 지금은 건들지 말자. 생각 좀 정리하게 시간을 주자고요. 예?
배여사	(속상한 한숨... 방문 쪽을 보면)

S#5. 배여사네 하경의 방.

고개를 푹 숙인 채로 서 있는 하경.

내려다보면 블라우스 단추가 두어 개 실종된 상태.

Insert〉2부 S#48. Flash Back〉모텔방.

쿵! 이리 밀치고 저리 밀치고 서로 옷을 집아딩기고 빗기며

모텔로 들어가던 하경과 시우.

성급한 손길에 후두두 뜯겨 나간 블라우스 단추.

다시 현재〉

진하경　(쿵! 장롱에 이마를 콩 박으며) 미쳤어... (아...! 어쩔 줄 몰라 하다가 갑자기 엣취!!!! 재채기에서)

S#6. 꽃가게 앞.

캐스터　(TV 화면과 함께) 밤사이 영향을 주던 황사가 물러가고, 오늘 한낮에는 봄보다 초여름에 가까운 날씨를 보이겠습니다. 오늘 서울 낮 동안 28도까지 오르면서 어제보다 7에서 8도가량 더 높게 나타나겠습니다.

꽃가게 주인이 가게 한쪽에 켜놓은 TV 속 일기예보를 들으며 분주하게 들락거린다. 꽃이 담긴 양동이와 상추, 고추, 방울토마토 같은 텃밭식물 모종을 가게 앞에 진열하는 위로 계속.

캐스터(E)　다만 일교차가 10도가량 크게 벌어지기 때문에 환절기 감기에 걸리지 않도록 주의하셔야겠습니다.

뚱한 얼굴로 그 앞을 걸어가는 시우.

이시우(Na) 환절기는 애매하다.

S#7. 또 다른 거리 일각.

거리 옷가게 쇼윈도에 서 있던 마네킹의 긴팔 옷이
시원한 소재의 반팔로 갈아입혀지고 있다.
그 앞을 지나가는 시우 위로 계속,

이시우(Na) 옷을 두껍게 입기도 얇게 입기도...

거리 한쪽 고깃집에는 [냉면개시]라는 입간판이 나오지만
정작 가게 안쪽에서는 뜨거운 갈비탕을 먹는 손님들.
커피트럭 앞에서 음료수를 받은 사람들 빠지자,
메뉴판을 올려다보며 고민에 빠진 시우.

커피가게주인 (주문을 기다리고)
이시우(Na) 뜨거운 걸 먹기도 차가운 걸 먹기도 망설여진다.
이시우 따뜻한... 아니 아니, 시원한 아메리카노 한잔 주세요!

커피가게 주인이 능숙하게 플라스틱 컵에 얼음을 가득 담고
그 위에 추출한 에스프레소 샷을 붓는 데서.

S#8. 건널목 앞.

아이스 커피를 들고 신호등이 바뀌기를 기다리는 시우.

이시우(Na) 그래서 설명할 수 없는 지금 이 감정이 보내는 계절에 대한 아쉬
움인지 새로운 계절에 대한 설렘인지 헷갈릴 때도 있지만

신호등이 초록불로 바뀌자, 이쪽을 향해 우르르 다가오는 사람들.

이시우(Na) 분명한 사실은 여름이 다가오고 있다는 것이다.

시우, 시원한 아메리카노를 한 모금 마시며 막 횡단보도로
향하려는데 그때 지잉지잉 울리는 핸드폰.
혹시나 싶어 얼른 핸드폰 꺼내 보다가 순간 멈칫...
시우, 발신자 확인하고 일순 표정 묘하게 굳는다.
(화면에 발신자는 안 잡히고)
계속 울리는 핸드폰을 빤히 바라보며 받아야 하나 말아야 하나
생각하다가 순간 엣취! 재채기하는 데서
[제3화, 환절기]

S#9. 기준과 유진네 침실.

이불을 몸에 감고 자던 유진이
창을 통해 들어오는 햇살에 미간을 찌푸리며 눈을 뜬다.
살며시 눈을 뜬 그곳에 자신의 네 번째 손가락에 끼워진
결혼 반지가 반짝인다. 살며시 미소를 짓는 유진.

S#10. 동 거실.

유진이 기지개를 켜며 거실로 나와 물을 마시기 위해서
냉장고로 다가가는데, 그곳에 붙은 한기준의 메모!
직접 쓴 손글씨로,
(E. 한기준) [나 먼저 출근해. 아침 차려놨으니까 먹고 나가!]
유진이 메모를 든 채 식탁을 돌아보면,
토스트와 계란프라이, 샐러드로 구색을 갖춘

제법 그럴듯한 아침상이 차려져 있다.

유진이 샐러드 그릇에서 잘 익은 방울토마토 하나를 입에 넣고
행복한 미소를 짓다가 벽에 걸린 시계를 보고 서두른다.

S#11. 엄동한네 거실.

동한이 늘어진 메리야스에 트렁크 팬티 차림으로
방에서 나오다가 현관으로 향하던 보미와 딱 마주친다.
반갑게 아침 인사 하려는데,

엄보미 (얼굴 찡그리고 고개 돌리며 짜증스럽게 중얼) 아...

엄동한 (움찔) ??

엄보미 (불편한 어투로) 다녀오겠습니다.

이향래 (주방에서 나오며) 학원 끝나면 전화해!

엄보미 네! (뚱하게 대답한 뒤 쿵! 문 닫고 나가면)

엄동한 (어정쩡하게 서서) 쟤 왜 저래? (향래를 보면)

이향래 (흘끗 동한을 본다. 러닝셔츠 차림에 팬티에... 아래위로 보며) 다 큰 딸
 이 있는 집에서 이러고 돌아다니면 어떡해?

엄동한 뭐 어때? 아빤데...

이향래 (할 말 많은 얼굴로 빤히 보더니) 그래, 아빤 아빠지... 14년 만에 같
 이 사는 아빠! (주방으로 향한다)

엄동한 (머쓱... 팔뚝을 긁적긁적하며 쳐다보면)

S#12. 배여사네 마당.

벌컥! 출근 차림으로 방문 열고 밖으로 나오는 하경,
마당을 가로질러 대문으로 향한다.

배여사	(소리에 주방에서 나오며) 밥 다 됐어. 한술이라도 뜨고 가!
진하경	늦었어요. (습관처럼 차 키를 꺼내기 위해 가방 뒤적이는데)
배여사	집 앞에 차 없던데... 회사에 두고 온 거 아니었어?
진하경	(맞다) 그치... (근데, 왜 차 키가 보이지 않지? 가방을 다시 뒤적이다 불현듯 스치는)

Insert〉 모텔방.
옷을 허겁지겁 입은 하경이 서둘러 가방을 챙겨 들고 나오려다가
바닥에 소지품 와르르 쏟고 대충 챙겨서 빠져나온다.
그 틈에 떨어진 차 키.

다시 현재〉

진하경	아... (거기다 흘렸구나. 중얼) 내가 진짜 미쳐...

S#13. Insert> 모텔 안내데스크.

직원1	(졸린 눈) 아뇨, 청소할 때 차 키 같은 거 안 나왔는데요.

S#14. 거리 일각.

하경	(택시 잡기 위해 손 흔들며) 그래요? 그래도 혹시 모르니까 한 번만 다시 찾아봐주시겠어요? 네, 부탁드릴게요! (끊고, 손을 쭉 뻗어 지나가는 택시를 향해 끝까지 허우적대면)

S#15. 본청 총괄팀.

회의 준비로 분주한 총괄2팀 직원들.

이시우	(모니터 보며 해상기상청과 통화하며) 최근 일주일간 부이° 자료요. (확인해보고는) 들어왔네요. 고맙습니다... 엣취! (재채기하자)
오명주	(밤사이 업데이트된 레이더 영상의 변화단계를 만들다가 돌아보며) 시우 특보 감긴가 보다?
이시우	(코를 닦으며) 네.
오명주	(측은하게 보며) 조심 좀 하지... (그러고는 쓰윽 마스크 꺼내 쓴다)
김수진	(중앙의 3번 모니터에 브리핑 자료 세팅하느라 여념이 없는 위로)
신석호	(본청 인근 주변 실황 날씨를 체크하며) 춥게 잤냐?
이시우	아뇨.

Insert〉Flash Back〉모텔방.
침대에서 꼭 끌어안고 자던 하경과 시우.

이시우	(오히려 그 반댄데... 갸웃)
오명주	(훑어보며) 혹시 외박했어? 어제 입은 옷 그대로네?
김수진	(그제야 관심 가지며 쓱 돌아본다)
신석호	(그리고 보니... 시우를 훑어보며) 외박했냐?
이시우	사생활입니다.
오명주	오오... 뭐야? 우리 시우 특보! 알고 보니 궁금한 남자였어?
이시우	실은 아직 집을 못 구해서요. 지금 연수원에서 임시로 지내는데... 그나마도 이달 말이면 비워줘야 해서 짐도 못 풀고 있습니다.
오명주	그랬구나, (쯧쯧쯔... 했다가) 신주임 남는 방 없어? 작년인가, 아파트 분양받아서 들어가지 않았나?
이시우	그랬어요? (순간 반짝! 하는 눈빛으로 보면)
신석호	(쓱 외면하며) 그 집 내 거 아니다. 은행 거지.

● buoy. 해상의 기상 상황을 관측하는 장비.

이시우	누가 공짜로 있겠대요. 월세 낼게요.
신석호	난 누구랑 한집에서 같이 못 사는 사람이야. (단호!)
이시우	(거참, 빡빡하기는... 싫은데 그때)
엄동한	진과장은 원래 이렇게 출근이 늦냐?
일제히	(그제야 하경이 아직 출근 전인 걸 아는 분위기로 돌아보면)

자동문 열리면서 협력팀 직원들 하나둘 들어오기 시작하고,
중앙의 시계 보면 [07:26]

신석호	이상하네... 한 번도 이런 적 없었는데?
김수진	(말없이 쓱, 핸드폰 집어 든다)
이시우	(신경 쓰인다! 밖을 향해 고개를 돌리면)

S#16. 도로, 시내버스 안.

좁은 도로에 얽히고설킨 차들.
E. 그 위로 울리는 메시지 알람 진동.

그 버스 안〉
사람이 꽉 찬 마을버스에 서 있는 하경이
가까스로 몸을 움직여 핸드폰으로 메시지를 확인한다.

김수진(E)	[과장님 지금 어디세요? 회의 시작해요]
진하경	(미쳐버리겠다. 정말... 더듬더듬 메시지를 보낸다.)

S#17. 본청 상황실.

참석자 거의 대부분 자리에 앉은 상황.

엄동한	(회의 테이블에 앉아서 마지막으로 자료를 체크하는데)
김수진	(다가와서 귓속말로) 진과장님 좀 늦으시나 봐요. 엄선임님이 회의 좀 먼저 진행해달라시는데요?
엄동한	(듣는데, 가타부타 대꾸 없이 무뚝뚝한 표정만 짓고 있는 가운데)

고국장이 안으로 들어선다. 쭉 걸어 들어와 자리 잡는 가운데.

S#18. 본청 정문 앞 거리 버스정류장.

버스가 도착하고,

뒷문이 열리면 사람들과 함께 내리는 하경,

내리자마자 기상청 정문을 향해 죽어라 뛰기 시작!

S#19. 본청 상황실.

중앙관제시스템 대형 모니터 옆 시계는 [07:37]

오전 전체회의가 소집된 상황실은 근무조인 총괄2팀을 비롯해 협력부서 직원들로 꽉 차 있다.

회의 테이블 정중앙 총괄과장 자리는 비어 있다.

협력팀장1	(조금 늦게 들어와서 눈짓으로 '시작 안 해?')
협력팀장2	(턱으로 하경이 지키고 있어야 할 회의 테이블 빈자리를 가리키고)
고국장	(손으로 턱을 받치고 앉아서 입을 한일자로 꾹 다물고 있다.)
엄동한	(주변 분위기에 아랑곳 않고 연필 뒤쪽 지우개로 테이블 위에 놓인 자료만 톡톡 두들기고)

S#20.　본청 정문 앞.

하경, 죽어라 뛰어서 정문을 통과하면,

보안직원1이 좀처럼 없는 일이라는 듯 길게 쳐다보고.

S#21.　본청 상황실.

다들 고국장의 눈치를 살피며 쥐 죽은 듯 조용한 가운데,

이시우　　(살짝 걱정되는 눈빛으로 출입문 쪽 쳐다보는 위로)

오명주　　(E. 단체 톡) [진과장은?]

김수진　　(E. 단체 톡) [이젠 아예 메시지도 안 읽고 계세요.]

오명주　　(E. 단체 톡) [엄선임님한테 시작하라고 하지 좀.]

김수진　　(E. 단체 톡) [두 번이나 말씀드렸는데 요지부동.]

신석호(E)　(다다닥 톡으로) [엄선배님 좀 시작해주시죠.]

엄동한　　(톡 들어오는 소리에 무심하게 한 번 보더니 도로 핸드폰 엎어놓는)

신석호　　(뭐지 저 양반? 싶은데... 그때)

이시우　　어! 오시네요! (입구 쪽에 시선 향한 채로)

일제히　　(돌아보면)

드르륵- 자동문이 열리면서 하경이 들어온다.

턱! 벽을 짚은 채 서서 죽을 듯이 헉헉헉헉!!!! 가쁜 숨 토해내고.

사람들 시선 일제히 하경에게 쏠리는 가운데,

진하경　　죄송... (합니다는 숨소리에 먹히고 헉헉헉! 거리면서) 제가... 어제 차

　　　　　를 (두고 가는 바람에... 헉헉헉! 말도 안 나온다)

고국장　　알았으니까 빨리 시작하지.

진하경　　네. (흐트러진 머리와 옷차림. 더운 듯 외투 벗어놓으며 다다다다 붙어

　　　　　있는 사람들 사이로 와서 자기 자리에 앉는다)

이시우	(괜찮은가? 싶은 시선으로 하경을 쳐다보고)
엄동한	(흘끗 무심하게 한번 본 뒤, 쓱 시선 거두면)
진하경	(대신 시작 좀 해달라니까... 엄동한을 슬쩍 보면서 가방 안에서 태블릿 꺼내는데 우르르르! 소리 크게. 연필 같은 게 같이 떨어지고, 허둥지둥 하다가 가방은 가방대로 또 툭! 떨어지고...)
이시우	...! (본다)
일제히	(조용히... 그 과정을 말없이 지켜보고 있는 중)
고국장	(표 안 나는 한숨으로 하경을 쳐다보는 가운데)
진하경	(미치겠다, 진짜!) 죄송합니다. (얼른 펜들을 집으려고 하는데)

먼저 집어 들어주는 손, 하경 멈칫... 보면 이시우다.
이시우, 시선 부딪치지 않은 채 빨리 펜들이며 떨어진 것들
주워주면,

고국장	시작 안 할 거야?
진하경	(고맙다는 눈인사도 못 한 채 허둥지둥 도로 의자에 앉는다)
엄동한	(그런 하경을 무심하게 보는 가운데)
진하경	(미치겠다, 진짜! 서둘러 얼른 마이크에 대고) 5월 10일 아침 회의를 시작하겠습니다. 위성센터! (하다가 순간 손으로 막으며 엣취!!!!!)
일제히	(멈칫...! 또다시 일제히 고개 돌려 하경을 본다)
고국장	(흘끗 하경을 본다)
이시우	(흘끗 하경을 쳐다보면)
진하경	(젠장! 손으로 입을 가린 채 겨우) 현재 실황 어떻게 됩니까?
위성센터(E)	남쪽 고기압 가장자리로 하층 바람이 강해서 서해상은 풍랑특보 가 발효 중입니다.
이시우	(정리한 것들 올려준 뒤, 그 옆으로 티슈? 정도 쓱 놔주고는 소리 없이 물 러나준다)
진하경	(그런 시우가 의식되지만, 쳐다보지는 않은 채 티슈만 꺼내 얼른 손에 튄

이물질 재빨리 닦아내면)

오명주 (저쪽에서 잘했다는 듯 시우에게, 찡끗! 눈짓해준다)

이시우 (짐짓 미소로 답한 뒤, 표 안 나게 하경의 뒷모습 한번 쳐다보면)

진하경 (후우...! 한숨 돌리며 모니터를 본다)

[국가기상센터 종합관제시스템]의 세 개로 분할된 대형 모니터에 이 시각 위성사진(1번 모니터)과 레이더 영상(2번 모니터)이 띄워져 있고, 3번 모니터에 해양모델˚이 떠 있다.

(* 현재 기상은 고기압권에 든 맑은 날씨로 위성사진과 레이더 영상 드문 드문 엷은 고기압 구름이 분포하는 가운데 바람 강하게 불고 있다.)

진하경 지금 위성영상을 보면 경상북도를 중심으로 구름이 시계방향으로 회전하고 있는데요. 이럴 경우 내륙 상황은 (하는데)

광주청 (Insert〉화상회의 모니터로〉끊으며) 그보다도 그제 발효된 풍랑특보 상황 좀 정리해주시죠.

진하경 예? (광주청 모니터 보면)

광주청 지금 여긴 풍랑경보 땜에 아주 난리두 아닙니다! (동시에)

S#22. Insert 1> 태안군청 민원실 안.

툭! 화면을 치고 들어오는 열댓 명의 선장들. 이구동성 소리치며,

선장1 조업금지 좀 빨리 해제해달라니께 뭐더는겨!!!

선장2 저번 선거 때 늬들 뭐랬냐! 어민들 살림살이 나아지게 해준대매! 이게 나아지게 해주는겨?

• 해양기상관측망을 통해 수집된 바람의 세기와 파도의 높이를 분석한 수치모델 데이터.

| 선장1 | 꽃게잡이철 고거 딱 이주면 끝나는디, 이틀째 바다도 못 나가게 쳐 잡고 있으믄 우덜보고 워쩌라는겨! 이? |
| 선장3 | 됐고! 해경에 아는 사람 읎써? 군수라도 나서서 힘 좀 써봐달라니께 쪼옴!!! (동시에) |

S#23. Insert 2> 태안해경 안.

툭! 화면을 밀치며 들어오는 해경서장의 얼굴.

| 서장 | 안 됩니다! (수화기에 대고 단호하게) 어민들 사정은 잘 알지만 기상청에서 풍랑경보 해제하기 전엔 출항 못 합니다. 현재 출동 가능한 경비정이 아홉 대고요. 경비구조대랑 해경구조대 전부 하면 서른두 명 정도 되는데... 너울성 파도에 사고라도 터져보세요, 답 없습니다! 안 됩니다 글쎄! |

S#24. 다시 본청 상황실.

광주청	상황이 이런데, 이거 어레인지 좀 해주셔야 하지 않겠습니까?
일제히	(동시에 시선 하경 쪽으로 쏠린다)
진하경	아... 지금 그쪽 해상 상황이... (아직 파악이 안 된 듯 자료들 찾으면)

(Insert) 총괄팀에 앉아 있던 김수진이 키보드를 조작하자,
3번 모니터의 해양모델값이 실시간해양관측정보시스템으로 바뀌고)

| 진하경 | (흘끗 모니터 보며) 아... 현재 서해상 파 주기값이 11.4세크(sec)로 떨어지긴 했는데요. 지금 그 지역 해상모델값을 보면은... 아... (한눈에 들어오지 않는 데이터값. 미간을 찡그리고 본다) |
| 일동 | (다들 조용...한 채로 하경만을 주시하고 있고) |

이시우	(그런 하경을 쳐다보면)
진하경	(민망한 침묵과 시선을 느끼며 데이터값을 찾아 흔들리는 눈빛)
오명주(E)	(Insert〉 총괄팀 자리에서) 지원사격 좀 해줘야 하는 거 아냐?

Insert〉 총괄팀 자리.

오명주	(돌아보며) 문자로 요약자료 좀 쏴줘.
신석호	(핸드폰 들어 막 문자 치는데, 그때)
진하경(E)	죄송합니다.
총괄2팀	(문자 보내려던 신석호부터, 오명주, 김수진까지 일제히 본다)
이시우	(역시 멈칫... 하는 눈빛으로 하경 쪽을 보면)

다시 상황실〉

진하경	정말 죄송합니다... 제가 아직 상황 분석이 안 돼서요, (엄동한 보며) 엄선임께서 대신 좀 맡아주시겠어요?
고국장	(그런 하경을 보면)
엄동한	(연필 지우개로 두들기던 것 멈추고) 아직 파고가 불안정합니다. 현재 취주거리*가 길게 형성되고 있는 점을 고려했을 때 당장 파고가 가라앉기는 힘들어 보입니다.
이시우	(흘끗, 그렇게 말하는 엄동한을 본다)
진하경	(혼자만 괴로운 듯, 시선 떨구는 위로 회의 계속)
고국장	(총괄팀 쪽 돌아보며) 특보예보관 생각은 어때?
이시우	(Insert〉 총괄팀 자리에서 일어나서) 파고는 여전하지만 파 주기가 14.5세크에서 11.4세크로 떨어진 걸 보면 풍속도 약해지고 너울성 파도도 점차 잦아드는 상황이지만 여전히 위험성은 남아 있습니다.

* 바다를 거쳐 온 바람의 거리.

고국장	엄선임하고는 생각이 좀 다르다?
엄동한	(흘끗 시우를 본다)
이시우	(그런 엄동한을 똑바로 보며) 네.
일제히	(술렁술렁하는 분위기, 이럴 땐 어떡하자는 거야... 하는 가운데)
박주무관	(누군가와 통화를 한 후 고국장 옆으로 다가와서) 청장님이신데요. 태안 쪽 풍랑경보 때문인 거 같은데...

Insert〉 총괄팀.

오명주	지자체장들까지 청장님 푸시하나 본데? 어쩌냐? 상황 복잡하다?
석호/수진	(회의하는 쪽 보면)

다시 상황실〉

고국장	(하경을 보며) 진과장, 어떻게 하는 게 좋겠어?
진하경	네? (고개 들어 고국장을 본다)
고국장	엄선임하고 특보 생각이 다른데, 이럴 땐 총괄과장이 결정해줘야지.
진하경	(나더러 결정하라고? 그러면서 엄동한을 그리고 이시우 쪽을 한 번씩 본다. 쉽게 대답 못 하는 위로)

(수군수군 "뭐 하는 거야?" "왜 저러구 있어?" "상황이 이런데 빨리빨리 결정을 내려줘야지..." 등등 소리들 위로)

고국장	진과장! (재촉하듯 부르면)
진하경	(일단...) 파고값 편차 고려해서 한 타임 더 상황을 지켜보도록 하겠습니다.
일동	(술렁인다, 뭐야? 그냥 한 타임 더 지켜본다고? 불만 어린 웅성거림)
엄동한	(흘끗, 진하경을 본다)
이시우	(역시 그런 결정에 하경을 보면)

고국장	(잠시 보더니) 알았어. 한 타임 더 지켜보는 걸로 하지. (박주무관에게) 청장님한테도 그렇게 보고 드려.
박주무관	네. 알겠습니다. (빠지면)
진하경	(무겁게) 이것으로 회의를 마치겠습니다.

사람들 흩어지고, 모니터 안의 지방청 사람들도 사라지면서,

(마지막까지 대전청, 완전 볼멘 표정으로 탁! 사라지면서)

진하경, 고국장 쪽을 본다. 완전 면목 없는 눈빛으로,

진하경	죄송합니다.
고국장	뭐가? 늦은 거? 버벅댄 거?
진하경	아무래도 한 타임 정도는 더 지켜봐야 할 거 같아서요.
고국장	그럼 한 타임 더 지켜보면 되잖아. 뭐가 문젠데?
진하경	여기저기 계속 민원 들어오고 귀찮아지실 텐데...
고국장	그건 내가 알아서 할 일이고, 총괄과장은 총괄팀 일만 신경 써.
진하경	(그 말에 본다) 죄송합니다.
고국장	됐어. (쿨한 보스처럼 나가면)
진하경	(후우!!! 나직한 한숨... 그러면서 엄동한 쪽 돌아본다)
엄동한	(아무 일 없는 사람처럼 챙겨서 자리를 뜨면)
김수진	(어느새 뒤에서 쓱 나타나) 과장님께서 회의 진행 부탁하신 거, 분명히 저는 전해드렸습니다. (강조하듯) 것도 두 번이나. (하고 쓱 자기 자리로 가면)
진하경	(그랬는데도 쌩까셨구만, 하고 엄동한을 보면)
엄동한	(으드드드... 마른기지개 한번 쭉 켜더니, 커피나 할까? 하고 협력팀들하고 주르르 빠져나간다)
진하경	(야속한 듯 쳐다보는데, 그 시야 앞으로 쓱 들어오는 그 녀석, 이시우)
이시우	괜찮으세요?
진하경	뭐가? 늦은 거? 버벅거린 거? 쪽팔린 거?

이시우	감기요, 아까 재채기 쎄게 하시던데.
진하경	비염이야, 환절기라서. (쌩하니 지나쳐 자리로 간다)
이시우	(흘긋 돌아보면)

S#25.　본청 총괄팀.

자기 자리로 온 하경, 콧물을 닦기 위해서 티슈를 뽑는데,
그 옆에 얌전히 놓여 있는 차 키.

진하경	(차 키를 가만히 보다가 흘긋 시우 쪽을 돌아보면)
이시우	(벌써 자기 자리에서, 다른 일을 보고 있는 모습...)
진하경	(괜히 쓱 한번 주변 눈치 살핀 뒤 슬쩍 차 키 집어 드는데)

띠링! 이웃마켓 메시지 알람 들어온다. 보면,

issue	(하경이 올렸던 공기청정기와 사진 아래로) [이거 제가 사죠!]
진하경	(갈등하는데)
issue	[30!]
진하경	(30만 원? 잠시 고민하다가) [ok!] (메시지 보낸 후 자리에 앉았다가 한 번 더 엣취! 한 뒤 코를 푼다)
이시우	(자리에서 그런 하경을 본다. 보다가 쓱 일어나 나가면)

S#26.　본청 1층 복도 일각.

유진이 경쾌한 발걸음으로 출근을 하는데,
저만치에서 걸어오는 시우를 발견하고 표정 굳는다.

이시우	(유진을 한번 본 뒤, 그대로 모르는 사람처럼 쓱 지나쳐 가려는데)

채유진	(불편하게 보며) 뭐야? 왜 아직 여깄어??
이시우	(멈춰 선다, 돌아보며) 몰랐냐? 나 본청으로 정식 발령받았어.
채유진	(짜증 나는 어투로) 왜 하필 여기야?
이시우	궁금하면 인사과에 물어보든가. 발령은 그쪽 소관이니까.
채유진	앞으로도 계속 나랑 얼굴 마주치며 지내겠다구?
이시우	본청에서 일하는 게 내 꿈이었으니까 열심히 다녀야지. 그 꿈 이루느라 너도 놓친 건데... 안 그래? (보면)
채유진	(그 말에 잠시 빤히 보며) 우리가 헤어진 게 그 이유 때문만이었다고 생각해?
이시우	뭐가 더 있는데?
채유진	정말 몰라서 묻는 거야? 아님 모르는 척하는 거야?
이시우	(멈칫... 뭔가 아는 눈빛이었다가 이내 피식... 씁쓸한 웃음 스치며) 어차피 상관없잖아. 이제 너는 너, 나는 난데!!
채유진	(허...! 살짝 어이없는 눈빛으로 쳐다본다. 그때)
조기자(E)	채기자!
채유진	? (돌아본다)
이시우	(같이 돌아보더니) 그럼 일 보세요, 채기자님. (돌아서서 가면)
조기자	(다가오자마자 멀어지는 시우를 보며) 누구야?
채유진	(무마하듯) 어어... 총괄과 특보. 이번에 본청으로 발령받았대서.
조기자	어떻게 아는 사인데?
채유진	그냥 오며가며 취재하다가 서로 얼굴 정도 아는 사람...
조기자	그랬구나, 아우 잘생기셨다아. (멀어지는 시우를 보면)
채유진	(그 말에 흘끗 시우가 멀어지는 쪽 쳐다보면)

이쪽 복도 일각〉
그들을 뒤로한 채 걸어오는 시우의 눈빛... 묘하게 무거워지는 데서.

S#27.　　**본청 대변인실 안.**

E. 사방팔방에서 울리는 전화벨.
대변인실 직원들이 곳곳에서 걸려오는 전화를 받느라 정신없다.

한기준　　　(응대하면서) 아, 네네... 그게, 아직 경보가 해제된 게 아니라서요,
　　　　　　아아... 네네, 조업하시는 데 애로사항 있는 거 압니다만... (다른 데
　　　　　　서 계속 전화벨 울리고, 다른 직원들 응대하는 가운데) 서해지역 파고
　　　　　　값이 불안정해서 좀 더 지켜봐야 할 것 같다고... 예예.
업무과장　　(또 다른 쪽에서 수화기에 대고) 저희도 마음 같아선 속 시원하게
　　　　　　해제해드리고 싶죠... 근데 그게 저희 맘대로 할 수 있는 문제가
　　　　　　아니잖습니까.
한기준　　　(이쪽에서) 아, 예예... 그럼요, (하면서 난감한데)
김주무관　　(톡톡... 모니터 가리키며) 게시판도 난린데요.
한기준　　　(수화기 귀에 댄 채 모니터 보면)

Insert〉 모니터 화면〉 기상청 홈페이지 게시판.
태안지역 어민들로부터 항의 글이 계속 올라온다.
[기상청 엄살에 우덜만 요렇게 피똥 싸는 거 아녀]
[시방 우덜 잡는 건 바다가 아니라 기상청이다!]
[풍랑경보는 개뿔! 지들이 바다를 알어?!!]

한기준　　　(골치 아프다) 예, 저희도 최선을 다해보겠습니다. 예예... (끊으면)
업무과장　　(수화기 내려놓자마자 또다시 울리는 전화벨에) 와! 미치겠네! 도저
　　　　　　히 안 되겠다 (보며) 이봐 한사무관! 당장 총괄팀 가서 예비특보
　　　　　　라도 받아 오든지 해야지, 안 되겠다! 어?
한기준　　　예비특보요?
업무과장　　서해 풍랑경보 언제 해제할 건지 예비특보라도 받아 와야지, 안
　　　　　　그럼 오늘 하루 종일 전화받다 끝나게 생겼어.

한기준	알겠습니다. (일어나며 직원1에게) 오늘 근무 총괄 몇 팀이냐?
김주무관	(모니터 옆에 붙은 근무표 보고) 총괄2팀요.
한기준	(멈칫... 인상 쓰며 낮게) 하필... (하는 시선에서)

Insert〉Flash Back〉2부 S#41. 대변인실 밖 복도.

| 한기준 | (약이 바짝 올라서) 너 나 안 불편해? |
| 진하경 | 기준 씨는 나 불편하니? 그럼 불편한 사람이 떠나! 니가 가라구 스위스 제네바루! 이 개자식아! (외치는 소리에서) |

S#28. 본청 총괄팀.

| 진하경 | (쎄...하게, 날 선 모습으로 쳐다보는 눈빛) |
| 한기준 | (살짝 뻘쭘하지만... 최대한 사무적인 척 마주 보는 시선...) |

그 사이에서 그 두 사람을 긴장 어린 눈빛으로 쳐다보는 총괄팀
들. (각자 자리에 있는 신석호, 오명주, 김수진, 그리고 엄동한까지)
그때, 한쪽으로 들어오던 이시우, 안의 상황을 본다.
사 들고 온 작은 종이봉투 주머니에 집어넣으며
그 둘을 쳐다보면,

진하경	뭡니까?
한기준	서해 중부해상에 발효한 풍랑경보요. 벌써 이틀째 거 알죠?
진하경	그런데요?
한기준	언제쯤 경보가 해제될 건지 예비특보라도 좀 내보낼 수 있으면,
진하경	(탁! 말 자르며) 회의 내용 전달 못 받았어요? 풍랑경보 해제는 너울성 파도의 위험이 있어서 현재 상황에서는 경보 단계 이하로는 무리예요.
한기준	그러니까 예비특보 형식으로 내보내자는 거 아닙니까? 오늘 오

후나 아니면 내일 새벽이라도 언제쯤 파도가 가라앉을지...

진하경 (탁! 또 가로채듯) 파고값이 아직 불안정하다구요. 괜히 조급한 마음에 불확실한 정보 내보낼 수 없으니까 기다리세요.

한기준 (삐딱하게 쳐다본다) 할 수 있잖아요.

진하경 (? 본다) 무슨 말입니까?

총괄2팀 (일제히, 뭔 소리야? 하고 한기준 쳐다보면)

한기준 예비특보 할 수 있는데 일부러 나한테 이러는 거 아닙니까? 괜한 사적 감정 실어서 지금!

진하경 (어이없네) 그러니까... 내가 지금 한기준 사무관 엿 먹일라구 꽃 게잡이 어민들 발목을 붙잡고 있다는 말입니까?

한기준 아니에요?

진하경 이봐요!! 한기준 씨! (폭발하려는데)

이시우(E) 저하고 얘기하시죠!

하경/기준 (? 돌아본다)

총괄2팀 (석호, 명주, 수진, 일제히 나서는 시우를 보면)

이시우 (기준 앞으로 다가서더니) 특보 담당은 저니까... 저한테 얘기하라구요.

한기준 (또 너니? 확 거슬리고, 무시하듯 다시 하경을 보며) 지금 대변인실 상황이 어떤지 알아요? 각 지방청이랑 관계부처에서 걸려오는 항의 전화로 업무가 거의 마비상탭니다. 일을 볼래야 볼 수가 없다구!

이시우 대변인실에서 그 정돈 당연히 하는 일 아닙니까?

한기준 뭐요? 그 정도...? (시우를 본다)

이시우 지금 풍랑특보 때문에 총괄팀 전부 다! 점심까지 걸러가며 데이터만 들여다보고 있는 거 안 보입니까? 단계별로 예상 시나리오 만드느라 다들 쎄가 빠지게 일하는데! 대변인실에서 그 정도 항의 전화는 마크해주셔야죠! 각자 힘들게 할 일 하고 있는 마당에 그쪽만 힘들다고 와서 컴플레인 하는 건 좀 아니잖아요!

한기준 (허! 틀린 말이 아닌지라 뭐라 대꾸도 못 하겠고) 이거 지금 당신이 낄

	자리 아니니까 좀 빠져주지?
이시우	특보 담당은 나라니까요!!
한기준	글쎄! 그쪽 과장이랑 얘기하겠다고 나는!!! (소리친다)
이시우	(순간 욱! 하는 마음으로 훅! 다가서는데)
진하경	그만하자, 이시우 씨!
이시우	(멈칫... 하경을 본다)
진하경	(한기준 보며) 한기준 사무관도 그만 내려가보세요.
한기준	그냥 가라구?
진하경	(일갈!) 풍랑특보는 사고로 이어지는 즉시 인사사굡니다. 몰라
	요? 누구 하나 엿 먹이겠단 생각으로 판단 내릴 그럴 상황 아니
	라구요! 그러니까 통보문 나갈 때까지 가서 기다리세요! 한기준
	사무관!
한기준	(멈칫... 본다, 젠장... 순간 쪽팔림이 확! 밀려오는 가운데)
총괄2팀	(신석호, 오명주, 김수진 일제히 한기준을 쳐다보고 있고)
이시우	(이제 그만 가지? 하는 눈빛으로 쳐다보면)
한기준	(그대로 홱! 돌아서서 나가면)
총괄2팀	(진하경 살아 있네, 하는 눈빛들 교환하며 각자 자기 일들 계속)
진하경	(어지러운 듯... 그러나 표 나지 않게 탕비실 쪽으로 가면)
이시우	(그런 하경을 본다. 시선에서)

S#29. 배여사네 주방.

배여사	괜찮겠지?

배여사가 걱정 많은 얼굴로 앉아 있고,
맞은편에 태경이 앉아서 맛있게 점심 식사 중.

진태경	응?

배여사	하경이 말이야. 꼭 나사 하나 빠진 애마냥 그러구 다니니까.
진태경	(쩝쩝 먹어가며) 왜 아니겠어, 회사 가는 거 자체가 매일매일 지옥일 텐데.
배여사	(지옥? 쳐다보면)
진태경	한기준 그놈하고 한 직장에서 매일 얼굴 마주치는 것도 끔찍한데 같이 일하는 직장 사람들이 전부 다 그 사실을 알아, 근데도 괜찮은 척 아무렇지 않은 척 일은 계속해야 해, (보며) 엄마 같으면 괜찮겠냐구.
배여사	(물끄러미 보다가 핸드폰 집어 든다. 하경에게 전화 건다)
진태경	엄마 왜? 또 뭐 할라구?
배여사	(연결됐다) 하경아! 너 그 회사 힘들면 당장... (때려치워! 하려는데)
진하경	(Insert〉 탕비실, 정수기 앞에서) 나 지금 바빠.
배여사	(순간 얼른) 어, 어... 그래! (끊으면)
진태경	(하경이가 뭐라 그랬을지 안 봐도 비디오다) 그러게 엄마, 우리는 그냥 가만히 있어주는 게 도와주는 거래두.
배여사	(끊긴 핸드폰 보며) 목소리두 안 좋네, 어디 아픈가? (걱정에서)

S#30. 본청 상황실 탕비실.

하경이 살짝 몽롱한 얼굴로 머그잔에 커피를 타고 있다.
카페인이 들어가면 정신이 좀 맑아질까 싶은 마음에
분말 커피를 한 숟가락, 두 숟가락, 세 숟가락...
거의 탕약 수준으로 진하게 타서 돌아서는데
시우가 서 있다.

진하경	(비켜서 지나가려는데 그 앞으로)
이시우	(뭔가를 내민다) 이거요.
진하경	(보면, 종합감기약이다. 잠시 내려다보다가) 비염이라니까?

이시우	보기보다 둔하네요?
진하경	뭐가? (하는데)
이시우	(그대로 손 뻗어서 하경의 손을 잡아 그녀의 이마에 갖다 대주며) 열나거든요!
진하경	(어라! 진짜 이마가 뜨끈하다. 놀라서 계속 자기 이마 만지작대면)
이시우	(하경의 손에 들린 머그잔 뺏고 대신 약을 쥐여주며) 지금 우선 하나 먹어요. (그리고 다른 컵에 물을 담아 그녀의 다른 쪽 손에 쥐여주면)
진하경	뭐 하냐, 너 지금?
이시우	사회생활 중인데요, (씩 웃으며) 과장님한테 점수 따는 중?
진하경	(빤히 보면)
이시우	(그 시선 무슨 뜻인지 알고, 담담하게) 걱정 말아요, 한번 잤다고 사귀자고 안 해요.
진하경	(순간! 두근...! 해져서 쳐다보면)
이시우	약 지금 꼭 먹어요, 알았죠? (나가면)
진하경	(양손에 들려져 있는 약봉지와 물컵을 빤히 쳐다본다... 어째서, 왜? 그 말에 두근...! 한 거냐, 나는! 서 있는 모습에서)

S#31. 태안 천리포항 인근 조합사무소.

삼삼오오 고스톱을 치거나 TV를 보면서 파도가 잦아들기를
기다리는 어민들. 계속해서 밖을 힐끔거린다.

S#32. 조합사무소 앞.

파도가 일렁이는 포구에 어선들이 정박해 있다.
파도를 따라 출렁이는 어선을 애타는 마음으로 지켜보는 열댓
명의 선장들. 그중엔 시우와 통화 중인 서선장(50대 초반 / 남).

서선장 (흘긋 바다를 보며) 시방 바다는 잔잔혀. 배가 아니라 사람이 들어
 가 씻쳐도 된다니께? 우덜이 뒷간보다 바다를 더 많이 다닌 사람
 들 아녀.

S#33. 본청 총괄팀.
시우가 서선장과 통화 중이다.

이시우 먼바다는요? 지금 보시기에 어떤데요? (수첩에 적으며) 네... 네에,
 구름 모양이랑 바람 방향도 자세하게 설명 좀 해주시겠어요? 네
 에... 네. (수첩에 적는 모습에서)

S#34. 본청 상황실.
하경이 관제시스템 앞에서 팔짱을 낀 채
실시간으로 관측된 해양모델 값을 들여다보고 있다.
서해상의 풍속과 파고 높이를 분석한 해양수치모델 자료와
바람장*이 펼쳐져 있고,
(* 그 옆으로 관제시스템 좌측 관측 CCTV 화면에 서해상 부두에 빼곡하
게 정박돼 있는 배들이 보인다)
시우와 동한, 한쪽에서 같이 수치들 보고 있는 가운데,

이시우 현장 상황 체크해봤는데 너울이 해안가로만 치지 안쪽은 잔잔하
 대요.
진하경 현장 상황 누군데?

* 바람의 방향과 풍속을 보여주는 표.

이시우	관측선 탈 때 알게 된 선장님인데, 태안 앞바다를 자기 손바닥처럼 훤하게 잘 아는 분이세요.
진하경	(보며) 해마다 너울성 파도로 배가 전복된 사고가 18건. 사상자 수는 32명이야. 사상자들 중 대부분이 바다를 자기 손바닥처럼 잘 아는 분들이셨고.
이시우	해상풍이 약해지고 있다니까요.
엄동한	뭐 유의파고° 높이가 좀 아슬아슬하긴 한데... 특보 말대로 풍속이 점점 약해지는 건 사실이니까.
이시우	경보를 주의보 수준으로만 낮춰도 큰 선박은 출항할 수 있잖아요. 그럼 위에서 푸시도 덜할 거고. 어민들 상황도 조금은 풀릴 거고...
진하경	큰 배 나가면? 그 뒤로 작은 배들도 줄줄이 따라나설 텐데... 그거 막을 수 있겠니? 그게 통제가 안 될까 봐 해경도 걱정하는 건데.
이시우	경보상황 계속 유지하자구요?
진하경	(엄동한 보며) 어떻게 생각하세요?
엄동한	결정하기 어려우면 그냥 수치대로 가든가.
진하경	(한숨) 꽃게잡이 철에 현장 어민들 상황도 무시할 수만은 없고...
엄동한	아니면 이시우 특보 감을 믿고 한 단계 주의보로 낮추시든가. 혹시 알아요? 용왕님께서 파도를 가라앉혀주실지?
진하경	(동한을 보며) 되게 남의 일처럼 얘기하시네요?
엄동한	(그런가? 싶은 듯 어깨 으쓱) 어쨌든 결정은 과장 몫이지 내 일은 아니니까.
진하경	(그런 엄동한을 빤히 쳐다본다)
엄동한	(무심한 눈빛으로 시선 돌리면)
이시우	(어쩔 거냐는 눈빛으로 보면)

° 한 지점을 연속적으로 통과하는 파도의 평균값.

진하경 (다시 모니터를 본다. 보더니 테이블 위에 놓인 유선전화 든다)

S#35. 본청 대변인실.

한기준 (내선수화기로 받으며) 네, 대변인실 한기준입니다.

진하경 (Insert〉 스피커폰으로) 15시 23분 현재 총괄예보팀 결론을 말씀
 드리겠습니다.

업무과장 (재빨리 같이 귀를 갖다 대는 가운데)

진하경 (Insert〉) 서해상 강풍과 파고는 주의보 수준으로 완화됐으나 현
 재 그 지역의 유의파고 편차가 큰 점을 감안해서 21시까지 상황
 을 좀 더 지켜본 후 주의보로 낮추거나 해제 여부를 결정하겠습
 니다.

한기준 뭐라구요?

업무과장 (얼른 수화기 뺏으며) 아니 이봐요, 총괄과장... (하는데)

진하경 (Insert〉) 이상입니다! (탁! 끊으면)

 다시 대변인실 위로 잠시 정적... 이 흐르는가 싶더니,
 다시 여기저기서 울리는 전화벨들
 현실소음으로 가득 차오르면서.
 업무과장 아우! 미치겠다! 하면서 자리로 가고
 다들, 전화 대응 계속하는 가운데,

한기준 ... (끊긴 수화기를 본다. 달칵... 내려놓으며 힘 빠지는 눈빛에서)

S#36. 본청 상황실.

엄동한 그럼 통보문 내보내겠습니다. (할 일 다 했다는 듯 끙! 일어나 나가면)

이시우 생각보다 보수적인 예보를 하시네요.

진하경	(자료들 정리하며) 수치와 데이터대로 결정한 것뿐인데, 왜?
이시우	그 수치와 데이터 사이에 분명히 존재하는 게 하나 더 있죠. 바로 감이라는 거요. 그리고 내 감은 별로 틀린 적이 없구요.
진하경	(그 말에 보더니) 예보는 과학이야. 그러니까 내 팀에 있으려면 과학적 근거로만 얘기해, 니 감 말고. 알았니? (지나쳐 나가면)
이시우	(본다, 흐음... 쳐다보는 데서)

S#37. 총괄팀.

수진이 모니터를 바라보며
현재 서해 중부해상과 동해상에 발효된 풍랑경보를
유지한다는 내용의 통보문을 작성하기 시작한다.

김수진	(모두를 향해) 16시 00분, 현재부터 오늘 21시까지 서해안 풍랑경보 유지하는 걸로 통보문 나갑니다. (엔터 친다)

S#38. 태안해양경찰서.

근무 중인 직원1의 컴퓨터 화면 위로
기상청의 통보문 알람 메시지가 뜬다.
직원1이 메시지 클릭해서 통보문 확인하고 수화기를 든다.

S#39. 태안 천리포항 조합사무소 안.

서선장	(수화기에 대고) 그래요? 알겠습니다. 예예... 아이고, 이놈의 날씨까지 기냥 뒈져라 뒈져라 하는구만. (끊고) (휴게소에 있는 사람들을 향해) 해산들 햐. 오늘 배 못 뜬댜.

문이 열리면서 대기 중이던 어부들이 뿔뿔이 흩어진다.

잔잔해 보이는 바다 위로 서서히 날이 저물면서

Insert〉 방파제 옆으로 집채만 한 파도가 픽!!! 한번 솟구치는

데서.

S#40.　어느 마트 / 밤.

배여사가 태경과 카트를 끌며 장을 보는 중이다.

이미 카트 속은 삼계탕거리와 전복, 낙지 등

각종 보양식 재료들로 가득 차 있다.

진태경　(지친 얼굴로) 이걸 누가 다 먹으라고...

배여사　너더러 먹으란 소리 안 할 테니까, 잔소리 말고 저쪽 수산물 코너에 가서 미꾸라지 언제 들어오는지 좀 물어보고 와!

진태경　왜? 또 추어탕 끓이게? 하경이 비위 약해서 먹지두 않는 걸 왜 또!

배여사　내가 가?

진태경　(투덜거리며) 요즘 누가 추어탕을 집에서 끓이냐고요. 어플로 주문하면 새벽배송 다 되는데... (궁시렁궁시렁 가면)

배여사　(뭐 더 살 게 없는지 보는데)

이여사(E)　아니 이게 누구야. 수자 씨 아냐?

배여사　(누군가 싶어 보다가 알아보고) 이여사? 아니 이게 얼마 만이야... 어디 아팠어? 운동하러도 안 나오고 통 안 보이길래...

이여사　으응, 우리 집 막내가 얼마 전에 해산했잖아. 산후조리 좀 해주느라 몇 달 미국에 좀 나가 있었지이.

배여사　아들이야? 딸이야?

이여사　딸!

배여사　아우, 잘됐다... 뭐니 뭐니 해도 딸이 최고야.

이여사	자기 둘째 딸도 시집갔지? 내가 청첩장까지 받고 못 가봐서 얼마나 미안했다구. (빽을 열며) 가만 있어봐. 이렇게 만난 김에 축의금 좀 쥐야겠다.
배여사	응? 아우 아냐, 됐어. (하는데 뒤쪽으로 태경 다가서고)
이여사	되긴 뭐가 돼, 우리 막내 시집갈 때 한 게 얼만데... (지갑 꺼내자)
배여사	아우 아니라니까... (도로 그 손 밀면서) 안 갔어, 우리 딸.
이여사	응?
배여사	(목소리 작아지면서 슬쩍...) 파혼했다고 그냥...
이여사	(깜짝 놀라며) 아니 왜? 사위가 같은 직장 다니는 공무원이라고 그렇게 자랑을 하더니...
진태경	(소곤) 자랑을 하셨어요? 한기준 그 자식을??
배여사	(복화술로 낮게) 조용히 못 해!
이여사	왜애? 무슨 문제라도 있었어?
배여사	문제는 뭐, 살다가도 안 맞으면 이혼도 하는 세상에... (얼버무리다) 그쪽이 너무 아니다 싶어서, 내가 엎었어. 내가.
이여사	그랬구나아... (걱정하듯 중얼) 자기 속도 참 말이 아니겠다. (태경 한 번 흘끗 보며) 큰 딸도 이혼당했는데 둘째까지 파혼당하고.
배여사	(순간 빈정 팍... 상하는 표정으로) 내가 엎은 거라니까?
이여사	그런 일 겪구두 멀쩡해 보여 다행이다. 나라면 앓아누웠을 텐데...
배여사	앓아누울 일도 썼다 원! 그리고 사람이 말을 하면 똑바루 알아들어, 내 딸내미들! 얘네 둘 다 당한 거 아니구 한 거라니까. (태경에게) 너 똑바로 말해봐. 이혼 한 거야? 당한 거야? 응?
진태경	(창피해서 배여사 잡아끌며) 엄마, 그냥 가자...
배여사	말해보라니까? (끝까지 핏대 세우듯 묻는 데서)

S#41. 본청 전경 / 밤.

하나둘 퇴근하는 직원들 보인다.

S#42. 본청 총괄팀 / 밤.

모든 업무가 끝난 총괄2팀, 각자 퇴근 준비하면서,

김수진 요 앞에 새로 개업한 해물 칼국숫집 있던데...

오명주 (많이 출출한 듯) 오오, 좋다 좋다. (돌아보며) 같이 안 가세요?

엄동한 가서 맛있게들 드셔들.

신석호 그럼 내일 뵙겠습니다. (명주, 수진에게) 가시죠. (같이 나가면)

이시우 (짐 챙긴 뒤, 흘끗 하경 쪽 한번 본다) 안 가세요?

엄동한 가야지. (짐 챙겨 일어나며) 어이고 허리야! (툭툭 허리를 두드리면)

진하경 (일어나는 엄선임 쪽을 할 말 있는 눈빛으로 쳐다보고 있다)

이시우 (대충 분위기 눈치챈 듯) 내일 뵙겠습니다. 그럼... (나가면)

엄동한 (외투 집어 들어 입는데)

진하경 엄선임님.

엄동한 (? 돌아보면)

진하경 저한테... 혹시 하실 말씀 없으세요?

엄동한 아니, 없는데, (보며) 왜요? 나한테 뭐 할 말 있어요?

진하경 (보더니) 제가 좀 못마땅하더라두... 그래두 일은 일이잖아요.

엄동한 그런데요?

진하경 회의에 지각한 건 제 잘못이지만, 그래도 그 정도 회의는 커버해
 주실 수도 있지 않았을까 해서요.

엄동한 그럼 지시부터 제대로 내렸어야지.

진하경 ?

엄동한 그래 뭐... 자기보다 한참 선배인 사람을 부하 직원으로 턱 받치
 고 앉아 있는 거 불편하겠지, 부담스럽기도 할 거고... 근데 일할

땐 당신이 내 상관이고, 나는 당신 지시를 따르는 사람이잖아. 그럼 눈치 보지 말고 지시를 내렸어야지.

진하경 (빤히 보면)

엄동한 그 자리가 그런 자리예요. 결정이 늦어지면 불만의 소리가 늘어날 거고, 판단이 애매해지면 즈들이 맞다고 우기는 놈들 목소리만 커질 거고, 제대로 지시내리지 않으면 아무도 따르지 않을 거고... (보며) 무슨 말인지 알아요?

진하경 (본다) 네. 압니다.

엄동한 알아두 뭐... 앞으루 당분간은 계속 헤맬 테지만... (가방 들고 나가면)

진하경 앞으로 지각하는 일은 없을 겁니다.

엄동한 (? 다시 보면)

진하경 그래도 혹시, 만에 하나 부득이하게 오늘 같은 일이 또 생기면 그땐 엄선임님이 제 자리를 대신해주세요. (보며) 지시사항입니다.

엄동한 (본다. 알았다는 듯 끄덕이더니) 내일 봅시다 그럼. (나가면)

진하경 (후우...! 또 산 하나 넘은 기분으로 힘이 툭... 풀리면서)

S#43. 본청 주차장, 하경의 차 안 / 밤.

하경이 운전석에 올라탄다. 하루의 피로가 밀려오고...
시동을 막 걸려는데, 태경으로부터 전화가 들어온다.

진하경 (받는다) 어?

진태경(F) 하경아, 너 오늘 좀 늦게 들어와.

진하경 왜?

Insert〉 배여사네 안방.
태경이 방 밖에서 통화하며 안방을 힐끔거리면
배여사가 혼자서 술잔을 기울이며 노래를 흥얼거리고 있다.

| 진태경 | (핸드폰에 대고) 배여사님 지금 소주 원샷 때리시는 중. |
| 배여사 | (옆에서 쭉 들이켜가며, 노래 흥얼거리고 계시고) |

다시 차 안〉

| 진하경 | (수화기 너머로 들리는 배여사의 노랫소리에 짐작하고) 그래. 알았어... (끊고, 한숨 쉬는데) |

이웃마켓 메시지가 들어온다.

issue	[근데요. 공기청정기 제가 직접 가지러 갈 테니까 2만 원만 빼주시면 안 돼요?]
진하경	(잠시 미간을 좁힌 채 보다가 생각 바꿔서 메시지 친다) [아래 주소로 오늘 저녁에 가지러 올 수 있어요?]
issue	[넵!!]
진하경	(메시지 창에 주소 찍어주고, 차 출발시키면)

S#44. 엄동한네 화장실 / 밤.

피곤한 모습의 동한이 서서 소변을 본다.
무심한 눈으로 시원찮은 오줌 줄기를 내려다보는데
순간, 문이 벌컥 열리고!

| 엄동한 | (식겁해서 처다보면) |
| 엄보미 | 뭐야? (도로 문을 확 닫고) |

S#45. 엄동한네 거실 / 밤.

보미가 방문을 탁! 닫고 들어가고
동한이 엉거주춤 서서 향래에게 혼이 나고 있다.

이향래	여기가 당신 혼자 사는 집이야? 왜 화장실 문을 안 잠가?
엄동한	습관이 안 돼놔서...
이향래	아우, 진짜... (흘겨보고)
엄동한	(긁적긁적 민망한 표정을 지으며 어정쩡하게 서 있고)
이향래	(어째 그 모습이 더 보기 싫어서) 남의 집 왔어?
엄동한	어?
이향래	왜 그리고 섰어?
엄동한	(어쩌란 말이냐) 어... (자연스럽게 베란다로 향하고)

S#46. 엄동한네 보미의 방 / 밤.

책상에 앉아서 공부하고 있는 보미.
간단한 간식을 준비해서 향래가 들어온다.

이향래	(책상 한쪽에 간식 놔주면) 아까 많이 놀랬어? (별일 아니라는 듯) 늬이 아빠도 주책이지...
엄보미	(고개로 밖을 가리키며) 들어갔어?
이향래	... (그 모습에) 너도 아빠한테 너무 그러지 마. 우리랑 너무 오래 떨어져 지내서 뭘 몰라서 그런 거잖아. 니가 조금만 살갑게...
엄보미	나도 그래.
이향래	어?
엄보미	나도 몰라서 그렇다고... (과일 먹으며) 내가 언제 아빠랑 살아봤어야지. (무심히 책으로 시선 돌린다)
이향래	(할 말이 없다) ...

S#47. 동 베란다 / 밤.

보미의 방 창문이 베란다와 연결된 구조.

본의 아니게 보미와 향래의 대화를 다 듣게 된 동한.

마음이 착잡하다.

S#48. 기준과 유진네 / 밤.

아침에 한기준이 쓴 메모에 유진이 빨간 립스틱을 바르고 쪽 입술 도장을 찍은 종이가 냉장고에 붙어 있다.

E. 띠릭 도어록 소리.

피곤한 기색이 역력한 한기준이 안으로 들어오면 왠지 어수선하다. 둘러보면 유진이 아침에 먹고 그냥 식탁 위에 내버려둔 그릇, 소파 한쪽에 아무렇게나 걸려 있는 옷가지, 바닥에 떨어진 머리카락, 한쪽에 가득 찬 쓰레기통과 그 주변의 날파리 등등등.

한기준 (가뜩이나 피곤한데 짜증이 밀려온다) 아, 진짜... (청소기를 찾다가 마침 냉장고에 붙은 유진의 입술 도장이 찍힌 메모지를 발견한다. 확! 떼어내면)

S#49. 동 아파트 복도 / 밤.

E. 땡! 소리와 함께 문이 열리면 엘리베이터에서 내리는 유진.

잠시 멈춰 서서 집 쪽을 쳐다본다. 시선 위로.

조기자(E) 근데 말야, 한기준 사무관이랑 결혼하려고 했던 그 여자 있잖아.

조기자 (Flash Back〉 기상청 복도 일각. S#26. 연결) 어제 대변인실 앞에서 대판 했다더라. 사람들 다 보는 데서 한기준 사무관 빰까지 때렸다던데? 아파트 절대로 못 내놓겠다구우...

채유진 (표정이 좋지 않다, 시선에서)

S#50. 다시 기준과 유진네 거실 / 밤.

문 열고 들어오는 유진, 표정 굳었다가

현관부터 집 안 곳곳이 말끔하게 청소돼 있는 걸 보고,

채유진 어? 오빠 벌써 들어왔어? (보면)

한기준은 싱크대 옆에 꿇어앉아서 쓰레기봉투와 씨름 중이다.

채유진 (들어오며) 집 엉망이었지? 미안... 나도 오늘 출근하느라 바빠서... 오빠 힘들었겠다. (나름 기분 좋은 척 총총 다가와 안아주려는데)

한기준 (뿌리치듯 자리에서 벌떡 일어나며) 야! 내가 다른 건 몰라도 니가 먹은 그릇은 좀 치우라고 했지?

채유진 (멈칫... 살짝 무안해지며) 나도 바빠서 정신이 없었다니까?

한기준 주방에 날파리 꼬인다고!!

채유진 그건 오빠가 바나나 껍질 그냥 쓰레기통에 버려서 그런 거였지!

한기준 딱 한 번 그런 거거든?

채유진 한 번 아니거든?

한기준 (허...! 어이없는 듯) 넌 애가 어떻게... (하다가) 됐다! 말자! (그러면서 쓰레기봉투를 마저 여미는데)

채유진 알았어! 청소는 오빠가 했으니까 이건 내가 갖다 버림 되는 거지? (한기준이 씨름하던 쓰레기봉투를 확 집어 드는데 꾹꾹 눌러 담은 봉투가 투두둑 찢어지면서 팍!!! 쓰레기들이 바닥에 쏟아진다) 어떡해? (당황하고)

한기준 (확 열받아) 넌 뭐 하나 제대로 하는 게 없냐?

채유진 (쭈그려 앉아서 쓰레기 주워 담으려다가 한기준의 말에 돌아보며) 그런 오빠는? 제대로 하는 게 뭔데??

한기준 내가 뭐? 못 하는 건 또 뭔데?

채유진 그 여자랑 같이 살려던 그 아파트! 해결했어? 아니잖아! 못 했잖

아!

한기준	(정색하며) 어떻게 알았어?

채유진　　나 빼고 기상청 사람들 다 알더라.

한기준　　...

채유진　　이 집 단기임대라 월세 엄청 센 거 알지? 오빠한테 목돈 들어오는 대로 이사 갈 생각에 들어온 건데 왜 아무 말이 없어? 우리 이사 가? 말아? 뭘 알아야 어떻게 할지 계획이라도 세우지!

한기준　　그건 생각하지 마!

채유진　　왜? 그 여자가 끝까지 못 내놓겠대? 대체 그 여자는 뭐가 그렇게 뻔뻔한 건데? 절반은 오빠 거라며! 근데 왜 오빤 찍소리도 못 하는데!

한기준　　(젠장...! 쳐다보는 위로)

진하경　　(Insert〉Flash Back〉2부 S#41. 대변인실 밖 복도) 반반? 좋아하구 있네. 내 돈으로 쓰고 즐겼으면서 뻔뻔한 자식!

한기준　　(다시 현재) 암튼! 회사에서 더 이상 큰소리 나봐야 너두 나두 좋을 거 없고... 그렇게 그냥 정리하기로 했으니까 그런 줄 알아. (들어가고)

채유진　　(허...! 기막히기도 하고, 실망스럽기도 한 눈빛에서)

S#51. 기준과 유진네 아파트 쓰레기처리장 / 밤.

유진이 쓰레기봉투를 들고 터벅터벅 걸어 나온다. 그때,

이시우(E)　　넌 이런 거 하지 말라니까!

문득 스치는 기억.
Insert〉Flash Back〉시우와 유진이 살던 원룸.
현관 앞에서 시우와 유진이 쓰레기를 놓고 실랑이를 벌인다.

채유진	나가면서 내가 버리면 된다니까!
이시우	(봉투 뺏으며) 그냥 가. 너한테 더러운 거 들게 하기 싫어서 그래.
채유진	(싫지 않은 듯 흘겨보며) 하여튼...
이시우	(씩 웃는다)

다시 현재〉

채유진	(내가 지금 누굴 생각하는 거야. 기억 쫓아내듯, 쓰레기봉투 휙! 던져버리고 손 탁탁 터는 데서)

S#52. 하경네 거실 / 밤.

큰 짐들은 대부분 빠져 있고,
현관 입구에 하경이 버릴 것을 모아놓은 박스,
그 외 공기청정기와 스피커를 싼 박스가 나와 있다.

S#53. 동 베란다 / 밤.

하경이 휴식 공간으로 꾸민 베란다 난간에 서서 야경을 감상 중이다.

진하경(E)	내가... 이 자릴 참 좋아했었는데... (하면서 난간을 한번 쓰다듬는데...)

E. 땡동! 초인종 소리에 하경이 상념에서 벗어난 듯 돌아보면.

S#54. 동 현관 / 밤.

하경과 시우가 서로 벙찐 얼굴로 서 있다.

진하경	(놀라서) 이시우 씨가 여기 어떻게 왔어?
이시우	어? (문가에 서서 핸드폰에 메모한 주소와 아파트 호수를 번갈아 보며)
	여기 맞는데? 혹시 그럼...
진하경	니가 issue??
이시우	과장님이 jjin이세요? (헐... 쳐다본다)
진하경	(왜 하필이면 애야? 낭패감 스치는 데서)

S#55. 동 거실 / 밤.

뻘쭘하게 안을 둘러보는 시우.

아파트를 둘러보며 깨끗한 인테리어 누가 봐도 신혼집이다.

이시우	(그럼 여기가...!!)
진하경	(이런 모습까지 보여야 한다니 시우가 불편하다) 그만 좀 보지?
이시우	네? (이내) 네... (문가에 놓인 공기청정기와 스피커 발견하고) 이건가
	요?
진하경	그냥 가.
이시우	(? 보면)
진하경	너한테 안 팔 거니까 그냥 가라고. 왜 그런지는 설명 안 해도 알지?
이시우	네...

시우, 나가려다가 버릴 것을 모아놓은 박스 속에서

낡은 mp3를 집는다.

이시우	이건 버리는 거예요?
진하경	그냥 가라고!!
이시우	네... (나가려다가 신경 쓰여서 멈춰 선다) 근데요. 과장님...
진하경	(이번에는 진짜 화내려고) 왜? 또 뭐?

이시우	(돌아보며) 온라인으로 중고 직거래 처음 해보죠?
진하경	(띵...? 뭐라구? 쳐다보며) 왜? 뭐 문제 있어?
이시우	(한숨 쉬고 이왕 이렇게 된 거... 한쪽에 놓인 공기청정기 가리키며) 이 공기청정기 말인데요. 테스트용으로 한 번만 사용했다면서요? 그럼 새거나 다름없고 업계 1위 먹는 제품이라 못해도 40만 원은 넘게 받을 수 있는데 꼴랑 30만 원에 콜 하는 사람이 어렸습니까?
진하경	(가만! 40만 원 넘게 받을 수 있다고??)
이시우	(성큼 다시 안으로 들어와) 그리고 여기 이 스피커는 한정판이라 해외에서도 구하기 힘들다고요.
진하경	(몰랐다. 시치미 떼며) 그래서?
이시우	매니아들한테 팔면 웃돈도 얹어 받을 수 있는 건데 이런 고급 스피커를, 그것도 자그마치 풀박* 상태로 반값에 내놓는 건 판매가 아니라 기부죠, 기부!!
진하경	(기부? 뭘 그렇게까지나...)
이시우	(식탁 의자 끌어다 앉으며) 여기 좀 앉아보세요.
진하경	(의자 끌어다가 시우 옆에 앉는데)
이시우	(그사이 핸드폰 꺼내서 하경이 올린 인증 사진 띄운다)
진하경	(몸을 숙여 시우의 핸드폰 화면 본다)
이시우	그리고 물건들 파실 때 올린 인증 사진 말이에요. 중고 거래는 은근 사기가 많아서 (정석 사진 찾아 보여주며) 이런 식으로 메모지에 닉네임이랑 날짜를 제품이랑 같이 찍어야 신뢰가 가서 덤비죠.
진하경	아... (끄덕끄덕)

(경과))

* Fullbox. 처음 살 때의 구성이 모두 있는 상태.

174

어느새 가깝게 붙어 앉은 하경과 시우.
시우가 알려준 방법대로 스피커의 인증 사진을 올린다.

진하경 (그렇게 하는 거구나. 끄덕이며) 오오...
이시우 (제품에 대한 자세한 정보 스캔해서 첨부한다)
진하경 (끄덕이며 또) 오오...
이시우 (집중해서 시중가 입력하고)
진하경 (타이핑된 글자가 잘 안 보여서 고개 더욱 붙이다가 순간 가까이 느껴지
 는 그의 체온...! 순간 멈칫... 쳐다보면)

생각보다 가까이 있는 그의 얼굴에 두근...! 하는 진하경,
그의 옆모습... 잠시 물끄러미 바라보는 위로,

이시우(E) 한번 잤다고 사귀자고 안 합니다.
진하경 (자기도 모르게) 왜?
이시우 예? (무심코 돌아보는데 그녀의 얼굴이 무척 가까이 있다! 멈칫...)
진하경 응? (같이 멈칫해서) 뭐가?
이시우 방금 나한테 왜냐고 물어보셨는데...
진하경 내가? 아닌데... (슬그머니 뒤로 떨어져 앉는다. 쓱 고개 돌리며 미쳤나
 봐, 나!)
이시우 (그 모습 보며) 내가 뭐 잘못했어요 혹시?
진하경 아니.
이시우 근데 왜 그렇게 긴장해요?
진하경 (긴장했다구? 내가? 쳐다보며) 아닌데... 긴장 안 했는데?
이시우 (진짜? 문득 빤히 쳐다본다)
진하경 (저놈의 눈빛에 또 두근! 쓱 시선 피하며 진짜 미쳤나 봐 나! 하는데)

때마침 지잉!! 이웃마켓 알람이 울린다.

| 이시우 | (고개 돌려 핸드폰 보더니) 왔다!! |
| 진하경 | (살았다!) 왔어? (보면) |

S#56.　아파트 단지 입구 / 밤.

하경과 시우, 서 있는 차 안의 누군가와 간단한 접선이 이루어지고 하경이 핸드폰으로 입금을 확인하고 박스에 담긴 스피커를 넘기려는데, 못내 아쉬워서 손을 놓지 못한다.

지켜보던 시우가 잔뜩 힘이 들어간 하경의 손을 푸는데, 하경이 민망한 듯 스피커를 건넨다.

차가 떠나고,

진하경	(나직한 한숨으로) 어쨌든, 오늘 고맙다.
이시우	고마우면 밥이라도 사든가요?
진하경	(다시 시우를 본다) 무슨 뜻이야?
이시우	그냥 배고파서요. 왜요? 별 뜻 있어야 해요?
진하경	아니, 없지... (쿨하게) 뭐 먹을래? 이시우 특보!
이시우	(그런 하경을 본다. 뭔가 할 말이 담긴 눈빛으로... 바라보다가) 그냥 아무거나...
진하경	(본다. 시선 위로)

　　　　E. 연분홍 치마가 봄바람에 휘날리더어라. (배여사 노래 시작되면서)

S#57.　거리 일각 / 밤.

어정쩡한 거리를 두고 걷는 하경과 시우.

따로 걷고 있다기에는 하경의 보폭을 맞춰 걷는 시우.

함께 걷고 있다기에는 시우와 거리를 두고 걷는 하경.

어색하면서도 설레는 두 사람의 분위기.

그 위로 배여사의 노래가 깔린다.

(E. 오늘도 옷고름 입에 물고 산제비 넘나드는 성황당 길에 ♪

꽃이 피면 같이 웃고, 꽃이 지면 같이 울던 알뜰한 그 맹세에 봄날은 간

다) 그 위로,

진하경(Na) 환절기는 애매하다. 춥다고 하기에도 덥다고 하기에도 어려운
계절. 한쪽 담장을 타고 우거진 넝쿨에서 장미꽃 한 송이가 핀다.

진하경(Na) 하지만 봄이 가면 결국 뜨거운 여름이 오는 것처럼 애매한 이 시
기가 지나고 나면 나도 모르는 사이에 또 다른 계절의 꽃이 피어
난다.

S#58. 어느 호프집 / 밤.
구석진 테이블에 마주 보고 앉은 하경과 시우.

종업원1 (치킨과 함께 생맥주를 서빙하며) 주문하신 A세트입니다.

이시우 (생맥주를 들고 벌컥벌컥 마신다)

진하경 (어색하게 그런 시우를 보는데)

이시우 (치킨을 먹으며) 근데 아까 그 집 팔려고요?

진하경 응.

이시우 아깝다...

진하경 아깝지...

이시우 나 같으면 그냥 살겠다.

진하경 니가 몰라서 그러는데 그 집은...

이시우 모르진 않죠 나두. (본다)

진하경 (하기야 그렇지... 모르지 않지, 너두...) 어쨌든, 추억이 너무 많다, 그

집엔. 그럴 땐 처분만이 답이지.

이시우　추억이 많다구 다 어떻게 처분해요? 그럼 마음은요? 사람이 들어왔다 나갔다고 마음두 처분할 수 있나?

진하경　그러니까 생각나는 것들을 다 없애버려야지.

이시우　그래봤자 후회되는 건 마찬가지던데요?

진하경　?

이시우　그런다고 돌이킬 수 있는 일도 아니고, 그 사람한테 나는 이제 아무 의미 없는 사람일 텐데... 나만 너무 많은 걸 손해 본 게 아닐까 솔직히 아깝기도 하구요. (보며) 과장님은 안 그랬으면 좋겠는데...

진하경　걱정이니?

이시우　뭐... 경험자로서 충고?

진하경　가뿐히 사양할게.

이시우　약은 먹었어요?

진하경　닭이나 먹어라. (맥주를 드는데)

이시우　(무심하게 툭... 하경의 이마를 짚어보는 그의 손...)

진하경　(멈칫...! 마시려다 말고 그 손을 쳐다본다. 보다가 겨우) 뭐 하냐?

이시우　음, 먹었구나. 열은 내렸네요. (하면서 맥주잔 들어 하경이 들고 있는 잔에 짠! 한 뒤 마시는)

진하경　(맥주잔 손에 든 채 그런 시우를 빤히 쳐다보는 위로)

진하경(E)　환절기는 역시... 애매하다. (싶은데 그때)

딸랑! 문소리와 함께 어서 오세요! 소리 들리고,
그러면서 들어서는 신석호와 오명주, 김수진까지...
입구에 서서 빈자리를 찾아 두리번거리는 모습들 하경의 시선에
훅! 들어온 순간!

진하경　(화들짝 놀라 테이블 옆으로 쓰러지듯 숨는다)

이시우 (뭐지? 테이블 아래 맞은편에 드러눕듯 숨어 있는 하경을 보며) 왜 그래
 요?

진하경 (손가락으로 입구 쪽 가리키면)

이시우 (돌아본다. 신석호와 오명주, 수진 보더니) 근데 왜 숨어요?

진하경 (작게) 들킬까 봐 그러지.

이시우 뭘요?

진하경 너하구 나! (보며) 모르겠니 이게 어떤 상황인지?

이시우 (그 말에 순간 묘한 눈빛으로 잠시 하경을 빤히 쳐다보면)

진하경 (고개를 쏙 빼고 그 세 사람 쪽 쳐다보면서 아! 어쩌지? 하는데)

이시우 (그런 하경을 본다)

진하경 (이대로 들키고 마는가 싶은데, 그때!)

 갑자기 쓱! 자리에서 일어서는 시우, 돌아서서
 자리를 찾는 세 사람 쪽으로 뚜벅뚜벅 걸어간다.

진하경 ...! (놀라서 쳐다보면)

석호/명주/수진 (다가서는 시우를 보고) 어??

이시우 어? (석호 일행을 향해 걸어가며) 여긴 어떻게 오셨어요?

김수진 신주임님이 이 집이 치킨 맛집이래요. 시우 특보는요?

이시우 저두요. 아는 사람이 이 집 치킨 맛있대서 같이 잠깐 한잔하러 왔
 다가...

김수진 아는 사람 누구요? (시우가 앉았던 자리 쪽 쳐다보려는데)

이시우 어? (하면서 출입문 쪽을 쳐다보면)

세사람 (석호, 명주, 수진 일제히 뒤돌아 출입문 쪽 쳐다본다)

이시우 (재빨리 등 뒤로 손을 뻗어 얼른 나가라는 사인!)

진하경 ! (보더니 후다닥 뒷문 쪽을 향해 자세 숙인 채 쏜살같이 달려 나가고)

김수진 (뭐야? 시우 쪽 보다가 응? 빠져나가는 그녀의 뒷자락을 본다)

이시우 (쓱 수진의 시야를 가로막듯) 아... 잘못 봤네, 아는 분인 줄 알았는

데...

오명주 싱겁긴... (웃으면)

김수진 (요것 봐라? 하는 눈빛으로 이시우를 보면)

신석호 어떻게 같이 한잔 안 할래?

이시우 아뇨, 제가 갑자기 중요한 일이 좀 생겨서요, 그럼 드시고 가세요. (그들을 지나쳐 세산한 뒤 밖으로 나간다)

김수진 (딱! 걸렸어! 하는 눈빛으로 쳐다보면)

S#59. 호프집 뒷문 골목 / 밤.

간신히 뒷문으로 나온 하경. 자세를 낮춘 채 쪼그리고 앉아 있는 중, 고개만 빼꼼히 빼고 쳐다보는데 그 앞으로 쑥 나타나는 이시우.

진하경 어떻게 됐어? 안 들켰지? 눈치 못 챘지?

이시우 (빤히 본다)

진하경 들켰어? (걱정스럽게 쳐다보는데)

이시우 뭐예요 이거?

진하경 뭐냐니? 뭐가?

이시우 우리요. (보며) 들킬까 봐 숨어야 하는 사이였어요?

진하경 (그 말에 껌뻑껌뻑... 잠시 쳐다보다가) 안 그러면 사람들이 오해하니까... 너하구 나, 단둘이 어? 이런 데서 치맥 먹고 있는 거 들키기라두 했어봐, 괜히 불필요한 오해들을 할 거 아냐, 둘이 뭔 사이냐는 둥 어쩌구저쩌구 금방 말 생기고, 그러다 소문나고, 부풀려지고... (하는데)

이시우 (순간 쓱 한 걸음 다가서서 그녀를 본다)

진하경 (멈칫...! 보며) 왜 이래? 좀 가깝다 너? (하는데)

이시우 (대뜸) 과장님 나 좋아해요?

진하경 (뜨끔! 홱! 고개 들어 본다)

이시우	(진지한 눈빛으로 묻고 있다)
진하경	(위기 상황이다) 내가? (버벅대며) 내가... 내가 왜?
이시우	그런 거 같아서요.
진하경	(쓱 시선 피하며) 아닌데... (자신 없는 대답, 그랬다가) 그래 보이니?
이시우	(맞구나...! 순간 입가에 옅은 미소 스치더니) 근데요, 나는 썸은 안 탑니다!
진하경	(허!) 누가 너랑 썸 타겠대?
이시우	그럼 사귈래요?
진하경	뭐래? 한번 잤다고 사귀자고 안 한다며?
이시우	나만 좋아한다고 사귀자고 할 순 없으니까.
진하경	(두근...! 그럼 너도 나 좋아한다고...?)
이시우	좋으면 사귀는 거고, 아니면 마는 거예요.
진하경	(두근두근...!)
이시우	어느 쪽이에요? (닿을 듯 말 듯... 진심으로 설레는 그의 눈빛과)
진하경	(흔들...! 하는 그녀의 눈빛 서로 부딪치는 데서)

3부 엔딩.

제4화

가시거리

 ℃

S#1. 서울기상관측소 / 이른 아침.

종로구 송월동 어느 비탈길 끝.

널따란 잔디밭 한가운데 자리 잡은 서울기상관측소.

멀리서 보면 자칫 성당 건물이 아닌가 싶은 착각이 들 정도로

하얀색 낡은 건물에 아담하게 솟아 있는 관측대.

그 위에 홀로 서 있는 남자, 이시우다. (5년 전)

이시우(Na) 기상청에 입사했을 때 나의 첫 업무는 시정관측이었다. 매일 아침 정해진 시간에 이곳에 올라와 저 멀리 보이는 목표물을 관측하여 가시거리를 산출하게 된다.

시우가 북쪽을 향해 서서 그곳에서부터 1.6km 떨어진 인왕산을 바라보고 앞에 놓인 관측지에 숫자를 기록한다.

곧이어 그 뒤에 있는 북악산(2.9km)으로 시선 이동하고,

이시우(Na) 시정관측을 하면서 내가 가장 놀란 사실은 평균 정도의 시력을 가진 사람의 눈은 지금도 여전히 관측 자료로 활용될 만큼 가시거리를 정확히 관측할 수 있다는 것이고,

시우, 다시 고개 들어 그 뒤 멀리 보이는 백운대(9.3km)를 바라

본다.

한동안 북쪽으로 겹치듯 자리 잡은 인왕산과 북악산.

그리고 백운대를 바라보는데.

이시우(Na) 그토록 정확하지만 기계에 의존할 수밖에 없는 이유는 사람의
눈은 외부의 요인에 따라 너무나 쉽게

잠시 후 바람을 타고 안개가 몰려들면서
조금 전까지 선명하게 보였던 백운대가 사라지고

이시우(Na) 가려지고,

안개 한층 더 짙어지면서 북악산이 사라지자
시우, 초점을 맞추기 위해 눈을 얇게 뜬다.

이시우(Na) 좁아지고,

마지막으로 남아 있던 제법 가까운 거리에 서 있던
인왕산이 사라지는 것을 마지막으로
시우 주변이 온통 안개로 둘러싸여 있다.

이시우(Na) 왜곡된다는 사실이다.

이제는 여기가 도대체 어디인지조차 가늠하기 어려운 상황.
당황한 시우가 방향 감각을 잃고 주변을 두리번거리는데,
어디선가 또각또각 들려오는 하이힐 소리.
시우가 소리가 나는 방향을 바라보는데
안개를 뚫고 하이힐을 신은 여자의 날씬한 다리가

점점 가까워진다.

이시우　　　(누구지? 싶어서 미간을 좁히고 보는데)

정작 하이힐을 신은 여자의 얼굴은 안개에 가려 보이지 않는
상태로.

S#2.　　연수원 좁은 방 / 낮.

침대에서 벌떡 몸을 일으키는 시우.

주변을 둘러보면 아직 다 풀지 못한 시우의 짐과

기상 관련 서적이 한쪽 구석에 쌓여 있다.

(*그 옆 책상 위에는 3부 S#55. 하경네 아파트에서 가져온 구식 mp3가
놓여 있다)

시우, 그제야 꿈이었구나... 자각한다.

찌뿌드드한 몸을 풀며 침대에서 빠져나와

창가로 가서 드리워진 커튼을 열어젖히는데,

창밖은 뿌연 안개가 자욱하다.

시우가 생각난 듯 핸드폰을 열어서 톡 창을 확인한다.

(Insert) 하경과의 톡 창 E. 시우 [잘 들어갔어요?])

그러나 대답 없는 하경.

시우, 한숨을 쉬고 다시 창밖을 바라보고

안개가 자욱한 창밖을 바라보는 시우의 등 뒤로 타이틀 뜬다.

[제4화, 가시거리]

기상캐스터(E)　아침부터 시야가 좋지 않습니다.

S#3.　한강공원.

안개가 자욱하게 낀 공원.

안개 너머에서부터 달려오는 누군가, 하경이다. 그 위로 계속,

기상캐스터(E)　밤사이 기온이 내려가면서 내륙 곳곳으로 안개가 짙은데요. 여기에 미세먼지 농도까지 높게 나타나면서 가시거리가 짧습니다. 출근길 안전 운전 하셔야겠습니다.

S#4.　잠수교 다리 아래.

오르막길을 전속력으로 달리던 하경이 블루투스 이어폰으로 전해지는 톡 알람에 멈춰 선다.

가쁜 숨을 몰아쉬며 톡을 확인하면 이번에도 시우다.

이시우(E)　[잘 잤어요?]

진하경　(미간 좁힌 채 메시지를 본다, 시선 위로)

Insert〉Flash Back〉3부 S#59. 골목 / 밤 (연결).

이시우　사귈래요?

진하경　뭐래? 한번 잤다고 사귀자고 안 한다며?

이시우　나만 좋아한다고 사귀자고 할 순 없으니까.

진하경　(두근…! 그럼 너도 나 좋아한다고…?)

이시우　좋으면 사귀는 거고, 아니면 마는 거예요. (보며) 어느 쪽이에요?

　　　　(닿을 듯 말 듯… 진심으로 설레는 그의 눈빛과)

진하경　(흔들…! 하는 그녀의 눈빛 서로 부딪치고)

이시우　어느 쪽이에요, 우리? (묻는데)

진하경　(순간 감정 누른다. 최대한 담담하게 이성적으로) 총괄과 특보.

이시우	(멈칫...)
진하경	기상청 내 직장 상사와 부하 직원, 딱 거기까지.
이시우	좋아해두요?
진하경	어차피 금방 지나갈 감정이야. 그냥 지나가면 돼.
이시우	그랬다가 후회하면요?
진하경	차라리 그렇게 후회하는 게 나아. 그건 아쉬움이라도 남지... 나한테 사내연애... 그걸 또 하라구? 미안하지만 나 못 해, 안 해. 두 번다시 그거 안 겪을 거야. 절대로.
이시우	흔들렸잖아요, 나한테.
진하경	들켜서 미안하다. 사과할게. (가려는데)
이시우	난 사과 안 할래요.
진하경	(멈칫... 시우를 보면)
이시우	과장님한테 들킨 거... 안 미안할 거라구요, 나는. (똑바로 보는)
진하경	(본다. 시선에서)

다시 현재〉
낮게 한숨 쉬는 하경, 외면하듯 핸드폰 닫은 후
고개 가로젓고는 다시 달리면
도로가 인접한 조깅코스로 접어든다.
하경이 속도를 높여 안개를 뚫고 달리는데
E. 끼이익~ 타이어 마찰음과 함께
쾅!!! 차들이 와서 연속적으로 부딪히는 소리와 함께.

S#5. 횡성, 중앙고속도로.
상공에서 중앙고속도로를 바라보면
뿌연 안개 아래로 도로를 따라 충돌한 차들이 길게 늘어서 있다.
E. 어딘가에서 들려오는 사이렌 소리.

E. 사람들의 고함. 사고의 규모를 짐작케 한다.

(그 위로 기자 E. "오늘 새벽 짙은 안개로 인해 횡성 부근 중앙고속도로에서 14중 연쇄추돌사고가 났습니다"라는 멘트와 함께.)

S#6. 본청 상황실.

오전 전체회의가 소집된 상태.
일근조인 총괄2팀을 비롯해서 협력부서 팀장들과
예보분석팀도 자리해 있다.

예보분석팀1 어제 오후에 안개상세정보를 발표했고, 밤 10시부터 안개 관련 속보창도 운영 중에 있습니다. 사고 당시 시정거리는 100미터 안팎에 불과했던 것으로 파악됩니다.

고국장 (보고서 보며) 우리 쪽 예보는?

진하경 적절했다고 판단됩니다. 오늘 새벽 02시에 횡성 부근 안개로 인해 가시거리가 50미터까지 떨어질 수 있으니, 안전 운전에 각별히 주의해달라는 안내도 계속해서 내보냈습니다.

고국장 저 지역 최근 누적 사례가 몇 건이나 되지?

진하경 지난 3년 평균을 살펴보면 대관령은 326회, 춘천 115회, 철원 109회로 집계됩니다.

고국장 기상청 차원에서 좀 더 구체적인 예보대책을 세워야 하지 않겠어?

진하경 전체 총괄팀 과장들과 함께 협의하겠습니다.

고국장 (오케이! 끄덕이며) 회의 시작하지.

진하경 5월 11일 아침 회의를 시작하겠습니다. 위성센터 나와주시죠.

위성센터(E) 현재 내륙을 중심으로 밤사이 복사냉각이 강해 짙은 안개가 강원지역을 중심으로 영향을 주었으나 일사로 인해 소산되면서 전국이 대체로 맑은 날씨가 예상됩니다. (소리 페이드아웃 되면서)

협력팀장1(E) 똑 부러지는구만!

뒤편 자리〉

협력팀장1	아직 미혼이지?
협력팀장2	(총괄팀 가리키며) 까딱하면 저기 오주임 꼴 날 뻔했지?
협력팀장1	누구?
협력팀장2	오명주 주무관 말이야.
오명주	(Insert) 총괄팀 자리에서 회의 경청하는데, 다소 피곤한 모습이다)
협력팀장2(E)	다들 차기 과장감이라고 했는데 사내 결혼하고 두 번 육아휴직 다녀오면서 그냥 만년 주임으로 주저앉았잖아.
협력팀장1	진하경 과장은 왜?
협력팀장2	대변인실의 한기준 사무관 알지? 그 친구랑 결혼 한 달 남겨놓고 파혼했지 아마.
협력팀장1	(잠시 생각하더니) 오히려 잘된 거 아냐? 진과장이 아깝지.
협력팀장2	하기사 여자가 똑똑할수록 능력 있는 남자 만나는 게 좋긴 하지.

조금 떨어진 곳에서 그들의 대화 고스란히 듣고 있는 한기준.
표정으로 내색하려 하지 않지만, 기분이 영 안 좋다.

S#7. 문민일보, 날씨와 생활팀.

선배기자1	이렇게 아이템이 없냐?

선배기자1과 채유진, 팀원들 몇 명이 모여서 회의 중이다.
무거운 침묵. 서로 눈치만 보는 팀원들.
선배기자1, 인터넷으로 뉴스 화면을 열어서 보여준다.
(횡성중앙고속도로 추돌사고 뉴스가 흐른다)

선배기자1	어떻게 생각해?
일동	(돌아본다. 다시 선배1을 본다. 저게 뭐요?)

선배기자1	(답답하다는 듯) 항상 그 지역에서만 추돌사고가 나는 이유가 뭐 겠어? (TV 화면 속 자막 보며) 사고 당시 앞차와 가시거리가 10미터면 바로 요 앞도 제대로 안 보인다는 거잖아. 근데! (채유진을 보며) 어제 안개특보 어떻게 나왔어?
채유진	우리나라는 원래 안개특보는 따로 내지 않는데요, 모르셨어요?
선배기자1	왜 우리나라만 안개특보가 없대? 외국도 그렇대?
채유진	아뇨, 그런 건 아니지만...
선배기자1	(자르듯) 딱이네! 포인트는 바로 "왜"에 있는 거야! 왜? 어째서? 우리나라엔 안개특보가 없을까? 뭔가 욕 얻어먹을 거릴 없애기 위해서 방어적 예보를 하고 있는 건 아닌가! 거기에 초점을 맞춰서 기획 기사 좀 써봐. 오늘 저 사고랑 과거 사례까지 적절히 버무려서. 오케이?
채유진	좀 억지 같지 않을까요?
선배기자1	왜? 남편이 기상청에 있어서 쓰기 껄끄럽냐?
채유진	그런 게 아니구요.
선배기자1	아니면 써 가지구 와봐. 공과 사 구분할 줄 모르면 기자 아니다! 어?
채유진	(내키지 않는데)

S#8. 본청 총괄팀.

회의를 마친 하경이 총괄팀 자리로 돌아오는데,
아침에 운동하던 복장에 급하게 사파리 재킷만 걸친 상태다.
재킷 아래로 드러난 레깅스와 운동화.

오명주	(하경의 옷차림 보고) 운동하다 곧바로 오셨나 봐요?

시우를 비롯해 석호, 수진의 시선 하경에게 쏠리고,

진하경	14중 추돌사고 소식 듣자마자 오느라구요, 회의 전에 확인할 자료도 좀 있구. (하다가 흘끗 이시우를 보면)
이시우	(하경과 시선 마주치면)
진하경	(쓱 시선 피하듯 외면하며 자리 쪽으로 가면)
김수진	(그런 시우를 슬쩍 보면서) 어제 잘 들어갔어요?
이시우	네? (수진을 보더니) 아, 네.
김수진	(떠보듯) 근데 어제 먼저 나간 그 여자분 누구예요?
진하경	(자리에 앉으려다 멈칫...! 신경이 곤두서는 기분 위로)
오명주	응? 여자? 여자랑 있었어?
이시우	(뜨끔!) 누구를 말씀하시는 건지...
김수진	내가 다 봤거든요. 시우 특보랑 같은 테이블에 있던 여자분, 우리 들어올 때 살짝 뒷문으로 빠져나가는 거!
신석호	(보며) 너 또 여자 생겼냐?
이시우	아뇨, 아직... (흘끗 하경 쪽 보면)
신석호	맞네. 여자 생긴 거... 너 포커페이스 안 되는 애잖아. 좋아하는 사람 생기면 얼굴부터 표가 딱! 나거든, 이렇게.
진하경	(표가 난다구? 흘끗 시우 얼굴 한번 보면)
이시우	(하경의 시선 의식하고) 아직 거기까진 아니거든요.
김수진	(속사포로) 와! 얼마 전에 여친이랑 헤어졌다 그러더니, 또 새로 만난 거예요? 어떻게요? 소개팅? 아니면 클럽에서?
이시우	그냥 일로 만났다가...
김수진	헐! 기상청 사람이에요 혹시? 우리도 아는 사람?
오명주	(관심 훅! 가며) 그런 거야 시우 특보?
신석호	에이, 설마... (했다가) 진짜? (시우를 쳐다보는데)
진하경	(더 이상 참지 못하고 탁! 책상 치듯 일어서며) 이시우 특보!
일제히	(동시에 멈칫, 진하경 쪽 쳐다본다)
이시우	(? 보면)
진하경	오늘 사고 난 횡성 쪽 일대 안개분포도... 사고시점 앞뒤로 한 시

간 안팎 상황, 10분씩 간격 끊어서 보내줘요.

이시우	(뭘 보내달라구? 쳐다보면)
진하경	못 들었어요? 내가 지금,
이시우	들었습니다. 사고시점 앞뒤로 한 시간 안팎 상황, 10분씩 간격 끊어서.
진하경	지금 당장이요,
이시우	(본다. 살짝 묘한 눈빛으로 한번 보더니) 알겠습니다. 지금 당장... 보내드리겠습니다. (컴퓨터 들여다보면)
오명주	(수진에게만 들리게) 뭐냐? 이거 지금 시우 특보 갈구는 분위기냐?
김수진	(오명주에게만 들리게) 그런 거 같은데요? 뭐가 찍힌 걸까요?
신석호	(? 옆에서 같이 하경과 시우를 쳐다보면)

하경, 자리에서 일어나 밖으로 나오는데,
핸드폰이 울린다. 발신자 [드림부동산]이다.

진하경	(받으며) 네?
중개업자1(F)	어쩌죠? 지난번 가계약한 매수자께서 갑자기 집을 못 사겠다네요.
진하경	왜요?
중개업자1(F)	대출에 문제가 생겼다나 봐요. 그쪽도 신혼부분데 남편 쪽인지 와이프 쪽인지... 아무튼 둘 중 한 사람 신용등급이 기준 미달이래요.
진하경	그래요...
중개업자1(F)	어떻게? 급하시면 시세보다 싸게 내놓을까요?
진하경	꼭 그래야 할까요?
중개업자1(F)	그럼 좀 빨리 나가긴 하죠. 어쩌시겠어요?
진하경	(시우 쪽을 한번 본다. 보더니 시선 앞으로 돌리며) 조금만 더 생각해 볼게요. (끊는다. 그대로 빠져나가는 데서)

S#9. 본청 복도 일각.

심란한 얼굴로 걸어오는 채유진,

기자실 쪽으로 들어가려다 멈춘다.

다시 방향 바꿔 대변인실로 향하면.

S#10. 본청 대변인실 안.

책상 앞에 앉아 있는 한기준, 멍 때리는 듯한 눈빛 위로,

Insert〉Flash Back〉S#6. 상황실.

협력팀장2 대변인실에 한기준 사무관 알지? 그 친구랑 결혼 한 달 남겨놓고
파혼했다지 아마.

협력팀장1 (잠시 생각하더니) 오히려 잘된 거 아냐? 진과장이 아깝지.

협력팀장2 하기사 여자가 똑똑할수록 능력 있는 남자 만나는 게 좋긴 하지.

다시 현재〉

그때, 책상 위로 툭!! 던져지는 [하늘사랑 6월호] 교정지. 한기준이
정신 차리고 보면 자신이 쓴 칼럼 '테마 스토리'가 펼쳐져 있고
업무총괄과장이 할 말 많은 얼굴로 서 있다.

업무총괄과장 너 요즘 글발이 왜 이래?

한기준 (교정지 들고 보며) 왜요?

업무총괄과장 아무리 기상청 내에서만 돌려 보는 정기 간행물이래도 그렇지,
이거 너무 막 쓰는 거 아냐?

한기준 (그렇게 별론가 싶어서 교정지 보는데)

업무총괄과장 지난번 쓴 칼럼만 해도 그래. 환절기에 감기 조심하란 소리 누가
못 하냐, 어? 지나가던 초딩 애들도 하는 소릴 굳이 우리까지 보
태야겠냐?

한기준　　　　지난번에 별말 없어서서...

업무총괄과장　거야 자네가 결혼이다 뭐다 공사가 워낙 다망하시니 넘어가준

　　　　　　　거고! (보며) 결혼하면 좀 나아질 줄 알았드만, 뭐야 이거? 계속

　　　　　　　이러면 곤란해! 대충 때우는 것도 한두 번이지...

한기준　　　　대충 하지 않았습니다.

업무총괄과장　너 카메라 앞에서는 말 잘하잖아. 그 반에 반만 실력 발휘해도 이

　　　　　　　런 글이 나오겠냐?

한기준　　　　다시 쓰겠습니다.

업무총괄과장　긴장 좀 하자! 어? (가면)

한기준　　　　(쓸쓸하게 교정지 받아 들다가 문가에 서 있는 채유진과 시선 마주친다,

　　　　　　　살짝 자존심 상한 듯... 표정 굳어지는 데서)

S#11.　본청 대변인실 앞.

한기준　　　　(나오면)

채유진　　　　자기 깨졌어?

한기준　　　　(모르는 척 좀 해주지) 그런 거 아냐.

채유진　　　　왜? 뭣 때문에 그러는데?

한기준　　　　(외면하며) 아니라고...

채유진　　　　(뭔진 모르지만 왕창 깨졌구만... 보는데)

한기준　　　　여긴 무슨 일로 왔는데?

채유진　　　　횡성 고속도로에서 일어난 14중 추돌사고 말이야. 그거 안개 때

　　　　　　　문에 그런 거잖아.

한기준　　　　그게 왜? 예보 제대로 나갔는데?

채유진　　　　그러니까... 관련해서 인터뷰 좀 할까 하는데, 자기가 총괄팀 예보

　　　　　　　관 좀 섭외해주면 안 될까?

한기준　　　　지금 바빠. 나중에... (가려는 걸)

채유진　　　　(붙잡으며) 내가 지금 좀 급하게 필요해서 그래. 나두 오후까진 기

사 써야 하거든.

한기준	(곤두서서 언성 높아져) 총괄팀이 얼마나 바쁜 덴데! 너 필요하다고 당장 섭외되고 그런 데가 아니잖아!
채유진	(다소 놀란 눈으로) 뭘 그렇다구 그렇게 소릴 지르구 그래? 오빠 대변인이잖아. 대변인한테 관계부서 사람 인터뷰 좀 부탁한 게 그렇게 내가 못 할 소리야? 나두 기자야!
한기준	(아, 진짜! 한 호흡 누르고) 기다려. 내가 급한 일 좀 끝내놓고...
채유진	됐어! 내가 알아서 해! (빈정 상한 듯 홱! 돌아서서 가면)
한기준	(어금니 꾹 문 채 혼잣말로) 안 그래도 힘들어 죽겠는데 너까지 왜 이러니... 진짜! (어후! 안 풀리는 한숨에서)

S#12. 본청 기자실.

들어와서 소리 나게 가방을 탁! 내려놓는 채유진,
속상하기도 하고 화도 나고, 자존심도 상하고...
기사는 써야 하고, 아! 미치겠네! 하는 데서.

S#13. 본청 총괄팀.

그 앞으로 턱! 자료 내미는 이시우.

진하경	(? 보면)
이시우	아까 말씀하셨던 자룹니다. 이게 왜, 어느 용도로 필요하신지는 모르겠지만...
진하경	앞으로 업무 시간에 개인적인 잡담은 피해주세요, 이시우 특보.
이시우	(그것 때문이었어요? 쳐다본다)
일제히	(신석호, 오명주, 김수진... 같이 썰렁한 눈빛으로 쳐다보면)
진하경	(자료 집어 들며) 수고했어요, 그만 가서 일 보세요. (넘겨서 보면)

이시우	(그 자리에 서서 빤히 처다보는)
일제히	(왜 저러지? 처다보면)
진하경	(쓱 처다보며) 왜요? 뭐 할 말 있어요?
이시우	아뇨, 아닙니다. (혼자만 아는 묘한 미소 스치며 밖으로 나간다)
신석호	(? 돌아보면)
오명주	(자기들끼리만 들리게) 뭔가 단단히 찍힌 거 같온데?
김수진	그러게요.
진하경	(다 들린다. 그러나 모르는 척, 일만 더 몰두하는 척하는 데서)

S#14. 본청 복도 일각.

자판기에서 커피 뽑으며,

신석호	무슨 일이냐?
이시우	뭐가요?
신석호	뭔 일로 그렇게 단단히 찍혔냐고.
이시우	일하다가 잡담해서? (호로록 한 모금 마시고)
신석호	진과장, 그런 걸로 갈구는 사람 아닌 거 내가 알아. (보며) 뭔데?
이시우	(그 말에 본다. 시선 위로)

Flash Back〉3부 S#59.

이시우	어느 쪽이에요 우리?
진하경	총괄과 특보, (중략) 딱 거기까지...

다시 현재〉

이시우	그냥... 나하고 선 긋는 중?
신석호	(뭔 소리야?) 너랑 진과장이랑 뭔 선을 그을 게 있다구?

이시우	(보며) 최연소 과장이라고 만만히 보지 말아라. 나 같은 신입특보가 까불 상대 아니다... 뭐 그런 뜻 아니겠어요?
신석호	너... 까불었냐 또?
이시우	(짐짓, 미소로 대답을 대신하면)
신석호	그렇게 본청은 니 스타일하고 안 맞는다 그랬지? 수도권청에 있을 때랑 많이 다를 거라구. 더구나 진하경 과장이야, 완벽주의에 틈새 없이 빡빡한 사람이라구.
이시우	그러게요, 생각보다 보수적이긴 하더라구요.
신석호	자유로운 니 영혼과 절대로 안 맞지. 앞으로도 계속 부딪칠걸?
이시우	뭐... 어쩔 수 없죠. (또 한 모금 호로록 마시면)
신석호	(짜식...) 방은? 구해졌고?
이시우	아뇨, 마음에 들면 너무 비싸고, 가격이 맞으면 방이 형편없고... (쓱 보며) 왜요? 방 하나 내주실라구요?
신석호	아니, 더 열심히 구해보라고. 진과장한테도 그만 까불고, 어?
이시우	(피식 웃다가 이내 나직한 한숨... 쉽지 않네...! 하는 표정인데)

S#15. 본청 상황실.

이시우, 한쪽에 서 있는 하경을 빤히 쳐다보고 있다.

그 앞에서 하경, 강원지역의 단열선도*를 분석 중.

| 진하경 | (강원지역 주시하며) 내일 새벽에도 복사냉각으로 인해 지표면 온도가 내려간다고 봐야겠죠? |
| 엄동한 | 워낙 낮과 밤의 기온차가 심한 지역이니까요. (자료 들여다보며) 안개 정보는 어제와 비슷한 수준으로 내면 될 것 같은데... |

* 그 지역의 기압과 온도 따위를 좌표로 표시하여 대기의 상태를 나타낸 그래프.

진하경	범위를 좀 넓히죠. (강원지역 일대를 광범위하게 표시하며) 여기, 여기, 여기...
이시우	(보다가 툭! 끼어들며) 그렇게 되면 너무 광범위하지 않나요?
진하경	(? 시우를 보면)
이시우	(하경의 뒤쪽으로 쓱 다가서서 팔을 뻗어 가리키며) 단위를 세분화해서 여기 계곡이 밀집된 지역이랑 하천 부근, 터널 입구 쪽으로 강조하는 게 맞다고 보는데요.
진하경	(아! 신경 쓰인다 이 자식! 쓱 고개 들어 쳐다보며) 안개가 가장 심하게 끼는 03시부터 07시까지고, 그때 유동 인구가 가장 많은 지역은 고속도로거든? (좀 떨어지지?)
이시우	(물러서지 않은 채 그녀를 쳐다보며) 그렇다고 그 지역 일대를 전부 다 아우르는 건 실효성이 떨어지죠. 더군다나 여기 3번 도로는 일사가 강해서 해가 뜨면 가장 먼저 안개가 걷힐 텐데, (왜요? 불편해요?)
진하경	어제 관측 자료를 보면 이시우 특보가 말한 지역은 상대습도가 높은데?
이시우	(보며) 제가 그 지역을 좀 잘 아는데요. 이맘때 한번 안개 끼기 시작하면 엄청납니다.
진하경	뭐 이렇게 아는 게 많아 이시우 특보는? 먼저는 관측선을 타봐서 서해 사정 다 안다더니 오늘은 강원 산간지역 안개 정보까지 다 꿰뚫고 있는 거야?
이시우	(하경을 보며) 관측선은 서해, 군 복무지는 강원도. 양쪽 지역의 지형을 머릿속에 쫙 꿰고 있을 정도로 빠삭하구요, 양쪽의 기후 변화 역시, 제가 직접 경험한 살아 있는 데이터들로 가득하구요! 모니터로만 보는 과장님하고는 게임이 안 되죠.
진하경	이거 지금 뭐 하자는 겁니까?
이시우	특보로서, 총괄과장한테 어필하는 중인데요.
진하경	됐고! (쓱 피하듯 먼저 물러서며 엄동한에게) 포괄적 경고로 가시죠.

이시우	지역을 세분화해서 주의 정보를 줘야 합니다. 터널 입출구와 교량은 특히 더요!!
진하경	이시우 특보!
이시우	(보며) 우박이 내렸을 때도 비가 내렸을 때도... 내가 맞았습니다.
진하경	(본다)
이시우	(물러서지 않은 채 똑바로 보면)
엄동한	(긁적긁적하더니) 횡성고속도로 추돌사고가 5, 6월에 집중된 점을 고려해보자면 과장님 의견도 일리가 있고,
진하경	들었지? (시우를 보면)
엄동한	강원도의 지형적 특징을 고려하자면 특보 말이 틀린 것도 아니고...
이시우	(하경을 보며) 들으셨죠?
엄동한	일단 두 사람이 합의된 부분 먼저 정리해서 안개 정보를 내죠. 어쨌든 내일 새벽 강원도 일대에 안개가 낀다는 사실만큼은 분명하니까, 그 지역에 시그널부터 줍시다, 어?
하경/시우	(동시에) 나머지 지역은요? / 상세정보는요?
엄동한	(양쪽을 보며) 그건 뭐... 또 토의해봐야지. 그래도 결론이 안 나면 야간 근무조더러 커버하라고 하고. 지금 통보 내릴 시간 다 됐으니까. (두 사람 보며) 어?
진하경	(순간 피곤이 확 밀려오고)
이시우	(시계를 보면 17:00! 어쩔 수 없는 표정에서)

S#16. 본청 총괄팀.

시우가 자리에서 안개 정보를 내보내고 있다.

이시우	(수화기 들고) 예, 본청입니다. 조금 전에 안개 정보 나갔는데요. 확인하셨나요? 네. 일단 그 지역에 내일 아침 안개가 낄 거라는

시그널 주시고요. 그리고 안개상세정보는... (하면서 쳐다보면)

진하경 (저쪽 관제시스템 모니터 앞에서 팔짱 낀 채 시우를 빤히 보고 있다)

이시우 정리되는 대로 제가 책임지고 전달해드리겠습니다. 네. (끊는다, 하경의 시선 피하듯 돌아서면)

진하경 (저 자식을 어쩐다? 쳐다보는 눈빛에서)

S#17. 결혼정보 회사 상담실.

[여러분의 확실한 동반자! 저희가 연결해드립니다!]

문구와 함께 상담실 한쪽 벽으로 수많은 성혼 커플 사례가
휘황찬란하게 전시돼 있다.

배여사 (커플 사례를 보는 것만으로 잘 왔다 싶고)

진태경 (결혼정보업체 브로슈어를 넘겨 보는데, 표정 삐딱하다)

매니저1 (컴퓨터에 하경의 인적사항을 입력하며) 따님이 기상청을... 5급으로 들어가셨네요?

배여사 (자동) 그냥 붙기만 했게요. 내로라하는 인재들 사이에서 차석으로 합격했다는 거 아닙니까.

매니저1 (미소로) 네에... (계속 자료 입력하는 가운데)

진태경 (나직이) 엄마, 아직 안 늦었어, 그만 나가지?

배여사 (툭! 치며) 가만있어.

진태경 하경이 알면 난리 날 거라니까?

배여사 쫄리면 너나 빠지든가. (하는데)

매니저1 (탁! 입력 끝냈다. 엔터 치면) 다 됐네요.

배여사 어떻게 나왔나요?

매니저1 (화면 들여다보며) 잠시만요, 따님 예상 등급이...

배여사 (자신하며) 우리 하경이야 보나마나 최상급이지. 한우로 치면 투뿔!

진태경 엄마는 딸한테 투뿔이 뭐야 투뿔이? 하경이가 무슨 꽃등심이야?

배여사	(가만있어! 눈짓 주고는, 입이 말라 커피를 호로록 마시는데)
매니저1	8등급이네요.
배여사	(!!!! 하마터면 뿜을 뻔했다!)
진태경	예? (잘못 들었나 싶다) 8등급이요?
매니저1	(미소로) 8등급이면 꽤 괜찮은 편입니다만.
배여사	아니, 우리 애가 어디가 8등급이라는 거예요? 중고등학교 다 합쳐서 1등급을 놓친 적 없는 앤데??
매니저1	말씀드렸다시피 결혼이라는 게 집안과 집안의 만남이라 직업 외에도 참고되는 사항이 많아서요. 본인의 인적도 중요하지만 부모나 형제의 정보가 등급에 아주 많이 반영된다고 생각하시면 될 겁니다.
배여사	지금 편모슬하라고 차별하는 겁니까?
매니저1	꼭 편부모 가정이라서기보다는... 어머님의 재력이 기준에 많이 못 미치세요.
배여사	(벌떡 일어나) 여자 혼자서 자식 둘 이만큼 키워낸 것도 어딘데!! 재력까지 갖출 정신이 어딨어요, 내가!
진태경	거봐, 내가 그냥 가자 그랬지! (같이 일어나는데)
매니저1	1등급은 부모의 재산이 200억 이상인 분들만 해당되거든요.
배여사/태경	(허걱! 뭐시라? 200억!! 돌아본다)
매니저1	의사, 변호사 같은 분들 중에 7등급인 분들도 많으시구요.
배여사	예? 의사랑 변호사가 7등급밖에 안 된다고요?
매니저1	다시 말씀드리지만 어머니! 8등급이면 대기업 직원, 행정고시 합격자가 해당되니까, 그렇게 나쁜 등급이 아니에요. 따님 수준의 스펙 좋은 분으로 충분히 연결 가능하답니다. 어머니.
배여사	(빈정은 상하지만 자식 일이니 어쩔 수 없다는 듯 털썩 앉고)
진태경	(그런 배여사를 못마땅하게 쳐다보다 따라 앉는다)
매니저	그럼, 지금부터 따님의 성혼을 위한 구체적인 플랜을 세워볼까요?
배여사	(자존심 상하지만 고개 끄덕끄덕)

S#18. 본청 전경.

구름이 조금 긴 날씨.

중천에 떠 있던 해가 서서히 넘어가고 있고.

S#19. 본청 여자화장실.

세면대 앞에 나란히 선 채유진과 조기자.

조기자	(채유진을 보며) 종일 바쁜 것 같더라?
채유진	어. 기획기사 하나 준비하는 게 있어서. 인터뷰 준비 좀 하느라.
조기자	(할 말 있는 얼굴이다)
채유진	왜? 뭐 나한테 할 말 있어?
조기자	지난번에 그 예보관 이름, 이시우 맞지?
채유진	(멈칫… 반갑지 않은 얼굴로) 이름은 또 어떻게 알았어?
조기자	얼마 전에 여자친구랑 헤어졌다던데.
채유진	그래서?
조기자	나 좀 소개해주라.
채유진	(왜 하필…) 세상은 넓고 남자는 많거든? 왜 군이 좁디좁은 기상청 안에서 사람을 찾아? 보는 눈이 얼마나 많은데?
조기자	그냥 연앤데 뭘… 그리고 기상청에 기사만 쓰러 들어오는 건 너무 지겹잖아. 나도 썸 좀 타보자. 응?
채유진	(냉랭) 글쎄, 누굴 소개해줄 만큼 친한 사이가 아니라서. (나가면)
조기자	채기자!!! 야! 잠깐만! (하면서 따라 나가면)

두 사람 나가고 잠시 후, 쏴아아아!!! 물 내리는 소리와 함께

칸막이 문이 열리면서 나오는 하경,

유진과 조기자가 나간 쪽을 본다.

어쩐지 엿들은 것 같아서 불편하다.

손 씻으려는데 그때 쏴아아아아!!!! 물 내리는 소리와 함께
하경의 옆 칸 쪽 문이 열리면서 김수진이 나온다.

진하경	(있는 줄 몰랐다. 서둘러 손 닦고 나가려는데)
김수진	시우 특보요. 생각보다 인기가 많네요. 그쵸?
진하경	(관심 없는 얼굴로) 글쎄요.
김수진	(손 닦으며) 그나저나 누굴까요? 우리 시우 특보랑 사귀는 여자분.
진하경	(뜨끔... 하지만 표 안 나게) 수진 씨는 그게 왜 궁금해요?
김수진	(목소리 낮춰) 제 생각에는 아무래도 기상청 직원 같아요.
진하경	어째서요?
김수진	시우 특보도 일하다 만났다 그러고...
진하경	일하다 만났다구 꼭 기상청 직원이란 법은 없잖아요.
김수진	제가 어제 호프집에서 봤다니까요. 우리 팀이 나타나자마자 꼬리 말고 뒷문으로 도망치더라니까요? 이유가 뭐겠어요? 딱 봐도 사내연애지.
진하경	(부인하듯) 아직까진 아니라잖아요, 아까 그렇게 들은 거 같은데.
김수진	(씩 미소로) 안 듣는 척하면서 다 듣고 계셨구나?
진하경	들었다기보단, 그냥 들린 거구요.
김수진	시우 특보 너무 미워하지 마세요, 한참 자라나는 새싹인데...
진하경	미워한 적 없는데요.
김수진	암튼, 새로운 정보 들어오면 또 소식 전해드릴게요. 누군지 되게 궁금하네요. (씩 웃으며 나가면)
진하경(E)	(한숨으로) 아... 이 죽일 놈의 사내연애... (돌아보면)

S#20. **본청 총괄팀.**
업무인계를 끝낸 총괄2팀 팀원들이 퇴근 준비 중.
시우는 중앙관제시스템 앞자리에 앉아 안개상세정보를 작성 중

이다.

오명주	야간조에 업무 인계 했으면 됐지 뭘 굳이 시우 특보가 안개상세
	정보를 내겠다고 이 고생이야?
이시우	제가 강원청에 책임지고 자정 전에 넘긴다고 했거든요.
신석후	까불지 말랬더니, 웬 오바까지 하구 그래?
이시우	저두 이번 기회에 과장님한테 점수 좀 따볼라구요. (웃으면)

아직 자리에 앉아 있는 진하경 보이고.
"내일 봅시다!" 퇴근하는 엄동한과 오명주, 김수진까지.

| 신석호 | 적당히 하고 들어가라. 어? (어깨 툭 쳐준 뒤 나가면) |

잠시, 정적이 흐르는 총괄팀 안...
괜히 바쁜 척 자리 정리 중인 진하경, 흘끗 시우를 본다.
혼자 열심히 안개상세정보를 작성 중인 시우의 뒷모습...

진하경	(맨 마지막으로 일어나다가 마음에 걸린 듯...) 뭐 좀 도와줄까?
이시우	(모니터에 시선 둔 채 사무적으로) 아닙니다. 괜찮습니다.
진하경	(본다. 보다가) 수고해, 그럼. (나간다)
이시우	(잠시 간격... 고개 돌려 나가는 하경의 뒷모습을 처다보며 나직이) 돌아
	본다. 돌아본다. 돌아본다...
진하경	(그대로 문밖으로 사라지면)
이시우	안 돌아본다... (그러더니 아아!!! 탁... 볼펜 던지듯 내려놓으며 아쉬운
	한숨에서)

S#21. 본청 복도 일각 / 밤.

하경이 엘리베이터가 오기를 기다린다.

상황실에 두고 온 시우가 마음에 걸려, 잠시 뒤를 돌아보는데,

E. 땡! 소리와 함께 엘리베이터 문이 열린다.

진하경 (타려다가 멈칫!)

엘리베이터 안에 타고 있는 채유진과 시선 마주친다.

진하경 (태연하게 엘리베이터에 올라탄다, 버튼 누르는 위로 문 닫히면서)

S#22. 본청 엘리베이터 안 / 밤.

나란히 서서 층수표시기를 바라보는 하경과 채유진.

냉랭한 분위기가 흐른다.

내려가는 동안 계속 어색하기만 하다가 로비 도착.

하경, 내리려는데,

채유진 저기요.

진하경 (내리다가 멈칫... 돌아보면)

채유진 잠깐 시간 괜찮으세요?

진하경 무슨 일인데요?

채유진 기사 때문에 그러는데... 총괄과장의 의견이 좀 필요해서요, (보
 며) 불편하시면 다른 분 알아봐도 되구요.

진하경 (빤히 본다. 시선에서)

S#23. 본청 대변인실 / 밤.

모두가 퇴근한 빈 사무실 안, 깜빡이는 커서만 노려보는 한기준.

진하경(E) 왜 또 뭐가 안 풀려?

한기준 (멈칫... 고개를 돌리면)

Insert〉Flash Back〉같은 장소 / 과거 어느 시절, 이맘때
주변 어둡고. 한기준의 자리에 모니터만 불을 밝히고 있다.
칼럼 원고와 씨름을 하느라 스트레스받은 한기준 옆으로
하경이 의자를 끌고 와 앉는다.

진하경 (기준 노트북 모니터에 뜬 [5월]이란 문장을 보고 중얼) 5월... 5월... (생
각났다) 5월은 바깥 활동이 많아지는 계절이니까. 일기예보를 똑
똑하게 활용하는 노하우를 전수해보면 어때?

한기준 (잠시 생각해보더니) 그럴까? 그럼 제목을...

진하경 올봄! 일기예보 활용백서 어때?

한기준 어, 괜찮네. (자판 치기 시작한다)

진하경 (한기준 옆에 기대서 보다가 중간중간 아이디어를 보탠다)

다시 현재〉

한기준 (그때를 떠올리며 빈 모니터를 응시하는데 하경은 이제 없고 텅 빈 사무
실 안. 아쉬움 떨쳐내듯 가방 들고 일어선다.)

S#24. 카페 (혹은 근처 일각) / 밤.

뭔가 어색하고 딱딱한 분위기로 마주 앉아 있는 하경과 채유진.

채유진 최근 안개로 인한 추돌사고가 잦은데요.

진하경	(자르듯) 최근만의 문제는 아니죠. 일교차가 큰 2월 말, 4월 초, 5월 중순, 8월 말, 10월 초에 특히 안개가 잦은 관계로, 그로 인한 추돌사고의 빈도 역시 상대적으로 증가한다고 보는 게 맞겠죠.
채유진	어쨌든 최근 강원도 지역에서 안개로 인한 추돌사고가 여러 건 발생한 게 사실이잖아요?
진하경	서해대교 부근에서도 빈도 면에서는 비슷할 겁니다.
채유진	근데 왜 우리나라는 안개특보를 안 하는 거죠?
진하경	워낙 초국지적 현상이라 실효성이 떨어지기도 하고요. 특보 수준의 예보를 하려면 전국에 2키로미터 단위로 그 지역의 수분 입자를 관측할 장비가 필요하지만 현재 우리 기상청이 확보한 예산으로는 어렵기 때문입니다.
채유진	그러니까 예산 부족, 장비 부족으로 못 하는 거다? 안 하는 게 아니고?
진하경	뭘 의도하신 질문이신지...
채유진	그냥 팩트가 필요해서 묻는 거예요.
진하경	(보더니) 최근 벌어진 횡성 고속도로의 추돌사고는 안개로 인해 운전자의 가시거리가 좁아졌기 때문입니다. 기상청에서 발표한 안개 정보가 잘못된 게 아니구요. 그게 팩틉니다.
채유진	(수첩에 적으며) 그거야 수요자 입장에서 판단할 문제겠죠?
진하경	(뭐지, 이거? 살짝 느낌 쎄해져서 쳐다보는 데서)

S#25. 본청 근처 호프집 안 / 밤.

고국장	요즘 집에서 어때?

퇴근하면서 한잔씩 하고 있는 듯한 분위기의 고국장과 엄동한.

엄동한	그냥 그렇죠 뭐... (표정은 그다지 편해 보이지 않는다)

고국장	(다 안다는 듯) 한동안 서먹할 거다!
엄동한	(솔깃해서) 형님도 그러셨수?
고국장	너도 알겠지만 내가 홀아비 생활은 딱 질색이라 지방으로 돌 때도 어떻게든 가족들을 데리고 다녔잖냐? 그러다 딱 2년인가... 큰애 입시 때문에 잠깐 떨어져서 살아봤거든. 다시 살림 합치고 편해지는 데 한참 걸렸어.
엄동한	(오히려 마음이 놓여서) 다 그런 거지?
고국장	그래도 자꾸 옆에 가서 치대. 서먹하다고 자꾸 겉돌기 시작하면 마누라랑 애한테 영영 왕따 당하니까. 명심하고!
엄동한	(큰 가르침을 얻은 듯 끄덕이다가) 그런데 그 한동안이 대략 얼마나 걸릴라나? 한 달? 반년?
고국장	그거야. 너 하기에 달린 거고...
엄동한	(어렵다) 그렇겠죠... (시선에서)

S#26. 엄동한네 거실 / 밤.

안방에서 조심스럽게 거실로 나온 동한.
편한 차림이지만 긴 바지에 상의 지퍼를 끝까지 올린
나름 신경을 쓴 상태다.
보미는 소파에 앉아서 핸드폰을 들여다보고 있다.

엄동한	(방으로 도로 들어가려다가 그래! 피할 게 아니지!! 마음 단단히 먹고 보미 옆으로 간다) 뭘 그렇게 보냐?
엄보미	(핸드폰만 보다가 피식)
엄동한	(관심 가지며) 뭐가 그렇게 재밌는데 그래?
엄보미	(살짝 성가신 얼굴)
엄동한	(보미 옆으로 가깝게 붙어 앉으며 핸드폰 같이 보려는데)
엄보미	아! (인상 쓰며 짜증) 왜 남의 핸드폰을 보구 그래요?

엄동한	아니 니가 재밌게 보길래 뭔가 하구... (당황하며) 야. 우리가 남은
	아니지 않냐?
엄보미	(짜증! 벌떡 일어나서 방으로 들어가버린다)

쾅! 닫힌 방문.

| 엄동한 | (어렵다. 어려워... 심란하게 쳐다보다가 주방 쪽으로 시선 옮긴다) |

S#27. 엄동한네 주방 / 밤.

저녁 식사 준비로 분주한 향래, 왔다 갔다 정신없다.

엄동한	(쓱 들어와서) 내가 뭐 좀 도와줄 거 없어?
이향래	어. 없어. (그러면서 까치발로 찬장 위에 있는 그릇 꺼내려는데)
엄동한	(얼른 뒤로 가서 도와주려고 손 뻗고)
이향래	(도와주려는 손길 오히려 거치적거리는데)

E. 와장창! 소리와 함께
선반 높이 포개져 있던 그릇이 떨어지면서 박살이 난다.

엄동한	(어쩔... 얼른 바닥에 앉아서 깨진 그릇을 수습해보는데)
이향래	(화내며) 내가 정말 못 살아. 당신은 그냥 앉아나 있지 뭘 거들겠
	다고 설치니. 설치긴...
엄동한	(침울하게 그릇 치우며) 도와주려다가 그런 거잖아.
이향래	도와주는 것도 뭘 알아야 돕는 거지. 당신이 살림을 알아, 뭘 알아?
엄동한	(빠직! 열받아서 들고 주위 담던 그릇 내팽개치며) 진짜 해도 해도 너
	무한 거 아니냐, 늬들?
이향래	(본다)

엄동한	그래 14년 만에 같이 살게 돼서 미안하다. 근데 내가 놀았냐? 딴 짓하느라 집 밖으로 돈 것도 아니고... 이날 이때까지 보미랑 당신 굶긴 적 없잖아.
이향래	(본다)
엄동한	그랬으면 한 번쯤은 수고했다. 어서 와라. 말이라도 그렇게 해줄 수 있는 거잖아. 집 나갔던 개가 돌아와도 이렇게 눈치를 주지는 않겠다.
이향래	(보더니) 다 했어?
엄동한	(서늘한 향래의 표정에) 뭐 대충... (시선 피하면)
이향래	당신은 다달이 돈 벌어다 주고 딴 여자 안 만나면 가장 노릇 다 한 거니?
엄동한	그럼 뭐? 또 뭐가 있는데?
이향래	당신 우리 보미 태어날 때 어디 있었니?
엄동한	그때? (바로 생각이 안 난다) 그때가...
이향래	당신 남해에서 관측선 타느라 보미 태어나고 백일 넘어서야 애 얼굴 처음 봤지?
엄동한	그때는 어쩔 수 없었잖아.
이향래	초등학교 입학할 때는 어디 있었어?
엄동한	초등학교? 가만... (그건 맞힐 수 있을 것도 같은데)
이향래	백령도에서 문자 한 통 보낸 게 전부야.
엄동한	그건... 그때도 내가 얘기했지만 상황이 워낙 안 좋아서...
이향래	그때도 어쩔 수 없었겠지. 그래...
엄동한	(입 다물고)
이향래	근데 당신 그거 알아? 한동안 이 동네 사람들 다 내가 미혼모인 줄 알았어.
엄동한	(발끈해서) 누가?? 어떤 무식한 사람들이 그래?
이향래	다!!! 이 동네 사람들 다!! (울분에 차서) 애가 아프면 이 병원 저 병원 나 혼자 애 업구 뛰어 댕겼구! 어쩌다 보미 데리고 슈퍼에

가면, 혼자 애 키우느라 고생이 많다구 이것저것 챙겨주는데... 정말 뭐라고 말도 못 하겠드라. 날씨에 미쳐서! 남해고 동해고 산이고 바다고 뛰쳐 다니느라 집에는 어쩌다 한 번, 것도 와서 잠만 자고 가는 애 아빠를... 있다고 해야 해? 없다고 해야 해? 어?

엄동한 (고개 숙이고 가만히) ...

이향래 지난 14년 동안 보미랑 나는 그렇게 살았다구, 알겠니 엄동한?
 (그러더니 앞치마 벗어 던지고 방으로 들어가버린다, 탁! 문 닫히면)

 혼자 남은 동한. 이게 아닌데...
 돌아보다가 방문 밖을 내다보던 보미와 눈이 마주친다.

엄보미 (표정 없이 문 닫고 들어가면)

엄동한 (다시 한숨, 그러면서 돌아보면)

 가스레인지 위에서 보글보글 끓고 있는 만두전골에서.

S#28. 본청 기자실 / 밤.

 채유진이 자리에 앉아서 노트북 화면만 쳐다보고 있다.
 깜빡이는 커서에서.

S#29. 기준네 주방 / 밤.

 한기준, 역시 주방 탁자 위의 노트북 속 깜빡이는 커서를
 한동안 쳐다보고만 있다.

한기준 (바라보는데, 첫 줄이 도저히 생각나지 않는다. 끙... 고개를 숙인 채 앓는
 소리를 내뱉고는 자리에서 일어선다.)

한기준이 거실을 서성이다가 책장 앞으로 간다.

정갈하게 꽂혀 있는 기상 관련 책들.

그중 어느 것에도 선뜻 손이 가지 않는다.

S#30. 기준네 옷방 / 밤.

한쪽에 채유진의 옷과 책, 스크랩북이 꽂혀 있다.

그 안으로 들어온 한기준, 뭐 참고할 만한 책이 없을까 싶어

그 가운데 기상 관련된 두툼해 보이는 책 한 권을 뽑아서 넘겨

본다. 그러다가 책갈피처럼 꽂혀 있는 반으로 접힌 출력물.

한기준이 뭔가 싶어서 반으로 접힌 출력물을 펼치면

수도권청을 배경으로 찍힌 수도권청 예보관들의 단체 사진이다.

[날씨와 싸우는 사람들!!]이란 제목으로 채유진이 쓴 기사다.

날짜를 보아하니 3년 전. 채유진이 신문사에 막 입사했을 때다.

한기준이 피식 웃고 출력물을 다시 접으려다가 잠깐!

사진 속 낯익은 얼굴에 다시 펼쳐서 자세히 보면,

이시우가 동료 틈에서 밝게 웃고 있고,

출력물 뒤에 채유진이 수도권청 사람들과 기념으로 촬영한

사진이 몇 장 딸려 나온다.

한기준 (굳고) ...!

Insert〉2부 S#19.〉Flash Back〉브리핑실 밖 복도.

하경과 함께 멀어지는 시우.

한기준 (가리키며) 저 사람. 그날 그 미친놈 맞지?

채유진 (시우 쪽 한 번 더 쳐다보며) 아닌데? 자기가 잘못 본 거 같은데?

한기준 (채유진을 보며) 아닌 거 확실해?

채유진	어, 전혀 아니야. (처음 본 사람이라는 듯 한기준을 본다)

다시 현재〉

한기준	...! (허...! 그때 분명히 모르는 사람처럼 대했는데) ...

S#31.　다시 본청 기자실 / 밤.

생각이 정리된 듯한 채유진, 조용히 노트북 위로 손을 올린다.

타닥타타... 굳은 표정으로 키보드를 두드리며

기사 써 내려가는 데서.

S#32.　배여사네 마당 / 밤.

진태경이 마실 것을 들고 툇마루로 나오다가

하경의 방 문 앞을 서성이는 배여사를 안됐다는 듯 쳐다본다.

배여사	(태경과 눈이 마주치자) 잡아먹으려고 들겠지?
진태경	어.
배여사	미리 물어보고 등록을 할 걸 그랬나?
진태경	똥 마려운 강아지처럼 졸졸 엄마 쫓아다니면서 내가 했던 말이 바로 그 말이거든요? 제발 하경이한테 먼저 물어보자고!!
배여사	이게 어디 나 좋자고 그런 거야?
진태경	엄마 좋자고 하는 거지. 엄마가 하경이 파혼한 거 어디다 얘기하기 쪽팔리니까 보란 듯이 수준에 맞는 놈이랑 결혼시키려고 안달 중이잖아 지금.
배여사	쯧! (조용히 못 해! 눈빛으로 혼을 낸 뒤, 다시 하경의 방 쪽 살피면)

S#33. 배여사네 하경의 방 / 밤.

잠잘 준비를 끝낸 하경이 침대에 앉아서 핸드폰을 들여다보고
있다.

Insert〉시우와의 톡 창.

(E. 이시우) [잘 들어갔어요?]

진하경 (본다. 보다가 톡 창에 답문한다) 어. 너는? 지금 어디... (까지 썼다가
중얼중얼) 아니야. 아니야. (썼던 문장을 지운다. 그러다가 다시) 이건
어디까지나 공적인 문자야. 다시! (입력한다) 이시우 특보! 오늘
수고가 많으...? 아직 기상청이니...? (까지 썼다가... 이것도 이상하다)
아니다! 이것도 아니야...

하경, 고민하느라 기운 빠져서 벌렁 드러눕는다.
그러다가 시우의 톡 창 프로필을 띄운다.
시우의 프로필 사진을 한 장 한 장 넘겨 보는데,
죄다 다양한 구름이 펼쳐진 하늘 사진이다.

진하경 (싫지 않은 듯) 이거 순 미친놈이구만... (그러다가 시우가 하늘을 배
경으로 자신의 얼굴은 반만 나온 우스꽝스러운 셀카 사진을 발견하고,
풋! 웃음 터진다)

그러다가 그만 손에 힘이 빠져서 얼굴 위로 떨어진 핸드폰.
그 바람에 화면 속 페이스톡이 터치되면서
E. 떵띠링띠~ 전화가 걸린다.

진하경 (화들짝 놀라서 재빨리 해제 버튼을 누르려는데)

이시우 (Insert〉기상청) 과장님?

진하경 (헉!! 쌩얼인데 어쩌지? 순간 순발력으로 훅! 눈 쪽으로 바싹 갖다대면

서) 어... 이시우 특보, 일은 잘돼가고 있나?

이시우 (Insert〉 핸드폰 화면) 초점이 나가서 뿌연 화면 찌푸린 채 보며) 네, 거의 마무리되고 있는데요, 근데 무슨 일이십니까?

진하경 어? 뭐... 잘하고 있나 어쩌나...

이시우 (Insert〉 기상청) 안개상세정보 낸다고 해놓고 내뺐을까 봐요?

진하경 아니 꼭 그런 건 아니고... (하는데)

이시우 (Insert〉 기상청) 아니면... 설마 내가 보고 싶어서?

진하경 까분다, 또! (쯧!)

이시우 (Insert〉 기상청) 빙긋 미소로) 그럼 뭔데요? 이 야심한 밤에...

진하경 (또 순발력!) 내일 아침까지 우리나라처럼 안개가 빈번한 외국 사례 뽑아서 책상 위에 올려놔!

이시우 (Insert〉 기상청)) 순간 확! 깨는 얼굴로) 네...? 뭐를요?

진하경 그 밖에 안개특보를 내는 나라들 전부 다 추려서 요약하고, 거기서 다루는 장비들이며 방식들, 들어가는 예산들도 좀 찾아보고.

이시우 (Insert〉 기상청) 진심...이신 거죠?

진하경 (딱! 얼굴 비추며) 농담 같니?

이시우 (Insert〉 기상청) 아뇨...

진하경 내일 아침 출근 전까지다! 이상! (탁! 끊는다, 끊고) 됐어! 안 어색했어! 오케이! (끄덕! 하면)

이시우 (Insert〉 기상청〉 잠시 벙쪈...) 뭐지? 선을 너무 심하게 긋는데? (허...! 보는 데서)

S#34. **보라매공원 / 다음 날 아침.**

운동을 나온 사람들의 모습... 저 뒤 멀리 기상청 철탑이 보인다.

S#35. 본청 총괄팀.

일찌감치 출근한 시우가 책상 위에 논문을 쌓아놓고 열공 중이다. 하나둘 출근하던 총괄2팀 직원들. 의아스럽게 그 모습 본다.

신석호 (논문 중 하나를 들춰 보며) 이게 다 뭐냐?

이시우 과장님께서 우리나라처럼 안개가 빈번한 외국 사례랑 현재 안개 특보를 내리는 나라들 사례 좀 찾아보라셔서요...

오명주 (헐...! 한쪽으로 밀쳐진 논문 보고) 그래서, 안 들어가고 밤샌 거야?

이시우 뭐... 연수원에서 자나, 여기서 자나 똑같습니다. 저한텐, (웃으면)

오명주 아우, 그러구 웃지 마, 사람 짠하게... 자기 지금 다크서클이 턱까지 내려왔어 시우 특보.

이시우 괜찮습니다. 그래도 과장님이 필요하신 거라니까...

김수진 정말로 필요하셨을까요? 이런... 쓸데없는 논문들이?

이시우 예? (보면)

김수진 (오명주 보며) 이거 아무래도 그건 거 같죠?

오명주 응...

이시우 뭔데요? (보면)

신석호 있어. 상급자가 가끔 기어오르는 하급자 기합 줄 때 하는 거. 전문용어로 삽질...

이시우 (???? 보다가) 에이 설마요... (하면서도 삽질... 이라구?)

때마침 하경이 출근하고, 일동 일제히 그녀를 쳐다본다.

진하경 왜들 그래요? 무슨 일 났습니까?

신석호 아뇨. 무슨 일이 났다기보다는...

명주/수진 (시우를 측은하게 보고)

이시우 (아니죠? 하는 얼굴로) 과장님! 어제 말씀하신 자룹니다. (두툼한 자료를 내밀면)

진하경	(허걱! 본인도 자료의 양에 놀라 잠시 주춤...!) 뭐가 이렇게 많아?
이시우	근데요, 정말 필요해서 시키신 거 맞죠?
석호/명주/수진	(일제히 진하경을 본다)
이시우	삽질... 아니죠, 이거?
진하경	(뭔가 일이 커진 느낌으로 받아서 쓱 본다, 괜히 떠듬떠듬하는데)

그때 문이 열리면서 박주무관이 뛰어 들어온다.

박주무관	진과장님, 이것 좀 보셔야겠는데요. (출력한 기사를 내민다)
진하경	(? 본다) 뭔데요? (받아서 본다. 순간 표정 싸하게 가라앉는다)
일제히	(뭔데 저러지? 쳐다본다)
이시우	? (같이 하경을 쳐다보면)

S#36. 본청 대변인실.

업무과장	(탁! 한기준 앞에 신문을 던지듯 내려놓으며) 이거 뭐야 한기준 씨! 당신 정말 일 이따위로 할 거야?
한기준	(? 무슨 일인가 싶어 본다. 보다가 멈칫...)

[우리나라 기상청은 왜 안개특보를 하지 않는가? 특보를 못 내는 게 예산 탓이라는 기상청의 무능한 고백!]
타이틀 제목으로 쭉 이어지는 기사들.
그 끝에 문민일보 채유진 기자... 라는 이름 석 자.

업무과장	당신 이거 정말 몰랐어?
한기준	죄송합니다. 몰랐습니다.
업무과장	이런 게 나가는 줄도 모르구, 대체 집안 관리 어떻게 하구 있는 거야!!!

한기준 (미치겠다, 증말! 어쩔 줄 모르는 표정에서)

S#37. 본청 총괄팀 밖 복도.

탁! 문 열고 밖으로 나오는 진하경,

손에는 출력한 기사가 들려져 있고,

완전 열받아 걸어오는 그녀의 눈빛... 완전 빡친 데서.

S#38. 본청 복도 일각.

출력한 기사를 들고 기자실로 향하는 한기준, 역시 얼굴이 벌겋
다. 그때 기자실에서 나오는 채유진이 보인다. 그쪽으로 다가서
려는데 마침 맞은편 복도에서 하경이 씩씩거리며 다가오는 게
보인다.

한기준 (멈칫... 채유진을 향해 돌진하듯 걸어가는 하경을 본다. 설마 기사에 언
 급된 관계자가... 그녀? 쳐다보는 데서)

S#39. 본청 기자실 앞.

탁! 채유진을 막아서고 들이미는 출력 기사.

진하경 뭡니까, 이거?

채유진 (하경의 손에 들린 기사 보고) 기사네요?

진하경 어제 내가 인터뷰한 건 이런 내용이 아니잖아요? 기자가 사실을
 이렇게 왜곡해서 써도 되는 겁니까?

채유진 어떤 지점이 왜곡됐다는 거죠?

진하경 말했죠. 안개특보를 안 하는 게 아니라 못 하는 거라구!

채유진	그래서 그렇게 썼잖아요, 뭐가 잘못됐나요?
진하경	내 말을 잘 이해 못 했나 본데... 우리나라는 태백산맥과 함경산맥이 동쪽으로 치우쳐 있고 동쪽은 경사가 급한 반면 서쪽은 경사가 완만한 '경동지괴'에다, 서울과 원산을 잇는 직선상의 거리는 길고 좁은 '추가령 구조곡' 형태를 띤! 그런 지형이라구요.
채유진	그래서요? 그게 뭐요?
진하경	아직도 못 알아들어요? 세계 기상학자들이 기상을 관측하기에 어려운 조건을 모두 갖추고 있는 나라가 바로 여기 대한민국이라는 뜻이잖아요! 국토의 70퍼센트가 산! 삼면이 바다! 주요 하천만 11개! 댐은 1,206개! 그 가운데서 안개는 워낙 초국지적 현상이라 실효성이 떨어진다는 이유로 특보를 내지 않는 건데, 그걸 어떻게 기상청의 무능함으로 싸잡아 매도할 수 있습니까?
채유진	뭐야? 어젠 관측 장비가 없어서 못 하는 거라면서요? 예산 부족으로 돈 없고 장비 없고... 솔직히 모든 정부부처가 툭하면 둘러대는 변명이잖아요, 그거.
진하경	변명?
채유진	그렇잖아요, 기상청 한 해 예산이 4천억 원이 넘던데 장비가 없어서 안개특보를 못 한다고 해봐요. 우리 국민들 중에 누가 납득할 수 있겠어요? 궁색한 변명처럼 들리지 않겠어요? 다른 나라들은 안개특보들도 잘만 내던데...
진하경	다른 나라 어디요?
채유진	예를 들어 영국, 미국, 호주, 일본...
진하경	영국 기상청 한 해 예산이 얼만 줄 알아요? 자그마치 1조 6천억. 우리나라의 네 배가 넘어요! 미국, 일본, 호주는 또 얼만 줄 알아요?
채유진	(자르듯) 됐구요!
진하경	최소한 이런 기사를 쓰려면 논문 정돈 읽어보고 쓰든가! 그게 안 되면 가까운 사람한테 팩트 체크라도 좀 하든가! (채유진 뒤에 서

	있는 한기준을 보더니) 그쪽이야말루 일부러 방관하고 있었던 거 아닙니까? 한번 엿 먹어봐라, 사적 감정으로다 일부러?
채유진	(짐짓... 뒤에 서 있는 한기준을 한번 쳐다보면)
한기준	(난감한 표정으로) 제 불찰입니다.
채유진	(뭐라구? 한기준을 보면)
한기준	여긴 제가 정리할 데니까 과장님은 가서 일 보세요.
진하경	(출력된 기사 한기준에게 안기며) 언론 대응 똑바로 하세요!! (간다)
한기준	(젠장...! 모냥 빠진다, 한숨 내쉬면)
채유진	(기분 나빠) 정리?
한기준	조용한 데로 가자. 가서 얘기해. (돌아서려는데)
채유진	뭘 정리한다는 거야 지금!
한기준	(순간 욱! 해서) 니가 사고 친 거!! 어떻게든 수습은 해야 할 거 아냐!!! 내가 담당잔데!!!!
채유진	(움찔! 한기준의 버력질에 놀라서 보면)
한기준	덤비려면 뭘 좀 알고 덤비던가! 진하경 쟤! 여기서 날고 기는 애들 다 제치고 예보국 최연소 과장 먹은 애야.
채유진	그게 뭐?
한기준	넌 처음에 여기 왔을 때, 강수 유무적중률이랑 강수 유무정확도도 구분 못 했던 애잖아? 그런 애가 지금 누굴 상대로,
채유진	(자존심 상하고) 그 얘기가 왜 여기서 나와?
한기준	그러니까 이런 기사를 쓸 때는 최소한 나한테 상의 정돈 했어야지!
채유진	그래서 어제 인터뷰할 사람 섭외해달라고 찾아갔었잖아!
한기준	기다리라고 했잖아! 자신 없으면 나한테 감수라도 받든가!
채유진	(허...! 기가 막히고, 열도 받고) 내가 왜? 기자가 언제 관계사 감수받고 기사 쓰는 거 봤어? 나도 엄연한 기자야. 당신들을 감시하고 견제할 의무가 있다고!
한기준	기자 좋아한다. 논리도 없고 팩트도 없고... 그저 까대기만 하면 다 기사고, 기자냐?

채유진	오빠!
한기준	그렇게 잘난 기자분께서 거짓말은 왜 해?
채유진	거짓말이라니? 내가 무슨 거짓말을 했다고 그래?
한기준	이시우 그 자식! 너 모른다며!
채유진	(순간 멈칫...! 이건 또 무슨 말이지? 하는데)
한기준	(어젯밤 책갈피에서 찾아낸 시우 사진을 탁! 꺼내 내밀며) 이래도 몰라?
채유진	...! (쿵...! 당황하는 눈빛)
한기준	(역시 숨긴 거 맞구나! 젠장! 그대로 홱! 돌아서서 가버리면)
채유진	(손에 쥐어진 기사 속, 환하게 웃는 시우를 본다. 시선에서)

S#40. 본청 총괄팀 일각.

쓰윽... 고개를 내밀고 국장실 쪽 살피는 시우,
걱정스러운 눈빛으로 올려다보면,

오명주	많이 깨지는 분위긴데?
김수진	그러게, 그 여자한테 왜 인터뷰는 해줘가지구...
신석호	해달라는데 안 해주는 것도 이상하지, 괜히 한기준 때문에 공과 사 구분 못 한단 소리나 듣고.
오명주	이래서 실패한 사내연애는 괴로운 거란다. (남 얘기) 그렇다고 성공한 사내결혼도 별로 바람직하진 않지만. (자기 얘기)
이시우	(그 말에... 살짝 표정 어두워진다. 다시 하경 쪽 올려다보면)

S#41. 본청 국장실 일각.

진하경	죄송합니다. 기사에 필요하다고 해서 인터뷰한 건데... 아무래도 제가 말을 잘 가리지 못했던 거 같습니다.

고국장	됐어. 기자들이 근거도 없이 기상청 까는 게 어디 한두 번이야? 그래서 한바탕 질러주고 왔다며?
진하경	...네. 좀 화가 나서요.
고국장	(보더니) 잘했어. 우리도 할 소린 해야지.
진하경	(? 고개 들어 고국장 보면)
고국장	아무리 우리가 억울한 기 침는데 도가 됐다고 해도 팩트를 왜곡하는 건 바로잡아야지!!
진하경	국장님...
고국장	잘한 김에 진과장 너 보고서 하나만 써라. 우리나라는 왜 안개 특보를 내지 않는지 이론적 근거 제시해서 정리해줘, 반박기사용으로 특집 기획기사 하나 가자.
진하경	네. 알겠습니다. (짐짓 미소로 일별한 뒤 나가면)

S#42. 본청 총괄팀 앞 복도.

국장실 쪽에서 나와 쭉 걸어오는 진하경, 길게 한숨 돌리는데
그때 저 앞에서 쭈뼛거리며 서 있는 한기준을 본다.

진하경	(다가서서 보면) 무슨 일입니까?
한기준	(주뼛주뼛 다가와) 방금 전에 우리 쪽 과장님한테 연락받았는데 반박 특집기사 내보낸다구...
진하경	그런데요?
한기준	얼마나 걸릴까요?
진하경	글쎄요. 워낙 자료가 방대해서요.
한기준	초안만이라도 되는대로 빨리 넘겨주면 좋겠는데... 그게 있어야 반박 기사를 낼 수 있어서요.
진하경	(본다. 보다가) 정말 몰랐니?
한기준	(멈칫... 보더니 풀 죽어) 어... 몰랐어.

진하경	(보며) 결혼이란 걸 하면 좀 더 많은 사실과 상황을 서로 공유하는 건 줄 알았는데... 그건 또 아니었나 보네? (보면)
한기준	(괜히 입장이 부끄러워져 오고...)
진하경	초안은 내일 아침까지 넘겨드릴게요. (지나쳐 안으로 들어가면)
한기준	(돌아본다. 긴 한숨... 미안하기도 하고, 심정 복잡한 눈빛에서)

S#43. 도심의 하늘/ 낮, 밤.

구름이 빠르게 흘러 낮에서 밤으로 바뀐다.

(시간 경과)

S#44. 배여사네 집 주방 / 밤.

진하경	(미어지게 한입 가득 밥을 입에 문 채) 뭐라구? 뭘 해?
진태경	결혼정보업체에 널 등록하셨다고 우리 엄마께서!
진하경	(허! 기가 막혀 배여사를 보면)
배여사	이게 다 너를 위해서야! 빙추마냥 코가 쑥 빠져서는... 너 그러고 다니는 거 꼴 보기 싫어서! 아예 니 수준에 맞게, 너랑 조건부터 딱 맞는 놈으루다 내가 찾아달라 그랬으니까 (채 말이 끝나기도 전에)
진하경	(그대로 탁! 숟가락 내려놓더니, 일어나 방으로 들어간다)
진태경	것 봐! 저럴 거라 그랬지?
배여사	(들으란 듯 더 크게) 이게 다 저를 위해 그러는 거지 뭐! 떡하니 조건 좋은 놈이랑 잘 만나서 결혼까지 해봐! 기상청에서 지 위상도 달라질 거고! 어? 한기준이 그 자식이 문제냐, 지금? 내 말이 뭐 틀렸어?
진태경	(나직이) 맞는 말은 아닌 거 같네, 엄마.
배여사	장단 좀 맞춰 기집애야! (하는데)

쿵! 다시 방문 열리며 서류 가방이랑,

이것저것 잔뜩 쑤셔넣은 옷가방 들고 밖으로 나오는 진하경.

배여사	(놀라서 쳐다보며) 얘! 그게 다 뭐냐?
진태경	어머! 하경이 집 나가나 봐 엄마!
배여사	뭐야? (보며) 진짜 나길라구?
진하경	결혼정보업체 내 정보 집어넣은 거 다 삭제하고 등록한 거 당장 취소하세요.
배여사	얘, 들어간 돈이 얼만데...
진하경	취소하기 전에 나 안 들어와요, 그렇게 아세요! (가방 질질 끌고 밖으로 나가면)
배여사	얘! 하경아! 진하겨어어엉!!!!!! (외치는 데서)

S#45. 배여사네 집 앞 / 밤.

세워둔 차에 옷가방이고 백이고 다 집어넣은 뒤 운전석에 탁!

올라탄다. 막상 갈 곳이 생각나지 않다가 딱 한 군데... 떠오른다.

시동 걸고 출발하면.

S#46. 하경네 거실 / 밤.

어두운 거실로 들어오는 하경, 불을 탁... 켜면.

팔려 나갈 거 다 팔려 나간 텅 빈 집 안.

문 열린 침실 안은 침대도 없이 휑하고...

거실에 덩그러니 커다란 소파 한 개만 놓여 있다.

한쪽에 굴러다니던 박스 하나 집어 들어 갖다놓고

그 위로 시우가 정리해놓은 자료들과 노트북을 올려놓은 뒤

그 앞에 자리 잡고 앉는다.

머리 끌어올려 아무렇게나 묶은 뒤, 일을 시작하면...

S#47. 연수원 방 / 밤.

하경의 mp3를 만지작거리는 시우의 손... 버튼을 누르면,
흐르는 음악. 기분 좋게 들으면서 침대에 막 누워 잠을 청하는데
지잉지잉 울리는 핸드폰, 보면 [과장님]이다.

이시우 (도로 얼른 일어나 앉으며) 네, 과장님, 무슨 일입니까?

진하경(E) 잤니?

이시우 (예리하긴...) 아뇨. 아직...

진하경 (Insert〉하경네 아파트〉시우가 준 자료 펼쳐놓고) 영국의 런던지역
 분석한 자료 말이야. 이거 번역이 왜 이러니? 문맥들도 잘 안 맞
 구, 앞뒤 맥락도 연결이 안 되고...

이시우 (벌떡 일어나 책상에 앉아 노트북 열고 보며) 어디요?

진하경(F) 12페이지 있잖아. 중간 챕터에...

 통화 소리 (DIS.)되면서

 (경과)

이시우 (책상에 엎드려 스르르 잠이 드는데, 또다시 울리는 벨. 받으면)

진하경(F) 27페이지에 표 3-1 말이야. 그래프는 따로 없어?

이시우 (노트북으로 찾아보며) 잠깐만요.

 (경과)

이시우 (턱을 괴고 앉아 기다리는데, 역시나 전화 들어온다, 받으며) 네.

하경(F)	호주의 시드니 사례 말이야. 이걸 자료로 써도 되는 걸까? 특이
	점이 많아서 말이야.
이시우	아... (잘 수도 없고, 깨 있자니 졸리고. 정말 미치겠다)
진하경(F)	내 말 듣고 있니?
이시우	네. 듣고 있어요. 잠시만요... (노트북으로 찾는 데서)

S#48. **다시 하경네 거실 / 밤.**

하경이 추려낸 자료들을 들여다보며 속도 내서 보고서를 쓰는 중.
아! 목 아프다! 길게 목 스트레칭 하다가 문득,
베란다 창밖으로 뜬 반달이 보인다.

진하경	(달이 참... 이쁘네... 싶은데)

E. 띵동! 초인종이 울린다. 누구지? 돌아보면.

S#49. **동 현관 / 밤.**

하경이 문을 열면 문 앞에 시우가 서 있다.

진하경	뭐 하러 왔어?
이시우	그럼 5분 간격으로 전화를 하지 말던가요?
진하경	마지막 전화는 30분 전이었는데?
이시우	이 시간까지 깨 있다 보니 배가 고파서요, 야식 먹으러 나왔다
	가... 과장님도 배고프겠다 싶어서, 같이 먹을려구 좀 사 왔는데.
	(손에 들고 있는 떡볶이와 순대가 담긴 봉투를 들어 보이면)
진하경	(본다. 시선에서)

S#50. 동 거실 / 밤.

같이 엄청 매운 떡볶이를 먹고 있는 시우와 하경.

이시우 (매워 죽고) 와! 너무 독한 거 아니에요?

진하경 이게 맵다고? 장난해? 이 정도면 착한 맛이지, 난 딱 좋은데.

이시우 (복숭아주스 통째로 들이마시면서)

(DIS.)

한쪽에 다 먹은 떡볶이 봉투와 나무젓가락 놓여 있고, 하경이 보고서를 쓰고 옆에서 시우가 그때그때 자료를 찾아준다. (DIS.)

나란히 붙어 앉은 두 사람. (DIS.)

보고서를 쓰던 하경이 잠시 고개를 돌리면, 시우, 소파에 기댄 채 팔짱 낀 자세 그대로 꾸뻑... 졸고 있다.

그 모습을 물끄러미... 바라보는 하경의 눈빛 위로,

이시우(E) 흔들렸잖아요, 나한테...

Flash Back〉 3부 S#59. 골목 씬 연결 / 밤.

진하경 들켜서 미안하다. 사과할게. (돌아서서 가려는데)

이시우 난 사과 안 할래요.

진하경 (멈칫... 시우를 보면)

이시우 과장님한테 들킨 거... 안 미안할 거라구요, 나는. (똑바로 보며) 진심이거든.

진하경 (본다)

이시우 (본다)

진하경 (보더니 그대로 뚜벅뚜벅 도로 이시우 앞으로 다가선다, 본다)

이시우 (바라보다가)

누가 먼저랄 것도 없이 서로에게 키스해버린다.

격정 키스! 그렇게 서로의 마음을 확인했던 그날. 그 골목길에

서...

(DIS.)되면서

S#51. 본청 여자화장실 칸막이 안 / 밤.

칸막이 안에 혼자 앉아 한기준이 주고 간 기사에 난 사진을

보고 있는 채유진,

눈물을 닦아낸 뒤 쫙쫙! 찢어서 변기 안에 버린 뒤 물을 내린다.

쏴아아아아!!! 흘러 내려가면서.

S#52. 본청 여자화장실 안 / 밤.

밖으로 나온 채유진, 눈물 자국 화장으로 감추는데

그때 들어오는 조기자.

조기자 어? 채기자 아직두 안 갔어?

채유진 어어, 일이 좀 있어서... (툭툭 얼굴에 파데 덧바르는데)

조기자 (손 씻으며) 이시우 있잖아. 그새 임자가 생겼다더라?

채유진 (멈칫... 조기자를 보며) 무슨 소리야?

조기자 벌써 소문 쫙 퍼졌어. 사귀는 사람이 같은 기상청 직원이라던데?

 (별스럽지 않은 듯... 파우치 열어 화장 고치면)

채유진 ...! (빤히 쳐다본다. 기상청 직원? 하고 쳐다보는 시선에서)

S#53. 하경네 베란다 / 이른 새벽.

저 뒤 한쪽에 두 사람이 함께 쓴 보고서가 출력돼 있고,

하경과 시우가 베란다에 놓인 의자에 앉아서 서서히 날이 밝는 하늘을 감상 중이다.

(mp3에서 유행 지난 음악이 흐르고 있고...)

진하경 (일출을 바라보며) 정말 예쁘지 않니?

이시우 네...

진하경 나는 하루 중에 이때가 제일 좋더라.

이시우 굉장히 아침형 인간이시구나. (미소로) 그리고 또요?

진하경 이 집... 당분간 안 내놓으려구.

이시우 (? 돌아보면)

진하경 듬성듬성 계속 생각은 나겠지만... 그 위에 다른 추억도 쌓이겠지 싶어서. (시우를 보면)

이시우 그리고 또요?

진하경 뭘 또 계속 알고 싶은데?

이시우 뭐든지 다요. 진하경에 대해서 첨부터 끝까지... 전부 다.

진하경 티 내지 말랬다?

이시우 여기 기상청 아니거든요?

진하경 회사 사람들 아는 순간, 이 연애는 끝이야, 알지?

이시우 알아요.

진하경 사람들 앞에서는 난 계속 너한테 선을 그을 거구.

이시우 것도 알고 있구요.

진하경 (본다)

이시우 (보는 위로)

이시우(E) 가시거리는 눈으로 볼 수 있는 거리를 말한다.

Flash Back 1〉S#8.

신석호 (보며) 너 또 여자 생겼냐?

이시우	아뇨.
신석호	맞네. 여자 생긴 거... 너 포커페이스 안 되는 애잖아. 좋아하는 사람 생기면 얼굴부터 표가 딱! 나거든, 이렇게.
진하경	(고개 숙인 채 뭔가 꾹꾹 눌러쓰는데 혼자 얼굴이 발개지는 데서)
이시우	(그런 그녀를 한번 쳐다보며 짐짓 미소 위로)
이시우(E)	하지만 이 거리는 주변 환경에 의해서 얼마나 쉽게 가려지고,

Flash Back 2〉 S#13.

진하경	앞으로 업무 시간에 개인적인 잡담은 피해주세요. 이시우 특보.
이시우	(그 자리에 서서 빤히 쳐다보는 위로)
이시우(E)	좁아지고,
진하경	(쓱 쳐다보며) 왜요? 뭐 할 말 있어요?
이시우	(시선 마주친 순간) 아뇨, 아닙니다. (그녀만 보이게 찡긋 윙크한 뒤 돌아서서 가면)
진하경	(찌릿! 저 자식 진짜! 혹시라도 사람들이 봤을까 봐 슬쩍 눈치 보면)
이시우(E)	왜곡되는지...
오명주	(자기들끼리만 들리게) 뭔가 단단히 찍힌 거 같은데?
김수진	그러게요.
이시우	(그들을 뒤로한 채 나오면서 혼자만 아는 미소로 걸어 나오면)
진하경	(나가는 이시우를 쳐다보는 위로)
진하경(E)	난 두 번 다시 공개 사내연애 같은 거 안 해.
이시우(E)	알아요.

Insert〉 Flash Back〉 S#15. 본청 상황실 안.
회의 중에 하경 뒤로 바싹 붙어 모니터 가리키는 시우의 모습.
움찔하는 그녀의 뒤로, 보이지 않게 스치는 둘의 손가락...

이시우(E)	지금은 여기까지가 그녀와 나만 아는 우리의 가시거리...

다시 현재〉 동 베란다.

이시우	그러다 만약에 들키면?
진하경	그날로 우리 사이는 끝! (단호하다)
이시우	와... 스릴 있네요?
진하경	절대로, 두 번 다시 안 겪을 거야. 그렇게 헤어지는 건. (보며) 알았니?
이시우	(하경을 바라본다. 보다가 따뜻한 키스로 대신 답한다)

거실 안〉 한쪽에 놓여진 채 지잉지잉 울리는 시우의 핸드폰 위로,

이시우(Na)	가끔은 짙은 안개나 황사, 비나 눈 같은 악천후를 만나기도 하겠지만...

S#54. Insert> 기준과 유진네 거실 / 밤.

무릎 담요를 덮은 채 소파에 앉아 울고 있는 채유진,
밤새 울었는지 구겨진 티슈들 한가득.
핸드폰을 손에 든 채 들여다보는 눈빛, 다시 번호를 누르는 위로...

이시우(Na)	그러면서 또 알아가겠지.

S#55. 하경네 거실 / 어느새 아침.

화면 쭉 이동하면서 보여지면,
나란히 팔베개를 한 채 꿀잠이 들어 있는 시우와 하경 위로,

이시우(Na) 서로의 가시거리를 좁힐 수 있는 가장 확실한 방법은 서로에게
계속 용기 있게 다가가는 것뿐이라는 걸...

순간 핸드폰 울리는 소리에 하경, 집어 들어 본다. 보다가 헉!
벌떡 일어나면서 보더니,

진하경 어떡해! 늦었다!!! (후다닥 일어나 나가면서)
이시우 (헉!!! 하경에게 밟힌 듯... 으윽! 찡그리며 쳐다본다) 같이 가요...
진하경 아냐! (옷 집어 들고 가방 들고 현관 앞으로 가면서) 넌 좀 늦게 와!
이시우 지각이라면서요?
진하경 그러니까 니가 지각하라구! (신발 구겨 신고 뛰쳐나가면)

쿵! 닫혀버리는 현관문.
뒤에 남겨진 시우, 허...! 쳐다보다가
그 옆으로 밤새 그녀가 써놓고 프린트까지 해놓은 초안을 놓고
간 게 눈에 들어온다. 그 초안을 집어 들어서 본다. 덜컹이...
그때 또다시 지잉지잉 울리는 시우의 핸드폰,
집어 들어 보다가 멈칫, 빤히 쳐다본다.
받을까 말까 망설이다가 결국 받더니,

이시우 여보세요? (표정 쎄하게 굳는 데서)

4부 엔딩.

제5화

국지성호우

℃

S#1. 어느 탁자 위.

투명한 유리잔에 차가운 우유가 담겨 있다.

진하경(Na) 대기 불안정은 서로 다른 성질을 가진 공기의 충돌이다.

그 위로 이제 막 추출한 뜨거운 에스프레소 원액이 부어지면
복잡하게 곡선을 그리며 섞이는 우유와 커피.
잠시 후 투명했던 유리컵에 물방울이 맺히더니
또르르- 떨어진다.

S#2. 하경네 거실 (4부 S#55. 연결).

나란히 팔베개를 한 채 꿀잠이 들어 있는 이시우와 진하경 위로
울리는 핸드폰 알람. 진하경, 집어 들어 본다. 보다가 헉! 벌떡 일
어나보니,

진하경 어떡해! 늦었다!!! (후다닥 일어나 나가면서)

이시우 (헉! 하경에게 밟힌 듯... 으윽! 찡그리며 쳐다본다) 같이 가요...

진하경 아냐! (옷 집어 들고 가방 들고 현관 앞으로 가면서) 넌 좀 늦게 와!

이시우 지각이라면서요?

진하경	그러니까 니가 지각하라구! (신발 구겨 신고 뛰쳐나가면)

쿵! 닫혀버리는 현관문.
뒤에 남겨진 이시우, 허...! 쳐다보다가
한쪽에 밤새 그녀가 써놓고 출력까지 해놓은 보고서와 USB가
눈에 들어온다. 그 초안을 집어 들어서 본다. 덜렁이...
그때 또다시 지이잉– 지이잉– 울리는 시우의 핸드폰,
집어 들어 보다가 멈칫, 빤히 쳐다본다.
다섯 통 가까운 부재중 전화 표시.
받을까 말까 망설이다가 결국 받더니,

이시우	여보세요? (표정 굳고)

S#3.　12층 엘리베이터 앞.

진하경이 내려가는 버튼을 누르고 기다리는데 뭔가 허전하다.
뭘 두고 왔지? 가방이며 주머니 더듬거리다가,

진하경	(찡그리며 탄식) 아... (출력한 보고서와 USB를 두고 왔다. 돌아서 집 쪽으로 F-O)

그 뒤로 위에서 내려오던 엘리베이터 문이 열리는데
그 안에 신석호가 타고 있다. 핸드폰을 들여다보는 그...
쓱 고개 들어 본다. 아무도 없자 닫힘 버튼 꾹 누르고
시선 다시 핸드폰으로. 그 위로 엘리베이터 문 닫히면.

S#4. 하경네 거실 한쪽.

이시우 (나직한 목소리로, 표정 완전 굳어서) 그래서, 나더러 지금 어쩌라구. (미치겠는...) 아니. 더는 안 해줄 거야. 해줄 수 있는 것도 없고. 다시는 전화하지 마! (차갑게 탁! 끊고 돌아서다가 멈칫!!)

현관 앞에 들어서다 말고 이쪽을 바라보고 서 있는 진하경. 다소 놀란 모습으로 빤히 쳐다보고 있는 위로,

진하경(Na) 차가운 공기가 갑자기 더운 공기를 만났을 때...

서로 놀란 얼굴로 마주 보고 서 있다가,

진하경 아... 보고서를 두고 가서...
이시우 안 그래도 가져다주려고 했는데... (보고서와 USB를 챙겨주면)
진하경 (받아 든다. 슬쩍) 근데 전화... 누구야?
이시우 (담담하게) 그냥... 전에 좀 알던 사람요.
진하경 (대답을 피하는 이시우를 보면)
진하경(Na) 대기는 불안정해지고 위험기상이 나타난다.
이시우 (평소처럼 밝게) 안 가요? 늦었다면서.
진하경 어. 그래. 이따 보자. (돌아서서 나가면)
이시우 (어디까지 들었을까 마음 쓰이는. 이내 가방 집어 들고 따라 나가며) 같이 가요! (벌컥! 현관문 열고 나서는 데서)

S#5. 기준과 유진네 거실.

벌컥! 문을 열고 거실로 나오는 한기준, 현관으로 향한다.

채유진 (뒤로 따라 나오며) 어디 가? 우리 얘기 좀 하자니까.

한기준	나중에. (신발 찾아 솔로 싹싹싹 먼지를 닦아내는 깔끔함)
채유진	원래 이렇게 뒤끝 있는 사람이었어?
한기준	(멈춘다. 돌아본다) 뒤끝? 뒤끝이라 그랬어, 지금?
채유진	그래! 나 이시우 그 사람 좀 만났다! 수도권청에 취재하러 갔다가 처음 만났고 괜찮은 사람 같아서 몇 달 사귀었어. 뭐? 또 뭐가 궁금해? 내학교 내 짝사랑. 고등학교 내 첫사랑//까시 싹 나 얘기해?
한기준	너 왜 이렇게 핵심을 못 짚어? 내가 지금 니가 전에 사귀던 남자 때문에 이런다고 생각해?
채유진	아니면!
한기준	모르는 사람이라며? 처음 보는 얼굴이라며? 거짓말을 왜 해??
채유진	한 직장에서 얼굴 마주치는 거 서로 불편할까 봐 그랬어. 나도 기상청 갈 때마다 그 여자 보는 거 아주 껄끄러워 죽겠으니까! 암말 안 하구 있으니까 난 뭐 아무렇지도 않은 줄 알아?
한기준	난 처음부터 너한테 다 얘기했었잖아! 결혼할 여자 있다고!
채유진	다 지나간 과거 따위 상관없다고 한 건 오빠였어!
한기준	다 지나간 과거 따위가, 결혼식까지 찾아와서 그 난리를 쳐?
채유진	(순간 말문 딱! 막히고)
한기준	(허...! 보더니) 됐다. (돌아서서 구두 신는다)
채유진	얘기 끝내고 가라니까?
한기준	지금 안 가면 지각이야! 어제 니가 친 사고도 수습해야 하고! 나 바쁘다고! (알겠니? 쎄하게 보고 나간다. 쿵! 현관문 닫히면)
채유진	(아... 미치겠네, 싶은데)

그때 전화가 들어온다. 누구야? 하고 보는데 순간 스치는 짜증.
아, 뭐냐 진짜? 쳐다보는 데서.

S#6. 도로, 시우의 차.

언제 그랬냐는 듯이 화창한 하늘 위로 라디오 소리.

캐스터(E) 6월 초! 평년 이맘때 대비 날씨가 덥습니다. 오늘도 기온이 갑자기 오르면서 더워지겠는데요. 현재 서울의 기온은 23도, 인천은 21도로 어제보다 1, 2도가량 낮지만... (소리 낮게 이어지고)

조금 전 있었던 일로 서먹한 침묵이 감도는 실내.
이시우, 슬며시 그녀의 손을 잡는데,

진하경 운전대 똑바로 잡고. 양손 운전!
이시우 한 손도 충분하거든요.
진하경 (고집스럽게 척! 팔짱을 낀 채) 안전 운전 하라구, 응?
이시우 (잡을 손이 없어지자 머쓱해져서...) 아... 네... (손 다시 핸들 위로)
진하경(Na) 서로 다른 원칙!

그때 지잉지잉 울리는 핸드폰.
진하경, 흘끗 발신자 보면 [채유진]이란 이름이 보인다.
이시우, 보더니 아무렇지 않게 핸드폰 쓱 뒤집으며,

이시우 지금은 안전 운전이 먼저니까. 그죠? (씩 미소로 넘기면)
진하경 ... (살짝 신경 쓰이지만 역시 아무렇지 않은 척 시선 돌리는 위로)
진하경(Na) 서로 다른 상처...!

신호등에 빨간불 들어오고,
차 멈춰 선다. 멀리 기상청 철탑 보이자,

진하경 저 앞에, 횡단보도에서 세워줘.

이시우	왜요? 다 왔는데 그냥 청까지 가죠?
진하경	세우라구.
이시우	누가 볼까 봐 그래요? 그럼 오는 길에 우연히 만났다고 하면 되지.
진하경	나 그냥 여기서 내릴까? 도로 한가운데서? (이시우를 본다)
진하경(Na)	차가운 공기가 갑자기 더운 공기를 만나듯이,
이시우	(고집스럽게 쳐다보는 진하경을 보면)
진하경(Na)	서로 다른 너와 내가 만났다.
이시우	알았어요, (하는 수 없이, 오른쪽 깜빡이를 켜고 차선 바꿀 준비)
진하경	(내릴 준비 하며 표 안 나는 한숨으로 고개 돌리다 순간 멈칫...!)

바로 옆 차선에 서 있는 차 안의 신석호와 눈이 딱! 마주친다.

신석호	(길게 하품하다 말고 어...? 하는 표정으로 그 둘을 빤히 쳐다본다)
진하경	(굳고)
이시우	(같이 어...?! 신석호를 쳐다본다. 어색한 미소 배식...)
진하경(Na)	이미 선택한 시작... 그래서 겪게 될 예상치 못할 이상기후들을 우리는... 얼마나 피해 갈 수 있을까?

젠장...! 조용히 고개 앞으로 돌리는 하경과 시우 얼굴 위로 타이틀.
[제5화, 국지성호우]

S#7. **본청 1층 로비 엘리베이터 앞.**
진하경, 이시우, 신석호 나란히 서서 엘리베이터가 내려오기를 기다린다. 어색한 침묵... 신석호는 계속 핸드폰만 들여다보는 중. 오늘따라 엘리베이터는 왜 이렇게 층마다 멈춰 서는지,

진하경	(어쩌지? 하는 얼굴로 이시우를 흘끔 보면)

이시우	(괜찮아요, 그냥 넘어가죠, 눈빛 보내는데)
진하경	(도저히 안 되겠다. 괜히 먼저) 오는 길에 만났어요.
신석호	(진하경을 돌아보며) 네?
진하경	이시우 특보랑 나... 오는 길에 만난 거라고요. 아주 우,연,히...
신석호	(누가 뭐래?) 예에... (쓱 다시 고개 돌려 핸드폰 보고)
진하경	(머쓱! 다시 엘리베이터 쪽 정면 본다... 젠장!!! 더 어색해졌다)
이시우	(쓰읍... 그냥 가만히 있지... 같이 엘리베이터 쪽 정면 보면)
신석호	그나저나 의정부 쪽은 도로 침수 때문에 오전 내내 정체라네요. 중랑천이 넘쳤나 봐요.
진하경	(이게 무슨 뚱딴지 같은 소리야?) 침수요? 중랑천이 왜요?
신석호	(뭐야? 쳐다보며) 새벽에 의정부에 비 온 거 몰라요? 시간당 50미리나 쏟아부었는데...
하경/시우	(동시에 돌아보며) 비요?

S#8. **본청 상황실.**

고국장이 야간 근무조인 총괄1팀 과장에게 보고를 듣는 중.
그 뒤로 김수진과 오명주가 이미 출근해 자리 잡고,
진하경과 이시우, 신석호 나란히 들어와
고국장 옆으로 다가서는 가운데,

고국장	국지성호우가 나타나기엔 시기적으로 너무 이르지 않아?
총괄1팀과장	발달과정을 볼 때 전형적인 국지성호우가 맞긴 합니다.

[국가기상센터 종합관제시스템]의
위성사진(1번 모니터)에 구름이 발달하는 모습과
레이더 영상(2번 모니터)에 에코가 발달하는 모습이 띄워져 있다.
주의 깊게 보지 않으면 잘 보이지도 않을 정도의 작은 점이

순식간에 커지면서 강력한 비구름으로 발달한 양상.

총괄1팀과장 (모니터 속 레이더 영상을 가리키며) 의정부지역에서 발달한 비구름 대가 남양주지역으로 넘어가기까지 정확히 21분 걸렸습니다. 05시 30분경 호우주의보를 내보냈고 총 누적 강수량은 70에서 80미리로 관측됩니다.

고국장 (끄덕이며) 강수가 집중된 지역이 어디라고?

총괄1팀과장 중랑천 인도교 주변이요.

고국장 주의보 떴을 땐 이미 손써볼 틈도 없었겠군. (진하경이 온 것을 알고 흘긋 돌아보며) 수증기 유입량이 비정상적으로 많은 것 같은데, 언제?

진하경 어제 낮 기온이 30도까지 올라가면서 지표면이 가열된 게 원인 같습니다. 그로 인해 대기 불안정이 강하게 나타나는 환경이 됐고요.

이시우 (자세히 들여다보며) 밤사이 북쪽에서 찬 공기가 내려오면서 의정부 부근으로 불안정이 강해진 게 결정적인 이유 같은데요.

진하경 (? 이시우를 본다)

일제히 (고국장, 신석호, 1팀 과장 고개 돌려 이시우를 보면)

고국장 무슨 근거로?

이시우 (단열선도를 가리키며) 여기... 의정부 부근의 대기 상하층 기온차가 40도 가까이 벌어졌잖아요.

진하경 (뭐라구? 얼른 자세히 들여다보고서야 아차...! 싶다. 거길 놓쳤다...)

고국장 진과장, 자세히 분석해봐.

진하경 (뭔가 지적받은 기분으로 화끈...!) 네. 알겠습니다.

고국장 (이시우의 어깨를 한번 꽉 잡았다 놓으며) 역시 예리해? 본청으로 불러올리길 잘했어, 아주. (씩 웃으면)

이시우 (꾸뻑. 기분 좋고)

진하경 ... (기분이 썩 유쾌하지 않다)

이시우	(그런 진하경을 한번 보고)

그 뒤로 보이는 김수진,
실황을 알려주는 레이더 영상(2번 영상) 속
수많은 곳에서 깜빡이는 강수에코를 쳐다보며,

김수진	저 수많은 강수에코 중에 어떤 게 국지성호우로 발달할지 어떻게 알아맞혀요? 것도 한 시간 안에?
오명주	가스레인지 위에 라면 물 올려놓고 어디서 기포가 먼저 올라올지 알아맞히는 거랑 비슷한 정도의 확률이랄까?
김수진	예에에? (확! 질리는 표정)
오명주	아예 맞히겠단 생각을 하지 마. 그래야 정신 건강에 이로워.
김수진	(헐...)
고국장	(모두에게) 쫄 거 없어. 긴장 좀 하라고 저 위에서 쩹 한번 날린 거니까. (진하경 보며) 눈 부릅뜨고 실황 감시 잘해! 국지성호우는 무조건 실황 감시가 관건이다! 이상! (일어나 나가면)

그때 문이 열리면서 뒤늦게 초췌한 몰골의 엄동한이 들어오는데, 진하경이 확! 끼치는 술 냄새에 살짝 미간 찡긋...
이시우를 비롯해 신석호, 오명주, 김수진까지 쳐다보면,

진하경	늦으셨네요?
엄동한	(숙취가 안 깬 듯 부스스한 표정으로) 아... 그런가? (손목시계 보는데)
고국장	(보더니) 엄선임은 나하고 커피 한잔하지. 나와. (지나쳐 나가면)
엄동한	(본다. 도로 따라 나가면)
진하경	(나가는 엄동한을 보고 있다. 신경 쓰이는 표정인 듯)
이시우	... (자리로 가다가 그런 진하경을 보면)

S#9. 본청 뒷마당.

고국장 (자판기 커피 건네며) 나랑 한잔하고 곧장 집으로 간 거 아니었어?

엄동한 (받아 마시며) 잠이 안 와서 한잔 더 한다는 게... 그렇게 됐습니다.

고국장 오래 살고 볼 일이다. 천하의 엄동한이 다른 때도 아니고 여름철 방재 기간에 술 퍼마시고 지각하고, 왜 이래 대체?

엄동한 저 위는 사흘이 멀다 하고 패턴이 바뀌는데 나라고 한결같을 수만 있습니까?

고국장 집에 별일 있는 건 아니고?

엄동한 없어요. 그런 거... (후룩... 커피 한 모금 마시는 위로)

S#10. Flash Back> 엄동한네 주방 / 밤 (4부 S#27. 연결).

이향래 날씨에 미쳐서! 남해고 동해고 산이고 바다고 뛰쳐 다니느라 집에는 어쩌다 한번, 것도 와서 잠만 자고 가는 애 아빠를... 있다고 해야 해? 없다고 해야 해? 어?

엄동한 (고개 숙이고 가만히) ...

이향래 지난 14년 동안 보미랑 나는 그렇게 살았다구. 알겠니, 엄동한?
(그러더니 앞치마 벗어 던지고 방으로 들어가버린다. 탁! 문 닫히면)

혼자 남은 엄동한. 이게 아닌데...
돌아보다가 방문 밖을 내다보던 보미와 눈이 마주친다.

엄보미 (표정 없이 문 닫고 들어가면)

엄동한 (다시 한숨)

그렇게 혼자 우두커니 서 있는 엄동한의 모습 길게 주다가.
(동 장소) 시간 경과, 이른 새벽)
거실 창으로 어슴푸레 날이 밝아오는 가운데 향래가 아침 준비

하러 나오다가 멈칫... 보면. 작은방 문이 열리면서 엄동한이 트렁
크를 들고 나오는 게 보인다.

이향래 (그 모습 보고 트렁크 가리키며) 뭐야? 어디 가?

엄동한 당분간 청에 가서 지낼게. 여름철 방재 기간이라 일도 많고...

이향래 (순간 표정 쎄해지면서) 정말... 이래야겠니, 당신?

엄동한 그러는 편이 보미나 당신도 편할 것 같고...

이향래 (허...! 보더니) 맘대로 해! 이럴 거면 아예 들어오질 말든가! (그대
 로 주방 쪽으로 가버린다. 쏴! 수돗물부터 틀고 뭔가 하려는데... 손에 잡
 힐 리 없고, 아! 증말! 속상한 한숨으로 서 있는 뒷모습에서)

엄동한 ... (표정 없이 서 있다가 그대로 돌아서서 나간다 쿵! 문 닫히면)

S#11. Flash Back> 어느 길 일각 / 새벽.

쓱쓱... 길거리 청소 중인 청소부들 보이는 그 너머로
24시간 해장국집 안에 앉아 있는 엄동한, (트렁크 옆에 세워둔 채)
국밥과 함께 소주를 따라 연거푸 들이켜는 위로,

김수진(E) 엄선임님, 원래 주당이세요?

S#12. 총괄팀 / 다시 현재.

오명주 글쎄? 그렇단 얘긴 별로 못 들었는데. (자기 일)

김수진 역시... 이번 인사에서 물먹은 것 땜에 힘드신가 보다. 그죠, 주임
 님? (신석호 보며) 맞죠, 주임님?

신석호 글쎄요. (별 관심 없는 듯 자기 할 일만)

진하경 다들 잠깐 주목해주세요.

일제히 (돌아보면)

진하경	지난 10년간 국지성호우 관련 이슈를 분석했으면 하는데요. 지역별로 강수량과 지속시간, 분포도도 포함해서.
신석호	(별로 놀란 기색 없이, 확인 차원으로) 10년 치 전부 합니까?
진하경	네.
김수진	(헐...! 대박...!)
이시우	10년 치를 모두 볼 필요가 있을까요? 오늘 새벽 사례는 굉장히 이례적인 케이스 같은데요?
진하경	이례적이기는 해도 앞으로 비슷한 패턴이 반복될 수 있으니까. 기후변화로 인해서 계절과 맞지 않은 날씨를 분석할 필요가 있어서 그래.
이시우	불확실성이 높은 시기잖아요. 장기적인 측면보다는 초단기적으로 파악하는 게 예보 적중 확률을 높이는 데 더 도움이 될 것 같은데요.
김수진	(얼른) 맞아요, 국장님도 그러셨잖아요, 실황 감시가 관건이다. 자료 분석보단 실황 감시가 더 중요한 거 아닐까요?
진하경	(그 말에 멈칫... 그런가? 잠시 헷갈리는)
석호/명주	(둘 다 진하경을 쳐다보고 있고)
진하경	(어쩌지... 하는 눈빛, 스치면서 이시우를 본다)

짧게 스치는 Flash Back〉

| 고국장 | (이시우의 어깨를 한번 꽉 잡았다 놓으며) 역시 예리해? |
| 이시우 | (꾸뻑. 기분 좋고) |

다시 현재〉

진하경	(살짝 고집스럽게 보더니) 10년 치, 전부 다 분석해서 가져와요. (그러고는 자리로 가버린다)
이시우	(그런 진하경을 보더니, 자리로 간다)
김수진	(한숨 푹... 내쉬면서) 아... 오늘도 졸망 각이다 진짜...

명주/석호　(서로 시선 한 번 마주친 뒤 별 표정 없이 각자 자기 일 하는 가운데)

진하경　(일부러 시선 안 준 채 외면하고 있지만, 한쪽 얼굴이 따갑다...)

그때 이시우, 핸드폰 문자 들어오는 소리에 들어서 본다.

표 안 나는 한숨, 조용히 일어나 나가면

진하경, 살짝 신경 쓰이는 눈빛으로 그를 보는 데서.

S#13.　본청 대변인실.

한기준　(기상 관련 기사 흔들어대며) 이거 뭐야? 왜 이렇게 기사마다 내용이 다 제각각이야?

김주무관　저희도 호우주의보 뜨고 나서야 알아서요. 곧바로 보도자료 냈는데 이미 몇 군데서 기사를 썼더라고요.

한기준　(짜증 내며) 총괄 몇 팀인데?

김주무관　이미 교대했을 시간인데요... (근무표 보며) 지금은 총괄2팀입니다.

한기준　(한쪽 눈썹... 찌릿! 올라가며) 총괄2팀? (그래? 하는 눈빛에서)

S#14.　본청 대변인실 복도.

손에 프린트한 기사 뭉치 든 채 나오는 한기준.

한기준　(어금니로 잘근잘근 씹듯이 아주 나직이) 총괄2팀, 총괄2팀, 총괄2팀...! (하면서 걸어오는데 그때)

저쪽으로 기자실 앞 복도로 나오는 채유진이 보인다.

유리창에 비친 모습 보며 옷매무새 한번 정리. 그러고 가면.

한기준, 뭐지...? 쳐다보는 데서.

S#15.　　기상청 외진 곳 일각.

채유진　　전화 왔었어.

이시우　　무슨 전화?

채유진　　(핸드폰 꺼내 발신자 번호 뜬 거 떡! 하니 보여준다)

이시우　　(쎄하게 굳고)

채유진　　다 끝난 마당에 내가 이런 전화 인제까지 받아야 돼?

이시우　　미안하다. 니가 수신 차단 해줘.

채유진　　안 그래도 나 지금 오빠 때문에 충분히 난처하거든?

이시우　　나 땜에?

채유진　　우리 기준 오빠가 알았다구. 내가 전에 오빠랑 사귀었던 거.

이시우　　다 지난 일인데, 무슨 문제가 돼?

채유진　　그러게 왜 남의 결혼식장에 찾아와서 그 난리를 쳐? 게다가 나 신혼여행 다녀오자마자 왜 하필 본청 발령인데? 기준 오빠가 이상하게 생각하는 것도 당연한 거 아냐?

이시우　　(조용히 보며) 그래서... 싸웠냐?

채유진　　(멈칫...)

이시우　　그걸로 너 힘들게 해?

채유진　　(살짝 당황) 우리 기준 오빠 그런 사람 아니거든? 날 얼마나 위해 주는데...! 그런 걸로 딴지 걸고 삐질 사람 아니야!

이시우　　(딴지 걸고 삐지는구나, 보더니 선선하게) 그래 알았다. 앞으로 조심할게. (보며) 더 할 말?

채유진　　(선선한 그의 모습이 괜히 더 짜증 난다) 됐어! 없어! (그러고는 홱! 돌아서서 나오다가 순간 헉! 놀라서 본다)

이시우　　(? 같은 곳 쳐다보면)

한기준　　(쎄한 표정으로 채유진을 한번 본 뒤, 이시우를 본다)

채유진　　오빠... (당황해서 부르는데)

한기준　　(채유진을 지나쳐 뚜벅뚜벅 이시우 앞으로 다가간다, 딱! 멈춰 서더니) 뭐하는 겁니까?

이시우	얘기 중이었는데요.
한기준	(허! 이 새끼 봐라?) 아니, 총괄팀에서 이렇게 다이렉트로 언론을 상대하고 그럼 안 되죠! 엄연히 소통 루트인 대변인실이 있는데! 이러니 언론사마다 호우 관련 기사가 다 제각각인 거 아닙니까?
채유진	(옆으로 와서) 나랑 얘기해, 내가 설명할게.
한기준	채기자님은 빠지세요! 기상청 내부 일입니다, 여기 직원 아니시 잖아요?
채유진	(한기준에게만 낮게) 왜 이래 진짜!
한기준	(무시하고 이시우를 향해) 본청 근무 처음이라 모르시나? 대변인실 은 기상청의 입이에요, 아무리 예보를 잘해도 대변인과 협업이 없으면 오늘 아침에 나간 호우 기사처럼 정보가 제각각일 수밖 에 없다고!
이시우	그러니까요. (한기준과 채유진을 번갈아 보며) 진작에 대변인실과 출입기자 사이에 소통이 잘 이뤄졌다면 총괄팀까지 개입해야 할 이유가 없었을 텐데 말이죠.
한기준	정보 공유부터 똑바로 하고 그런 말을 하든가! 허락도 없이 자꾸 경계선 넘고 그럼 안 되지, 어?
이시우	본청 근무 오래 하셔서 잘 아실 텐데요. 상황실은 기상청의 심장 이라는 거. 심장이 누구 허락받고 뛰는 거 보셨습니까?
한기준	뭐야? (순간 훅! 열받는 눈빛)
이시우	그렇게 특보 상황을 실시간으로 보고받고 싶으면 위험기상 시마 다 상황실에 와서 직접 모니터링하시던가요. (그러고는 그대로 쓱! 지나쳐 가버리면)
한기준	! (제대로 밟힌 표정)
채유진	(아... 쪽팔린다. 시선 외면하는 가운데)

S#16. 본청 복도 일각.

한쪽으로 쭉 걸어 나오는 이시우, 그러다가 멈춰 선다.

나직한 한숨으로 뒤를 한번 돌아본다.

그때 지잉지잉... 진동하는 핸드폰. 들어서 본다. 또다...!

미칠 것 같은 눈빛, 정말 받고 싶지 않은 듯

핸드폰을 쳐디보는 데서,

한기준(E) 그 자식 그거 뭐냐?

S#17. 본청 복도 또 다른 일각.

진하경 (애, 또 왜 이러나 싶어) 왜 그러는데 또?

한기준 (약이 바짝 올라서 씩씩거리며) 대변인실에서 위험기상 상황 좀 그
 때그때 공유해달라는 게 그렇게 잘못된 거야? 지가 뭔데 기자하
 고 독대를 해? 독대를! 것도 유부녀를!

진하경 ?

한기준 뻔뻔한 자식, 어디 남의 와이프를, 것도 기상청 한복판에서 보란
 듯이 마주 서서 말야, 어?

진하경 (물끄러미) 알았구나.

한기준 뭐?

진하경 이시우가 채유진 씨 전 남친인 거.

한기준 (흠칫! 그렇게 말하는 진하경을 빤히 보더니) 너... 너두 알고 있어?

진하경 (담담히) 어.

한기준 언제부터?

진하경 파견근무 왔을 때.

한기준 허...! 알면서도 너희 팀으로 받아준 거라구? 진과장! 너 그럼 안
 되는 거 아냐?

진하경 너도 안 되는 거 알면서 채유진이랑 사귀었잖아?

한기준	너... (말문 딱 막혀 보다가) 진짜 무서운 애구나! 어? 왜? 그 자식 데려다놓고 내가 어떻게 반응하는지 보고 싶었어? 그런 식으로 복수라도 하고 싶었던 거니?
진하경	뭐래? (어이없게 보면)
한기준	(자기 착각에 빠져) 그렇게라도 날 괴롭히고 싶었나 본데... 나 그렇게 나약한 남자 아니야! 그런 걸로 예민하게 반응하구 막 그런 사람 아니라구! 알아?
진하경	(어이없다) 이보쇼 한기준 씨! 소설 쓰지 마시고,
한기준	혹시 너!! (빤히 보며) 아직도 나 때문에 힘든 거니?
진하경	(떵!) 뭐?
한기준	(그랬구나...! 이 녀석...!) 그래도 이건 아니지 하경아! 그런 놈을 본청으로 끌어들여 뭐 어쩌자는 건데? 어? 난 이미 결혼했다구! 이런다고 너한테 다시 돌아갈 수 없...!
진하경	(픽!!!! 발을 밟아버린다)
한기준	(윽!!!! 발을 움켜잡았다 깨금발로 뛰었다가 어쩔 줄 모르는 위로)
진하경	안 그래도 위에서 한 방 맞고 정신없어 죽겠는데! 별 미친...! (그러더니) 맥락 없는 헛다리 그만 짚고, 가서 니 일 하세요, 예? 이딴 문제로 한 번만 더 불러내봐! 그땐 곧바로 대변인실에 공식 항의 갈 거고! 문책받게 할 겁니다, 한기준 사무관! 알았니?
한기준	(아픈 걸 꾹 누르며 벽에 기대선 채 고개만 겨우 끄덕끄덕...)
진하경	(아... 미친 새끼...! 하면서 가버리면)
한기준	(그런 진하경을 보며, 나직이...) 맞네 맞어... 나 땜에 아직 힘든 거... (아! 이 죽일 놈의 사내연애...! 아 너무 아픈 내 발등...!)

S#18. 본청 총괄팀.

지잉지잉... 핸드폰이 진동한다. 들여다보는 이시우...
그대로 뒤집어놓는다. 마음 무겁다. 나직한 한숨 내쉬는데...

그때 진하경이 안으로 들어와 자리로 가면.

이시우 (기다렸다는 듯 자료 들고 오며) 여기! 피해가 컸던 집중호우 사례

만 뽑은 건데요.

진하경 어, 거기 둬. (하면서 다른 자료들 펼쳐 본다)

이시우 (? 냉랭한 그녀를 잠시 본다. 보더니 이미 책상에 빈틈없이 쌓인 자료도

어디에 둬야 할지 난감한데)

진하경 (탁...! 가져와 한쪽에 올려둔다)

이시우 (머뭇... 쳐다봤다가) 뭐 마실 거라도 갖다드릴까요?

진하경 아니, 됐어. (계속 시선은 자료만)

이시우 (본다) 저한테 뭐 화나셨어요?

진하경 (그 말에 멈칫... 고개 들어 이시우를 본다)

팀원들 (일제히 흘긋... 쳐다보면)

진하경 무슨 소리야?

이시우 좀 그러신 거 같아서요... (살피듯) 혹시... 아까 국장님 앞에서 과

장님 의견에 토 달아서... 그것 땜에 기분 나쁘셨습니까?

진하경 (아! 오늘 진짜 왜 이러지?) 이봐 이시우 특보! (하는데)

김수진뿐만 아니라 오명주, 엄동한까지 그 둘 쪽을 보고 있다.
진하경, 팀원들 시선 의식된다. 나직한 한숨으로...

진하경 나와! (일어나 한쪽으로 간다)

이시우 (그녀를 돌아본다, 따라가면)

김수진 그러게 왜 국장님 앞에서 잘난 척 나서가지구... 이게 뭐예요, 과

장님 열받는 바람에 우리 모두 생고생...

오명주 그만! 투덜거릴 시간에 하나라도 더 분석해.

김수진 (한숨 푹...! 계속 자료 뽑아 분석하는 모습에서)

신석호 (슬쩍 나가는 두 사람 쪽 본다)

엄동한 (그러거나 말거나...)

S#19. **본청 탕비실.**
이시우, 안으로 들어와 뚜벅뚜벅 진하경의 뒤로 다가선다.

진하경 (보며) 이시우 특보 너 지금... (그를 향해 뭐라 하려는데)

이시우 (그대로 진하경을 쓱 안는다)

진하경 ! (멈칫...! 놀라서) 야, 너 뭐 하는 거야! (떼어내면서 입구 쪽 보면)

이시우 안 들켜요, 걱정 말아요.

진하경 어쭈? 너 이럴려고 나 도발했니?

이시우 도발 아닌데? 진심으로 화났나 걱정돼서 물어본 건데...

진하경 (허리를 감고 있는 이시우의 팔을 떼어내며) 반칙하지 말고! 사내에
 선 무조건 1미터 이내 접근 금지야! 지켜! (냉장고 쪽으로 가서 문
 열고 시원한 거 꺼내 벌컥벌컥 마시면)

이시우 (보며) 한기준이랑 무슨 얘기 했어요?

진하경 (꿀꺽꿀꺽 계속 마시며 눈동자만 이시우를 본다)

이시우 과장님을 굳이 밖으로 불러내서 할 얘기가 뭔가, 궁금해서.

진하경 (크으! 다 마신 뒤 보며) 뭐냐? 난 안 물어보는데 넌 왜 물어봐?

이시우 (? 보면)

진하경 채유진한테 아침부터 계속 전화 왔어도 나 안 물었잖아.

이시우 어? 알았어요? (그제야) 아아, 그것 때문이었구나, 나한테 까칠했
 던 게.

진하경 누가 그렇대? (신경 쓰고 있었던 게 분명하지만...)

이시우 (쓱 다가서며) 그랬구만, 뭐.

진하경 어허! 1미터! 1미터... (물러서면)

이시우 한기준 대변인이 내가 엑스 남친인 거 알았나 봐요. 유진이가 좀
 시달리던 눈치더라구요. 나한테 앞으로 조심해달래서 그런다 했

어요. 디 엔드.

진하경 (그랬구나) 한기준 걔가 뒤끝이 좀 있긴 하지.

이시우 자, 이제 과장님 차례. 한기준이 뭐래요?

진하경 (생각만 해도 어이없는 듯) 나더러 자기한테 복수하는 거넨다. 지 와이프 전 남친인 거 뻔히 알면서도 널 우리 팀에 받았다구... 아니, 기상청 인사 발령을 내가 하니? 그러구 내가 저한테 복수를 왜 해? 지가 뭔데? (이시우 보며) 걔들한테 복수할라구 너랑 이런 미친 짓 시작한 게 아니잖어, 안 그래?

이시우 미친 짓이요?

진하경 사내연애 하다 사내 사람들한테 있는 쪽 없는 쪽 다 팔렸는데 또다시 사내연애에 빠졌어. 미친 짓 아니니?

이시우 (피식 웃음, 다시 꼭 안아주며 미소로) 듣고 보니 그러네.

진하경 ... (안긴 채... 나직한 한숨으로) 내 말에 토 달았다고 화난 게 아냐. 상층 한기 남하를 놓친 게 화가 난 거지.

이시우 (꼭 안은 채) 알아요, 나두.

진하경 됐어, 그럼. (그의 손 풀고, 한번 본다. 미소. 문 쪽으로 가면)

이시우 이따 밤에 집에 가두 되죠?

진하경 (보더니) 피노누아 한 병 사오든가 그럼. (돌아서서 막 나가는데)

순간 멈칫...! 또 신석호가 거기 서 있다.
안으로 들어오려다가 멈칫... 진하경을 보면,

진하경 (젠장...! 얼른 시우 쪽 향해 까칠하게) 똑바로 좀 하자. 이특보! 어? (쯧! 괜히 더 열받은 척 나가버리는 뒤에 대고)

이시우 네! 알겠습니다! (대답한다. 그러면서 슬쩍 신석호를 보면)

신석호 (표정 없이 들어와 커피를 내린다)

이시우 (뻘쭘... 하게 잠시 서 있다가) 과장님이 화가 많이 나셨더라구요. 아주 된통 깨졌어요. 생각보다 성깔 있으시네, 하하...

| 신석호 | (쓱 한번 쳐다보며) 누가 뭐래? |
| 이시우 | 예? 아... 예... (고개 앞으로 돌린다... 젠장 괜히 얘기했다) |

신석호, 내린 커피에 차가운 우유 쪼르르 섞는 데서.

S#20. 배여사네 거실.

카페라떼에 얼음 몇 조각 띄워 넣는 태경,
주방에서 거실로 나오다가 마당 쪽 쳐다본다.

| 진태경 | (컵을 한쪽에 두고 베란다 창으로 가서) 세탁기 놔두고 뭐 해? |

S#21. 배여사네 마당.

배여사	(빨래를 발로 퍽-퍽 밟고 있다)
진태경	하경이 아직 연락 없어?
배여사	(혼잣말처럼) 간만에 풀 쒀서 다듬이질이나 해볼까?
진태경	솔직히 반려견의 견권까지 논하는 세상에, 본인 의사도 안 물어 보고 결혼정보업체에 딸내미 신상 탈탈 털어 등급까지 매기는 엄마... 시대착오적이고 구태하긴 하지.
배여사	누가 나 좋자고 그래? 지 수준에 맞는 신랑감 만나 결혼하면 지 인생도 편하고, 나도 어디 가서 말하기 떳떳하고 얼마나 좋아? 평생 헌신해서 키웠는데 부모로서 그 정도도 못 바래?
진태경	글쎄 다 엄마의 욕심이시라니까요.
배여사	시끄러! 가서 넌 일이나 해. 또 마감 턱밑에 받쳐놓고 날밤 새면 서 징징거리지 말고.
진태경	(그 모습에) 하경이한테 내가 전화해봐?
배여사	됐어 애! 나두 존심 있는 여자야! (퍽퍽퍽!!!! 빨래 밟는 데서)

S#22. 본청 구내식당 안.

조기자 (다가와서) 뭐 속상한 일 있어?

채유진 (깨작거리다가 보더니) 아니.

조기자 신랑하고 싸웠구나?

채유진 싸우기는...

조기자 송복이 뭐야? 시댁 일? 성격 차? 아니면 혹시 애 갖새?

채유진 아니라니까. (하는데)

한기준 (식판 들고 와 채유진의 옆에 앉으며) 같이 좀 앉겠습니다.

채유진 (멈칫... 본다)

조기자 어머, 안녕하세요. 한사무관님! (슬쩍 채유진 눈치 보면)

한기준 자기 왜 국만 갖고 왔어? 오늘 불고기 반찬 좋던데... 자, 먹어. (하
 면서 자기 불고기 채유진한테 건네주며 조기자 들으라는 듯) 우리 유진
 이가 고기를 좋아하거든요. 그런데도 살 안 찌는 거 보면, 참 체
 질도 타고나야 해요, 그쵸오?

조기자 아. 네에... 그러게요, (어색하게 웃는데 핸드폰) 잠깐만 전화 좀. (나
 가면)

채유진 (그런 한기준을 본다, 나직이) 지금 뭐 하는 거야?

한기준 니 체면 살려주는 중이잖아. 왜? 싫어? 싸운 거 티 팍팍 내까 그럼?

채유진 싸운 게 아니지. 오빠가 일방적으로...

한기준 (OL) 아까 그 자식이랑 무슨 얘기 했냐? (그러면서도 눈으로는 지나
 가는 아는 직원에게 미소로 인사) 그 자식 아주 내 앞에서 기세가 등
 등하더라? 미안하거나 찔리는 기색이 1도 없어.

채유진 미안하거나 찔릴 일이 뭐가 있겠어? 이미 다 끝난 사인데.

한기준 (정색한 채 채유진을 보며) 너 지금 그 자식 편드는 거니?

채유진 아니잖아 그런 뜻이!

한기준 암튼! 앞으로 그 자식하고 우연히라도 마주치지 마. 혹여 마주치
 더라도 인사도 하지 마, 눈길도 주지 마. 알았어?

채유진 왜? 아주 회사를 그만두라 그러지?

한기준	(얼른) 그럴래?
채유진	오빠!
한기준	기자들 출입하는 데 많잖아. 경찰서나 검찰청이나.
채유진	그렇게 불편하면 오빠가 다른 청으로 가면 되겠네.
한기준	본청 놔두고 내가 어딜 가. 여기가 꽃자린데. 그리고 유진이 너! 계속 이렇게 오빠한테 따박따박 말대꾸할래? 너어, 오빠니까 이 정도에서 넘어가주는 거야.
채유진	안 넘어가주면 또 어쩔 건데?
한기준	(말 자르듯) 암튼...! 두 번 다시 거짓말하지 마. 알았어?
채유진	(살짝 열받아 뭐라 하려는데)
조기자	(다시 돌아오며) 아, 미안... 집에서 갑자기 연락이 와서...
한기준	(환한 미소로) 어서 드세요, 국 다 식겠네. 자기도 어서 먹어, 응? (맛있게 먹는. 다정한 남편의 모습...)
채유진	(조기자가 있어 뭐라 하지도 못하고... 답답한 듯 시선 돌리는데)

그때 저편에서 식사 중인 진하경이 보인다.
그녀와 시선 마주치자 살짝 뻘쭘해지는 채유진.
괜히 괜찮은 척 보란 듯 한기준이 밥 뜨는 위에 반찬 올려놔주면,

한기준	(그게 또 좋다고... 피실 웃으며) 넌 조기자님두 계신데... 암튼 우리 유진이가 이렇게 저밖에 모른다니까요,
조기자	그러게요, (아우 닭살이다 늬들! 하는 눈빛으로 채유진 본다)
채유진	(애써 웃음으로 분위기 마무리... 그러면서 한 번 더 하경 쪽 쳐다보면)

그러거나 말거나, 신경도 쓰지 않는 얼굴로
진하경이 다 먹은 식판 들고 일어선다.

S#23.　본청 구내 커피점.

진하경　아메리카노요. (계산하고 기다리는데)

여직원1(E)　진하경 팀장 오늘 신입한테 발리고 열폭했다면서요?

진하경　(멈칫... 자기 얘기다, 슬쩍 소리 나는 쪽 쳐다보면)

오명주　뭐, 그 정돈 아니구...

남직원1　거기 1년 차 김수진 씨, 입이 댓 발 나와서 툴툴거리던데요 뭐. 신입 때문에 국장한테 한 소리 듣고 열받아서 10년 치 자료 분석 왕창 때렸다고, 아... 본인 스트레스를 일로 푸는 스타일 진짜 아니지 않아요?

여직원1　주임님 힘들어서 어떡해요? 최과장님 땐 좋았는데...

오명주　뭐어... 앞으로 잘하겠지.

여/남직원1　(어쩌니? 저쩌니? 하면서 위로와 격려를 보내는 중)

카페직원1　아메리카노 나왔습니다!

진하경　(받아 든다, 말없이 돌아서서 가는 그 뒤로 까르르 웃음소리들...)

걸어오는 그 하늘 위로... 심상치 않은 구름이 보이면서.

S#24.　총괄팀.

엄동한, 턱을 괴고 시선은 모니터에 둔 채 멍 때리는 중, 김수진이 샌드위치 옆에 둔 채 먹지도 못하고, 자료 분석하느라 정신없는 모습...

김수진　(하아...! 미친다...! 뭐가 엉킨 듯 이리저리 넘겨 보느라 정신없는데)

Insert〉 그 옆으로 레이더 영상
한반도에 모래를 뿌려놓은 것처럼 드문드문 보이는 에코.
그 가운데 서울지역에 점 하나가 빠른 속도로 반짝거린다.

놓치고...

S#25. 엘리베이터 앞.

커피 들고 오던 진하경, 오다가 멈칫. 보면,

저 앞으로 식사 마치고 오는 길인 듯한 이시우와 신석호를 본다.

세 사람, 엘리베이터 앞에 다시 나란히 (아침처럼) 서게 되는...

이시우 (진하경을 본다) 식사하셨어요?

진하경 어. 방금... 두 사람은...?

이시우 저희는 요 앞에서 칼국수 먹고 오는 길이요.

진하경 아. 그래. (끄덕... 한 뒤 엘리베이터 쪽 본다)

이시우 (같이 엘리베이터 쪽 본다)

신석호 ... (엘리베이터 층수 번호만 올려다보다가, 불쑥) 근데... 이시우 너 연
 수원에서 지냈다고 하지 않았냐?

이시우 (순순히) 네.

신석호 근데 아침에 어떻게 과장님을 그 방향에서 만났어? 연수원은 바
 로 요 앞이잖아.

진하경 (별생각 없이 커피 마시다 순간 쿨럭...! 사레!)

이시우 아아...! (예상 못 했던 질문 한 방에 흔들리는데)

S#26. 총괄팀.

E. 때르르르릉! 유선전화기 소리와 함께,

김수진 (받으며) 총괄2팀 김수진입니다.

수도권청(F) 방금 전 서울에 뜬 강수에코 말입니다.

김수진 에코요? (흠칫! 못 봤다! 놀라서) 잠시만요. (수화기 막고 엄동한에게)

엄선임님, 수도권청인데요. 방금 전에 서울에 강수에코 뜬 게 좀 이상하다는데 봐주시겠어요?

엄동한　　　... 응...? 뭐가? (하고 그제야 고개 돌려 쳐다보는데)

Insert〉 레이더 영상

조금 전에 반짝이넌 서울 시역의 에코가 마치 폭죽이 디지듯이 파파박- 옆으로 번져나간다.

김수진　　　(지켜보며, 이게 왜 이러지?? 당황해서) 어. 어. 어...

엄동한　　　(? 돌아본다. 뒤늦게 멈칫...! 하는 표정에서)

S#27.　　**엘리베이터 앞.**

신석호　　　뭐? 집을 보러 가? 그 이른 아침에?

이시우　　　예에에... 집이요. (허허... 헛웃음으로 무마해보려는데)

진하경　　　(얼른) 집주인이 워낙 바쁜 사람이라 그 시간밖에는 시간이 안 된다 그래서, 그치?

이시우　　　네... (끄덕이며) 맞아요. 집주인이 바빠서 그렇게 됐어요...

신석호　　　(쓱 진하경 보며) 많은 걸 알고 계시네요? 같이 가신 것도 아닐 텐데.

진하경　　　아... 그러게요, 하하... (젠장! 하면서 다시 앞을 본다)

이시우　　　(아... 뭔가 꼬인다. 슬쩍 시선 앞으로 돌리는데, 그때!)

그 순간 E. 우르르 쾅쾅! 소리와 함께 창밖으로 쏴아!!!!

비가 쏟아진다.

순간 진하경과 신석호, 이시우까지 동시에 창밖 쪽 쳐다보는 데서.

S#28. Insert 1> 보라매공원.

쏴아!!! 퍼붓듯이 쏟아지는 폭우.

산책 나왔던 사람들 비를 피해 뛰어가고,

굵은 빗줄기 사이로 기상청의 철탑이 보인다.

S#29. Insert 2> 초등학교 건물 처마 밑.

돌봄교실을 마친 초등학교 3학년과 1학년인 형제(명주의 아이들)

가 내리는 비를 어쩌지? 하는 눈으로 바라보다가 둘이 눈빛을

교환하고는 비를 맞으며 집으로 향한다.

S#30. 배여사네 태경의 방.

책상에 쭈그리고 앉아서 삽화를 그리던 태경이 내리는 빗소리에

고개를 들고 보면 창가에 흐르는 빗줄기에 미간 찡그린다.

S#31. 배여사네 마당 한쪽.

오전에 빨아서 널어놓은 이불이 비에 젖고,

배여사가 부랴부랴 빨래를 걷는다.

진태경 (베란다에 서서) 엄마 오늘 예보에 비 온다는 말 있었어?

배여사 있긴 뭐가 있어, 그럼 이불 빨래를 했겠니? (빨래를 다 걷고 한쪽에
 놓으며) 아이구 허리야... (허리를 펴며 걱정스럽게 비가 내리는 하늘을
 올려다본다. 근심이 한가득인 얼굴로) 또 한바탕 난리 나겠네...

진태경 (역시나 진하경이 걱정되어 하늘을 올려다본다) ...

S#32. 서울 거리 일각.

갑자기 내린 많은 양의 비로 하수구가 넘치고,

물이 흥건한 도로를 우산도 쓰지 않고

첨벙첨벙 뛰어가는 사람들.

남자1(F) 야! 기상청! 늬늘 뭐 하는 거야!!! 이렇게 근비가 내리는데 예보

도 안 하구 앉았구!!!!

S#33. 강남의 어느 상가.

날이 저물었는데 어느 상가 전압기에 스며든 빗물로

불꽃이 튀면서 상가 전체에 전기가 나간다.

곳곳에서 "악!" "전기 나간 거야?" "어디서 합선이 됐나 본데..."

비명과 원성이 터진다.

여자1(F) 어떡할 거예요!! 손해가 얼만 줄이나 알아요?

남자2(F) 이런 것도 못 맞힐 거면 기상청 때려치워!!!! 세금 축내지 말

고!!!! (등등)

S#34. 총괄팀.

[국가기상센터 종합관제시스템]의 맨 오른편(1번 모니터)에 조금 전 내

린 국지성호우의 기록이 표시돼 있다. (*시간당 80mm, 20분 동안

서울에만 50mm가 넘는 비가 내림)

이시우와 신석호, 뒤통수를 한 대 얻어맞은 표정으로 기록을 보

고, 한쪽에서 진하경이 이해할 수 없다는 듯 엄동한과 김수진을

바라본다.

신석호	(김수진에게) 실황 감시 안 하고 뭐 했어?
김수진	했어요. 했는데... (엄동한을 슬쩍 보고)
엄동한	내가 놓쳤어.
진하경	왜요? 뭐 하다가요?
엄동한	...
진하경	대체 왜 이러세요, 요즘? 일부러 이러시는 거예요?
오명주	과장님, 그렇게 말씀하시는 건 좀.
진하경	예보관이 실황을 놓쳤다는 건 직무 유깁니다. 피해 정도에 따라 면직도 될 수 있다는 거 몰라요?
오명주	(멈칫... 본다)
이시우	(그런 진하경을 보면)
신석호	에코를 안 놓치고 예보했다 해도 불과 5분밖에 시간이 없었을 거예요. 그 시간 안에 예보했어도 침수는 못 막았다구요.
진하경	피해 규모를 줄일 수는 있었겠죠.
신석호	시간당 80미리가 쏟아지는데 무슨 수로요?
엄동한	됐어, 그만들 해... 내가 잘못한 걸 가지구, 신주임 그만해!
김수진	죄송해요... 자료 분석하다 레이더 영상을 놓쳤어요. (울컥...! 자기 잘못인 거 같아 고개 푹! 숙이면)
진하경	무슨 뜻이에요? 자료 분석시킨 내 잘못이라는 뜻이에요, 지금?
김수진	솔직히 오늘 중에 10년 치 자료 분석하라는 것부터... 무리 아닌 가요? 자료 분석 대신 실황 감시만 제대로 했어도...
진하경	뭔가 잘못 알고 있는 거 같은데, 김수진 씨! 자료 분석도 실황 감시도! 둘 다 우리가 꼭 해야만 하는 아주 중요한 일이에요, 어느 한쪽 때문에 어느 한쪽을 놓쳤다는 거 그거! 변명밖에 안 된다구! 알았어요?
김수진	(울컥...! 눈물 가득한 채 노려본다. 보다가) 변명 아니거든요? 저 진짜 로 열심히 할라 그랬거든요!
이시우	저기, 김수진 씨... (끼어들려는데)

김수진	실력이 뭐 그것밖에 안 돼서 진짜 죄송한데요... 제가 잘할라 그 랬던 것까지는 폄하하지 말아주셨으면 좋겠네요! (그러고는 그대 로 눈물 터지며, 밖으로 나가버린다)
오명주	(나직이 한숨처럼) 아이고... 팀 분위기 참 잘 돌아간다.
진하경	(들렸다... 오명주를 본다, 그러다 다른 팀원들을 돌아보면)

다들 아무 말 안 하고 있지만...
오명주와 같은 생각인 듯한 분위기...
이 순간만큼은 혼자 고립된 섬 같은 기분이 드는, 진하경...
이시우, 조용히 김수진을 따라 밖으로 나간다.
잠시 어색한 침묵... 흐르는데,

박주무관	(뒤에서) 진하경 과장님이랑 엄선임님! 국장님이 지금 방으로 오 시랍니다.
진하경	(잠시 간격... 그러더니 그대로 또각또각 나가버린다)
엄동한	(한숨으로 돌아보는 데서)

S#35. 고국장 방.

박주무관	하천 물이 불면서 도로 곳곳이 침수되고, 주택 열두 채가 물에 잠 기고, 강남의 지하상가에 현재 전기 공급이 끊긴 상탭니다. 정확 한 피해 규모는 좀 더 지켜봐야 할 것 같고요.
하경/동한	(표정 어두워지고)
고국장	인명 피해는?
박주무관	그게...
진하경	(철렁해서) 있습니까?
박주무관	잠실 빗물펌프장에서 배수시설 정기 점검 중이던 작업자 두 명 이 불어난 빗물로 실종됐다고 합니다.

고국장	수색 작업은 어떻게 되고 있대?
박주무관	현재 구급대랑 시설관리 쪽에서 구조 작업 중이긴 한데... 정확한 건 좀 더 기다려봐야 할 것 같습니다.
고국장	아... 죽었네... (머리를 벅벅 긁으며 골치 아픈 표정...)
엄동한	죄송합니다.
진하경	(? 돌아보면)
엄동한	제가 놓쳤어요... 제 잘못이고, (보며) 제가 책임지겠습니다.
고국장	(한숨으로 엄동한을 본다)
진하경	(화난 듯, 빤히 엄동한을 쳐다보는 데서)

S#36. 고국장 방 밖.

나란히 나오는 진하경과 엄동한.

진하경	왜 혼자 멋있는 척하세요, 아까부터 계속?
엄동한	뭐?
진하경	팀원들 앞에서도 그렇고, 국장님 앞에서도 그렇고! 왜 자꾸 엄선임님이 책임을 지겠다고 그러냐구요, 엄연히 총괄2팀의 책임자는 난데!
엄동한	그야, 실황을 놓친 건 나니까.
진하경	(OL) 그러니까요. 왜 그러셨어요? 천하의 엄동한이라면서요? 동풍의 냄새만 맡고도 비를 예측할 수 있다는 분이 빤히 눈 뜨고 실황을 놓친다는 게 말이 됩니까?
엄동한	... (역시나 할 말 없는데)
진하경	왜요? 강릉에서 목에 힘주고 있다가 본청에 와서 선임 노릇 하려니까 맥이 빠지세요?
엄동한	그런 거 아니라니까! 몇 번을 말해! 아니라고 그런 거!
진하경	뭐가 됐든요! 지금은 내가 총괄2팀의 과장이고 엄선임님이 저지

른 잘못도 제 책임입니다. 함부로 책임지겠다고 나서지 마세요! 월권이에요 그거!

엄동한	(빤히 쳐다보면)
진하경	(그대로 가버린다, 걸어오면서 속상한 눈빛... 그 위로)
엄동한	... (마음 안 좋은)
이시우(E)	흔히들 날씨랑 기후가 같은 거라고 생각하지만, 사실은 다르잖아요.

S#37. 총괄팀.

안으로 들어오는 진하경, 자리로 와서 자료들 들여다본다.
진하경, 책상 위로 가득한 자료들을 이리저리 들척이다가 그만
도미노처럼 쓰러지면서 바닥으로 촤르르르!!!! 흩어져 떨어지고.

이시우(E)	날씨가 그날그날 바뀌는 기분이라면 기후는 사람의 타고난 성격 같아서 쉽게 바뀌는 게 아니거든요.
진하경	...! (미치겠다...! 흩어진 수많은 서류들을 쳐다보면)
이시우(E)	그 사람 성격을 모르는데 어떻게 기분을 맞힐 수 있겠어요?
오명주	(자리에서 본다, 시선에서)

S#38. 본청 야외 일각.

김수진	(눈물을 닦으며 돌아보면) 지금 진과장님 편드시는 거예요?
이시우	아뇨, 내가 틀렸다고 말하는 거예요.
김수진	(? 본다)
이시우	나는 예보만 맞히면 되는 거 아닌가 했던 거고 과장님은 현재 발생하는 기상이 시민들한테 어떤 영향을 미치는지까지 구체적으로 파악하려고 했던 거구요.

김수진 (빤히 쳐다보는 시선에서)

Insert〉 Flash Back〉 탕비실 안 일각 / 아까 오후.

신석호 한날한시에 같은 양의 비가 내려도 지역마다 미치는 영향은 제
 각각이니까. 똑같이 시간당 80미리의 비가 내려도 역삼 쪽은 말
 짱하지만 상대적으로 지대가 낮은 강남역 일대는 물바다가 된
 다고.
이시우 (수긍하듯 끄덕이고)
신석호 예보라는 건 그것까지 반영할 수 있어야 하거든. 그걸 위해 최대
 한 많은 자료를 파악하는 게 중요한 거고.
이시우 (보면)
신석호 진과장이 10년 치 자료를 분석하라고 한 건, 생산자 중심의 예보
 가 아니라 수요자 중심의 예보를 하라는 뜻인 거야, 그러니까.

다시 현재〉 휴게실 일각.

이시우 그러니까 나는 성과만 생각했던 거고, 과장님은... 진짜 예보가 필
 요한 사람들을 생각했던 거죠.
김수진 (꿈뻑꿈뻑 보다가...) 좀... 어렵네요.
이시우 그렇죠? (미소로 본다. 그러면서 나직한 한숨으로 시선 돌리면)

S#39. 총괄팀.
혼자 정신없이 흩어진 자료들을 줍던 진하경,
그 옆으로 하나하나 자료를 주워 오는 오명주의 손.

진하경 (? 보면)

오명주	(차근차근 주우며) 과장님은 팀원들을 뭐라고 생각하세요?
진하경	(무슨 소린가 싶어서) 네?
오명주	책임... 중요하죠. 하지만 과장님만 책임감 갖고 일하는 거 아니에요. 우리도 각자 맡은 역할에서만큼은 프로예요. 책임감을 갖고 일한다고요.
진희경	(보면)
오명주	(주워 든 자료 내밀면서) 그 정도 믿음도 없으면서 일을 시키고 계신 건 아니죠?
진하경	문제는 팀원들도 날 못 믿는다는 거죠. 내가 내린 지시조차 못 믿고 불만이 많잖아요.
오명주	팀장님 지시를 못 믿는 게 아니에요. 자기가 내린 지시조차 자신 없어하는 팀장님이 못 미더운 거지.
진하경	...! (보면)
오명주	(USB 내밀면서) 여기... 지난 10년간 국지성호우 관련 분석 자룝니다. 호우를 발생시키는 주요 원인 외에도 상하층 제트 커플링이랑 하층 수렴 상층 발산 같은 케이스까지 전부 포함시켰으니 참고하세요. 그럼 시키신 일도 다 했으니, 이만 퇴근할게요. (시계 보며) 퇴근 준비 안 하세요?

그러면서 자리로 가는데 울리는 핸드폰.

오명주	(곧바로 며느리 모드로 바뀌면서) 아, 네 어머니...! 애들 오늘 비 많이 맞았죠?
시어머니(F)	감기 걸릴까 봐 걱정이다! 근데 너 정말 비 올 줄 몰랐니?
오명주	그러게요. 어머니.
시어머니(F)	아니, 기상청에 있는 애가 그것도 모르면 어떻게 해.
오명주	그러니까요, 어머니. 엄마가 기상청에 다니는 데도 애들이 비를 맞네요. (흐흐흐흐... 사람 좋게 웃으면서 교대하고, 퇴근 준비 하는 가운

데)

진하경 ... (그런 오명주를 본다. 보다가 손에 쥐어진 USB를 보면)

S#40. 본청 로비.

한쪽으로 쭉 걸어 들어오던 이시우,

마침 저편에서 퇴근하던 한기준과 마주친다.

이시우 (별 표정 없이 쭉 걸어가면)

한기준 (재빨리 핸드폰 누르더니, 일부러 더) 어! 유진아! 오빠야!

이시우 (뚜벅뚜벅 걸음 옮기면서 그대로 한기준을 지나쳐 가면)

한기준 어, 그래, 그래... 지금 내려가니까 쫌만 기다려, 우리 애기, 오늘은
 뭐 먹고 싶나? 어어, 알았쪄요, 오빠가 다 사줄께욤. (하면서 눈빛
 찌릿! 이시우를 돌아보면)

이시우 (피식, 웃는 얼굴로, 돌아보지도 않은 채 총괄팀 쪽으로 들어가면)

S#41. 총괄팀.

신석호가 가방 둘러메고 막 퇴근하려고 나서는데,

이시우 (들어오며) 지금 퇴근해요?

신석호 어. 넌?

이시우 가야죠. (하면서 슬쩍 진하경의 책상 쪽 돌아보면)

신석호 다들 퇴근했어, 내가 마지막이야.

이시우 아아... 그렇구나. (하면서 배식... 어색하게 한번 웃으면)

S#42. 공릉 빗물펌프장 / 밤.

늦은 밤 환하게 불을 밝힌 채 수색 작업이 한창인 현장.

커다란 트레일러가 빗물펌프장 아래로 레일을 늘어뜨린 채

구급대원들이 번갈아 가며 수색 작업을 벌이고,

주변은 안전모를 쓴 관계자들과 경찰들로 어수선하다.

그 한쪽으로 택시 타고 도착하는 진하경,

미끄러지지 않게 조심조심 현장 상황을 보기 위해 온다.

그러다 미끌! 빗물에 미끄러질 뻔하는데 탁! 잡아주는 손,

엄동한이다.

엄동한 거참, 조심 좀 하지.

진하경 (바로 서며 뚱하게 보고) 어쩐 일이세요?

엄동한 (머쓱한 표정으로 쓱 시선 돌리며 궁색하게) 어차피 누워봐야 잠도
 안 오고... 여기 와서 기웃거리기라도 해야 저 인간이 최소한의
 양심은 있구나, 할 거 아냐?

진하경 ...인부들은요?

엄동한 아직...

진하경과 엄동한, 잠시 나란히 서서 수색 작업하는 쪽 쳐다본다.

진하경, 슬쩍 으스스한 듯 팔짱을 끼면,

엄동한, 보더니 입고 있던 우비 외투 벗어서 준다.

진하경 (흘긋 한번 본다. 받아서 어깨 위로 걸치며) 감사합니다.

엄동한 (담배 꺼내 피워 무는 데서)

진하경의 가방 안에서 지잉지잉 울리는 핸드폰...

S#43. 와인 파는 가게 안 / 밤.

피노누아 두어 종류를 들여다보며 핸드폰 귀에 대고 있는 이시우,

이시우 전화를 안 받으시네... (두 개의 피노누아를 보면서) 어떤 걸 더 좋아
할라나... (하는데 울리는 핸드폰, 하경인가 싶어 반갑게 보다가 멈칫!)

또 표정이 쎄하게 굳는다. 아...! 진짜 미치겠다는 듯.

S#44. 와인 파는 가게 밖 전경 / 밤.

가게 안으로 보이는 이시우의 전화를 받는 모습이 보이고,
뭔가 잔뜩 열받은 모습으로 뭔가 말하는 모습에서.

S#45. 공릉 빗물펌프장 / 밤.

"찾았습니다" 외침. "모두 무사해요!!!!!"
한쪽에 쪼그리고 있던 진하경과 엄동한, 동시에 벌떡 일어나
현장 쪽으로 다가와서 쳐다보면.
잠시 후 빗물펌프장 안에서 실종됐던 작업자가 차례로
트레일러를 통해 지상으로 올라온다.
곧바로 구급차에 옮겨지면서
현장은 수습되는 분위기로 접어들고.
한쪽에서 지켜보던 진하경과 엄동한.

진하경 (안도하고) 아... 살았다... (한숨 돌리고)
엄동한 (피식 안도의 미소로) 다행이네... 진짜... (한숨 돌리는)
진하경 (그런 엄동한을 보더니) 식사는 하셨어요?
엄동한 진과장은?

진하경	가요. 뜨뜻한 국물이라도 좀 먹게. (앞장서 가면)
엄동한	(본다. 따라가면)

S#46. 거리 일각, 동한의 차 안 / 밤.

임동한이 운전하는 차를 탄 신하경.

어색함에 잠시 차 안을 둘러보는데 뒤에 트렁크가 실려 있다.

진하경	(놀라서) 집 나오셨어요?
엄동한	(대수롭지 않게) 어. 뭐, 그렇게 됐어.
진하경	(걱정스럽게 엄동한을 보면)

S#47. 하경네 아파트 엘리베이터 / 밤.

열리는 엘리베이터 문. 신석호 막 올라타고 13층 누른다.

문이 닫히려는 순간,

진태경(E)	잠깐만요!!
신석호	? (보더니, 얼른 엘리베이터의 열림 버튼을 누르고 기다려주면)
진태경	(올라타며) 고맙습니다! (양손 가득 배여사가 싸준 반찬 꾸러미들)
신석호	(고개 까딱한 뒤 닫힘 버튼 누르면)
진태경	12층 좀 눌러주시겠어요?
신석호	(본다. 12층 눌러주면)
진태경	우리 위층에 사시나 보다. 혹시 1301호?
신석호	(칼같이) 아뇨, 1302혼데요.
진태경	어쨌든 위아래 층 이웃이네요! 내 동생네는 1201호인데? (반가운)
신석호	(살짝 거리 두며) 아, 네에...

S#48. 동 12층 복도 / 밤.

엘리베이터 문이 열리고,

진태경 그럼 조심해서 들어가세요. (신석호를 향해 인사를 하며 내린다)

신석호 (인사를 받으며)

(Insert) 손은 엘리베이터의 닫힘 버튼을 다다다 연속으로 누른다)

엘리베이터 문이 닫히고,

태경이 하경이네 현관 비밀번호를 누르는데.

E. 띠릭- 에러가 걸린다.

진태경 (갸웃) 이상하다. (다시 비밀번호를 누르고 다시 띠릭! 에러에서) 으
 응? (난감하게 한 번 더 띠띠띠띠... 눌러보면)

S#49. 신석호네 / 밤.

모던한 인테리어가 돋보이는 거실에 품격 있는

클래식 선율이 울려 퍼지고 신석호가 하루의 피로를 날려줄

와인 한 잔을 따라서 향을 음미하는데,

E. 띵동- 초인종이 울린다.

신석호 (누구지? 하고 인터폰 화면 보다가 멈칫... 저분은?)

S#50. 신석호네 문 앞 / 밤.

신석호가 문을 열면 태경이 방긋 웃으며 서 있다.

신석호 (알아보고) 여긴 어떻게?

진태경	아까 말씀드렸죠. 아래층에 제 동생 산다고.
신석호	아, 네, 그런데 무슨 일로.
진태경	(쑥! 반찬 가방을 내밀며) 이것 좀 대신 맡아주시면 안 될까요? 애가 현관 비번도 바꿔놓고 전화도 안 받네요?
신석호	(곤란한 표정 지으며) 경비실에 맡겨놓으셔도 될 텐데.
진태경	올라오는데 순찰 중이라고 써 붙였길래요, 게다가 이 부더운 날씨에... 저희 노모께서 자식 먹이겠다고 김치며 불고기며 이것저것 잔뜩 해주셨는데 상하면 어뜩해요. 그렇다고 이 무거운 걸 도로 들고 갈 수도 없고. (특유의 천연덕스러움으로) 부탁 좀 합시다? 네? 이웃사촌?
신석호	... (차마 거절할 수 없는 표정에서)

S#51. 오명주의 시어머니 아파트 문 앞 / 밤.

안에서 문이 열리면 오명주가 잠든 작은애를 업고,
큰애를 데리고 밖으로 나온다.

시어머니	(배웅하기 위해 따라 나오며) 아범 기다렸다 같이 가라니까.
오명주	오늘 회식이라 그러더니 늦나 봐요. (등에 업은 아이 추스르며) 오늘 감사해요, 어머니. 주무세요.
큰아이	안녕히 주무세요.
시어머니	그래, 멀리 안 나간다. (배웅하는 가운데)

S#52. 오명주네 아파트 단지 / 밤.

오명주가 애들을 데리고 1층 로비로 향하는데
명주 남편이 한쪽 벤치에 지친 모습으로 앉아 있다.

큰아이	어? (먼저 알아보고 뛰어가며) 아빠!
명주남편	(고개 들고 본다)
오명주	당신 생각보다 일찍 왔네? (남편의 안색을 살피며) 회식이라더니... 왜 여깄어?
명주남편	그냥... 안 갔어.
오명주	왜?
명주남편	그냥 생각할 것도 좀 있고...
오명주	(뭔가 속상한 일이 있었구나) 왜? 또오? 뭣 땜에?
명주남편	여보, 나 5급 기술고시 다시 보면 안 될까?
오명주	응? (갑자기 이게 무슨 말이야?) 그럼 당신 일은 어떡하구.
명주남편	1년만 휴직할까 하는데... 안 될까? (본다)
오명주	(허...! 말문 그냥 딱 막혀 쳐다본다. 시선에서)

S#53. 포장마차 / 밤.

진하경	안 되죠오!!! 남들은 그깟 실수 좀 하면 어때, 라고 말할 수 있지만... 우리는 절대 그러면 안 되는 사람들이잖아요.
엄동한	그렇다고 책임진단 말도 함부로 하면 안 되지. (취했다)
진하경	(? 보면)
엄동한	불확실한 미래의 날씨를, 그저 성실하게 예측하고 예보하는 게 우리 일인 건 맞지, 하지만 그로 인해 생겨나는 일까지 책임진다는 건... 어불성설이지. 주제도 모르고 까부는 거라고 인마. (마시고)
진하경	(눈 재게 뜨고) 그 말을 먼저 하신 건 엄선임님이세요.
엄동한	그거야, 내가 잘못을 했으니, 그 잘못에 대한 책임을 진다는 거고.
진하경	우리의 작은 실수 하나에 누군가는 죽고 또 누군가는 재산을 모두 잃기도 한다! 매 순간 정신 똑바로 차리고 단서가 될 만한 신호를 찾아내라! 하셨던 게 누구였죠?
엄동한	글쎄... 누구더라? (또 한 잔 따라 쭉 들이켜면)

진하경	8년 전, 5급 임관생들 교육시키면서 했던 말도 기억 안 나세요? 국가의 안전을 담당하는 모든 시스템은 기상예보에서 시작된다. 때문에 예보관은 첫째도 사명감 둘째도 사명감을 가져야 한다! 그때 내가 그 수업만 안 들었어도 지금 이 고생 안 하고 고위직으로 가는 코스를 밟고 있었을 거거든요.
엄동한	그런 뻔한 말에 넘어간 니가 잘못이고.
진하경	그랬던 사람이 왜 이래요? 왜 갑자기 이러는 건데?
엄동한	글쎄... 아무래도 동력을 잃은 거 같아.
진하경	네?
엄동한	뭐 때문에... 누굴 위해서... 뭐든 하나는 있어야 하는데, 그게 없어. 나는 이제... (또 마시고)
진하경	(본다. 시선에서)

S#54. 은행 현금인출기 앞 / 밤.

촤르르르르...! 돈 세는 소리와 함께 그 앞에 서 있는 이시우.
표정, 딱딱하게 굳어 있고.

S#55. 포장마차가 보이는 근처 모텔 앞 / 밤.

그 앞으로 뚜벅... 나타나는 이시우.
눈앞으로 보이는 모텔 하나를 쓱 올려다본다.
이시우, 나직한 한숨...
잘하는 짓인가 싶은 표정으로 잠시 망설이다가 다시 한번 올려
다보더니 안으로 들어간다.
잠시 후... 포장마차에서 꽐라가 된 엄동한을 부축하며 나오는
진하경.

진하경	엄선임님... 댁이 어디세요? 예? 주소 좀...
엄동한	(취해서 중얼) 강릉시 사천면 과학단지로...
진하경	거긴 강원청 주소고요. 서울 집이요... 대리 불러드릴게요, 예?
엄동한	가만... 집이 어디더라...? 내 집이 있었나...? 맞다, 내 집은 기상청이
	지! 기상청! 기상처엉!!! (횡설수설하면서 계속 몸을 가누지 못하고)
진하경	아... 미치겠다 진짜...! (하다가 한쪽으로 모텔이 보인다... 어쩌지 싶은
	데서)

S#56. 모텔 어느 방 앞 / 밤.

달칵...! 문이 열리면서 그 안쪽에서 나타나는 묘령의 여인.

(30대 초반 정도로 보이는, 화장 짙은 언니)

이시우	(문 앞에 서서, 조용히 시선 들어 그 여자를 본다)
묘령의여인	(빙긋 웃으며) 이시우 씨...?
이시우	(보면)

S#57. 어느 모텔 로비 / 밤.

진하경이 엄동한을 부축한 채 카운터에서 받은 키를 챙겨서
엘리베이터를 기다린다.
계속 축축 늘어지는 엄동한. 아...! 무겁다.
끙끙거리며 거의 안다시피 그를 부축하고 빨리 엘리베이터 문이
열리기를 기다리는데,
E. 땡! 소리와 함께 엘리베이터 문이 열리고.
진하경, 엄동한을 부축해 타려고 하는데
마침 그 안에서 다급히 밖으로 나오던 누군가와 부딪칠 뻔한다.

진하경	아...! 죄송합니다... (했다가 멈칫...! 빤히 쳐다보면)

바로 앞에서 역시 놀란 듯한 눈빛으로 빤히 쳐다보는
시우의 얼굴.

진하경(Na)	서로 다른 성격... 시로 다른 원칙... 서로 다른 상처를 간직한 너와 내가 만났으니... 대기가 불안정해지고 이상기후가 나타나는 것은 당연한 일이다.
진하경	(예상치 못했던 이시우의 등장에 놀라고)
이시우	(역시나 황당하다는 듯 진하경과 그녀 옆에 서 있는 엄동한을 본다) 과장님이 왜...
진하경	(굳어서) 니가 왜...
하경/시우	(동시에) 여깄어? / 여깄습니까?

그렇게 놀란 눈으로 서로를 바라보는 두 사람의 모습 위로.
(Insert) 기상청 레이더 안) 강수에코가 또 파파팍! 터지면서)
다시 모텔 로비.
창밖으로 쏴아아아아아!!!!!
또다시 비가 쏟아지기 시작하는 데서.
5부 엔딩.

열섬현상

℃

S#1.　모텔방 안 / 밤.

털썩! 시우가 술 취해서 늘어진 동한을 침대 위에
짐 보따리를 패대기치듯이 던진다.
동한은 그대로 끄응...! 돌아누우며 쿨쿨 깊은 잠에 빠져들고.
후우! 역시 힘들었던 듯 진하경도 잠든 엄동한을 보는 데서.

S#2.　모텔 앞 / 밤.

진하경과 이시우, 나란히 밖으로 나오면서,

진하경　공릉 빗물펌프장 갔다가 근처에서 한잔했는데... 저렇게 훅 취하
　　　　실 줄 몰랐네.
이시우　대리 불러드리지 그러셨어요.
진하경　(그 말에 본다)

　　　　Insert〉Flash Back〉5부 S#46.
　　　　엄동한의 차 뒤에 실려 있던 트렁크를 보는 진하경.

진하경　집 나오셨어요?
엄동한　(대수롭지 않게) 어. 뭐, 그렇게 됐어.

다시 현재〉

진하경 뭐, 그렇게 됐네... (대답 슬쩍 넘기면서) 그러는 넌? (보며) 이 시간
 에 여긴 무슨 일이야?

이시우 그냥요, 나도 그렇게 됐어요.

진하경 대답하기 싫은 거야? 아님 할 수 없는 거야?

이시우 과장님은요? 어느 쪽인데요?

진하경 무슨 말이야?

이시우 보통 직장 동료가 취하면 집으로 보내지, 모텔로 데리고 들어오
 진 않잖아요.

진하경 ! (뭘 생각하는 거야 너 지금? 빤히 쳐다보는 위로)

진하경(Na) 상처는 고약하다.

묘령의여인 이시우 씨?

진하경 (? 쳐다본다)

묘령의여인 (다가서며) 아니, 아까 간 줄 알았는데 여태 있었어요?

이시우 (살짝 당황하는 눈빛으로 하경을 본다)

진하경 (이 그림은 또 뭐지? 하고 쳐다보는 위로)

진하경(Na) 다 나은 줄 알았는데 돌아보면 못생기게 덧나 있고...

묘령의여인 이제 안면도 텄는데, 자주 봐요? 응? 조심해서 가구! (괜히 툭툭
 손으로 시우의 팔을 터치한 뒤 하경을 한번 본다. 묘한 미소로 일별한 뒤
 쪼르르 모텔 안으로 들어가면)

진하경 (시우를 본다. 저 여자 뭐야? 묻는 눈빛)

이시우 (본다. 보다가 끝까지 대답 못 한 채 시선 돌리면)

진하경(Na) 상처에 대한 기억이 깊을수록... 더욱 몸을 움츠리게 되고,

 Insert〉 2층쯤 되는 모텔 창문 앞에서
 진하경과 이시우를 내려다보는 누군가(이명한)의 시선, 위로.

진하경(E) 높이 솟은 빌딩 숲에 갇혀버린 공기처럼 자기 연민과 통증에 잠

긴 채 그렇게 빙글빙글 같은 자리를 맴돌며 스스로를 고립시켜 간다.

이명한, 툭... 담배를 비벼 끈 뒤 묘한 미소로 사라지면.
그 아래로 쎄한 표정의 진하경과 이시우 모습 보이면서, 타이틀.
[제6화, 열섬현상]

S#3. TV 뉴스 화면 / 다음 날 아침.

앵커 서울에 올해 첫 폭염경보가 내려졌습니다. 축적된 열기가 빠져 나가지 못하는 열섬현상으로 서울은 당분간 찜통더위가 이어지 겠습니다.

S#4. 배여사네 주방 / 낮.

캐스터(E) 낮 동안 잔뜩 달궈진 아스팔트와 에어컨 실외기가 내뿜는 뜨거 운 바람이 온도를 더욱 끌어올리고 있습니다.

밤새운 듯한 태경이, 길게 하품하며 밖으로 나오다가
헉!! 찜통 같은 더위에 숨이 턱 막힌다.

진태경 어우, 아침부터 왜 이렇게 더워? (두리번 고개 돌리면)

주방에서 배여사가 땀을 뻘뻘 흘리며 뭔가를 끓이고 있다.

진태경 뭐 해? 더운데 불 앞에서?? (다가와서 솥 안을 들여다보면)

걸쭉한 도토리죽(도토리묵 전 단계)이 끓고 있다.

진태경	(순간 뭔지 알고) 아... 벌써 그렇게 됐나?
배여사	(평소 같지 않게, 기분 가라앉아 땀을 뻴뻴 흘리며 계속 젓고 있는)
진태경	엄마도 이제 이거 그만해. 해봐도 먹는 사람두 없구...
배여사	(성가시다는 듯) 침 튄다, 저리 가!!
진태경	이러다 또 병날까 봐 그러지.
배여사	(대꾸 없이 열심히 주석으로 도도리죽을 젓기만 한다)
진태경	(심란하고) ...

S#5. 엄동한네 주방.

말없이 아침 식사 중인 향래와 보미.

엄보미	(빈자리를 흘긋 본다)
이향래	여름철 방재 기간이라 당분간 기상청에서 지내야 한대.
엄보미	같이 살려고 온 거 아니었어?
이향래	응? 으응... 그랬지. 그랬는데...
엄보미	언제 와?
이향래	어... (대충 얼버무린다는 게) 장마 끝나면?
엄보미	(끄덕이고 다시 밥 먹고)
이향래	(본다. 애가 아빠를 찾는 걸 처음 본다. 살짝 당황한 한숨에서)

S#6. 어느 모텔방.

어제 입은 옷 그대로 잠들어 있던 엄동한.
갈증이 나서 몸을 일으켜 협탁 위에 놓인 물을 마신다.
정신 돌아오면서 방 안을 돌아보다가 헉...! 놀라더니
주섬주섬 몸을 더듬어 핸드폰을 찾아서 보는데 오전 7시!
늦었다!

S#7.　본청 앞.

보안직원1　(밖으로 나와서 하늘을 올려다보며) 오늘은 또 얼마나 더울라나?

그때, 헐레벌떡 입구를 통과해서 건물로 향하는 동한.

보안직원1　(응? 쳐다보며 갸웃... 이상하다는 듯 쳐다보고)

S#8.　본청 상황실.
오전 전체 회의가 한창이다.

총괄1팀과장　(현재 상황 브리핑하며) 우리나라가 고기압의 영향권에 들면서 일
사가 강하고 더운 공기가 계속 유입되고 있습니다. 그로 인해 일
시적이긴 하나 6월임에도 평년에 비해 기온이 빠르게 올라가고
있습니다.

참석한 직원들 각자 필요에 맞게 메모를 하는데,
자동문이 열리는 소리에 일동 고개를 돌리면,
땀으로 샤워를 한 듯한 엄동한이 숨을 헐떡이며 서 있다.

고국장　(힐긋, 뭐야? 하는 눈으로 쳐다본다)
일동　(이상하다는 듯이 한 번 본 뒤 다시 회의에 열중하고)
엄동한　(순간 어...? 쳐다보면)

회의실에 앉아 있는 사람들, 총괄2팀이 아닌 총괄1팀이다.

박주무관　(문가에 서 있다가 옆에서 작게) 출근이 이르시네요?
엄동한　(뭐? 쳐다보면)

박주무관	총괄2팀은 오늘부터 야간 근무 아니었습니까?
엄동한	아... 그렇지 참... (그제야 맥이 탁 풀리면)
박주무관	(미소로) 강원청에서 갑자기 본청으로 오셔서 헷갈리셨나 봐요.
엄동한	(머쓱하다. 땀 닦아내는 데서)

S#9. 신석호네 거실.

클래식 선율이 울려 퍼지고,

주방 한쪽에서 석호가 느긋하게 핸드드립 커피를 내리고 있다.

똑똑 유리그릇 안으로 떨어지는 커피 방울.

커피가 다 내려지자 석호가 찻잔에 따라서

고대하던 순간이었던 것처럼 눈을 감고 커피 향을 음미하고,

때마침 토스터기에서 경쾌하게 튀어나온 잘 구워진 식빵!

신석호	(접시 위에 식빵을 담고) 버터! 버터... (냉장고 문을 여는데 와락 끼치는 반찬 냄새. 흡!!! 숨을 참으며 재빨리 도로 냉장고 문을 닫고 돌아선다) 탈취제... 탈취제... (칙칙... 공중에 뿌려대면서 밖으로 나온 반찬 냄새 지우는 데서)

S#10. 하경네 거실.

E. 요란하게 울리는 인터폰 벨소리.

하지만 실내는 고요하기만 하다.

(Insert〉 석호네 거실) 석호, 인터폰 앞에 서서 받기를 기다리면)

S#11. 강변 조깅코스.

힘차게 달리는 그녀, 진하경.

해는 중천이고, 아스팔트 위로 아지랑이가 서서히 피어오르는데,
오히려 하경은 헉헉 가쁜 숨을 몰아쉬며 피치를 올리고 있다.
그 위로 E. 똑똑똑! 노크.

S#12. 본청 연수원 시우의 방.

방문 열고 내다보면, 그 앞에 서 있는 관리직원1.

관리직원1 마침 계셨네요?

이시우 예. 무슨 일 때문에 그러시죠?

관리직원1 저희 직원이 여러 번 안내 문자를 보냈다는데 답이 없으셔서요.
조만간 새로운 교육생이 들어오기로 돼 있어서 방을 좀 비워주
셨으면 합니다. 될 수 있으면 다음 주 중으로요.

이시우 (헉!!) 다음 주 안에요?

관리직원1 새로운 교육생을 받으려면 저희가 미리 정비를 좀 해야 해서요.
원래도 한 달 이상 계실 수가 없게 돼 있습니다. 아시겠지만...

이시우 (막막한데) 아, 네...

관리직원1 그럼... 다음 주까지 꼭 비워주세요. 수고하십쇼! (가고)

이시우 (문 닫고, 시무룩해져서 돌아선다) 아...

그때 침대 위에서 울리는 핸드폰 진동.

이시우 ? (집어 들어서 보면)

S#13. 브런치 카페.

시우, 문 열고 안으로 들어오면 저 안쪽으로 하경이,
조깅 차림에 재킷 정도 걸친 모습으로

벌써 샐러드를 먹는 중이다.

이시우　　(그 앞으로 가서 앉으며) 이 더운데도 뛰러 나온 거예요? 낮 근무 없는 날인데 늦잠 같은 거 안 자요?

진하경　　(대답 없이 주스를 쭈욱 들이켠다)

이시우　　(보더니) 여긴 뭐가 맛있어요? (하면서 메뉴 집어 들어 보는데)

진하경　　우리 다시 생각해보자!

이시우　　(멈칫...! 시선 들어 하경을 본다) 뭘 다시 생각해요?

진하경　　(고개 들어 보며) 너하구 나...

이시우　　(메뉴를 펼치려다 만 모습, 그대로 빤히 하경을 쳐다본다. 시선에서)

이시우(E)　구름이 구름을 만나면 큰 소리를 내듯이. 아, 하고 나도 모르게 소리치면서 그렇게 만나고 싶다, 당신을.

진하경　　(이미 결심 굳힌 듯 흔들림 없는 눈빛으로 쳐다본다. 시선 위로)

이시우(E)　구름이 구름을 갑자기 만나면 환한 불을 일시에 켜듯이 나도 당신을 만나서 잃어버린 내 길을 찾고 싶다.

S#14.　Insert> Flash Back> 하경네 베란다 / 밤.

진하경　　근데 무슨 의밀까...? 마지막에 비는 비끼리 만나야 서로 젖는다고 당신은 눈부시게 내게 알려준다... 그 구절.

이시우　　음... (생각하며) 서로의 비슷한 점들이 서로의 마음을 알아준다... 그런 의미 아닐까요?

진하경　　예를 들면?

이시우　　뭐 이런 거? (하면서 가볍게 쪽...! 그녀에게 가벼운 키스)

이시우(E)　그때까지만 해도 몰랐다.

진하경　　(피식, 으이구... 하면서 같이 웃는 시간들에서)

이시우(E)　비는 비끼리 만나야 서로 젖는다는 그 아름다운 시구를 이해하기 위해 얼마나 아프게 엇갈려야 하는지...

다시 현재〉 브런치 카페.

이시우 (잠시 말문 막혔다가) 왜요...? 갑자기 왜...

진하경 괜찮을 줄 알았는데... 그게 아니었나 봐.

이시우 (본다)

진하경 어제 널 거기서 본 순간부터 계속해서 생각이 멈추질 않아. 계속해서 내 상처가 떠오르고, 자꾸 화가 나.

이시우 나랑 아무 상관도 없는 여자예요.

진하경 그래, 나도 믿고 그냥 삼키고 싶어. 근데... 자꾸만 목에 걸리고 안 넘어가지네.

이시우 (본다)

진하경 (보며) 나두 니가 거짓말을 하고 있다고 생각 안 해. 그래서 더 문젠 거 같아. 넌 진실을 말하고 있는데도 나는... 믿어지지 않으니까. 믿을 수가 없으니까.

이시우 과장님...

진하경 생각할 시간이 필요해. (보며) 널 위해서가 아니라 날 위해서... 그러고 싶어. 난 말이야. 더는 상처받고 싶지 않거든.

이시우 (보면)

진하경 먼저 일어날게, 먹구 와. (일어서서 가려는데)

이시우 아버지였어요.

진하경 (멈칫... 멈춰 선 채 시우를 본다, 뭐?)

이시우 어제 모텔에 갔던 거... (고개 들어 하경을 보며) 아버지 때문이었다구요.

진하경 (빤히 쳐다본다)

이시우 (표정 없이 하경을 쳐다보는 데서)

S#15.　어젯밤> 모텔방 앞 / 밤 (5부 S#56 연결).

묘령의여인1　(문을 열고 보더니) 이시우 씨?

이시우　(그 여자를 한번 본 뒤) 이명한 씨 만나러 왔는데요.

묘령의여인1　들어와요. (씩 웃으면서 문을 좀 더 열어주면)

이시우　(방 안쪽을 들여다본다. 순간 표정 굳어진다)

담배 연기가 자욱한 방 안에서
한 무리의 사내들이 화투를 치고 있다.
그들 사이에 눈이 벌게진 채 화투 패를 들여다보는 이명한.
에이씨!!! 뭔가 안된 듯 그대로 화투 패를 집어 던진다.

이명한　아씨, 진짜... 안 풀리네, 이거...

묘령의여인1　오빠! 아들 왔어! 아주 잘생기셨네? (웃으며 시우를 본다)

이명한　(그래? 문밖의 시우 쪽으로 시선 준다) 어! 시우야! 왔냐?

이시우　(순간 열이 훅! 받는 눈빛으로 홱! 돌아서서 가버리면)

이명한　(어? 그냥 가면 어떡해!) 야! 시우야! 시우야!!!! (쫓아 나오면)

S#16.　어젯밤> 같은 층 엘리베이터 앞 / 밤.

시우, 열받은 듯 성큼성큼 그 앞으로 와서 버튼 누르면
뒤따라온 이명한 재빨리 시우를 붙잡으며,

이명한　야, 시우야! 여기까지 와서 그냥 가믄 어떡해?

이시우　또 노름이에요? 그렇게 숨넘어갈 듯 전화해댄 이유가 또 이거였어?

이명한　어뜩하겠냐? 아들이라고는 너밖에 없는데... (손 내밀며) 일단 돈 가져온 거부터 좀 내놔봐.

이시우　(홱! 고개 돌려 이명한을 노려본다, 원망! 분노! 한심함!)

이명한　뭐야? 돈 안 가져왔어?

이시우	나 돈 없어, 아버지.
이명한	니가 돈이 왜 없어? 좋은 직장 들어가 꼬박꼬박 월급 통장에 돈 꽂히고 있는 거 내가 다 아는데!
이시우	그렇게 모아둔 거... 1년 전에 전부 다 털어가셨잖아. 아버지가!
이명한	(응...? 내가?) 그랬었나 참? (하더니) 야, 그러지 말고 있는 거라도 좀 내놔봐, 응? 아버지 지금 가진 거 다 풀고... 땅 파고 들어가게 생겼다, 응?
이시우	없는 돈을 어떻게 주냐구! 당장 방 구할 보증금도 빠듯해서, 연수원 신세 지고 있는데!
이명한	(아... 그래? 쳐다보더니) 대출도 안 돼?
이시우	아버지!!!!
이명한	야, 공무원들한테 해주는 대출 혜택 같은 거 있을 거 아냐.
이시우	(당신은 정말... 아버지도 아니다! 쳐다보며) 앞으로... 나한테 전화하지 마세요. 한 번만 더 전화하면 아버지고 뭐고 경찰에 확! 신고해버릴 테니까!
이명한	야! 시우야!!! 얌마!!! (외침 뒤로한 채)
이시우	(엘리베이터 올라탄다. 탁! 닫힘 버튼 누르는 위로 문 닫히면)

S#17. 모텔 앞 / Insert> S#2.

창문 열고 후! 담배 연기를 내뿜는 이명한, 아 갑갑하네... 그때 저 아래로 모텔을 나서는 시우와 그 앞의 여자(하경)를 본다.

(S#2.의 진하경과 이시우의 대화가 이명한에게 다 들리고 있다)

대화 중에 "과장님"이라고 부르는 시우의 목소리가 귀에 꽂힌다. 과장님...?

순간 이명한 눈빛 묘해지면서 시우 앞의 하경에게 꽂히는 데서.

S#18. **하경네 / 현재.**

달칵! 현관문 열고 안으로 들어오는 하경,

그대로 소파 앞으로 와서 털썩 앉는다.

그대로 스르르 옆으로 쓰러지듯 몸을 눕힌 채 생각에 잠기는 데서.

S#19. **연수원 시우 방.**

안으로 들어오는 시우, 그대로 털썩... 침대에 앉는다.

한쪽 책상 위로 아버지 때문에 찾아둔 현금 봉투가 놓여져 있고.

(잘해야 천만 원 정도 돼 보이는...)

시우, 답답함에 그대로 뒤로 벌렁 드러누워버린다.

한숨 내쉬며 두 팔로 얼굴을 가려버리면.

S#20. **본청 앞.**

쨍쨍... 햇빛이 내리쬐는 그 앞으로 뚜벅! 나타나는 누군가의 발...

이명한이다. 쓰윽 고개 들어 기상청 쪽 살피는 눈빛에서.

S#21. **삼계탕집 앞 일각.**

채유진 응? 주민센터? 왜?

한기준 (닭 뼈를 옹골차게 발라내며 쭙쭙) 혼인신고 하게.

채유진 (멈칫. 혼인신고...)

한기준 신혼부부 전세자금 대출 좀 알아봤는데, 필요한 서류들 중에 혼
 인관계증명서도 있어야 하더라구.

채유진 그래애... (살짝 걸리는 듯) 지금 있는 아파트는 계약 연장 더 안 된
 대?

한기준 거긴 좀 비싸잖아. 혜택도 없고. (? 보다가) 왜? 벌써 그 아파트에

정든 거야? (이럴 땐 또 순진해서...)

채유진　(대충 얼버무리듯) 그렇지 뭐, (어색하게 웃으면)

한기준　집이라는 건 우리가 자리 잡고 정붙이면 그게 우리 집 되는 거
　　　　야... 오빠가 괜찮은 데 알아볼 테니까 걱정 말고.

채유진　(웃는데... 뭔가, 살짝 미덥지 않은 눈빛이 스치고)

한기준　도장이랑 신분증 줄 테니까 주민센터 가서 니가 신고 좀 해. 오빠
　　　　가 내일까지 칼럼 마감이라서... (보며) 혼자 할 수 있지?

채유진　어어... 그럼. (말 돌리듯) 더 먹을래?

한기준　(보면 그대로다) 아니 왜 이렇게 안 먹었어? 너 닭 싫어하니? (그러
　　　　면서 이미 숟가락 젓가락으로 덤비면)

채유진　(다시 피식 웃는데... 그 미소 끝에 생각 많아지는 눈빛에서)

S#22.　본청 대변인실.

기분 좋게 안으로 들어오는 한기준,
동료들에게 "점심 식사 했어?" 인사를 건네면서 자리로 오는데.
김주무관이 뭔가 열심히 쓰다가 움찔하는 느낌.

한기준　　(? 보더니) 점심 식사 했어?

김주무관　예, 일이 좀 있어서 간단히 김밥으로 먹었습니다.

한기준　　에으, 그래두 밥은 잘 먹어야지, 먹고살자고 하는 일인데...

김주무관　아, 예에... (멋쩍게 웃는데)

한기준　　근데, (보며) 뭔 일인데 그렇게 열심히 해?

김주무관　예? 아니 뭐...

한기준　　뭔데 그래?

김주무관　(아... 어쩌지...? 했다가) 실은요, 과장님께서 저한테 칼럼 좀 써보라
　　　　　고 하셔서요.

한기준　　칼럼? 무슨 칼럼?

김주무관	테마 스토리요.
한기준	(순간 표정이 싸아... 해지면서) 과장님이 그걸 쓰랬다구?
업무과장	어, 내가 그러라고 했어. (자판기 커피 잔 들고 다가선다)
한기준	(돌아보며) 아니... 제가 할 일을 왜,
업무과장	원고 인쇄소에 넘겨야 할 날짜는 얼마 안 남았지. 자네 칼럼은 아직이지. 나노 아무 대안 없이 마냥 기다릴 수민은 없잖이?
한기준	지금 마무리 중이라니까요. 다 써놓고 예? 마지막으로 마무리하는 중인데...
업무과장	그럼 얼른 마무리해서 넘겨. 그럼 되겠네.
한기준	김주무관은요?
업무과장	김주무관도 쓰던 거 쓰고.
한기준	(뭐 하자는 거야? 하는 얼굴로 보면)
업무과장	둘 다 써서 내. 그 가운데 더 나은 걸 이달에 내보낼 테니까. 됐지?
한기준	(뭐라구? 순간 열받는 눈빛)
업무과장	화이팅! (김주무관에게도) 화이팅! (한 뒤 자기 자리로 가버린다)
한기준	(열 팍 받아서 김주무관을 보면)
김주무관	그럼 선배님도 파이팅하십시오. (어설프게 두 주먹 꾹! 해보이면)
한기준	... (오기가 바짝 올라 모니터 향해 돌아앉는다) 에이씨... 증말... (하더니) 쓴다 써! 내가 꼭 쓰고 만다! (괜히 더 소리 크게 다다다 자판기 두드리면)

S#23. 주민센터 일각.

화면 위로 보이는 [혼인신고서].
작성하는 테이블 위에 올려놓고 볼펜까지 손에 든 채로...
그러나 아무것도 적지 못한 채
한참을 그렇게 쳐다보고만 있는 채유진의 모습에서.

S#24. **본청 전경.**

오후 뜨거운 한낮에서 천천히 어둠이 깔리기 시작하면서.

S#25. **본청 대변인실.**

다들 퇴근하는 가운데 혼자만 책상 앞에 앉아 있는 한기준,
아까 오기 충만했던 모습 온데간데없이 좌절에 휩싸인 눈빛...
그 뒤로 김주무관, 상쾌한 얼굴로 파일 전송 탁! 누른다.

김주무관 다 됐다!
한기준 (멈칫... 돌아보며) 벌써?
김주무관 예, (일어나 외투 걸쳐 입으며) 사무관님은...
한기준 어어, 나는 일이 좀 많아서... 신경 쓰지 말고 먼저 가 먼저.
김주무관 예, 그럼... (가방 들고) 내일 뵙겠습니다. (나가면)

어느새 혼자 덩그러니 남은 한기준,
잠시 그러고 있다가 젠장...! 하면서 책상에 이마를 쿵! 박는 데서.
시계 8시를 향해 가고 있는 데서.

S#26. **본청 복도 일각 / 밤.**

엘리베이터 문 열리면 하경, 엘리베이터에서 내려 상황실로 향
하다가 맞은편에서 걸어오던 엄동한과 마주친다.

진하경 (? 보더니) 일찍 나오셨네요?
엄동한 어. 오늘부터 야간 근무인 걸 깜빡해가지구... 또 지각하는 줄 알
 고 눈 뜨자마자 정신없이 달려 나왔더니 1팀이더라구.
진하경 뭐예요? 본 팀은 느긋하게 지각하시더니, 다른 팀 근무는 정신없

이 달려오시고...

엄동한 (머쓱하게 한 번 쳐다보며) 취했으면 그냥 길에다 버리고 갈 것이
 지... 귀찮게 뭐 하러 그랬어?

진하경 여름철 방재 기간이잖습니까. 일손이 모자라서 고양이 손도 빌
 릴 판인데... 아까운 인력을 길에다 버리고 갈 수가 없어서요.

엄동한 아까운 인력은 무슨... 짐만 되고 있구만...

진하경 저녁은요?

엄동한 어, 별생각 없네.

진하경 30분 드릴 테니까 뭐라도 좀 드시고 오세요. (안으로 들어가면)

엄동한 (그런 진하경을 본다. 피식 웃음으로 돌아서다가 깜짝아... 쳐다보면)

이시우, 역시 출근길인 듯 엘리베이터 쪽 길에 떡하니 서서
엄동한을 쎄한 눈으로 보고 있다.

엄동한 왔냐?

이시우 (까딱... 인사만 한 뒤 안으로 들어가면)

엄동한 근데 쟤는 왜 또 나한테 눈을 저렇게 떠? (영문 모른 채 보면)

S#27. 본청 총괄팀 / 밤.

각 파트별로 낮 근무를 한 총괄1팀과
야간 근무를 해야 하는 총괄2팀과의 업무 인계가 이뤄진다.
인수인계를 받던 시우의 시선 회의실 쪽 하경을 본다.
관제시스템 대형 모니터 앞에서
하경이 총괄1팀 과장으로부터 이런저런 설명을 듣고 있는 중.

S#28. 본청 상황실 / 밤.

AWS 기온분포도가 떠워져 있다.

총괄1팀과장 가뜩이나 기온이 높은데 일사까지 강해서 큰일이야. 일몰 때 됐
는데도 여전히 28도선 유지 중인 거 보면, 당분간 열섬현상으로
서울지역이 녹아날 거 같은데.

진하경 대기 흐름이 바뀔 기미는 아직 없는 거죠?

총괄1팀과장 또 모르지. 어디서 시원하게 소나기라도 한바탕 내려줄지.

진하경 (끄덕이며 무심히 고개 돌리는데)

이시우 (눈이 마주친다)

진하경 (아주 사무적으로 시선 돌리는데, 문자 들어온다)

핸드폰 들여다보면 (E. 진태경) [전화 좀 해, 엄마 편찮으셔]
하경, 그대로 무시한 채 총괄1팀 과장과 얘기 이어가면.

S#29. 배여사네 안방 / 밤.

누워 있는 배여사, 확실히 안색이 좋지 않다.

진태경 아, 하경이 이 기집애, 엄마가 편찮으시다는데두 전화 없는 거 봐.

배여사 냅둬... 오늘부터 야간 근무일 거다.

진태경 그래두 그렇지, 문자라도 해야 할 거 아냐! 이게 오냐오냐 해주
니까, 아주 싸가지가 점점...

배여사 꾀병이라고 생각하겠지. 엄마 아프단 걸로 백기 들라 그럴까
봐...

진태경 (안 되겠다. 번호 누르고 신호 가는 소리)

Insert〉 상황실.

계속 총괄1팀 과장과 얘기 중인 진하경, 진동으로 울리는 핸드폰
쓱 한번 보더니, 아예 수신거절 버튼을 눌러버리고.
계속 얘기 이어가는 가운데,

다시 안방〉
진태경 아, 이 기십애가 신싸!
배여사 (점점 안색 안 좋아지는 가운데)

S#30. 본청 총괄팀 / 밤.
전체적으로 조용...하다. 진하경도 조용하게 자기 업무 중.

김수진 오늘은 참... 고요하네요.
엄동한 이런 날도 있어야지.
진하경 그래도 국지성 소나기 올 수 있어요, 잘 감시해주세요.
김수진 네. (레이더 영상 쪽으로 다시 시선 돌리면)
이시우 (그런 하경을 본다)
진하경 (다시 사무적인 느낌으로 자기 일로 시선 돌리면)

신석호, 아까부터 오명주가 신경 쓰인 듯... 쳐다보면
나직한 한숨을 길게 내쉬는 오명주, 생각에 잠겨 있다.

신석호 오주임님, 무슨 일 있어요?
오명주 ... (응? 뒤늦게 돌아보며) 나한테 뭐라 그랬어?
신석호 뭐 신경 쓰는 일 생기셨나 해서요.
오명주 어어... 뭐, 그냥. 집안일. (사람 좋게 웃는데)
명주 남편 (짧은 Flash Back) 5부 S#52.) 나 5급 기술고시 다시 보면 안 될까?
오명주 (한 번 더 나직한 한숨에서)

석호/수진　...? (뭔가 이상한데 하는 눈빛으로 보는데)

울리는 유선전화기. 진하경 과장 자리다.

이시우　제 쪽으로 돌려 받을까요?
진하경　아냐, 괜찮아. (하고 받는다) 네, 예보국 총괄팀 진하경입니다.
이시우　(본다. 나직한 한숨으로... 계속 그녀의 그런 모습 신경 쓰이는데)
진하경　누구요?
이시우　(? 보면)

S#31.　본청 보안실 / 밤.

보안직원1　아, 네... 지금 여기 손님이 와 계시는데... 과장님을 좀 뵙고 싶다고 자꾸 그러셔서요. (하는데)

보안직원1의 수화기를 쓱 가져가는 손, 이명한이다.

이명한　아이고 안녕하십니까, 과장님... 저는 이명한이라고, 이시우 애비되는 사람입니다.
진하경　(Insert) 총괄팀〉 순간 멈칫... 하는 표정)
이명한　우리 아들 일루다 긴히 상의드릴 일이 있는데 어떻게 10분만 시간 좀 내주실 수 없을까요?
진하경　(Insert) 총괄팀〉 살짝 시우 쪽 한 번 본다. 시선에서)

S#32.　배여사네 안방 문 앞 / 밤.

진태경　와, 진하경 이 기집애... 이 독종! 끝까지 전활 안 하네, 어?

방 안의 배여사, 점점 안색이 안 좋아지는 데서.

S#33. **본청 대변인실 / 밤.**

점점 시간은 흐르고... 아, 글은 안 풀리고...

어쩌지? 어쩐다? 좌불안석이 되어가는 한기준.

머리를 쥐어뜯기 시작한다.

다시 홱! 고개 돌려 시계를 본다. 10시가 다 돼가는 시간.

어떡하지, 하경이한테 전화를 해? 말어? 아...!! 어쩌지?

시계를 보면.

S#34. **본청 휴게실 안 일각 / 밤.**

한쪽으로 뚜벅뚜벅 걸어 나오는 진하경, 휴게실 쪽 돌아보면

방문자 목걸이를 건 채 한쪽에 앉아 있는 이명한.

(넓은 휴게실 안에 딱 한 사람 앉아 있다)

진하경 (그 앞으로 다가서서) 이시우 씨 아버님...

이명한 (고개 들어 본다, 배식 미소로) 맞아요, 내가 시우 애빕니다.

진하경 아... 네. (멋쩍은 미소로) 저한테 무슨 일이신지...

이명한 실은 내가 아주 긴히 드릴 말씀이 있는데, (했다가...) 아이고, 초면
에 이런 말을 어떻게 꺼내야 할지 참...

진하경 (? 본다)

이명한 그런데, 우리 시우랑 보통 사이는 아닌 거 같고 해서.

진하경 (둥...! 뭐라구?) 무슨 말씀이세요?

이명한 아니이, 우리 시우랑 같이 거 뭐냐... 모텔도 같이 다니고 하는 사
인 거 내가 다 아는데.

진하경 ...! (당황하는 눈빛 스친다, 자기도 모르게 주위를 살피면)

이명한	(눈치는 또 빨라서) 아이고, 회사에선 아직 비밀인가 보네. 알았어요, 알았어. 내가 크게 얘긴 안 할게. 허허허... 암튼 우리 시우랑 과장님이랑 그렇고 그런 사인 거는 맞죠? (보며) 어제도... 모텔에 같이 왔었드만요.
진하경	(당황스럽다, 이 상황) 절 찾아오신 이유가...
이명한	(다짜고짜) 혹시 돈 좀 있어요?
진하경	(멈칫...! 명한을 쳐다본다)
이명한	보아허니, 우리 시우보다 연륜도 깊으시고 나이도 있어 보이는데... 게다가 또 과장님이시라 그러시고, 그럼 연봉도 우리 시우보다 훨씬 더 되실 거 같고... (보며) 실은 내가 급하게 좀 쓸데가 있어서 그런데, 혹시 돈 좀 있으면, 좀 꿔줄 수 있나 해서.
진하경	...! (내가 지금 무슨 소릴 듣는 건가... 빤히 쳐다보는 데서)

S#35. 본청 총괄팀 / 밤.

이시우	(비어 있는 하경의 책상을 본다. 어딜 간 거지? 신경 쓰이고...) 선배, 과장님 어디 가셨는지 알아요? 전화 받고 나가시는 거 같던데...
신석호	(흘끗 빈 책상 한번 보더니) 글쎄... 전화 한번 해보지 그래.
김수진	핸드폰 두고 나가신 거 같은데요.
이시우	(책상 쪽 다시 보면, 핸드폰 그 자리에 올려져 있다. 표 안 나는 한숨... 어딜 간 거지? 돌아보는데)

지잉지잉... 핸드폰이 진동하는 소리에
안에 있던 엄동한, 신석호, 오명주, 김수진, 시우까지...
각자 자기 핸드폰 확인하는데, 아닌 듯...

김수진	과장님 건데요?
이시우	(어느새 그 앞으로 와서 본다, 발신자 보더니) 네, 진하경 과장님 핸드

폰입니다... (하는데 멈칫...!) ...네?

팀원들 (무슨 일이지? 하고 시우를 쳐다보는 데서)

S#36. 본청 상황실 밖 복도 / 밤.

벌컥! 문 열리면서 뛰어나오는 시우,

하경의 핸드폰을 든 채 한쪽으로 쭉 달려간다.

S#37. 배여사네 집 앞 / 밤.

119 구급대가 와서 배여사 들것에 옮겨 차에 태우는 중.

완전히 정신을 잃고 축... 늘어져 있는 배여사.

그 옆에서 동동거리며 어쩔 줄 몰라 하는 진태경.

구급대1 보호자분 같이 타세요!!!

진태경 네! (부축받아 올라타면, 그 뒤로 탁! 구급차 뒷문 닫히는 데서)

S#38. 본청 총괄팀 / 밤.

오명주 진과장, 들여보내야 하는 거 아니에요?

신석호 우리가 들어가랜다고, 그냥 들어갈 사람이 아니잖아요.

오명주 어떡해요, 엄선임님?

김수진 (같이 엄동한을 쳐다보면)

엄동한 (자기만 쳐다보는 팀원들을 본다. 보다가 바깥쪽 돌아보면)

S#39. 본청 복도에서부터 휴게실까지 / 밤.

이시우, 이리저리 하경이 있을 만한 데 들여다보며

쭉 휴게실 쪽으로 오다가 걸음을 멈추고 한곳을 빤히 쳐다본다.
저 멀리 한쪽에 혼자 우두커니 서 있는 하경...

이시우 (보더니 그대로 하경 쪽으로 달려간다)

진하경 (기척에 고개 돌려 쳐다본다)

이시우 (어찌나 달려왔는지 숨이 찬 듯... 핸드폰 그녀 앞으로 내밀며) 과장님...
 방금 전에 집에서 전화 왔었는데,

진하경 (그런 시우를 빤히 쳐다본다)

이시우 어머님이 많이 편찮으시대요.

진하경 (그런 시우를 빤히 쳐다본다)

이시우 과장님...?

진하경 걱정할 거 없어. 엄마랑 사이 안 좋을 때마다 가끔 쓰시는 카드
 야. (핸드폰 받아 들며) 그만 들어가자. (그대로 지나쳐 총괄팀 쪽으로
 가려는데)

이시우 응급실로 가고 계시대요.

진하경 (순간 멈칫...! 돌아본다, 뭐?) 누가...?

이시우 과장님 어머니요. 119까지 부른 모양이에요. 상태가 많이 안 좋
 으신 거 같다구요.

진하경 ...! (놀란 듯 쳐다본다, 시선에서)

S#40. 구급차 안 / 밤.

진태경 (핸드폰으로) 야! 진하경! 너 뭐 하는 애야? 엄마가 편찮으시다는
 데... 아무리 엄마한테 화가 나 있어도 그렇지, 그렇게 인정머리
 없이 굴 일이니? 편찮으시다 그럼 일단 전화는 해봐야 하는 거
 아니냐구!

배여사 (축 늘어진 채... 의식 가물가물 얼굴 위로 이마에 커다란 반창고)

진태경 엄마 지금 다 죽어간단 말야아!!!! (그만 울음 터지고)

S#41. 다시 본청 휴게실 일각 / 밤.

진하경 (애써 평정심 유지하며) 그래서 지금 어느 병원으로 가는데... (듣더니) 일단 알았어, 근무 끝나는 대로 그 병원으로 갈게.

이시우 (근무 끝나고...? 쳐다보면)

진하경 지금 자리 비울 수 없는 거 알면서 그래! (핸드폰 너머로 진태경 뭐라 뭐라 노발대발하는 목소리 늘려오고) 글쎄 알았다구. 아침에 교대 끝나자마자 갈 테니까...

"됐어! 끊어 기집애야!" 하고 저쪽에서 먼저 끊는 소리 들려온다. 진하경, 끊긴 핸드폰을 본다. 보면서 나직한 한숨.

이시우 과장님...

진하경 괜찮아. 너나 빨리 자리로 돌아가. (한쪽으로 돌아서는데)

그 앞으로 다가서는 엄동한.
하경과 시우, 동시에 다가서는 그를 보면,

엄동한 현재로서는 고기압이 우리나라를 지배하고 있어서 내일까지는 별다른 변화가 없을 거야. 열섬현상으로 밤에도 더울 거고 낮은 더 더울 거고... 내일 교대근무 때까지 이 상황 계속될 거 같으니까... (보며) 빨리 병원부터 가봐.

진하경 ...! (빤히 쳐다본다)

이시우 (같이 엄동한을 보면)

엄동한 (들고 온 가방을 진하경 앞으로 내민다) 정신 바짝 차리고 지켜볼 테니까 어서 가보라구.

진하경 (선뜻 엄동한이 가져온 가방을 받지 못하는데)

엄동한 나 못 믿냐? 어?

오명주 (짧은 Flash Back〉 5부 S#39.) 그 정도 믿음도 없으면서 일을 시키

고 계신 건 아니죠?

진하경 못 믿어서가 아니라... 책임 때문이에요. 총괄2팀은 내 책임이니까... (하는데)

엄동한 글쎄 진과장 책임감은 기상청 사람들 다 알고 있으니까, 지금은 가서 딸로서, 책임을 다하라구, 어? 내일 교대시간까지 다들 엉덩이 붙이고 앉아서 실황 감시 끝장나게 해낼 거니까, (가방 들어 보이며) 빨리 가봐, 나도 빚 한번 갚자, 진하경 과장.

진하경 (보면)

이시우 (옆에서 그 가방 대신 받아, 하경 손에 쥐여준다) 어서 가보세요.

진하경 ... (손에 들린 가방을 본다. 보다가 꾹 쥐여더니) 혹시 무슨 일 생기면 곧바로 연락 주세요. 그럼... (그러더니 그대로 꾸뻑... 엄동한한테 인사한 뒤 달려 나간다)

이시우 (돌아본다. 같이 가주고 싶은 마음만 굴뚝같고...)

엄동한 (그런 시우 보며) 특보 뭐 해? 안 들어가고?

이시우 예? 아... 예, 들어갑니다. (하면서 한 번 더 쳐다본다)

엄동한 (멀어지는 하경 쪽 한 번 본 뒤, 피식 한 번 웃으며 들어가는 데서)

S#42. 병원 응급실 / 밤.

더위 먹고 실려 온 사람들로 북적이는 응급실.
곳곳에서 휴지통에 토하고 침대에 축 늘어진 사람 천지다.
그들 사이로 두리번거리며 안으로 들어온 하경.
한쪽에 누워 있는 배여사와 옆에 있는 태경을 발견한다.

진하경 (다가서서 보면)

진태경 (짐짓... 시선 들어 보더니 울컥...! 쳐다본다)

하경, 엄마를 보면. 배여사가 축 늘어져서 수액을 맞고 있는 중.

진하경	엄마 좀 어때? 의사는 뭐래?
진태경	몰라... 지금 피 뽑고 엑스레이 찍고... (울컥...!) 갑자기 기운 없다고 드러눕더니, 드시는 대로 다 토하고, 계속 어지럽다 그러고... 그러다 화장실 가신다고 일어나는데 갑자기 몸이 한쪽으로 막 기울면서 그대로 쓰러지셔서 이마에서 피가 철철 나는데... (울컥...! 목이 메면서) 진짜 엄마 숙는 술 알았어, 기십애야!
진하경	검사 결과는.
진태경	(눈물 닦으며) 시간 좀 걸릴 거래. 지금 응급 환자들이 넘쳐서... 검사가 많이 밀렸다구.
진하경	(나직한 한숨으로 기력 없이 축 늘어진 배여사를 본다. 시선에서)

S#43. 본청 총괄팀 / 밤.

그 어느 때보다 진지하고 조용하게 각자 업무 중인 총괄2팀.
엄동한, 그 어느 때보다 빠릿하게 자리에서 지시를 내리며,
상황 체크해나가고 있고,
오명주, 신석호, 김수진, 시우까지... 각자 실황 감시 중이다.
그러다가 시우, 문자 하나를 보낸다.

Insert〉 응급실 복도 / 밤.
수납하고 돌아서는 하경, 문자가 들어오는 걸 본다.
(E. 이시우) [병원에 잘 도착했어요?]
하경, 말없이 핸드폰 가방에 집어넣고 한쪽으로 가면,

다시 총괄팀.
시우, 답이 없는 핸드폰을 들여다보다가,

이시우	... (나직한 한숨, 시선 들어 다시 영상 쪽 쳐다보는 데서)

S#44. **본청 대변인실 / 밤에서 새벽.**

점점 시간은 흐르고... 아, 글은 안 풀리고...

어쩌지? 어쩐다? 좌불안석이 되어가는 한기준.

머리를 쥐어뜯기 시작한다. 도저히 안 되겠다

핸드폰을 집어 든다.

[진하경] 이름을 찾는다. 통화 버튼 누르려다가... 잠깐만!

차마 누르지 못한 채 아! 어떡하지... 싶은.

그렇게 점점 밤이 깊어지다가, 어느 순간...

창밖으로 저 멀리 여명이 밝아오기 시작하면서.

S#45. **기상청 전경 / 아침.**

아침 출근을 하는 기상청 직원들의 모습 활기차게 보이면서.

S#46. **본청 상황실 앞 / 낮.**

다크서클 퀭하게 드리워진 한기준, 쓰윽...

총괄팀 유리창 안쪽으로 들여다보면.

낮 근무자들에게 교대 중인 총괄2팀의 모습들 보인다.

이리저리 눈을 굴리고 찾아봐도 진하경의 모습은 보이지 않고...

(그의 손에는 출력한 칼럼 원고가 들려져 있다)

한기준　　어디 간 거지...? 왜 안 보여? (하는데)

문이 열리면서 우르르 나오는 총괄2팀.

엄동한과 신석호, 오명주, 김수진... 그리고 이시우까지.

나오다가 그 앞에 밤새운 기색이 역력한 한기준을 보고 멈칫.

오명주	아침부터 무슨 일이세요? (얼굴 보며) 옴마, 한사무관님 밤 샜어
	요?
한기준	아 네, 일을 좀 하느라구... (그러다가) 근데 진하경 과장이 안 보이
	네요? 어디 갔습니까?
김수진	퇴근하셨는데요, 일이 있어서.
이시우	무슨 일로 아침부터 우리 과장님을 찾으십니까?
신석호	(묻는 시우를 흘끔 보면)
한기준	(슬쩍... 원고 뒤로 감춘다. 이시우를 보며 까칠하게) 뭐, 크게 별일 아
	니니까 신경 쓰지 마세요.
이시우	(살짝 거슬리는 눈빛으로 보면)
엄동한	다들 요 앞에서 해장국들 어때?
일제히	좋아요, 좋습니다. 수고하셨습니다. (우르르 몰려가면)
이시우	(눈으로 한 번 더 찌릿... 한기준을 본 뒤, 가면)
한기준	아... 미치겠네, 어쩌지...? (칼럼 원고를 내려다보는 데서)

S#47. 본청 복도 일각.

신석호	한대변인, 요즘 왜 이렇게 뻔질나게 들락거려?
김수진	그러니까요, 아니 진과장님 그렇게 가열차게 배신 때릴 땐 언제
	고, 아주 툭하면 찾아온다니까요?
오명주	지가 아쉬워서 그렇지, 지가 아쉬워서.
이시우	뭐가 아쉬운데요?
오명주	칼럼.
김수진	칼럼이요? 설마... 테마 스토리... 그거요?
이시우	(테마 스토리...?)
오명주	여태까지 그거 다 진하경 과장이 손봐준 거였잖아.
김수진	예에에에에? 말두 안 돼!
오명주	아는 사람은 다 알고 있었을걸? 신주임도 알고 있지 않았어?

신석호	(쓱 손 들었다가 내리면)
오명주	이봐, 그렇다니까?
이시우	(허... 기가 막혀 쳐다보면)
김수진	뭐야... 완전 재수 없어.
오명주	그런 거 보면 진하경 과장... 좀 무른 데가 있긴 해, 안 그러니 신주임.
신석호	(슬쩍 이시우를 한 번 더 쳐다보면)
이시우	... (잠시 생각에 잠기더니) 저는 먼저 가보겠습니다.
엄동한	해장국은?
이시우	별로 생각 없습니다. 그럼 이따 뵙겠습니다! (후다다닥 가면)
오명주	오늘은 소머리 말고 황태로 가시죠, 엄선임님.
엄동한	것도 좋지.

그때! 복도 한쪽이 소란스럽다.

총괄2팀들... 천천히 걸음 멈추고 보는 가운데.

오명주, 순간 표정 싸아...하게 식으면서 그 광경 쳐다보면,

서비스과과장	(남, 20대 후반/명주 남편을 향해 호통치듯) 기상의 날 기념사 스크립트 지난 자료 모두 준비해달라고 하지 않았습니까? 누구 맘대로 요약하래요?
명주 남편	청장님 기념사의 구체적인 내용은 행사 기본 계획을 짜는 저희 업무와 관련이 없어서요.
서비스과과장	그걸 당신이 왜 판단해요? 과장은 난데!!
명주남편	죄송합니다. (머리를 조아리면)
서비스과과장	아니 어떻게 한 번에 된 적이 없어. 에이... (보며) 다시 만들어 오세요! (탁! 출력된 종이, 던지듯이 명주 남편 손에 안겨준 뒤 가버리면)
명주남편	(아... 젊은 상사 비위 맞추기 힘들다! 한숨으로 돌아서다가 멈칫...)

팀원들과 함께 이 상황을 지켜보고 있는 오명주를 본다.

오명주, 말없이 남편을 보면

명주 남편, 기죽은 표정으로 한쪽으로 간다.

엄동한	(본다) 뭐 해? 안 가? (가면)
석호/수진	(말없이 동한을 따라 나가고)
오명주	... (혼자 남아 훅! 속상해져오는 마음으로, 돌아본다)

복도를 따라가는 남편의 뒷모습이 오늘따라 참... 작다.

S#48. 본청 휴게실 일각.

나지막한 한숨 길게 내쉬며 앉아 있는 명주 남편.

오명주	(그 옆으로 와서 앉는다. 양손에 커피 들고 와 하나를 내민다)
명주남편	(본다. 받아서 한 모금...)
오명주	아침은?
명주남편	당신이 끓여놓은 국이랑 해서 애들이랑 같이 먹었어.
오명주	애들 학교는 잘 갔구?
명주남편	어, 그럼.
오명주	큰놈이 미술학원 다니고 싶다 그러는데...
명주남편	...
오명주	영어 수학 태권도에, 미술까지 다니면... 아이고 (한숨으로) 학원비로만 한 달에 거의 8, 90이야... 앞으로 작은애두 그렇게 보내야 하는데...
명주남편	그래, 알어... (하면서 커피 마시는)
오명주	(그런 남편을 보며) 정말 1년이면 되겠니?
명주남편	(? 오명주를 보면)

오명주	나 혼자서, 1년 이상은 못 버텨.
명주남편	명주야...
오명주	1년 안에 5급 통과 못 해도... 미련 없이 다시 돌아오기다? 그거 약속하면... 어떻게 버텨볼게.
명주남편	(눈시울 붉어져오며 빤히 본다)
오명주	당신은 좋겠다. 나 같은 마누라 둬서. 그치?
명주남편	그걸 말이라구... 내가 복 터졌지 뭐. (픽 웃는데 눈가가 젖어든다, 보며) 고맙다 마눌. 꼭 패스할게. (하는데 목이 탁... 메고)
오명주	큰일이다, 우리 남편, 점점 눈물만 많아져서... (닦아준다)
명주남편	(다시 픽... 웃으며 손바닥으로 눈물 찍어내더니) 아... 커피 맛있다. (마신다)

그렇게 나란히 앉아 모닝 자판기 커피를 마시는 부부에서.

S#49. 응급실 안 일각.

조용히 눈을 뜨는 배여사, 한번 주위를 둘러보다가 한쪽을 보면
하경과 태경이 나란히 앉아 서로 기댄 채
잠들어 있는 모습을 본다.

배여사	... (즈이 언니 옆에 꼭 붙어 앉아 있는 하경을 물끄러미 보면)
의사1(E)	탈수가 심하게 오셨네요.

S#50. 응급실 스테이션 앞.

의사1한테 설명을 듣는 하경의 모습 위로,

의사1	거기다 헤모글로빈 수치도 좀 떨어져 계시고, 전해질 수치도 좀

내려가 계시고... 일단 수액이랑 같이 약 처방해서 놔드렸으니까 다 맞으시면 괜찮아지실 겁니다.

진하경 입원은 안 해도 되는 건가요, 그럼?

의사1 집에 들어가셔서 일단 잘 드시고 푹 쉬시고... 뭣보다 스트레스 받지 않게 어르신 기분도 좀 잘 맞춰드리고 두 분 따님께서 좀 그렇게 하세요.

하경/태경 ... (시선에서)

S#51. 응급실 복도 어느 일각.

저 안으로 보이는 하경과 태경, 기운 차린 배여사 옆에서
뭔가 그들만의 대화를 나누는 모습 시야에 들어오고.
(태경과 배여사가 주로 대화 중이고
하경은 한 걸음쯤 떨어져서 두 사람을 보는 분위기로)
한쪽에서 그런 하경을 조용히 지켜보던 시우,
다행이다. 별일 없구나... 싶은 안도의 눈빛.
그러다 뭔가 생각에 잠기면...

S#52. 모텔 근처 편의점 일각.

슬리퍼 찍찍 끌고, 까칠한 느낌으로 나오는 이명한.
편의점 앞쪽에 선 시우를 본다.

이명한 (피식... 그럴 줄 알았다는 미소로 쳐다보면)

(짧은 시간 경과)
야외 테이블에 마주 앉은 시우와 이명한.
시우, 주머니에서 돈 봉투 꺼내 이명한 앞으로 내민다.

이시우	천만 원이에요... 통장에 있는 거 다 털어 온 거야. (보며) 이게 마지막이에요.
이명한	(받아서 쭉 현금 대충 눈으로 세보며) 역시, 여자 끗발이 아버지 끗발보다 무섭구나, 그치?
이시우	(? 본다)
이명한	진하경 과장... 니 이거 맞지? (새끼손가락 까딱까딱)
이시우	(순간 불쾌감이 훅! 표정으로 번지면서) 아버지...
이명한	나이는 좀 들어 보이던데... 그래두 이쁘더라, 기품 있고, 분위기도 좋고. 야, 과장쯤 할래면 급수가 어떻게 되냐? 연봉두 쎄지? 그치? 새끼이... 아부지를 닮아서 하여튼 능력 있어, 어?
이시우	아버지... 설마 과장님 만났어요?
이명한	(? 본다) 너... 그 여자한테 얘기 듣고 온 거 아냐?
이시우	? (본다. 시선으로)

Insert〉 Flash Back〉 S#34.〉 어젯밤 휴게실.

이명한	(다짜고짜) 혹시 돈 좀 있어요?
진하경	(멈칫...! 명한을 쳐다본다)
이명한	(보며) 실은 내가 급하게 좀 쓸데가 있어서 그런데, 혹시 돈 좀 있으면, 좀 꿔줄 수 있나 해서. 아니이, 우리 시우가 다 좋은데 그 자식이 이게 좀 약해. (손가락으로 돈 표시 해가면서) 그래도 본청까지 올라온 거 보면 능력이 아주 없는 거 같진 않구. 나이 어린 애인 사귀려면 과장님도 투자 좀 하셔야지. 일단 천만 원 정도면 될 거 같은데... 음?
진하경	...! (본다. 시선에서)

다시 현재〉

| 이시우 | 아버지... 미쳤어? |

이명한	괜찮아 인마. 보아허니 그 과장이란 여자가 널 좀 많이 좋아하는 거 같던데... 저번에 사귀던 그 기자 애보다 훨씬 안정감도 있고, 속도 깊어 보이고... 얼굴도 훨씬 내 스타일이더라.
이시우	아버지이이!!!! (미쳐버리겠는데)
이명한	돈은 잘 쓸게, 고맙다. (일어서는데)
이시우	(순간 그대로 딜러들어 아버지의 멱살을 틱!!! 잡는나!)
이명한	(멈칫...! 놀라서 시우를 본다) 야, 시우야... 아니 이놈이 어디서 아버지 멱살을...! 이거 안 놔? 안 놔! 인마?
이시우	(흑...! 쪽팔리고 화도 나고 미워죽겠는 눈빛으로) 대체 나한테 왜 이래? 어?
이명한	내가 뭐얼!!!!
이시우	제발 쪼오오옴!!!!!! (울컥!!!! 목이 미어지며) 나두 좀 살자!!!
이명한	...! (본다)
이시우	제발 좀 내 인생에 끼어들지 말라구요, 쪼옴!!!!!! (외치더니, 그대로 툭!!! 밀쳐버리듯 잡았던 멱살을 놔버리더니 그대로 홱! 돌아서 가버린다)
이명한	(가버리는 아들의 뒷모습을 본다. 그저 빤...히 쳐다보는 데서)

S#53. 주차장 일각.

세워놓은 차에 올라타는 시우, 어쩔 줄 몰라 하면서
핸드폰 꺼내 들어 하경의 이름을 찾다가 멈칫...
뭐라고 하지? 뭐라고 말하면 좋지? 아...!!!
그대로 핸들에 두 손 올린 채 망연자실해지는 눈빛에서...

S#54. 배여사네 안방.

하경과 태경이 배여사를 부축해서 방으로 들어와

이미 깔려 있는 요 위에 눕힌다.

배여사	온 김에 밥 먹구 가.
진하경	쉬세요, 좀,
배여사	열무김치 새로 담가놨어. 태경이한테 너 먹을 반찬이랑 들려 보 냈는데... 맛은 봤어?
진하경	(그랬어? 하고 태경을 보면)
진태경	(? 같이 하경 보다가) 뭐야, 윗집에서 너한테 반찬 안 주디?
진하경	윗집이라니?
진태경	아니 니가 비번도 바꿔놓고, 전화도 안 받길래...
진하경	경비실에 맡기지 그걸...
진태경	쉴까 봐 그랬지. 불고기 반찬도 있구 그래서...
배여사	아이고, 시끄럽다, 물이나 좀 가져와.
진하경	(일어나 주방으로 가고)
진태경	이상한 사람이네, 그걸 왜 여태 안 주고 갖구 있어? 혼자 사는 거 같던데... 혹시 지가 다 처먹은 거 아냐, 이거?

S#55.　Insert> 신석호네 집.
냉장고에 탈취제 집어넣는 석호, 한숨으로 문 닫고.
인터폰을 눌러 계속 연결 기다리고 있는 중.

신석호	뭐 하는 사람인데, 이렇게 계속 집에 없어...? 반찬을 맡겼으면 가 져 가야지... 아! 냄새! (너무 싫다!)

그러면서 칙칙... 방향제를 뿌리는 석호의 모습에서.

S#56. 배여사네 주방.

하경이 물을 가지러 주방으로 들어오는데,

도토리묵을 쑤다 만 흔적으로 주방이 난장판이다.

나직한 한숨으로 도토리묵을 보더니,

하경, 물부터 따라 컵 식탁에 올려놓고.

진하경 언니! 물 좀 갖고 들어가! (그러고는 고무장갑 끼고 어질러진 주방 정
리하기 시작하는 데서)

S#57. 본청 대변인실.

업무과장 (한쪽으로 오면서) 한기준 어디 갔어?

김주무관 (? 보더니) 글쎄요, 아까부터 안 보이시던데...

업무과장 (어딜 간 거야? 돌아보면)

S#58. 본청 화장실 칸막이 안.

변기 뚜껑 내린 채로 그 위에 앉아 있는 한기준,

아... 미치겠다. 그러면서 문자를 다다다 치기 시작한다.

[하경아... 난데, 미안하지만 나 좀 한 번만 도와주라...]

까지 썼다가 다시 다다다다 지운다.

아. 어떡하지...? 했다가 결심한 듯 한기준, 통화 버튼을 누른다.

신호가 가고... 저쪽에서 받는 듯,

한기준 어어, 하경아. 난데... 밤샘 근무하느라고 피곤하지...? 저기 실은,
아... (입이 안 떨어진다, 그랬다가) 나 한 번만 살려주라. 진짜루 미
안한데 딱 한 번만 나 좀 도와주면 안 되겠냐? 어?

Insert〉 배여사네 주방 안.

한 손에 고무장갑 낀 채 전화를 받는 하경의 얼굴에서.

S#59. 하경네 아파트 지하주차장.

와서 멈춰 서는 하경의 차.

하경, 작은 찬합 보따리 같은 거 하나를 손에 들고

차에서 내려 엘리베이터 쪽으로 오는데 멈칫... 멈춰 서서 본다.

저 앞으로 서성이고 있는 시우가 보인다.

진하경 (뚜벅뚜벅 그 앞으로 다가선다)

이시우 (하경을 본다) 어머니는요? 좀 어떠세요?

진하경 (끄덕이며) 괜찮으셔.

이시우 다행이다...

진하경 음.

이시우 (잠시 간격, 차마 입이 잘 떨어지지도 않는다... 보더니) 미안해요.

진하경 (본다) 뭐가?

이시우 우리 아버지...

진하경 (시우를 빤히 쳐다본다)

이시우 너무 미안해서... 미안하단 말을 하는 것조차 너무 부끄러워요...

진하경 (본다. 보더니) 밥 먹었니?

이시우 (? 시선 들어 하경을 보면)

S#60. 하경네 주방.

식탁 위 양쪽에 양념까지 그럴듯하게 잘 무쳐진 묵밥이 올려져

있다. 밥을 앞에 두고 마주 앉은 하경과 시우.

진하경	우리 엄마가 직접 쑤신 거야. 해마다 이맘때쯤, 꼭 이걸 만들어야 지나가거든.
이시우	(본다) 왜요...?
진하경	아버지가 제일 좋아하시던 건데... (보며) 내일이... 아버지 기일이야.
이시우	(물끄러미 본다)

S#61. Insert> 배여사네 주방.

진태경	(묵밥을 후루룩후루룩 먹어가며) 아무래도 엄마 솜씨는 하경이가 물려받았나 봐. 기집애, 투덜투덜거리면서 그래도 제법 잘 무쳤네, 그치?
배여사	... (묵밥을 먹으며) 내일 온대니?
진태경	오겠어? 기대하지 마. (흘긋 보며) 엄마두 이해하잖아, 하경이.
배여사	... (나직한 한숨, 묵밥을 계속 먹는...) 잘 무쳤네... (먹는 모습 위로)
진하경(E)	아버지 돌아가신 날은 내 인생에서 가장 기억하고 싶지 않은 날 중 하나야.

S#62. Insert> Flash Back> 어느 지하방.

방 안 곳곳에 빨간색 가압류 스티커 붙어 있고,
책가방을 멘 어린 하경이 안으로 들어오는데 분위기가 음침하다.

어린하경	(안으로 들어가며) 다녀왔습니다. 엄마... 집에 없어? (하는데)

어두운 실내에 어린 하경이 더듬더듬 스위치를 찾아서 켜는데,
공중에 매달린 채 축 늘어진 아버지의 두 다리를 확인한다.

진하경(E)	하던 사업이 부도가 나면서 우릴 버리고 혼자 도망쳐버렸거든.

어린하경 ... (멍한 눈빛으로 빤히 올려다보는 시선에서)

S#63. 다시 하경네 주방.

진하경 나는... 그런 아버지도 겪었어. (조용히 시선 들어 보며) 그러니까 너
 두 니 아버지... 너무 힘들어하지 말라구.

이시우 (조용한 눈빛... 고맙고, 미안하고, 고맙고, 미안하고...)

이시우(E) 구름이 구름을 만나면 큰 소리를 내듯이. 아, 하고 나도 모르게
 소리치면서 그렇게 만나고 싶다, 당신을.

이시우 (말없이 묵밥을 먹기 시작한다) 맛있네...

이시우(E) 구름이 구름을 갑자기 만나면 환한 불을 일시에 켜듯이 나도 당
 신을 만나서 잃어버린 내 길을 찾고 싶다.

진하경 (그런 시우를 조용히 바라보다가) 하나만 약속해줄래?

이시우 뭘요?

진하경 마음이 변하면... 나한테 가장 먼저 얘기해줘. 마음이 흔들려도...
 나한테 가장 먼저 얘기해줘. 니가 변하는 게 마음 아프지만... 근
 데 그것보다 더 마음 아픈 건, 내가 모르는 채로 겪는 거야.

이시우 (본다)

진하경 아버지처럼... (Insert) Flash Back〉 아버지의 마지막을 목격한 어린 하경)
 한기준처럼... (Insert) Flash Back〉 채유진과 한데 뒤엉켜 있던 기준
 을 목격한 하경) 그러지 않는다구... 약속해줄 수 있어?

이시우(E) 비는 비끼리 만나야 서로 젖는다고 당신은 눈부시게 내게 알려
 준다.

이시우 (본다. 고개 끄덕이며) 약속해요.

진하경 됐어, 그럼. (보더니) 우리... 같이 지내자.

이시우 ! (본다, 뭐라구...? 쳐다보는 눈빛에서)

S#64. 본청 대변인실.

탁...! 원고를 업무과장한테 내미는 한기준.

완전 자신이 붙은 표정으로,

한기준 다 됐습니다.

업무과장 (흘긋 보더니) 김주무관이 쓴 것도 나쁘진 않던데...

한기준 읽어보시고 말씀하세요. (의기양양해져서 자리로 가면)

업무과장 (피식... 웃음으로 원고를 읽기 시작하고)

자리로 돌아오는 한기준.

김주무관 수고하셨습니다.

한기준 수고는 내가 아니라 김주무관이 했지. 하여튼 과장님은 괜히 안
 달 나면 이 사람 저 사람 괴롭히고 그러시더라고.

김주무관 예? 아, 예에... 저야 다 좋은 경험인데요, 뭐.

한기준 그래, 경험 그거 중요하지. 그 태도 칭찬해. (하는데)

업무과장 (뒤로 오며) 돌아왔네, 한기준. 이거 곧바로 인쇄 넘기는 걸로 하자.

한기준 네! 알겠습니다. 파일 곧바로 넘기겠습니다. (예쓰! 완전 기분 째지
 게 좋은 듯... 김주무관에게 찡긋! 웃으면)

김주무관 (살짝 아쉬운 표정이지만, 축하의 미소)

그때 한기준, 문자 들어온다.

(E. 채유진) [잠깐 볼 수 있어?]

S#65. 본청 휴게실 일각.

먼저 와 있는 채유진. 그 앞으로 쪼르르 다가오는 한기준.

한기준	어쩐 일이야? 바쁠 시간 아냐? 잠깐... 뭐 좀 마실래? 뭐 사주까? (하다가) 아 맞다 참, 어제 혼인신고는 했니? 대출받으려면 서둘러야 할 건데. 우리 계약도 얼마 안 남아서...
채유진	(보며) 실은 그것 때문에 보자고 한 건데...
한기준	왜? 뭔데?
채유진	우리 혼인신고 말야... (머뭇했다가 보며) 좀 미루면 안 될까?
한기준	...???? (이게 무슨 소리지? 쳐다보면서) 응?

S#66. 다시 하경네 주방.

이시우	나랑... 같이 지내자구요?
진하경	어. 너하구 같이 있어보고 싶어. (보며) 같이 지내자. 여기서.
이시우	(빤히 본다)

S#67. 본청 휴게실 일각.

한기준	무슨 말이야? 아니 무슨 뜻이야 이거? 혼인신고를 미루자니... 왜? 뭣 땜에?
채유진	내가... 그러고 싶어서.
한기준	! (표정 쎄해지면서 쳐다본다)

그렇게 서로 마주 보는 두 사람과,

S#68. 하경네 주방.

그렇게 서로 마주 보는 시우와 하경에서.
6부 엔딩.

제7화

오존주의보

S#1. 하경네 주방 (6부 S#66. 연결).

이시우 나랑... 같이 지내자구요?

진하경 어. 너하구 같이 있어보고 싶어. (보며) 같이 지내자. 여기서.

이시우 (빤히 본다)

잠시 서로를 바라보는 두 사람.

이시우 (진지하게) 왜 그러고 싶은지 물어봐도 돼요?

진하경 (본다, 시선에서)

S#2. Flash Back> 어느 카페 일각 (헤어지기 전).

한기준 10년을 사귀었는데도... 난 널 모르겠어. 우리... 지난 10년 동안 뭘 한 거냐?

진하경 글쎄 그건 잘 모르겠고, 지금 우리가 뭘 해야 하는진 잘 알고 있지.

한기준 (보면)

진하경 결혼식장 취소 위약금이랑 청첩장, 답례품들 취소 위약금 전부 다... 신혼여행 자금으로 퉁칠게. 그렇게 알아.

한기준 너는 나 진심으로 사랑했던 적은 있었냐, 진하경?

진하경 그쪽 과실로 헤어지는 마당에, 그런 사설은 달 필요 없고.

한기준	허무해서 그래. 10년이란 시간이 결코 짧지는 않았는데... 나는 너한테 뭐였는지, 너는 나한테 뭐였는지...
진하경	(보더니) 서로 잘 안 맞는 사람들. 이제라도 그걸 알아서 다행이 라고 생각하는데 나는.
한기준	(허... 실소로) 그러니까... 그걸 아는 데 10년이나 걸린 거네, 우리?
진하경	(빤히 쳐다본다, 시선에서)

S#3. 다시 현재> 하경네 주방.

진하경	그래서... 이번엔 시간 낭비 하고 싶지 않아.
이시우	(본다)
진하경	너에 대해 알고 싶고 우리가 서로 잘 맞는 사람들인지도 빨리 확 인해보고 싶어. 그래야 이 관계를 계속 갈지 말지도 결정할 수 있 을 거 같아.
이시우	그래서 동거를 하자구요?
진하경	회사에선 비밀이니까 서로 조심스러울 거고... 같은 집에서 터놓 고 지내면서 서로를 알아가는 게 여러모로 효율적일 것 같은데? (굉장히 쿨한 척... 말하는데)
이시우	만약 그런 이유라면 난 비추예요.
진하경	비추?
이시우	동거요.
진하경	(멈칫... 본다. 보다가) 왜?
이시우	일단 연애를 하면서 효율성을 따지는 것 자체가 말이 안 되고요. 같이 산다고 해서 상대방을 더 잘 알게 되는 것도 아니구요. 서로 잘 맞고 안 맞고는 맞춰가기 나름인 거라... 만약 그런 이유 때문 이라면 하고 싶지 않아요. 난...
진하경	해보지도 않고 어떻게...
이시우	(OL) 내가 해봐서 알아요, 동거.

진하경	(뭐...? 빤히 쳐다본다)
이시우	(담담한 시선으로 보는 데서)

S#4. Flash Back> 시우와 유진네 원룸 현관 / 4개월 전 밤.

이시우	이유가 있을 거 아냐? 대체 왜 헤어지자는 건데?
채유진	지겨워.
이시우	뭐가?
채유진	이렇게 사는 거!
이시우	이렇게 살고 싶어 했잖아. 그래서 시작한 거잖아.
채유진	그랬지 그랬는데... 근데 이건 아닌 거 같애. 이게 우리가 꿈꿀 수 있는 행복의 전부라면... (보며) 미안해. 난 더 이상 오빠랑 같이 갈 수 없어.
이시우	...! (본다. 시선에서)

S#5. 현재> 본청 휴게실 일각 / (6부 S#67. 연결).

한기준	무슨 뜻이야, 지금 이거? 혼인신고를 미루자니... 왜? 뭣 땜에?
채유진	혼란스러워.
한기준	(이게 무슨 뚱딴지같은 소리야) 뭐?
채유진	솔직히 난... 오빠랑 결혼하면 행복할 줄 알았거든! 근데 지금은 잘 모르겠어. 툭하면 서로 싸우고 화내고. 요즘 오빠... 결혼 전에 내가 알던 사람이 아닌 것 같아.
한기준	니가 알던 나는 어떤 사람이었는데?
채유진	어른스러운 사람. 똑똑하지만 잘난 척하지 않고 자상하고 친절하고 뭣보다 책임감이 강한 사람!
한기준	근데? 지금은 아니라는 거야?
채유진	아무런 대책이 없잖아.

한기준	너 설마... 전세자금대출 받는 것 때문에 이래?
채유진	...
한기준	맞구나?
채유진	오빠 말대로 혼인신고 하고 전세자금대출 받는다고 쳐! 그다음에는 어떻게 할 건데? 오빠랑 나랑 대출받은 거 갚는 동안 집값은 또 뛸 거고, 우린 또 대출받아서 선세 얻어야 될 텐데... 계속 그렇게 살아야 하는 거야?
한기준	너랑 나랑 아직 젊은데 뭐가 걱정이야?
채유진	우리가 언제까지 젊을 것 같아? 전세대출금 갚는 데 10년, 운이 좋아서 청약에라도 당첨되면 그거 다달이 부어서 우리 거 만드는 데까지 어림잡아 20년. 그러다 보면 어느새 정년퇴직 얘기 나올 거고... 뭣보다 난... 그 나이 먹도록 월급쟁이로 살고 싶지는 않아.
한기준	다 그러면서 살아!
채유진	우린 좀 다를 줄 알았단 말이야. 그렇게 어렵게 결혼했는데 조금은 달라야 하는 거잖아. 최소한 안정적이기라도 하던가. 뭐가 이렇게 불안한 건데?
한기준	(허...! 본다. 보다가) 넌 대체 결혼을 뭐라고 생각한 거니?
채유진	모르겠어, 나두... 그러니까 그걸 알 때까지 당분간 혼인신고는 보류하자고! (그러고는 가버리면)
한기준	(허...! 기막히고, 돌아보는 시선 위로)

S#6. 하경네 주방.

진하경(Na) 가까워지고 싶었다.

하경, 시우의 거절이 당황스러운 듯... 쳐다만 보는 위로,

진하경(Na)	하루라도 더 빨리 서로에게 가까워지는 것으로 내 실패한 지난
	연애를 만회하고 싶었는지 모른다.
이시우	상처받기 싫다면서요?
진하경	(본다) 어. 싫어.
이시우	(담담히 보며) 나도 그래요.
진하경(Na)	하지만 그는 우리의 거리가 가까울수록 실망할 일도 많고, 서로
	에게 주게 될 상처 또한 깊고 아플 거라고 한다.

애매한 거리를 두고 마주 보고 선 하경과 시우.

| 진하경(Na) | 가까워지고는 싶지만 상처받기는 두려운 너와 나. 우리의 적정 |
| | 거리는 과연 어느 정도일까? |

그 모습에서 타이틀 뜬다.

[제7화, 오존주의보]

S#7. 어느 원룸 / 밤.

실내를 둘러보는 시우.
원룸이라기보다는 고시원에 가까운 비좁은 공간이다.

이시우	(방 안을 보며) 좀 작네요.
부동산중개인	손님이 생각하시는 금액으로는 이 정도 방도 구하기 힘들어요.
	이것도 당장 계약하겠다는 사람이 줄을 섰어요.
이시우	몇 군데 더 볼 수 있을까요?
부동산중개인	그러지 말고 월세를 좀 높여 들어가세요. 여기서 2, 30 월세를
	더 써도 퀄리티가 확 달라질 텐데...
이시우	방 나오면 연락 주세요. (그러면서 쓱 돌아서서 나가면)

S#8. 원룸 건물 밖 / 밤.

터벅터벅 걸어 나오던 이시우, 그러다 걸음을 멈추고 보면

눈앞에 펼쳐진 빌딩과 아파트 단지.

반짝이는 불빛을 바라보는 시우의 심정은 막막하고,

눈에 들어오는 모텔과 찜질방 간판. 쳐다보는 눈빛 위로.

S#8-1. Insert> Flash Back> 모텔 앞 / 시우의 어린 시절.

어린 시우에게 아이스크림 하나 쥐여주고

"잠깐만 놀구 있어, 아빠 금방 나오게."

그리고 이쁘장한 아줌마와 함께 모텔 안으로 들어가는 이명한.

어린 시우, 그 아이스크림을 물끄러미 본다. 시선에서

(DIS.) 밤.

다 먹은 아이스크림 막대기로 바닥에 아무거나 끄적거리는 어린

시우...

그때 툭... 투둑 그 위로 비가 쏟아지기 시작한다.

쏴아아아! 금세 장대비로 변하는 빗줄기.

어린 시우, 점점 뒤로 물러서면 거센 빗줄기는 점점 더 들이치고.

그 모텔 안, 복도 / 밤.

비에 젖은 어린 시우, 기웃기웃거리며 이 방 저 방을 돌아보는데,

그때 달각 문이 열리며 나타나는 젊은 아줌마.

(5부 모텔 씬의 그 묘령의 여인과 비슷한 기시감으로)

그 너머로 보이는 이명한은 다른 아저씨들과 화투에 빠져

아들이 밖에서 굶는지, 비를 맞는지 관심도 없다.

오들오들 떨면서 그런 아버지의 뒷모습을 바라보는

어린 시우에서.

다시 현재〉 나직한 한숨을 내쉬는 시우, 핸드폰을 꺼내 본다.
하경에게 전화를 걸까 말까...

S#9. **하경네 침실 / 밤.**

생각에 잠긴 하경, 앞에 놓인 핸드폰을 본다.

전화가 안 오네... 내가 먼저 걸까 말까... 하다가 그대로

책을 펼쳐 든다. 그러다 한 번 더 핸드폰을 본다. 시선에서.

S#10. **다시 원룸 건물 밖 / 밤.**

시우, 그대로 핸드폰을 도로 집어넣고

터벅터벅 불빛 가득한 밤거리로 걸음을 옮긴다.

S#11. **다시 하경네 침실 / 밤.**

하경, 그대로 책을 덮은 채 침대에 눕는다. 나직한 한숨에서...

S#12. **본청 전경 / 다음 날 이른 아침.**

높이 솟은 철탑으로 구름 한 점 없는 맑은 날씨 펼쳐진다.

E. 어디선가 들리는 핸드폰 알람.

S#13. **본청 주차장.**

한쪽 구석에 주차된 시우의 경차.

알람을 듣고 운전석에 부스스한 모습으로 몸을 일으키는 시우.

주변을 두리번. 맞다! 어제 여기서 잤지... 온몸이 뻐근하다.

하품을 길게 하며 세면도구를 챙긴다.

S#14. 본청 샤워실.

한쪽 부스에서 샤워하는 시우.

머리를 직시고 샴푸를 찾는데 보이지 않는다.

주변을 두리번. 마침 한쪽에서 샤워 중인 남자를 발견!!

이시우	(곁으로 다가가서) 죄송하지만 샴푸 좀 빌릴 수 있을까요?
엄동한	(머리에 거품 묻힌 채 찡그리며 샴푸를 건네는데)
이시우	(뜨악!!)
엄동한	(같이 멈칫...! 샴푸를 건네다 말고 시우를 본다)

쏴아아아아...! 샤워기 물이 쏟아지는 가운데

불편하게 서로를 바라보는 두 사람!

S#15. 본청 샤워실 밖 복도.

대충 머리를 말리고 서둘러 밖으로 나오는 시우.

그때 뒤에서 찍찍 슬리퍼 끄는 소리가 들려 돌아보면

편한 복장으로 머리에 수건까지 쓴 채로 걸어가는

엄동한이 보인다.

이시우	(저러고 어딜 가는 거지??)

S#16. 본청 당직실 앞 복도.

걸어오는 엄동한, 당직실 안으로 쏙 들어가면

그 뒤를 따라오던 시우, 멈칫... 멈춰 서서 당직실 팻말을 본다.
그때 당직실에서 불만 가득한 얼굴의 직원1이 나온다.

직원1 (당직실을 흘겨보며 투덜) 자기 집이야 뭐야... (시우를 지나쳐 간다)
이시우 ?? (그 앞으로 다가서서 당직실 안쪽을 들여다보는 위로)

안에서 일기예보가 흘러나온다.

기상캐스터(E) 이게 바로 여름이구나 싶을 정도로 햇볕이 따갑습니다.

S#17. 본청 당직실 안.

빠끔히 고개를 내밀고 안을 들여다보는 시우.
창가에 세워둔 스마트폰 화면에서 일기예보가 방송 중이다.

기상캐스터(E) 오늘 대부분 지역에서 자외선지수 '매우 높음' 수준을 보이겠고
 오존농도도 높게 나타나겠습니다.

깨끗하고 아늑한 실내 한쪽 벽으로 복층 침대가 놓여 있고
1층 침대에 살림을 차린 엄동한이 출근 준비를 하고 있다.

이시우 (슬쩍 안으로 들어오며) 오오... 여기 좋네요?
엄동한 (갑작스러운 시우의 방문에 불편한 심기로 묵묵히 출근 준비하고)
이시우 (침대 2층을 올려다보며) 여긴 임자가 없나 봐요?
엄동한 (퉁명) 집 없어? 왜 여기 와서 비비적거려?
이시우 그러는 엄선임님은 왜 여기서 지내시는데요?
엄동한 그건 니가 알 거 없고!
이시우 (가방을 2층 위로 던지며) 저도 사정이 좀 있어서요.

엄동한	(찌릿! 쳐다보는데)
이시우	(훌쩍! 단숨에 침대 위로 올라가 엉덩이를 들썩들썩 매트리스의 상태를
	체크하는데)
엄동한	(머리 위에서 들썩이는 위층 침대의 반동이 영 불편하다)

S#18.　엄동한네 현관.

외출복 차림의 이향래가 현관으로 향하며 딸을 재촉한다.

이향래	(안쪽을 향해) 엄마 먼저 간다?
엄보미	(머리를 하나로 묶으며 종종거리며 쫓아 나온다) 가요. 가.
이향래	(신발 신으며) 서두르자. 엄마 오늘 제일 바쁜 날이야. 오전에 사
	무실에 들러서 교육받아야 하고 오후에만 들를 집이 세 군데란
	말이야.
엄보미	늦겠네. 오늘?
이향래	저녁 혼자 챙겨 먹을 수 있지? 밥은 밥통에...
엄보미	(항상 있는 일인 듯) 반찬은 냉장고에. 꺼내서 먹기만 하면 되잖아.
이향래	(기특하다) 다 컸네. 우리 딸?
엄보미	(씩 웃고)

집을 나서는 두 사람.
현관문을 여는데 옆에 세워뒀던 낡은 우산이 옆으로 툭
쓰러진다. 못 보던 우산이다. 낡고 초라한.

엄보미	아빠 건가?
이향래	(그 말에 화풀이하듯) 이건 또 왜 두고 갔어? 하여튼 순 지 맘대로...
	나갈 거면 들어오지 말던가!! (우산을 거칠게 우산꽂이에 꽂는데 순
	간 뜨끔해서 딸을 보면)

엄보미	(빤히 지켜보고 있다)
이향래	느이 아빠가 뭘 버리질 못하는 사람이라서 그래... 이런 다 낡아 빠진 거까지 죄다 갖고 들어오니까... 치우기 힘들어서. (눈치 보며 우산을 다시 얌전히 꽂는데)
엄보미	(담담히) 하고 싶으면 해.
이향래	응?
엄보미	이혼.
이향래	(철렁해서) 뭐?
엄보미	내 눈치 볼 거 없다고. (집을 나서고)
이향래	(잠시 뒤통수 맞은 표정으로 보다가 따라 나가며) 엄보미! 너 누가 그런 말을 함부로 하래? 보미야!! (문 닫히는 데서)

S#19. 본청 상황실 앞.

엘리베이터 문 열리고 밖으로 나오는 하경,
마침 상황실 쪽으로 걸어오던 시우와 마주친다.

이시우	(먼저 미소로) 일찍 나오셨네요.
진하경	(애써 아무렇지도 않은 듯) 왜 그쪽에서 와?
이시우	(둘러대며) 아, 뭐 그냥 좀...
진하경	(상황실 쪽으로 걸음 옮기며) 어젠 뭐 했어?
이시우	(따라오며) 볼일이 좀 있어서요, (보며) 왜요?
진하경	아니이, 전화도 없길래... 무슨 일이 있나 어쨌나... (말끝 흐리면)
이시우	(이내 살짝 기분 좋은 미소로) 내 전화 기다렸어요?
진하경	아니.
이시우	기다렸네, 뭐.
진하경	(딱 멈춰 선다, 정색하며) 아니라구. 안 기다렸다구.
이시우	(쓰윽 고개 숙여 하경의 눈을 들여다본다)

진하경	(멈칫...! 갑자기 다가온 시우의 얼굴에) 왜... 왜 이래? 뭐 하는 거야? 회사에서.
이시우	(피식 웃으며) 기다린 거 맞네, 얼굴에 딱 써 있는데요, 뭐.
진하경	(순간 살짝 얼굴 붉어지며) 이시우 특보가 뭘 잘 모르나 본데... 본청에서 소문난 포커페이스야 내가. 본투비 철벽!
이시우	누가 그래요?
진하경	내가.
이시우	암튼 주관적 객관화 하난 끝내준다니까.
진하경	말끝이 짧아진다?
이시우	친밀감의 표십니다.
진하경	과장님과 특보 사이에 친밀감이 왜 필요할까?
이시우	우리는 좀 특별하니까!
진하경	어허! 근데 얘가...! (하는데)
신석호	좋은 아침입니다! (하면서 쓱 그 두 사람 옆을 지나쳐 간다)
진하경	(흠칫... 돌아보더니) 아... 좋은 아침이에요, 신주임!
이시우	(얼른 석호를 향해) 좋은 아침입니다!
신석호	(손만 들어 시우에게 대답한 뒤 들어가면)
진하경	(찌릿...! 시우를 본다. 말 좀 조심하자, 어? 하는 눈빛 쏘면)
이시우	들어가시죠? (미소로 일별한 뒤 석호를 따라 들어가면서 큰 소리로) 좋은 아침입니다!!! (상황실 안으로 들어가면)
진하경	(허...! 살짝 어이없는 눈빛으로 쳐다보는 데서)

S#20. **본청 로비.**

오명주, 현관 출입문 밀고 들어서자마자
득달같이 엘리베이터 쪽으로 달려가면서,

오명주	잠깐만요! 같이 가요! (닫히려는 엘리베이터 문을 잡는다) 고마워요.

안에 혼자 서 있던 한기준, 오명주를 보고 까딱... 인사를 건넨다.

오명주, 기준 옆에 나란히 서서 버튼을 누른다. 문 닫히면.

S#21. 본청 엘리베이터 안.

한기준과 오명주 나란히 서 있고... 어색한 침묵 잠시 흐르다가,

한기준 (생각난 듯) 윤주무관님은 휴직계 내셨더라고요.

오명주 (뚱하게 돌아보면)

한기준 제가 말씀 안 드렸던가요? 저 처음 기상청에 들어와서 방재과에
 있을 때 잠깐 제 사수셨거든요.

오명주 (그제야) 아...

한기준 어디 편찮으신 건 아니죠?

오명주 아니구요, 하고 싶은 공부가 있대서 1년만 쉬라고 했어요.

한기준 (? 본다) 그럼 생활은요?

오명주 내가 벌면 되지.

한기준 둘째도 올해 초등학교 들어가지 않았나요? 혼자서 버거우실 텐
 데...

오명주 힘들 때 의지가 안 되면 그게 어떻게 부부겠어요?

한기준 (확! 와닿는 말에 눈이 번쩍 뜨이고)

 E. 땡! 소리와 함께 엘리베이터 3층에 멈춰 서고,

오명주 (열린 문 가리키며) 안 내려요?

한기준 (할 말 많은 얼굴이다)

오명주 ? (쳐다보는 그 앞으로 다시 엘리베이터 문이 닫히면서)

S#22. 본청 휴게실 일각.

한기준 (정중하게 카페라떼를 오명주에게 권하며) 실은 제 친구가 얼마 전에 결혼했거든요.

오명주 (자기 얘기구만! 감 잡고 라떼 한 모금 쭈욱 들이켜고) 그래서요?

한기준 그 여자 아니면 안 될 거 같아서 주위에서 다 뜯어말리는 걸 결혼까지 강행했는데!

오명주 그런데요?

한기준 식까지 다 올려놓고 이제 와서 혼인신고를 안 하겠다는 겁니다.

오명주 남자가? 여자가?

한기준 와이프가요. 대체 무슨 심봅니까 이거?

오명주 (피식 그렇구나. 끄덕이더니) 뭐 그럴 수 있지.

한기준 (떵...!) 그럴 수 있다고요?

오명주 결혼까지는 뭐에 씌어서 충동적으로 저질렀다가 막상 혼인신고라는 걸 할래니 정신이 번쩍 난 걸 수도 있고.

한기준 결혼한 걸 후회하는 걸까요?

오명주 (보며) 아니면 덜컥 겁이 났을 수도 있고.

한기준 (겁...?)

오명주 법적으로 엮이는 순간 왠지 게임 끝일 거 같은... 뭔가 되돌이킬 수 없는 마지막 선을 넘는 그런 기분 있잖아요.

한기준 (그런가...? 복잡해지는데)

오명주 모르긴 해도 그 와이프란 사람, 뭔가 지금의 결혼이 불안한가 본데... 믿음을 주도록 해봐요. 믿음을 갖는 순간 용기가 생긴다는 말이 있잖아. 이 사람이랑 함께라면 가시밭길도 걸어볼 만하겠다는 용기가!!

한기준 (믿음...? 그 말에 오명주를 다시 쳐다보면)

S#23. 본청 상황실.

진하경 대기 상태 어때요?

하경이 위성사진을 쳐다보고 있다.
위성사진(1번 모니터)과 레이더 영상(2번 모니터)은
고기압권에 든 맑은 날씨이고,
3번 모니터에 오존오염도를 붉은색 계열로 표시한 지도가 떠워
져 있다. 그 앞에서 하경과 엄동한, 이시우가 의견을 주고받는 중.

엄동한 동해상 쪽으로 상층 기압골이 느리게 빠지면서 당분간 우리나라
 를 지배하는 고기압 흐름이 느리겠어.

이시우 (데이터 체크하며) 일사량도 높고... 오존농도가 높아지겠는데요.
 자칫 정오쯤이면 경보 단계로 넘어설 수도 있겠어요.

엄동한 아이구야, 오늘 하루 또 전화통 엄청 불 나겠구나.

진하경 (시우에게) 대기질통합센터에 코멘트 해줘.

이시우 네. (총괄팀 자리로 가서, 유선전화기 들어 거는 가운데)

진하경 (그런 시우 쪽을 무심한 척... 바라보며) 참 아이러니하죠?

엄동한 뭐가?

진하경 오존 말이에요. 저 멀리 성층권에 있을 땐 더없이 고마운 존잰데
 지표면 가까이에 만들어지는 순간 해로워지니까요.

엄동한 저마다 적정 거리라는 게 있는 거니까.

진하경 그러게요. 오존하고 사람의 적정 거리는 산출이라도 할 수 있죠.
 계산 자체가 불가능한 거리도 있잖아요.

엄동한 예를 들면?

진하경 사람하고 사람 사이의 적정 거리요. 이건 뭐 그냥 부딪쳐보는 거
 말고는 다른 방법이 없으니까...

이시우 (Insert) 통화하면서 흘긋... 하경 쪽을 한번 쳐다보면)

엄동한 고슴도치들이 딱 그렇잖아. 수도 없이 찔려가면서 서로 붙어

있을 수 있는 적당한 거리를 찾아간다구...

진하경 결국 상처를 입으면서 가까워질 수밖에 없다는 거네요?

엄동한 10년 넘게 적정 거릴 못 찾고 헤매는 사람도 있는데 뭐. 나 봐.

진하경 (그 말에 돌아보며) 아직두 집에 안 들어가셨어요?

엄동한 너무 밖으로만 돌아서 그런지 이제는 헷갈려. 나하고 내 가족의 가장 편안한 거리는 일마만큼인지... 어쩌다 얼굴 흰번 보는 딱 이만큼이 적당한 게 아닐까 싶기도 하고.

진하경 어째 비겁한 변명처럼 들리네요.

엄동한 그런가? (쓸쓸하게 웃으면)

진하경 (분위기 바꿔) 오늘 호우 확률은 낮다고 봐야겠죠?

엄동한 음. 20%도 채 안 될걸?

진하경 알겠습니다. (돌아서서 총괄팀 쪽 모두에게) 오늘 대기 중 오존농도가 시간당 0.3ppm 이상으로 예상됩니다. 대기질통합예보센터에서 수시로 일사량과 운량˚ 체크해달라는 요청 들어오면 협조 잘해주시고요. 외부에서 오존 관련 문의 전화 걸려오더라도 친절히 응대해주세요. (그러면서 마지막으로 시우 쪽 한 번 더 쳐다본다)

이시우 (통화하면서 하경을 본다. 짐짓 둘만 아는 미소에서)

한기준(E) 못 합니다.

S#24. **본청 대변인실.**

한기준 여름철 방재 기간에는 언론 대응만으로도 정신없는 거 아시잖아요? 거기에 다달이 쓰는 칼럼만 해도 벅찬데 무슨 특집기사까지...

업무과장 알지. 그래서 나도 어려울 거라고는 했는데... 근데 아무래도 채기

˚ 구름의 양.

자 붙잡고 늘어질 거 같던데? 자네 와이프.

한기준 예?

업무과장 그쪽 편집장이 콕 집어 묻더라구. 한기준 사무관이 채유진 기자
남편이냐고. (쓱 보며) 뭔지 느낌 딱 오지 않냐?

한기준 (멈칫... 그 말에 업무과장을 보면)

S#25. 문민일보 사회부 편집장 방.

채유진 예? 특집기사요?

편집장 자네 남편이 기상청 대변인 아닌가? 기상특보 뜰 때마다 TV에
얼굴 비치는 그 친구.

채유진 네.

편집장 글도 아주 잘 쓰더만. 기상청 월간지에 실린 칼럼 봤어. 오존의
두 얼굴... (보며) 맞지? 그거 채기자 남편이 쓴 거.

채유진 아... 네에... (살짝 기분 으쓱해지는데)

편집장 그 글발로 기상 관련한 특집기사만 좀 써달라고 해봐. 어?

채유진 ...! (본다, 특집기사? 쳐다보는 시선에서)

S#26. 문민일보, 날씨와 생활팀.

채유진이 앉아서 핸드폰을 들여다보고 있다. 한기준의 이름을 띄
워놓고 통화 버튼을 누를까 말까 망설이는데 울리는 핸드폰.
[기준 오빠]다.

채유진 (잠시 뜸 들었다가 바쁜 척 받으며) 어, 오빠... 무슨 일이야?

한기준 (Insert〉기상청 대변인실) 바뻐?

채유진 뭐 그럭저럭... 근데 왜? 무슨 일인데?

한기준 (Insert〉대변인실) 꼭 무슨 일 있어야 전화하냐? 그냥 니 목소리

들을라고 할 수도 있지... (떠보듯 슬쩍) 별일 없고?

채유진 (그 말에 홀긋 편집장실 쪽 한번 본다. 그 안쪽으로 일하던 편집장과 시선 한번 마주친다, 망설이다가) 어. 없지... 그럼.

한기준 (Insert〉 대변인실) 그래? (얘가 말을 못 하는구나 싶은...) 알았어, 일해 그럼... 이따 집에서 보자.

채유진 어, 그래. (그러면서 툭... 끊는다)

한기준 (Insert〉 대변인실) 끊긴 핸드폰을 본다. 나직한 한숨)

채유진 (끊은 핸드폰을 툭 책상 위로 올려놓는다, 아...! 한숨에서)

S#27. 본청 총괄팀.

요란하게 울리는 전화기.

김수진 (받으며) 네, 총괄팀 김수진입니다.

동시에 한쪽에서 화면 밀고 들어오면서〉

가정주부1 (Insert 1〉 가정집 일각) 기상청이죠? 아니이, 갑자기 이렇게 오존경보를 때리면 어떡해요? 우리 애 유치원에서 소풍 간 데서 어렵게 휴가 내고 새벽같이 도시락 싸놨는데... 이럴 거면 하루 전에 알려주던가!

김수진 (친절하게) 그게요, 오존은 공기 중 자동차 배기가스나 유해물질 때문에 갑자기 증가하는 거라서요. 실시간으로 경보를 내릴 수밖에 없거든요. 참고로 오존경보는 기상청에서 내리는 게 아닙니다.

동시에 반대편에서 화면 밀고 들어오면서〉

화물차1	(Insert 2〉 화물차 운전석 안) 웃기구 있네! 야! 날씨가 이렇게 멀쩡한데 무슨 놈의 오존경보야? 그것 때문에 수도권으로 들어가려는 화물차랑 승합차 통제한다잖아. 늬들이 우리 먹여 살릴 거야?
김수진	저기요, 선생님!! 야! 자! 반말은 하지 마시고요. 그 문제는 환경부나 도로교통공단에 문의하십쇼. 오존 경보는 기상청에서 내는 게 아니라서요.

동시에 다시 다른 쪽에서 화면 밀고 들어오면서〉

남학생1	(Insert 3〉 학교 도서관 일각) 근데요, 오존은 좋은 거 아니었어요?? 오존층이 있어야 좋다고 들은 거 같은데.
김수진	그건 성층권에 있을 때 얘기고, 대기 중에 오존량이 많아지면 인체에 해롭습니다.
남학생1	근데 전화받는 분 몇 살이에요? 결혼했어요?
김수진	(아우 증말...!!!) 끊겠습니다! (탁! 끊는데)

다시 따르르르릉, 울리는 전화기. 김수진, 미치겠네 증말! 쳐다보면,

오명주	(수진 옆으로 와서) 내가 받을게, 가서 점심이나 먹구 와.
김수진	아니에요, 제가 받아요.
오명주	먹구 와서 해.
김수진	밥맛도 없네요. (한숨으로 전화받으며) 총괄팀 김수진입니다. 아, 네에... 그게 오존주의보는 저희 기상청 소관이 아니라서요...

오명주, 그런 수진을 옆에서 걱정스럽게 보는 가운데.
그 뒤로 쓱 들어오는 고국장, 시찰하듯 쓱 한 번 둘러본다.

신석호 (고국장 발견하고) 국장님 오셨습니까?

일동 (업무 보다가 각자 고개 드는데)

고국장 진과장은?

이시우 사후분석* 건으로 잠깐 정책과에 갔습니다.

고국장 (끄덕이곤) 일해! 일해... (그러면서 엄동한에게 가서 슬쩍) 잠깐 나 좀

 보자? (나가고)

엄동한 (또 무슨 일이지? 본다. 뒤따라 나가는데, 그 뒤로)

김수진 선생님! 소리 지르지 마시구요!

 동시에 신석호, 이시우, 오명주까지 수진 쪽 쳐다보면,

중년남자1(F) 뭐야? 소릴 지르다니!! 누가 지금 소릴 질렀다는 거야? (수화기

 밖으로 목소리 다 들리고)

김수진 선생님이요, 아까부터 계속 소리 지르고 계시잖아요.

중년남자1(F) 이게 근데! 야! 너 정직당하고 싶어!!!! 시말서 쓰게 해주까? 이

 게 지금 누구한테 까불구 있어? 야! 우리 아들이 고위 공무원이

 야!!! 내가 걔한테 말하면 너 당장 모가지라구!! 알아들어?

김수진 (어쩌라는 말인가. 한숨 쉬는데)

오명주 (보다 못해 김수진이 들고 있던 유선전화기 낚아채서) 이보세요. 선생

 님!! 아드님이 그렇게 높은 분이면 그쪽에다 대고 직접 컴플레인

 하세요! 이쪽으로 자꾸 전화하지 마시고요!

중년남자1(F) 뭐야?

오명주 그리구! 오존주의보는 저희 기상청 소관이 아니라 환경부 소관

 이라고 몇 번을 말합니까!! 욕할 일 있으면 그쪽에다 하시든가

 말든가! (하면서 탁!! 끊어버린다)

* 정확한 예보를 위해 예보 생산 시점으로 돌아가서 다시 분석하는 시뮬레이션.

346

일동	(김수진을 비롯해서 신석호, 이시우 놀라 쳐다본다)
김수진	그래도 돼요?
오명주	(씩씩거리며) 물론... 안 되지!...만! 우리도 사람이야. 저쪽에서 매너 없이 나오면 우리도 방어할 권리는 있어!
김수진	그래두...
오명주	됐어, 걱정 마 김수진 씨. 뒷감당은 내가 해. (자리로 간다)
수진/시우/석호	(서로 시선 마주친 뒤... 오명주를 보는데)
이시우	(그때 핸드폰 문자가 들어온다. 슬며시 일어나 나가면)

S#28. 본청 총괄팀 앞 복도.

문자를 보며 밖으로 나오는 시우,
마침 총괄팀 쪽으로 돌아오던 하경과 마주친다.

진하경	시우 특보, 어디 가?
이시우	(멈칫... 뒤늦게 하경을 보더니 쓱 핸드폰 가리며) 아, 예 잠깐 볼일 좀... (하는데 지잉지잉 들어오는 핸드폰) 그럼... (후다닥 하경을 피하듯 지나쳐 가버리면)
진하경	(돌아본다. 무슨 전환데 저러지...? 신경 쓰이는 표정에서)

S#29. 본청 뒷마당 일각.

이시우	(수화기에 대고) 예? 천에 60이요? 관리비는 따로고요? (좀 빠듯한데) 관리비 포함해서 월 50은 안 될까요?
부동산중개인(F)	글쎄 안 된다니까. 그 돈으로는 어제 본 정도가 최선이에요.
이시우	(살갑게) 그러지 마시고 주인분이랑 한 번만 더 얘기해봐 주세요. 방도 진짜 깨끗이 쓸 거고, 또 거의 잠만 잘 거라...
부동산중개인(F)	(투덜투덜) 글쎄 말해봤자 안 될 게 뻔한데...

이시우	(싹싹하게) 한 번만 더 부탁드리겠습니다, 사장님! 감사합니다!
	(끊는다, 한숨... 그러면서 비상구 입구 쪽으로 돌아서는데)
고국장(E)	본청까지 와서 꼭 이렇게 홀아비 티를 내야겠어?
이시우	(가려다 말고 멈칫... 다시 멈춰 서서 슬쩍 고개 빼고 쳐다보면)

서쪽으로 각각 자판기 커피 잔 하나씩 손에 든 채로,

엄동한	홀아비는 누가 홀아비예요? 엄연히 와이프랑 딸내미가 있는데!!
	(후룩... 한 모금 마시면)
고국장	그런 양반이 왜 여기서 몇 날 며칠 무전취식인데?
엄동한	위험기상 기간이지 않습니까? 예전엔 여름철 방재 기간이면 노상 기상청에서 살았는데 별스럽게 왜 그래요?
고국장	그때야 중앙 서버가 갖춰져 있지 않을 때 얘기고. 지금은 눈 뜨면 집에서도 중국 일본 실황까지 확인이 다 되는데 뭐 하러 그래? 요즘 애들은 너 이러는 거 싫어해.
엄동한	요즘 애들 누구요?
고국장	당직실 이용하는 애들이 어디 한둘이야? 자네가 살림을 차리는 바람에 당직실 이용하기 불편하다고, 컴플레인 들어온 것만 한 다발이야, 이 사람아.
엄동한	(그런가) ...
고국장	어여 짐 싸서 집에 들어가. 그러겠다고 굳이 굳이 선임 자리도 마다 않고 본청으로 온 거 아냐? 이럴 거면 본청에 뭐 하러 왔어. 강릉청에서 폼 잡고 대빵 노릇이나 할 것이지.
엄동한	서울 인심 한번 박하네...
고국장	너 이렇게 궁상떠는 거 제수씨도 아냐?
엄동한	(뚱하게) 맘대로 하라대요. 뭐...
고국장	(한심하게 보며) 동풍의 냄새를 암만 잘 맡으면 뭘 하나? 지 마누라 속내 하나 못 읽는데?? (에이그... 하면서 가면)

엄동한	(머쓱해진다. 표 안 나는 한숨 푹 내쉬며 하늘을 올려다보면)

다른 편에서 표 안 나는 한숨 푹... 내쉬며
하늘을 올려다보는 이시우.
그렇게 갈 곳 없는 두 남자의 서로 다른 한숨에서...

S#30. 본청 총괄팀.

쿵! 문 열고 안으로 들어서는 한기준.
하경을 비롯해 오명주, 신석호까지 일제히 쳐다보는 가운데,

한기준	오늘 오전에 총괄팀으로 들어온 민원전화 누가 받았습니까!
김수진	(돌아보며) 전데요?
오명주	(같이 그쪽 쳐다보면)
진하경	무슨 일인데 그래요?
한기준	(공문 들고) 예보국으로 주의 조치가 들어왔습니다. 총괄팀으로 오존주의보 관련해서 문의 전화한 민원인한테 기상청 소관이 아닌 일로 전화하지 말라고 했다면서요?
진하경	(기준이 들고 온 공문을 가져다가 자세히 읽고)
한기준	민원인 상대하는 게 쉽지 않다는 건 아는데, 그렇다고 같이 그렇게 소리치고 끊어버리면 어떡합니까?
진하경	(돌아본다) 김수진 씨, 그랬어요?
김수진	(살짝 쫄린 표정으로 하경을 보는데)
오명주	내가 그랬어요.
한기준	그런 식으로 감싸주실 일은 아니구요, 주임님!
오명주	감싸주는 게 아니라, 내가 받았다구요.
한기준	(오명주와 부딪치기 싫다, 다시 김수진을 보며) 이것 봐요! 본인 할 일도 제대로 못 해내면 이렇게 되는 거예요. 이게 선배가 나서서 쉴

드까지 칠 일입니까? 예?

오명주 내가 받았다니까 왜 딴소리예요. 한사무관? 내가 그 전화 받았고, 내가 소리쳤고, 내가 끊어버렸어요. 됐어요?

한기준 (아 거참, 뭐라 더 할 수도 없이) 좀... 참으시지 그러셨어요,

오명주 참을 게 따로 있지! 우리 모가지 싹 다 짤라버리겠다는데 그걸 그냥 듣고 있어요? 그건 민원전화가 아니라 협박이잖아. 우리가 무슨 직들 화풀이 배설구도 아니구, 왜 우리가 그 쌍소릴 다 듣고 있어야 하는데요!

한기준 (보더니, 다시 김수진을 보며) 암튼 일 좀 똑바로 합시다, 김수진 씨!

진하경 (슬쩍 수진 쪽 쳐다본다)

김수진 (억울하게 듣는 위로 계속)

한기준 그런 전화는 왜 오주임님한테 넘겨서 이런 사달을 냅니까? 이게 다 김수진 씨가 자기 일 똑바로 못 해서 일어난 일이잖아요!

오명주 보세요, 한기준 사무관... (하고 불러 세우는데)

김수진 해도 해도 너무하잖아요.

일제히 (그 말에 일제히 수진을 본다)

김수진 전화하자마자 우리 아들이 누군지 아냐고 그러는데! 저더러 어쩌라고요? 그뿐인 줄 아세요? 다짜고짜 반말은 기본이고요. 너 몇 살이냐, 결혼은 했냐, 기지배가 싸가지가 있네 없네...

일동 (다들 한 번씩은 당해본 듯 이해하는 눈으로 김수진을 보고)

김수진 저요. 날씨 예보하려고 기상청에 들어온 거예요! 그런 하찮은 민원인 전화나 받으려고 그 어려운 공무원 시험 통과해 들어온 거 아니라구요! (울컥! 눈물이 치솟는데)

일동 (아무 말 못한 채 바라보는데)

진하경 아니... 우리 그런 일 하려고 여기 들어온 거예요, 김수진 씨.

그 말에 일제히 하경을 본다.
저 뒤로 들어오던 엄동한과 이시우도 멈칫... 이 상황을 보면,

김수진	무슨 말씀이세요, 과장님?
진하경	민원인들 항의 듣는 거... 그래요, 불편하죠. 그런데... 오존주의보 하나에도 저렇게 영향을 받는 사람들이 많다는 거, 김수진 씨는 얼마나 실감하고 있었어요?
김수진	(본다)
진하경	생계가 걸린 화물차 아저씨, 밖에 나가 뛰어놀지 못하는 아이들... 오존주의보 자체가 뭔지도 잘 모르는 사람들까지... 일일이 민원인 전화를 안 받았다면 과연 제대로 알 수 있었을까요? 본인이 예측하는 예보가 누구한테, 언제, 어떤 식으로, 어떻게까지 영향을 끼치는지?
김수진	(본다. 보다가 슬쩍... 시선 떨구면)
엄동한	(뒤에서 조용히 바라보면)
진하경	우리 모두가 그 어려운 공무원 시험 통과해서 여기 있는 이유는 시민들한테 국민들한테 봉사하기 위해서예요. 그런 우리에게 하찮은 일은 단 하나도 없어요. 알겠어요?
김수진	... (입술을 꾹 다문 채 툭... 눈물을 떨어뜨린다)
신석호	(본다)
오명주	(보더니 말없이 우는 수진을 토닥여주는 가운데)
진하경	(한숨으로 한기준을 보며) 이번 일. 감사과에는 내가 절차에 따라서 답변서 제출할 테니까 그만 돌아가세요.
한기준	어? 어어... (했다가 얼른) 네... 그럽시다.
진하경	(나직한 한숨으로 돌아서서 자리로 향하다가 멈칫...)

입구에 서 있는 엄동한과 이시우를 본다.
이시우는 과장님 역시 멋진 여자! 이런 눈빛이고,
엄동한은 뭔가... 묘한 미소로 하경을 보고 있다.
하경, 슬쩍 두 남자의 시선을 피하며 자리로 가면,
그런 하경을 기특하게 쳐다보는 엄동한의 시선 앞으로

Insert〉Flash Back〉
갑자기 훅! 치고 들어오는 신입 시절 진하경의 모습!

진하경 저요! 이런 진상 민원인들 전화받으려고 힘들게 공무원 시험 통
 과해서 이 자리에 온 거 아니거든요! 제가 왜 이런 사람들까지
 참아줘야 하는데요!!!
엄동한 그게 우리가 녹을 먹는 이유니까.
진하경 (씩씩거리다 말고 멈칫...! 본다)
엄동한 너, 우리가 그 어려운 공무원 시험 통과해서 이 자리에 온 이유가
 뭐라고 생각해! 그거 다 시민들한테 국민들한테 봉사하라구! 책
 임을 가지고 공무에 최선을 다하라구야, 알아? 너 혹시 여기가
 무슨 철밥통이라고 생각했어? 웃기지 마! 여긴 짤없는 데야! 책
 임감이니 사명감 같은 거 죽어도 싫은 놈은! 절대루 이 일 하면
 안 돼! 알았어?
진하경 (울컥...! 쳐다보는 눈빛에서)

다시 현재〉
자리로 가서 앉는 하경,
그 어느 때보다 과장님 포스로 모니터 들여다보는 위로,

엄동한 많이 컸다.
이시우 (? 보며) 예?
엄동한 응? 아니야... (하면서 자리로 간다)
이시우 (엄동한을 보다가 하경 쪽 쳐다보면)
진하경 (슬쩍 엄동한 쪽 의식하는 눈빛 보낸 뒤 다시 일에 몰두하는 데서)

S#31. 본청 상황실 밖 복도 엘리베이터 / 밤.

일근을 마친 총괄2팀 사람들 밖으로 나온다.

(시우, 신석호, 오명주, 김수진, 엄동한까지)

김수진	(풀이 죽은 모습이고)
오명주	기분 풀어, 응? 나 때문에 수진 씨만 혼나고. 내가 너무 미안하네.
김수진	혼난 거라고 생각 안 해요. 저... 사실은 정신이 번쩍 들었거든요.
오명주	(? 보면)
김수진	진상 민원인들 전화받으면서 종일 내가 여기서 뭐 하는 건가 싶었는데... 과장님한테 한 소리 듣고 나니까 오히려 되게 명쾌해졌어요.
오명주	그런 생각을 다 했어? 진짜 다 컸다, 김수진.
엄동한	그럼, 그럼. 다들 그러면서 크는 거지 뭐. 진하경이라고 처음부터 저랬겠어?
이시우	(그 말에 엄동한을 보면)
오명주	어, 엘리베이터 내려온다. (얼른 가서 버튼 툭! 누르고)
엄동한	다들 수고했어. 내일 보자구. (당직실 쪽으로 가면)
이시우	(엄동한 쪽을 쳐다본다)
신석호	오늘도 당직실에서 주무실 생각인가?
오명주	너무 오래 지방으로 도셨지. 집이 오히려 불편하실 만도 해. (보는데)

땡! 마침 엘리베이터가 도착하고 문이 열리면
이미 사람들로 꽉 차 있고,
비집고 올라타는 신석호, 오명주, 김수진.

신석호	(뒤에 남은 시우를 본다) 안 타?
이시우	먼저 가세요. 저는 다음 거 타고 갈게요.

신석호	(말없이 툭. 닫힘 버튼 누른다)
오명주	내일 봐, 시우 특보! (인사하는 위로 엘리베이터 문 닫힌다)

잠시 후 다시 엘리베이터가 도착하지만 그냥 보내버린다.
그렇게 한동안 하경을 기다리는 시우.
잠시 후 상황실에서 나와 이쪽을 향해 걸어오는 하경이 보이고,

진하경	(다가서며) 뭐 해, 혼자?
이시우	엘리베이터가 꽉 차서요, 다음 거 기다리고 있었죠.
진하경	(여태 시우가 기다린 거 모른 채 엘리베이터 버튼 누르더니) 배고프다. 저녁 같이 먹을래?
이시우	(돌아본다. 씩 미소로) 냉삼이요.
진하경	(본다. 피식 미소에서)

S#32. 대형 서점 동화 코너 / 밤.

쓱 나타나는 진태경, 부러운 눈으로 베스트셀러들 둘러보는데
서점 직원이 저쪽에서 동화책 한 권을 찾아서 들고 온다.

서점직원	찾으시는 책이 이거 맞죠?
진태경	('도시 악어'란 제목의 동화책 알아보고 두 손으로 받으며) 맞아요!! 어디서 찾으셨어요? 전 아무리 찾아도 없던데...
서점직원	아, 재고 창고에 있더라고요.
진태경	(실망하며) 창고요?
서점직원	(한쪽 가리키며) 계산대는 저쪽입니다.
진태경	네. (표지에 '진태경 글/그림' 글자를 보는데 서운함에 울컥하고)
서점직원	(다른 손님 응대하러 멀어지면)
진태경	(직원이 멀어지는 걸 확인한 뒤 자신의 책을 사람들이 잘 볼 수 있게 동

화-베스트셀러 선반에 살짝 올려놓고 물끄러미 본다. 보는 것만으로도 어쩐지 기분이 풀리는 것 같고. 몇 발자국 더 뒤로 떨어져서 책을 감상하는데)

그 앞으로 쓰윽 나타나 『도시 악어』를 집어 드는 손, 신석호다.

진태경	! (순간 가슴이 두근두근)
신석호	(책의 표지를 넘기고 안을 들여다본다)
진태경	(조마조마한 심정으로 신석호의 반응을 살피고)
신석호	(몇 장을 넘겨 보다 피식)
진태경	(어머! 대체 어디가 웃겨서 웃는 거지? 궁금해서 가까이 다가가서 신석호가 펼쳐서 읽고 있는 페이지를 힐끔거린다)
신석호	(거슬려서) 보시겠어요?
진태경	(손사래 치며) 아니에요. 아니에요. 계속 읽으세요!!
신석호	... (다시 책을 보려는데)
진태경	(신석호가 어떤 반응을 보이나 그를 빤히 보는데)
신석호	! (다시 책 펼치다 말고 가만! 뭔가 낯익다) 혹시...
진태경	(알아봤구나. 두 손 공손하게 모으고) 어머나, 알아보셨구나. 네. 제가 바로... (작가임을 밝히려는데)
신석호	반찬!! 맞죠?
진태경	(뎅!!) 네? 반찬요?
신석호	저한테 반찬 맡기셨었잖아요, 1201호님!
진태경	(그제야 신석호를 알아보고) 1302호님...? (보는 데서)

S#33. 서점 앞 거리 / 밤.

한쪽에 서서 하경에게 전화 중인 진태경, 그러나 연결되지 않고,

진태경 (짜증) 앤 반찬 맡겨났다고 한 지가 언젠데...

신석호 (재촉하듯 쳐다보자)

진태경 (들으라는 듯) 아, 왜 이렇게 전화를 안 받아!

신석호 (당장 해결될 것 같지 않자) 동생분한테 꼭 전하세요. 내일까지 안 찾아가면 그냥 싹 다 버릴 거라고! (돌아서려는데)

진태경 잠깐. 잠간... 그냥 가면 어떡해요?

신석호 (돌아보며) 뭘요?

진태경 (머쓱하지만) 아까 보던 그 책요. 도시 악어... 어느 대목이 그렇게 재밌어서 웃었는지 얘기 좀 해줘봐요.

신석호 재미있어서 웃은 거 아닌데?

진태경 (뎅!) 그럼요?

신석호 악어가 도시로 오려면 핸드백이 되는 수밖에 없지 않나... 해서요. 악어라는 게 원래 수중 생활을 하는 파충류과 동물이라서 도시에서는 살 수가 없거든요, 근데 제목부터 도시 악어라니...

진태경 그건 문학적 허용으로 봐야 하지 않을까요?

신석호 내가 장담하는데 아까 그 책 쓴 작가요. 악어에 대해서 자료조사는 고사하고 인터넷으로 검색 한번 안 해봤을 겁니다.

진태경 (어금니 꾹 문 채) 아닐 거거든요.

신석호 자료조사를 똑바로 했다면 악어의 앞 발가락과 뒷 발가락이 다르다는 거 정돈 알아야죠.

진태경 뒷 발가락...이요?

신석호 악어의 앞 발가락은 다섯 개지만, 뒷 발가락은 네 개거든요. 아무리 펜만 들면 작가가 되는 세상이라지만 이렇게 기본이 안 돼 있을 수 있나... 뭐, 한심해서 웃은 겁니다.

진태경 (젠장...! 열받지만 반박하지 못한 채 부들부들 떨며 쳐다보는 데서)

S#34. 냉삼집 / 밤.

치이이익!!! 냉동 삼겹살이 구워지고 있고.

구석에 자리를 잡고 앉은 하경과 시우.

냉삼을 맛있게 먹는 시우와 달리 그를 빤히 쳐다보는 하경.

그때 시우 핸드폰 문자가 들어온다.

진하경 누구야?

이시우 (대충 넘기듯) 아니에요, 암것두. (집어넣고 먹는데)

진하경 (그런 시우를 바라보며) 혹시... 내가 너무 훅 들어갔니?

이시우 (? 본다) 뭘요?

진하경 내가 같이 살자고 해서 부담스러웠냐고?

이시우 아뇨. 전혀! 솔직하게 말해줘서 좋았는데. 그래서 나도 내 생각을 솔직히 말한 거고요. (보며) 왜요?

진하경 그 얘기 한 이후로 좀... 어색해졌달까? 니가 나한테 살짝 거리를 두는 거 같기도 하고.

이시우 그 거리... 과장님이 원한 거 아니었나? (보며) 비밀 연애로 하자면서요.

진하경 그렇다고 우리 둘 사이에도 비밀을 만들자는 얘긴 아니었지.

이시우 혹시 문자 어디서 온 건지 말 안 해줘서 그래요?

진하경 뭐, 것도 포함해서.

이시우 (피식 웃음, 그러더니 핸드폰 열어 문자 보여준다)

진하경 (흘긋 본다) 부동산...?

이시우 네. 부동산이요. 방 보러 오래요.

진하경 방은 왜?

이시우 계속 연수원에서 지낼 수는 없잖아요. 서울에서 방 구하는 게 어렵다는 건 알았지만 정말 장난 아닌 거 알아요? 어제도 종일 돌아다녔는데 허탕 쳤어요.

진하경 볼일이 있었다는 게 그럼...

이시우	(끄떡끄떡...)
진하경	(빤히 보더니, 젓가락 탁! 내려놓고) 이시우! 내가 진짜 이해가 안 가서 그러는데. 우리 집에 들어와 살라는 걸 마다하고 굳이 이러는 이유가 뭐야?
이시우	생활과 연애는 분리하자는 주의라서요.
진하경	자존심 때문은 아니고?
이시우	(뜨끔!) 과장님이 이러면 난 앞으로 내 얘기 솔직하게 못 해요. 물론 이런 내 처지가 자랑스러운 건 아니지만... 그렇다고 부끄러워하고 싶진 않거든요.
진하경	(본다. 너 아직 어리구나... 싶고)
이시우	왜 그렇게 보는데요?
진하경	아니야...
이시우	(? 보는데)
주인 아저씨	여기 냉면이요, (하고 양쪽에 놔주면)
진하경	먹자! (냉면을 후루룩 먹는다. 먹다가) 여기 소주도 한 병이요!
이시우	(소주? 빤히 쳐다보는 데서)

S#35. 배여사네 주방 / 밤.

식탁 위에 소주병이 세워져 있고
그 옆에 동화책 『도시 악어』가 펼쳐져 있다.
진태경이 머리를 감싸 쥐고 심각하게 삽화를 들여다보고 있다.

배여사	(그 뒤로 지나가다 말고) 뭐 허냐?
진태경	(안 들린다. 핸드폰으로 찾은 악어 발가락에 시선 고정 중)

뒷 발가락이 진짜로 네 개뿐인데,
Insert〉『도시 악어』책에 그려진 악어 삽화.

앞발 뒷발 모두 발가락이 다섯 개씩 그려져 있다.

진태경 아이씨 진짜네...! (쪽팔려 미치겠는)
배여사 (??? 그런 태경을 쳐다보는 데서)

S#36. 기준과 유진네 / 밤.
퇴근해서 들어오던 유진, 멈칫... 멈춰 서서 주방 쪽을 보면
한 상 가득 차려진 저녁상.

채유진 이게 다 뭐야?
한기준 (보글보글 끓는 냄비를 식탁으로 옮기며) 저녁 안 먹었지? 어서 와서
　　　　　앉아.
채유진 (본다. 오늘 왜 이러지 싶은 데서)

(짧은 경과)
마주 보고 앉아서 저녁 식사를 하는 두 사람.
채유진의 옆으로 서류 하나를 밀어 놓는다.

채유진 (보면, [공무원전용대출] 서류다) 이게 뭐야?
한기준 우리 전세보증금은 그걸로 해결할 수 있을 것 같아. 물론 이것도
　　　　　빚이긴 하지만 신혼부부 전세자금대출보다 이자는 싸니까 훨씬
　　　　　이득이잖아.
채유진 (이런 걸 알아봤어? 하고 다시 서류 쳐다보는데)
한기준 (밥 먹으며 대수롭지 않게) 니네 편집장이 나한테 칼럼 하나 써달라
　　　　　고 했다며?
채유진 (멈칫! 그 말에 숟가락 내려놓으며) 어떻게 알아?
한기준 너는 그런 일이 있으면 오빠한테 얘기를 해야 할 거 아냐.

채유진	오빠 바쁜데 괜히 일 하나 더 얹는 거 같아서... 그래서 그랬지.
한기준	(보더니 인심 쓰듯) 가서 오빠가 해준다 그래.
채유진	(본다) 진짜?
한기준	내가 안 해주면 편집장이란 놈, 너 두고두고 괴롭힐 거 아냐. 남편 하나 어떻게 못 한다고 뒷소리들 할 거고.
채유진	시간 되셨어?
한기준	안 돼도 해야지 어쩌겠어. 내 와이프 일이기도 한데.
채유진	(배시시 얼굴에 미소 번지며) 그럼 나 내일 아침에 가서 진짜 얘기 한다?
한기준	어. 얘기해.
채유진	(고맙고... 모처럼 활짝 미소 지으면서 [공무원전용대출] 서류 본다) 근데 이런 거 있다는 건 어떻게 알아냈어? 용하다 오빠 진짜. (칭찬까지 덤으로 얹으며 서류를 훑어보는 얼굴, 웃음 가득...)
한기준	(본다, 시선 위로)
오명주(E)	믿음을 주도록 해봐요.
오명주	(Insert〉 짧은 Flash Back〉 S#22.) 믿음을 갖는 순간 용기가 생긴다는 말이 있잖아. 이 사람이랑 함께라면 가시밭길도 걸어볼 만하겠다는 용기가!!
한기준	(다시 유진의 웃는 얼굴을 본다. 같이 기분이 좋아지면서)

S#37. 어느 가정집, 아이의 방 / 밤.

이향래가 중학생 정도로 보이는 여자아이의 수학 과외 중이다.
아이가 문제를 푸는 사이 잠시 딴생각하는 이향래.

Insert〉 거리, 향래의 차 안.
운전 중인 이향래. 옆자리에 앉아서 핸드폰을 들여다보는
딸 보미가 계속해서 신경 쓰인다.

이향래	아까 그거 무슨 뜻으로 한 말이야?
엄보미	응?
이향래	아빠랑 이혼해도 된다니. 그런 말을 왜 해?
엄보미	그냥... 떨어져 살 때보다 엄마가 더 힘들어 보여서. 나 때문이면 그러지 말라고. 아빠랑 같이 사는 것도 좋지만 난 엄마가 행복한 게 더 좋거든.
이향래	(심란하게) 나 아빠랑 같이 사는 거 싫지 않은데?
엄보미	(보면)
이향래	그냥 지금 좀... 엄마랑 아빠랑 시간이 필요한 거야. 떨어져 사는 기간이 길었잖아. 가까워지는 데에도 시간이 걸릴 수밖에.
엄보미	(가만히 있고)
중학생(E)	쌤! 다 풀었는데요.

다시 현재〉

이향래	(정신 차리며) 응?
중학생	(문제집을 가리키며) 다 풀었어요.
이향래	어디 좀 볼까? (문제집 들여다보는 데서)

S#38.　본청 당직실 / 밤.

창가에 기대서서 습관처럼 하늘의 상태를 체크하는 엄동한.
꿈쩍도 하지 않는 대기를 멀뚱히 쳐다보다가 돌아서는데,
배에서 꼬르륵 소리와 함께 출출함이 밀려온다.
엄동한이 뭐 먹을 만한 게 없나 싶어 냉장고를 열어보면
생수 두어 병이 전부다. 아쉽게 냉장고 문을 닫는데,
당직실 문이 빼꼼히 열리면서 누군가 치킨 봉투를 흔든다.
고소하게 풍기는 냄새.

엄동한	(반가움에 눈이 커지면서)

(짧은 경과)

맥주 캔을 따서 엄동한에게 건네는 손, 이시우다.

이미 어디선가 한잔 걸친 듯 발그레한 얼굴.

엄동한	(못마땅하게 맥주 받으며) 어디서 벌써 한잔 걸치고 오는 길이냐?
이시우	네. 여친이랑요, 한잔했습니다.
엄동한	그럼 여친 집으로 갈 것이지 여긴 뭐 하러 와?
이시우	그냥요. 그 여자한테 좀 쪽팔려서요.
엄동한	(? 보면)
이시우	실은 제가 진짜 가진 게 쥐뿔도 없는 놈이거든요. 그래서 자존심 하나로 간신히 버티며 살았는데... 오늘 다 뽀록나고 말았어요.
엄동한	? (무슨 소린가 싶은데)

S#39. Insert> Flash Back> 어느 거리 / 밤.

냉삼집을 나와 나란히 걷는 두 사람.

진하경	(살짝 취해 터덜터덜 걸으며) 실은 말이야. 아버지 돌아가시고 하루 아침에 길바닥에 나앉은 적이 있었어. 엄마랑 언니, 나 우리 세 식구... 당장 오갈 데가 없어진 거야. 배는 고프고 날은 춥고. 밤새 그러고 있을 생각을 하니까. 당장이라도 아무 집이나 뛰어 들어가서 재워달라고 하고 싶더라구.
이시우	그래서 그날 밤은 어떻게 했어요?
진하경	노숙했지 뭐. 다음 날 언니는 큰아버지 댁으로 보내지고, 난 작은 이모네. 엄마는 식당 일 하면서 몇 년은 떨어져서 지냈어.
이시우	(그랬구나. 고생이라고는 모를 줄 알았는데)

진하경	그래서 알아. 집이 없다는 게 뭔지. 그리고 지금 니 마음이 얼마나 고단한지두...
이시우	(그 말에 걸음을 멈추고 하경을 본다)
진하경	(같이 멈추고 시우를 보며) 사생활과 연애를 분리하겠다는 니 마음 존중해. 그런 걸로 부끄럽고 싶지 않은 니 자존심도 존중하고... 근데 애서 괜찮은 척할 필요까진 없어. 무슨 말인지 알겠니?
이시우	(빤히 쳐다본다)

S#40. 다시 본청 당직실 안 / 밤.

이시우	(캔맥주를 들고 가만히 있는데)
엄동한	그래서? 허세 부린 게 들켜서 쪽팔렸냐?
이시우	뭐, 그렇긴 한데요. 오히려 마음은 훨씬 편해졌어요. 최소한 이 여자 앞에서만큼은 애써 괜찮은 척하지 않아도 되겠구나. 좀 편해진 느낌도 들고... 좀 더 가까워져도 아프지 않을 것도 같고...
엄동한	(이해되는 듯) 그렇게 서로만의 거리를 만들어가는 거지.
이시우	(그 말에) 서로만의 거리라... (생각에 잠기는데)
엄동한	아... 배부르다. 이제 그만 주절거리고 일어나라.
이시우	(나가라는 줄 알고) 왜요. 또??
엄동한	잠 안 잘 거야? 낼 출근해야지.
이시우	(화색 돌고) 여기서 자두 되겠습니까?
엄동한	(침대로 가다 말고) 참, 내가 코 곤다는 말 했던가?
이시우	괜찮습니다. 그런 것쯤이야!! (배식 웃으며 일어서면)

(시간 경과) 불 꺼진 당직실 안.

드르렁드르렁...! 천장이 무너져라 코를 골고 자는 엄동한.

아... 이 정도였구나.

2층 침대에 누워 말똥말똥 눈을 뜬 채

잠을 이루지 못하는 시우에서.

S#41. 본청 전경 / 밤.

깊은 밤. 기상청에 울리는 드르렁드르렁!

코 고는 소리 이어지면서.

S#42. 본청 주차장 / 다음 날 아침.

안으로 들어와 세워지는 하경의 차. 하경, 차에서 내려 본청 건물
쪽으로 향하는데, 그때 한쪽에 한기준이 기다리고 서 있는 게 보
인다.

진하경	(다가와) 김수진 씨 일은 어제 감사담당관실에 답변서 써 올렸는데?
한기준	어? 어어. (막상 말 꺼내려니 면목이 없어서 눈치만 보는데)
진하경	뭔데?
한기준	실은 문민일보 편집장이 내 칼럼 보고 마음에 들었는지 다음 주자기네 지면에 특집기사 하나만 써달라네? 기상 관련해서...
진하경	(무슨 꿍꿍인지 이미 간파했지만) 근데?
한기준	혹시 너 시간 되나 해서.
진하경	난 분명히 마지막이라고 했다.
한기준	이번 딱 한 번만! 하경아. 이미 그쪽에다간 하겠다고 했단 말야.
진하경	나더러 어쩌라고?
한기준	마지막에 슬쩍 한 번만 봐주기만 하면 돼. 진짜 마지막! 진짜 딱한 번만 더 봐주라, 어?
진하경	(어처구니없다는 듯) 니 와이프도 아니? 한기준 씨가 나 찾아와서이러는 거?

한기준	야. 그걸 어떻게 말해,
진하경	그치? 쪽팔려서 말 못 하겠지? 나한테도 제발 좀 그래봐!!
한기준	야! 우린 친구잖아!
진하경	뭐? (내가 뭘 잘못 들었나?) 친구?
한기준	너하구 나 10년이야, 우리가 연인으로는 실패했지만 그래도 우정은 남아 있는 거 아니냐? 대학교 때부터 우리가 같이한 시간이 얼만데... 연애만 날아갔지 다른 추억은 다 그대로다 나는? 넌 아니냐?
진하경	(뭐 이런 미친!!) 어, 아냐! 난 다 날아갔어. 한기준하고 뭘 했는지 이젠 기억도 안 나. 됐니?
한기준	하경아!
진하경	한 번만 더 나한테 이런 부탁해! 그날로 니 와이프한테 가서 다 얘기해버릴 거니까! (가버리면)
한기준	야, 진하경 진짜 너 이러기냐? (뒤에 대고) 하경아! 진과장!
진하경	(탁! 문 닫고 들어가버리면)
한기준	(허...! 보다가) 아... 어뜩하지...? (급 난감해지는 표정에서)

S#43. 본청 상황실.

씩씩거리며 상황실로 들어온 하경. 야간 근무조의 업무가 아직 끝나지 않은 상태를 본다. 얼른 분위기 바꿔 총괄1팀들에게,

진하경	좋은 아침입니다! 수고하셨어요.
총괄1팀과장	(하경을 훑어보며) 진과장은 언제 봐도 파이팅이 넘치네, 어?
진하경	감사합니다. (웃는데)
총괄1팀과장	거, 본인 관리만 그렇게 철저하게 하지 말고 팀원도 신경 좀 쓰고 그러지?
진하경	예? 저희 팀원이... 왜요?

총괄1팀과장 당직실에 살림 차렸다는 소리 못 들었어?

진하경 (엄선임 말이구나) 아아 엄선임님요? 당분간만 좀 봐주세요, 사정
　　　　이 좀 있으신 것 같은데...

총괄1팀과장 사정은 뭐 총괄2팀에만 있나. 하나도 아니고 둘씩이나 침대를 차
　　　　지하고 있으면 당직자들은 어디 가서 눈을 붙이냐구.

진하경 잠깐만요, 히니가 이니고 둘이요?

S#44.　**본청 복도 일각.**

저벅저벅! 잔뜩 경직돼서 당직실로 향하는 하경.

총괄1팀과장(E) 팀원 관리도 과장의 업무야. 최과장님이 계셨어봐. 자기 팀원들
　　　　을 저렇게 두나?

S#45.　**본청 당직실 안.**

하경이 문을 벌컥 열고 들어오면 러닝셔츠 차림의 엄동한과 한
쪽에 양말을 널던 시우가 돌아본다. 둘 다 얼음이 된 듯... 동작 멈
춘 채 빤히 하경을 쳐다보면,

진하경 (허...! 그 모습이 가관인데)

S#46.　**본청 내 구내식당.**

하경이 앞 씬과 비슷한 자세로 심란하게 앞을 바라보면,
그 앞에 나란히 앉아서 아침을 먹는 시우와 엄동한.

진하경 두 사람 정말 왜 이래요? 정 갈 데가 없으면 모텔도 있고, 하다못

해 찜질방도 있잖아요?

엄동한	어차피 잠깐 눈만 붙였다 출근할 건데 뭐... (시선 피하고)
이시우	한여름에 찜질방은 쫌... (역시나 다른 곳 본다)
진하경	(시우를 짝 째려보며) 넌 연수원 놔두고 왜 여깄어? 방 구할 때까지 거기서 지낼 거라고 하지 않았어?
이시우	그게 말이죠. (뭐라고 둘러대지)
엄동한	얘 연수원에서 쫓겨났어. 한 며칠 됐을걸?
진하경	(화를 꾹 참으며 시우를 보면) 며칠이나 됐다구?
이시우	(아... 미치겠다...! 그것까진 알리고 싶지 않았는데)
진하경	그 며칠 동안 그럼 쭉 당직실에서 잤니?
엄동한	아니, 당직실에선 그제부터구. 그 전엔 차에서 잤다 그러던데.
진하경	(허...! 그 말에 시우를 다시 쳐다보면)
이시우	(아! 미치겠다, 뭐라 변명도 못 하는데)
엄동한	우린 괜찮으니까 과장님은 신경 꺼! 우리 일은 우리가 알아서 할 테니.
진하경	(발끈!) 어떻게 신경을 끕니까? 기상청 사람들이 지금 두 분 때문에 당직실을 못 쓴다고 다들 저한테 와서 뭐라 그러는데!
엄동한	뭐라 그러는데?
진하경	팀장이 돼서 팀원 관리 좀 제대로 하라구요! 언제까지 두 사람 방치할 거냐구요!
시우/동한	(아...! 그랬구나. 다시 쫄고) ...
진하경	(아...! 진짜! 이 두 사람 어떡하지? 쳐다보는 데서)

S#47. 본청 대변인실.

| 한기준 | (자리에 앉아 나직이) 아... 어떡하지...? (막막한데) |

그때 업무과장 지나가다 말고 기준을 보더니,

업무과장	어, 한기준! 문민일보에 특집기사 써주기로 했대매?
일제히	(기준을 돌아보는 가운데)
한기준	(시선 의식하면서) 아... 예, 뭐... (뭔가 점점 걷잡을 수 없는 상황이 돼 가는 기분...)
업무과장	이야, 역시 마누라 빽이 쎄긴 쎄구나. 바로 어제 나한텐 못 쓴다고 바락바락 대들더니, 마누라 말 한마디에 오늘 비로 오케이네? 어?
한기준	(남의 속도 모르고 참...) 아니 뭐 딱히 그렇게까진 아닌데...
업무과장	잘해봐! 화이팅! (가버리면)
일제히	(잘해보라는 덕담 한마디씩 날리는 위로)
한기준	(일단 대외용 미소로 답한 뒤, 돌아앉으며 아... 미치겠네, 싶은 데서)

S#48. 본청 복도 일각 휴게실.

철컥철컥 동전 넣고 음료수를 뽑는 한기준,
속이 타는지 따서 벌컥벌컥 마신다.

한기준	내가 정말 이렇게까지 해야 하나? (했다가 환하게 웃던 유진이 얼굴이 짧게 스치자) 해야지! 해보자! (나직이 결심하는데)

뒤편 의자에 앉아서 수다를 떠는 기자1, 2의 목소리가 들린다.

기자1	(핸드폰으로 기사 보며) 채유진 기자 결혼하더니 글발 좋아졌네? 타이틀도 핵심을 딱 찌르고 말이야.
한기준	(어? 우리 유진이 칭찬인가? 슬쩍 귀를 기울이면)
기자2	신랑이 기상청에서 일한다잖습니까.
기자1	일전에 기상청 사람이랑 동거한다는 소문 있던데... 그 친구랑 결국 결혼에 골인한 모양이지?
한기준	(순간 뚝...! 뭔가 뚝 끊기는 느낌으로 돌아본다)

| 기자2 | 아마 그럴걸요? 남편도 글 좀 쓴다던데... (웃음소리와 함께) |

순간 모든 소음들이 아득히 멀어지면서
이명이 삐이... 하고 기준의 귓가를 스치고 지나가는 위로,

| 한기준(E) | 뭐...? 동거...? (멍하니 그들을 쳐다보는 데서) |

S#49. 기상청 전경.
해가 뉘엿뉘엿 넘어가고 있는 저녁 시간으로.

S#50. 본청 총괄팀.
하경이 골치가 아픈지 자리에 앉아 두 손으로
관자놀이를 손가락으로 지압 중이고,

오명주	(퇴근 준비하는 듯 가방 싸면서) 시우 특보는 그렇다 치고 엄선임님
	은 집으로 들어가시면 될걸...
신석호	그러게요.
오명주	우리 집으로 데려갈 수도 없고.
신석호	애가 둘인데 안 되죠.
오명주	셋이야, 우리 남편 얼마 전에 휴직계 냈거든.
신석호	아...
오명주	그냥 신주임이 좀 받지?
신석호	(갑자기 쓱 일어서며) 먼저 퇴근합니다. (가방 들고 나가버리면)
김수진	어림없어요, 신주임님 결벽증 있어서 절대 안 될걸요.
오명주	거 참, 보고만 있자니 안됐네, 진과장. (하경 쪽 돌아본다)
김수진	그러게요. (같이 돌아보면)

진하경 (한숨 푹...! 머리 꾹꾹 누르는 데서)

S#51. 본청 당직실.

짐을 싸고 있는 엄동한과 이시우. 둘 다 아무 말 없다가,

엄동한 차에서는 잘 만해?

이시우 예, 뭐... 좀 결리고 모기에 뜯기는 거 빼면, 아주 나쁘진 않습니다.

엄동한 그렇구만. (다시 묵묵히 짐을 싸는 데서)

S#52. 본청 주차장 / 밤.

세워놓은 시우의 차 안.

탁! 모기에 물리는지 뺨을 때려보는 시우,

잠자리도 영 불편한지 몸을 돌리다가 멈칫...

조금 떨어진 곳에 세워져 있는 엄동한의 차가 보인다.

그 안쪽에서 역시 불편한지 몸을 뒤척이던 엄동한과 눈이 딱 마

주친다. 서로 머쓱하게 시선 돌리며 반대편으로 돌아눕는다.

돌아눕다가 흠칫! 쳐다보면

시우의 차, 창밖에 서서 내려다보고 있는 하경.

이시우 어? (쳐다보면)

진하경 (한숨 푹...! 내쉬며 시우를 그리고 엄동한을 본다. 시선에서)

S#53. 하경네 현관 / 밤.

비밀번호를 삑삑삑 누르는 소리와 함께 문 열리고,

안으로 들어오는 하경.

진하경	(밖을 향해) 뭐 하세요? 안 들어오구!

잠시 후 짐 가방을 든 시우와 엄동한이 머쓱하게 들어온다.

진하경	(서재방 가리키며) 엄선임님은 저쪽 서재방, (작은방 가리키며) 이시우 특보 너는 저쪽 작은방.
동한/시우	(나란히 뻘쭘하게 서서 대답 못 한 채로 하경을 보면)
진하경	공짜로 계시라는 거 아닙니다. 매달 나오는 관리비 똑같이 삼등분해서 청구할 거니까 그렇게 아시구요.
엄동한	아니 뭐 그렇게 할 것까진...
진하경	이게 싫으시면 엄선임님은 빨리 집으로 들어가시구요. 이시우 특보는 얼른 방 구해서 나가.
엄동한	차라리 모텔이 낫지 않겠냐, 시우 특보?
이시우	근처에 찜질방은 어떨까요?
엄동한	어디가 됐든 여기보단 편하겠다, 그치?
이시우	그러니까요. 그럼.
동한/시우	(동시에 돌아서려는데)
진하경	설마 저를 여자로 생각하는 건 아니죠?
엄동한	뭐? (돌아본다) 누가 누굴 여자로 생각해?
이시우	(엄동한을 의식하며) 그러게요, 무슨 말도 안 되는...
진하경	그런 걸로 불편한 게 아니면, 그럼 그냥 계세요. 타이틀은, 여름철 방재 기간을 대비한 총괄2팀 브레인 3인방의 합숙!
이시우	(솔깃) 브레인요? 우리가요?
엄동한	(냉정히) 솔직히 얘는 브레인까진 아니지?
이시우	뭔 소립니까? 잊으셨나 본데 지난 3월 수도권 지역 우박 예측한 사람은 저거든요.
엄동한	거야, 어쩌다 소 뒷걸음질치다가 쥐 잡은 거고.
이시우	호우 시그널 잡아낸 것도 저였구요.

진하경	아, 갑자기 그때 생각하니까 술 땡기네.
이시우	(얼른) 가서 맥주 좀 사올까요?
엄동한	그럼 거 마른오징어도 같이 사오든가.
이시우	알겠습니다. 금방 다녀오겠습니다. (가방 내려놓고 득달같이 달려 나가면)
엄동한	화장실은 어디야?
진하경	이쪽이요, 저는 안방에 딸린 거 쓰면 되니까 시우 특보랑 편하게 쓰시면 돼요.
엄동한	알았어. (괜히 머쓱하게 쓱 그쪽으로 가면)
진하경	(본다. 보다가 후우... 나직한 한숨 내쉬며 방 쪽으로 돌아서는데)
엄동한	저기...
진하경	(얼른 돌아보며) 네, (보면)
엄동한	괜한 민폐 끼쳐 미안해. 있을 데 빨리 알아볼게... (그러고는 돌아서서 서재방 쪽으로 쑥 들어간다)
진하경	(본다. 보다가 피식... 웃으며 방으로 들어가면)

S#54.　신석호네 안.

냉장고 연 채 들여다보는 신석호, 아직도 가득 들어차 있는 반찬들.

신석호	아... 진짜...! (쳐다보면)

S#55.　하경네 아파트 근처 편의점 / 밤.

캔맥주가 들어 있는 냉장고를 들여다보는 시우.

이시우	엄선임님은 어떤 맥주를 좋아하시려나... (고르다가)

그냥 캔맥주를 종류별로 바구니에 담은 뒤 안주 코너로 쓱 가면,

그 너머 유리창 밖으로 비틀비틀 지나가는 한 사람... 기준이다.

완전 취해 있는 모습에서.

S#56. 기준과 유진네 주방 / 밤.

싱크대 한쪽에 장 봐온 식료품이 잔뜩 놓여 있고

채유진이 스마트폰에 레시피를 띄워놓고

삼계탕을 끓이는 중이다.

채유진 　　(레시피를 들여다보며) 이거 보기보다 복잡하네... (생닭을 만지려니

　　　　　꺼림칙하지만 질끈 감고 손질하기 시작하는 모습에서)

S#57. Insert> 신석호네 문 앞 / 밤.

쓰레기봉투를 들고 밖으로 나오던 신석호,

엘리베이터 버튼 누르고 섰는데

마침 위로 올라오고 있는 엘리베이터가 12층에서 멈춘다.

신석호 　　어...? (12층? 보면)

아래층에서 엘리베이터 문 열리고 사람 내리는 기척에 신석호,

계단 쪽으로 재빨리 가서 쓱 내려다본다.

1201호 쪽으로 돌아서는 남자의 다리 부분이 눈에 들어온다.

신석호 　　반찬!! (얼른 재빨리 후다닥 집 안으로 다시 들어가고)

아래층 1201호 앞에 선 그(한기준)의 뒷모습에서.

S#58. 하경네 거실과 주방 / 밤.

편안한 옷차림으로 갈아입고 나온 하경,

대충 곱창밴드 같은 걸로 똥머리 만들어 틀어 올리면서

냉장고 쪽으로 나와 안줏거리 찾는데, E. 초인종 소리가 들린다.

진하경 응? 벌써 왔나? (엉뚱한 들어간 쪽 한번 보며) 그냥 비밀번호 누르
 고 들어오지... 암튼, (미소 지으며 현관문 쪽으로 나가면서) 잠깐만!

S#59. 하경네 문 앞 / 밤.

문을 열고 나오던 하경, 당연히 시우인 줄 알고 웃으며 반기다가

멈칫...! 이게 누구야? 하는 얼굴로 빤히 쳐다보면

그 앞에 만취한 얼굴로 서 있는 그, 한기준이다.

한기준 (만취한 모습으로 눈까지 풀린 채 서서) 하경아...

진하경 (쎄하게) 여기서 뭐 하는 거야?

한기준 역시... 너 여깄었구나. 혹시나 하구 와봤는데...

진하경 글쎄 혹시나든 역시나든! 여길 왜 오냐구 한기준 씨가!

한기준 (울컥...! 하는 눈빛으로 하경을 보며) 그냥 니가 생각나더라...

진하경 뭐? (기가 막힌데)

한기준 나 좀 들어가면 안 돼?

진하경 미쳤니?

한기준 와... 너 어떻게 알았어? 나 지금 미쳐버리겠는 심정인 거? 나 좀
 들어가자 하경아. 나 지금 너무 힘들어...

진하경 너 힘든 건 니 와이프한테 가서 얘기하고! 빨리 가라, 어? (문 닫
 으려는데)

한기준 (턱...! 잡으며) 너한테 할 얘기가 있다고, 좀 들어가자. 어?

진하경 글쎄, 안 된다니까, 왜 이래 얘가! (하는데)

엄동한(E)	(집 안에서) 누가 왔어?
한기준	? (본다 남자 목소리?) 누구 있냐 안에?
진하경	니가 상관할 일 아냐. 신경 끄고 가!
한기준	남자 목소린데? 누구야 대체! (들어가려는 걸)
진하경	야! 빨리 안 가! (잡아당기는데)
한기준	(그대로 문 열고 현관 안으로 돌진하는 순간)

S#60. 하경네 현관문과 거실 / 밤.

한기준	! (띵...! 쳐다본다)
엄동한	! (이제 막 샤워를 마친 듯 젖은 머리에 편한 차림으로 수건을 든 채 빤...히! 쳐다본다)
한기준	가만... 내가 많이 취한 모양인데... (잘못 보기라도 한 듯 눈을 감았다 뜨고)
엄동한	(한기준을 알아보고) 이 시간에 한사무관이 어쩐 일이야?
한기준	어? 맞네! 엄동한 선임님...!? (보면)
진하경	(아... 미친다 진짜! 난처함 스치는데 그때 뒤에서)
신석호(E)	진하경 과장님?
진하경	(누구야 또? 하고 돌아보면)

열린 문 밖에서 반찬 보따리 든 채 놀란 듯 서 있는 신석호.

진하경	신석호 주임?
엄동한	뭐? 신주임도 왔어? (같이 내다보면)
신석호	(안쪽을 들여다보며) 엄선배님은 왜 또 거기 계세요?
엄동한	어? 나야 진하경 과장이 오라구 해서...
신석호	(뭐야?) 설마... 1201호가 진과장님 집이에요?
진하경	예, 그런데요. 신주임님은요?

신석호 (기막혀) 1302호요. 요 위층...

진하경 예에??? (보면)

엄동한 둘이 이웃사촌이었어?

한기준 가만가만... 이거 무슨 상황이지? 잠깐만요. (사태 파악하려는데)

Insert〉 현관 앞〉

그때, 엘리베이터 문이 열리면서

맥주와 안주가 담긴 봉투를 들고 시우가 내린다.

그대로 현관문 쪽으로 오다가,

이시우 (하경을 중심으로 서 있는 신석호와 취한 한기준을 본다) 선배?

신석호 (돌아본다)

진하경 (같이 돌아본다)

한기준 어어어??? (시우까지 나타나자 훅! 눈이 커진다)

이시우 (신석호와 한기준을 보면서) 이거... 무슨 상황이에요, 지금?

신석호 내가 물어볼 말인데 그건.

한기준 (취한 채 눈 부릅뜨며 하경에게) 하경아, 이거 뭐냐... 대체?

진하경 (아...! 돌겠다!!!! 대체 뭐지 이 상황? 쳐다보는 위로)

진하경(Na) 하지만 인생은 언제나 느닷없는 사건의 연속.

한기준 이 사람들 다 뭐냐니까아!!!!

진하경 시끄럽고!!! 너 일단 따라 나와! (그러면서 기준의 넥타이를 잡은 채
 확! 잡아당기는 데서 스틸!)

한기준 (멱살 잡히듯 넥타이 잡힌 채 훅! 끌려가는 데서 스틸!)

진하경(Na) 그 속에서 우리의 적정 거리를 찾기 위해 우리는 또 얼마나 서로
 를 찔러대야 하는 걸까?

한기준을 끌고 시선 마주치지 않은 채 자기 앞을 지나쳐 가는

하경을 말없이 돌아보는 시우의 얼굴, 굳어진다.

그렇게 엇갈릴 것만 같은 그들의 위태로운 모습에서 쿵.

7부 엔딩.

제8화

불쾌지수

℃

S#1. 하경네 아파트 정원 일각 / 밤.

취한 기준의 넥타이를 잡은 채 벤치 있는 곳까지 끌고 오는 하경.

한기준 (허부적허부적 끌려오면서) 야! 어디까지 가는 거야!

진하경 시끄러! 그냥 와!

한기준 (휘청이며) 너 저 사람들 다 뭐야? 이시우 그 자식은 왜 또 거기
 있는 건데? 니가 불렀냐?

진하경 (순간 픽! 벤치에 밀치듯 앉히더니 무섭게 다그치듯!) 니가 무슨 상관
 인데? 여기가 어디라고 이 밤중에 찾아와 난리냐구! 대체! 왜!
 뭣 땜에!

한기준 (움찔해서) 하경아... 왜 이래? 무섭게...

진하경 무서워? 니가 한 짓은 괜찮고 난 무섭니?

한기준 (이내 풀 팍! 죽어) 너무 그러지 좀 마라. 나 너한테 사과하려고 왔
 단 말이야.

진하경 뭐?

한기준 (푸우...! 한번 내쉬더니) 미안하다 하경아...

진하경 ! (본다)

한기준 (쓱 고개 들어 보며) 미안해, 정말루... 진짜루... 너어무 미안해. (그
 러다 다시 취기에 고개 푹... 꺾이며) 내가아 진짜 죽일 놈이다... 에이
 씨...! (울컥하는 느낌...!)

진하경 (갑자기 왜 이래? 벙쪄서 쳐다보면)

S#2. 하경네 거실 / 밤.

세 남자 각자 뻘쭘하게 소파에 나란히 쪼르르 앉아 있다.

엄동한, 수건 목에 두른 채 이게 무슨 일인가 싶은 얼굴로 앉아 있

고, 신석호 역시 반찬 보따리 앞에 올려둔 채 뻘쭘하게 앉아 있고.

시우 역시 맥주 사온 거 앞에 올려둔 채 심란하게 앉아 있고...

엄동한 둘이 파혼한 거 아니었나?

신석호 네.

엄동한 근데 왜 온 거야?

신석호 글쎄요.

엄동한 많이 취했던데 안 나가봐도 되나?

신석호 알아서 하겠죠.

이시우 (곧바로 일어서며) 제가 가보겠습니다. (신발 신고 나가면)

신석호 그럼 저도 이만... (일어서는데)

엄동한 (뒤따라 일어선다) 집이 바로 위층이라구? 1302호?

신석호 (본다) 네, 왜요?

엄동한 실은 나 여기가 영 안 편해서... (어떻게 안 되겠냐? 보면)

신석호 (안 되겠습니다! 눈빛으로) 익숙해지실 겁니다. 쉬세요, 그럼. (쏜살

 같이 나가면)

엄동한 (중얼) 거 사람 참, 정 없기는... (그러면서 쓱 테이블 위에 올려진 맥주

 와 반찬 보따리 쳐다보면)

S#3. 하경네 아파트 정원 일각 / 밤.

한기준 너도 이렇게 아팠니?

진하경	(난감하네) 뭔 소리야 자꾸?
한기준	내가 너 배신했을 때 말이야? 너도 이렇게 가슴이 갈기갈기 찢기는 것처럼 아팠냐고?
진하경	(허... 보더니) 아니! 아파서는 아니고 쪽팔려서, 그래서 가슴이 갈기갈기 찢기는 거 같았어. 그니까 더 이상 나 쪽팔리게 하지 말고 가주라. 어? (가려는데)
한기준	(괴로워하며 울컥!) 그랬구나. 우리 하경이가 쪽팔렸구나아... (흑...!) 그래서 아팠구나... (진심 가슴이 아픈)
진하경	아, 미치겠네, 진짜. (보며) 기준 씨, 너 진짜 오늘 왜 이래? 뭔데? 대체 왜 이제 와서 이러는 건데?
한기준	하경아... 나 지금 벌받나 봐.
진하경	뭐?
한기준	너 배신한 벌... 내가 지금 받고 있다고.
진하경	(빤히 보다가) 쇼하지 마! 이런다고 나 기준 씨 특집기사 원고 안 봐줘.
한기준	이시우 그 자식 말이다!
진하경	(순간 멈칫... 이시우?)
한기준	우리 유진이랑 결혼 전에 둘이 동거했다더라.
진하경	! (본다. 아... 결국 알았구나.)
한기준	나 이제 어떡하냐, 하경아... 내가 지랑 결혼하려고 어떻게 했는데... 하경이 니 가슴에 대못까지 박아가며 나는 천하에 개자식까지 됐는데... 어떻게 지가 나한테 이래? 사람을 어쩜 이렇게 감쪽같이 속일 수가 있냐고!! (흐흐흑...! 하면서 고개를 푹 숙이면)
진하경	말은 똑바루 해. 결혼 전 일을 얘기 안 한 게 어떻게 속인 거야? 그리고 이미 결혼까지 한 마당에, 굳이 얘기 안 한 과거 가지고 이렇게 괴로워할 건 또 뭔데? 니가 이럼 니 와이프가 뭐가 돼.
한기준	...
진하경	사랑하면, 과거도 쿨하게 덮어주고 가는 거야, 알았니?

한기준	... (대답이 없고)
진하경	(이상해서) 기준 씨! (하고 보면)
한기준	(곯아떨어졌다)
진하경	지금 자는 거니? 어이 한기준 씨! (기준의 어깨를 잡고 흔드는데)
한기준	(벤치에 앉은 채 그대로 하경에게 쓰러진다)
진하경	아, 진짜! 아! 정신 안 차릴래? (밀쳐내려 하지만 무겁다)
한기준	(그대로 하경에게 기댄 채 쿨... 잠이 들어버린다 그때)

갑자기 획! 기준을 붙잡아 일으키는 손.
하경, 멈칫... 쳐다보면 시우다.

진하경	이시우...
이시우	(한기준을 부축한 채 무뚝뚝) 이 사람 집 어딘지 알아요?
진하경	아니... 모르는데.
이시우	(본다. 보다가 나직한 한숨으로 늘어지는 기준을 쳐다본다)

S#4. 기준과 유진네 주방 안 / 밤.

보글보글 삼계탕이 끓고 있고,
채유진, 기분 좋게 국물 맛을 한번 본다. 맛있다! 씩 웃는데
그때 울리는 핸드폰, 들여다보는데 멈칫... 이시우다.
살짝 멈칫했다가 받으며,

채유진	어. 이 시간에 무슨 일이야? (듣는데 표정 점점 굳어지는 데서)

S#5. 기준과 유진네 아파트 단지 앞 시우의 차 안 / 밤.

시우의 작은 경차 뒷자리에 한기준이 누워 있고,

| 이시우 | (운전하며 블루투스 이어폰으로 통화) 어. 우회전했어... 거의 다 온 것 같은데... 어, 너 보인다. (핸드폰 끊고 쭉 다가가면) |

아파트 입구에 서서 기다리고 있는 유진.
그 앞으로 차를 세우는 시우, 차에서 내려 뒷좌석 문을 연다.

채유진	(허...! 뒷자리 탄 한기준을 보고 어이가 없고)
한기준	(인사불성이 돼서) 미안하다... 미안해.
채유진	어떻게 된 거야? 왜 오빠가 우리 오빠 데려온 건데?
이시우	(한기준을 끌어 내리며) 그건 니 남편한테 물어봐. (부축해주는데)
채유진	됐어! 내가 해. (자기가 부축하면)
이시우	(별수 없이 한기준을 넘겨주고)
채유진	(돌아보지도 않은 채 한기준을 부축해서 비틀비틀 들어가면서) 아우, 왜 이렇게 마셨어, 오빠! 정신 좀 차려봐...

무거운 기준을 부축해 겨우겨우 들어가는 유진의 뒷모습을,
이시우 말없이 서서 그 둘을 바라보면.

S#6. 기준과 유진네 아파트 현관 / 밤.
술 취해 축 늘어진 기준을 부축해 들어오는 채유진.

채유진	(힘겹게) 대체 어디서 이렇게 마신 거야?
한기준	(휘청이며) 미안하다. 미안해...
채유진	(한기준을 겨우 소파로 옮기고 외투 벗겨가며) 미안한 줄은 알아?
한기준	(눈 감은 채) 진짜 미안하다. 하경아...
채유진	(옷 벗겨주다 말고 멈칫! 뭐? 하경아?? 표정 쎄해지고)
한기준	내가아... 진짜루 미안하다구 하경아... (하면서 그대로 소파에 풀썩

쓰러져 잠들어버리는)

채유진 (허... 기가 막혀 맥이 탁 풀린다, 시선에서)

불 꺼진 가스레인지 위에 올려져 있는 삼계탕 그릇...
기름이 둥둥 떠버린 채 식어가는 데서.

S#7. Insert> 하경네 거실 / 밤.

혼자 반찬 다 열어놓고 맥주 따 마시면서 판 벌린 엄동한...
아무도 없는 가운데 혼자 쩝쩝쩝 먹고 마시는 모습에서.

S#8. 하경네 / 밤.

이시우(Na) 짓궂은 날씨는 단지 흐린 하늘. 예고 없이 내린 눈과 비. 거센 바람과 태풍만을 의미하지 않는다.

차 주차한 뒤 아파트 쪽으로 걸어오다가 멈칫...
저만치 아직도 그 벤치에 혼자 앉아 있는 하경을 본다.

이시우 (다가서서) 안 들어가고 뭐 해요?

진하경 (본다) 집까지 잘 데려다줬어?

이시우 (그녀가 한기준을 걱정하는 것 같아 기분 안 좋고)

진하경 미안하다. 너한테 이런 일까지 하게 해서... (일어서며) 그만 들어

가자. (돌아서는데)

이시우 과장님도 기분 나빴어요?

진하경 (돌아본다) 뭐가?

이시우 내가 유진이랑 동거했다고 말했을 때요.

진하경 (멈칫... 보는 위로)

이시우(Na)	더운 날씨와 높은 습도는 교묘하게 사람의 기분을 자극해서...
이시우	과장님두 한기준 씨처럼 배신감이 들었나 해서요.
진하경	(들었구나... 보며) 배신감까지는 아니고. 그렇다고 썩 기분 좋은 것도 아니고.
이시우	마치 그런 건가? 한기준 칼럼을 과장님이 대신 써준 걸 알았을 때 들었던 기분 같은 거?
이시우(Na)	이렇게 괜한 짜증을 유발하거나...
진하경	(굳어서) 너... 어떻게 알았어?
이시우	그냥 알게 됐어요.
진하경	근데 왜 말 안 했어?
이시우	말한다고 뭐 달라져요?
이시우(Na)	이유 없이 시비를 붙게 한다.
진하경	너 왜 이래? 나랑 싸우자는 거니 지금?
이시우	변명이라도 해보든가요, 그럼.
진하경	(허...! 쳐다본다)
이시우	(뭔가 잔뜩 화난 사람처럼 쳐다보면)
이시우(Na)	그렇게 뜻하지 않았던 순간에 우리는 짓궂은 날씨의 공격을 받는다.

S#9. Insert> 하경네 거실 / 밤.

엄동한 혼자 꿀꺽꿀꺽 맥주를 마시는데
띠띠띠띠 비밀번호 누르는 소리와 함께 현관문 열고 들어오는
하경, 안으로 들어와 그대로 쾅! 문 닫고 자기 방으로 들어가면.
잠시 후,
띠띠띠띠 비밀번호 누르는 소리와 함께 현관문 열고 들어오는
시우. 안으로 들어와 그대로 작은방으로 들어가 쿵! 문 닫는다.

엄동한	... (잠시 양쪽 방을 돌아보더니) 아아, 찐다, 쩌...

엄동한, 마른오징어를 질겅질겅 문 채 아무거나 집어 들고
휘휘 부채질하는 위로 타이틀 뜬다.

[제8화, 불쾌지수]

S#10.　도시의 전경 / 다음 날 아침.

S#11.　하경네 거실 / 낮.

출근 준비 마치고 밖으로 나오던 하경, 냄새에 짐짓... 찡그리면
거실에 먹던 채로 펼쳐져 있는 반찬들과 맥주 캔들로 난장판.
후...! 한숨으로 쳐다보면.

S#12.　기준과 유진네 거실.

말끔한 주방 안. 한기준은 어느새 출근 준비를 마친 채
커피를 내려 마시는 중이다.

채유진	(거실로 나와 쎄하게 쳐다보며) 어젠 어떻게 된 거야?
한기준	(쳐다보지 않은 채로) 뭐가.
채유진	술이 떡이 돼서, 것도 다른 사람도 아니고 이시우한테 업혀 들어 왔잖아. 기억 안 나?
한기준	나중에 얘기하자. (돌아서서 주방을 나서려는데)
채유진	아니. 지금 설명해봐. 난 지금 들어야겠으니까.
한기준	(쎄하게 돌아보며) 글쎄 나중에 얘기하자고 유진아!
채유진	(그런 반응에 멈칫!) 왜 이래? 무슨 일 있어?

| 한기준 | (본다. 보더니 한 호흡 쉬고) 그냥... 좀 혼자 생각할 시간이 필요해서 그래. 먼저 간다. (외투 가방 들고 그대로 쌩하니 나가면) |
| 채유진 | (돌아본다. 뭐지? 뭔가 다른 때와는 확실히 다른 느낌에 쳐다보면) |

S#13. 하경네 거실.

이제 막 잠에서 깬 엄동한이 부스스한 얼굴로 나오고
말끔히 치워져 있는 거실과 주방을 본다.
주방에서 손 탁탁 털며 나오는 진하경.

엄동한	어? 진과장 벌써 일어났어? 냅두지. 내가 일어나서 치울라 그랬는데...
진하경	다음부턴 먹은 건 각자 알아서 그때그때 치우는 걸로 하시죠. 음식 냄새 배면 잘 안 없어져요.
엄동한	어어, 그래, 알았어, 담부턴 그렇게.
이시우	(그때 작은방에서 역시 부스스한 얼굴로 나오며) 안녕히 주무셨습니까?
엄동한	어어! 잘 잤어.
이시우	예. (그러면서 하경을 슬쩍 한번 보면)
진하경	(시선 무시) 식재료는 냉장고 안에 있어요. 즉석식품은 오른쪽 두 번째 선반 위에, 식기구는 아래 찬장에, 식빵과 버터, 잼, 우유 등등은 냉장고에 있으니까 셀프 해결하시는 걸로. 그럼 먼저 출근합니다. (끝까지 시우와 시선 마주치지 않은 채 가방 집어 들고 나간다)

쿵! 현관문 닫히면,

| 시우/동한 | ... (둘 다 잠시 뻘쭘... 그리고 서 있다가) |
| 엄동한 | 라면으로 해장이나 할까? 가만 라면이 어딨나 라면이... |

이시우	(익숙하게 선반을 열어서 라면 꺼내며) 라면 여깄어요. (아래쪽 선반에서 냄비 꺼내며) 냄비는 여기.
엄동한	(??? 보더니) 너 되게 잘 안다?
이시우	(아 참! 이럼 안 되는 거였지, 얼른) 진과장님이 좀 전에 다 말씀해주셨잖아요. 가만 냄비는 어딨다 그랬더라? 냄비가...
엄동한	(빤히 본다)
이시우	왜요?
엄동한	손에 들고 있잖아?
이시우	(? 내려다보면 오른손에 냄비가 들려 있다, 배식 웃으며) 물 끓이겠습니다! (얼른 쏴아아!! 물 받으면서) 아침부터 푹푹 찌네요, 그죠?
엄동한	(의아한 듯 보더니) 얼른 먹고 출근하자. 늦겠다. (씻으러 들어가면)
이시우	(나직이 한숨 돌린다. 쏴아아!!! 물을 마저 받는 데서)

기상캐스터(E) 오늘 서울은 낮 동안 30도를 웃도는 더운 날씨가 예상됩니다.

S#14. 도로, 하경의 차 안.

라디오에서 낮게 일기예보가 흐른다.

기상캐스터(E) 습도도 높은데요. 현재 서울의 불쾌지수가 76.7이라 이 정도면 '높음' 단계로 절반 정도의 사람이 쉽게 짜증 날 수 있습니다.

운전 중인 하경. 지난밤 시우가 했던 말이 맴돈다.

이시우 (Insert〉 짧은 Flash Back) S#8) 마치 그런 건가? 한기준 칼럼을 과장님이 대신 써준 걸 알았을 때 들었던 기분 같은 거...?

다시 현재〉

하경, 답답한 마음에 차창을 여는데 후텁지근한 공기가 왈칵!
차 안으로 들어온다.

진하경　　(인상을 찡그린다) 아... 더워! (도로 창문 닫는 버튼 누르는데)

순간 하경의 차 앞으로 갑자기 끼어드는 차 한 대. 하경이 빠앙!
경적을 울리면서 액셀 밟다가 그만 쾅!!!!

S#15.　기상청 상황실.

오전 회의 준비로 분주한 상황실.
엄동한과 이시우, 각자 자리에서 업무 준비하는 가운데
협력팀 팀장들 하나둘 들어와 회의 테이블 뒤에 마련된 의자에
앉고, 한기준도 늘 앉던 자리에 앉는다. 그때...
(Insert〉 상황실 송풍구〉 찬바람이 나오다가 맥없이 멈춘다)

S#16.　본청 총괄팀.

회의 준비로 분주한 가운데,

김수진　　좀 덥지 않아요?

오명주　　(바쁘게 자판 두들기며) 글쎄.

김수진　　(분명히 뭔가 이상한데)

오명주　　기분 탓 아냐? 올해 첫 장마 예측 회의니까. 이것 때문에 얼마나
　　　　　많은 분석을 하고 토의를 했니? 장마와의 전쟁이 시작되는 건
　　　　　데... 긴장해서 그런 걸 수 있어.

김수진　　(갸웃) 그런가?

신석호　　(돌아보며) 갑자기 왜 이렇게 덥지?

김수진	(오명주 쪽을 향해) 거봐요.
오명주	(그제야 응? 쳐다보면)
김수진	(수화기 들며) 확인 좀 해볼게요. (연결되자) 예보국 총괄팀인데요. 에어컨에 문제가 생긴 것 같은데요. (듣다가) 그래요? 곧 전체회의 시작인데... 네. 빨리 좀 부탁합니다.

그때 자동문이 열리면서 고국장과 박주무관이 들어온다.

고국장	(들어서자마자 찡그리며) 여기 왜 이렇게 더워?
김수진	(자리에서 일어나) 중앙냉방시스템에 문제가 생겨서요. 지금 시설정비과에서 수리 중이랍니다.
고국장	(자리로 가며 중얼) 하필 이렇게 푹푹 찌는 날... (상황실로 가면)
엄동한	(쓱 시우 쪽으로 와서) 진과장 왜 아직이야?
이시우	(빈자리 보며) 그러게요, 우리보다 일찍 출발했는데... (살짝 걱정이 스치는데)

그때 저쪽 상황실에서 급하게 전화를 받으며
밖으로 나가는 한기준이 보인다.
이시우, 웬일인지 신경 쓰이는 눈빛으로 그를 쳐다보면.

S#17. 본청 대변인실 앞 복도.

한기준	(핸드폰 귀에 댄 채 복도로 나와) 어! 하경아. 무슨 일이야?
진하경	(Insert〉도로, 사고 현장) 기준 씨! 내 차 보험사 아름해상 아니었어?
한기준	아... 그거? 6개월 전에 상훈이가 영업하는 보험사로 바꿨는데?

S#18. 도로, 사고 현장.

진하경 (발끈) 아니 그걸 왜 기준 씨 마음대로 바꿔!

하경의 차가 끼어들려던 차량을 들이받은 상황.
상대 운전자가 밖으로 나와서 차의 상태를 살피는 가운데,

상대운전자 (언성 높이며) 이봐요! 보험사 안 부르고 뭐 합니까?

진하경 (돌아보며) 그것 때문에 지금 통화하잖아요. (차분하게 마음 가라앉
 히고 다시 기준에게) 바뀐 보험사가 어디야?

상대운전자 나 무지무지 바쁜 사람이래두?

진하경 알았다고요!!

S#19. 본청 복도 일각.

한기준 (수화기로 상대 운전자가 윽박지르는 소리가 들린다) 사고 난 데가 어
 디야? 내가 갈게.

진하경(F) 올 거 없고. 바뀐 보험사나 어딘지 말해!!

한기준 보험사엔 내가 연락할 테니까, 사고 난 데나 말해 어서! (달려 나
 가면서)

S#20. 총괄팀.

"지금은 통화중이라 전화를 받을 수 없으니..." 안내멘트와 함께
핸드폰을 끊는 시우, 무슨 일이지... 싶은데
저쪽에서 엄동한, 누군가의 전화를 받고 있다.

엄동한 어... 어... (대답하다가) 일단 알았어, 그래. (끊고 상황실로 간다)

이시우 (? 보면)

상황실 안〉

고국장 (들어오는 엄동한을 보며) 진과장은 아직이야?

엄동한 오는 길에 접촉 사고가 난 모양입니다.

고국장 뭐어? (찡그리고)

실내 잠시 술렁인다.

총괄팀 안〉

이시우 (표정 굳고... 사고? 근데 왜 나한테 전화를 안 하지? 하는 그 옆에서)

김수진 과장님도 하필이면 오늘같이 중요한 브리핑이 있는 날... 아, 올 여름 뭔가 불길한 징존 아니겠죠?

오명주 말이 씨가 될라. 안 그래도 불쾌지수가 높은 날이라 예민한데... 말조심 좀 하자, 김수진 씨.

김수진 네! (입 닫고)

그때, 문이 열리면서 대변인실 김주무관이 들어온다.

이시우 (뭐지? 하는 눈으로 쳐다보는데) 한기준 대변인은요?

김주무관 좀 전에 급한 일이 좀 생겼다고, 회의만 좀 부탁한다 그래서요. (그러면서 상황실로 들어가 한기준 자리에 대신 앉으면)

이시우 (계속 뭔가 이상한데...)

엄동한 (마이크에 대고) 6월 24일 예보토의 시작하겠습니다. 위성센터!

[국가기상센터 종합관제시스템] 1번 모니터가 위성사진으로 바뀌고 제주 남쪽 먼 해상으로 긴 띠 모양의 정체전선이 걸쳐져 있는 그림 위로,

위성센터(E) 위성 영상과 분석 일기도를 보면 현재 제주 남쪽 먼 해상에 정체

전선이 형성되어 있습니다.

이시우 (회의에 집중하지 못한 채 걱정되는 눈빛으로 문자 한다)

(E. 이시우) [사고 났다면서요? 메시지 보면 연락 좀 줘요.]
문자 전송하는 데서.

S#21. 도로, 사고 현장.

각자 파견된 사고 차량의 보험회사 직원 둘이 각자 챙겨 온 서류
를 작성하고 잠시 후 상대 차 출발한다.

한쪽에는 하경의 차가 견인되는데 뒤늦게 도착한 한기준의 차.

진하경 (견인되는 자신의 차와 부서진 헤드라이트를 인상 쓰고 바라본다)

보험회사직원1 다친 사람은 없으니까 보험으로 바로 해결될 겁니다.

진하경 고맙습니다.

보험회사직원1 (서류 내밀며) 여기 사인 좀 해주시겠어요?

진하경 (사인하고)

보험회사직원1 그럼 나중에 연락드리겠습니다. (가고)

진하경 (다가오는 한기준을 보고) 오지 말라니까 뭐 하러 군이 오구 그래?

한기준 오면서 상훈이랑 통화했는데 자기가 책임지고 자차보험처리까
 지 완벽하게 끝내고 너한테 전화 준다더라.

진하경 왜 상의도 없이 남의 차 보험을 기준 씨 맘대로 바꿔? 내가 아까
 얼마나 당황했는 줄 알아?

한기준 어차피 결혼하면 차 한 대로 합칠 생각이었으니까. 만료된 김에
 내가 아는 쪽으로 바꾼 거지. 누가 너랑 이렇게 될 줄 알았냐?

진하경 항상 이런 식이지. 혼자 결정하고 혼자 맘대로 일 저질러놓고 뒷
 감당은 내가 다 하고!

한기준 왔잖아, 그래서.

진하경	하나두 안 반가워, 오지 마.
한기준	(보더니 차 문 열며) 알았으니까 일단 타. 회의 늦겠다.
진하경	됐어. 회의야 엄선임님이 알아서 잘 진행하실 거고. 어차피 늦은 거 택시 타고 갈 거야.
한기준	여기 고가도론데 택시 부르면 잘도 오겠다?
진하경	(그런가? 별수 없이 한기준의 차를 보면)

S#22. 본청 총괄팀.

시우, 핸드폰을 본다. 아직 문자를 읽지도 않은 상태다.

점점 신경 쓰이는 듯... 표정 굳어지는 위로 상황실 회의 소리.

고국장(E)	종합하자면 닷새 뒤부터 정체전선으로 인한 비가 우리나라 제주 와 남부지방부터 시작된다는 거네?

상황실〉

엄동한	바다 쪽 대기 상황을 고려해야 하는 거 아닐까요? 이대로 전선이 북상하다가 남하할 경우 우리 예상을 완전히 빗나가는데?
제주청	(Insert) 화상으로) 남동쪽에 위치한 북태평양 고기압이 밑에서 받치고 있기 때문에 괜찮습니다. 하루 이틀 일찍 비가 오면 왔지 정체되지는 않죠.
엄동한	지금 제주 해상 쪽 대기가 거의 움직이질 않아서요.
이시우	(Insert) 다시 문자 "어떻게 된 거예요? 혹시 다쳤어요?" 하는 위로)
엄동한	5키로 상공의 기압골이 받쳐주지 못하거나 북태평양 고기압이 확장하지 못하고 계속 정체될 경우 일시적으로 북상하던 정체전선이 다시 남쪽으로 처질 수 있습니다.
부산청	(Insert) 화상으로) 5키로 상공에서 기압계 지원받으면 충분히 발달한다고 봐야죠.

엄동한 제주청은 어떻게 보십니까?

제주청 (Insert〉화상으로) 부산청과 생각이 같습니다. 정체전선 북쪽에
 200헥토파스칼(hPa) 고도에 존재하는 강풍대를 봤을 때 발달 가
 능성은 충분하다고 봅니다.

엄동한 (확신이 서지 않는다)

 실내 분위기.
 길어지는 토론과 한층 더워진 공기로 다들 지친 모습이다.
 갖고 있던 인쇄물로 부채를 부치는 사람들.
 (Insert〉그 와중에 시우는 계속 핸드폰만 확인하고,
 여전히 하경은 문자를 읽지 않고 있는 중)

부산청 (Insert〉화상으로) 엄선임 말대로 1~2일 늦게 예보했다가 틀리면
 그 비난은 어떻게 할 겁니까?

제주청 (Insert〉화상으로) 하루라도 비가 빨리 쏟아지면 그 반대인 경우
 보다 비난이 더 클 텐데... 보수적으로 갑시다, 그냥.

엄동한 지금은 그 어느 때보다 기후변화의 영향을 많이 받는 시깁니다.
 최근 몇 년 사이 경우만 해도 우리가 예보한 장마 종료 시기가
 계속 빗나가면서 기상청 예보를 국민이 더 이상 신뢰하지 않게
 됐구요. 올해 역시 첫 장마 예보부터 어긋나면 모두에게 힘든 여
 름이 될 겁니다.

제주청 (Insert〉화상으로) 그렇다고 모험을 하자고요?

엄동한 (고국장을 보며) 언론 발표를 좀 늦추는 건 어떻습니까?

고국장 (뒤쪽 김주무관 돌아보며) 가능해?

김주무관 이미 미룰 만큼 미룬 상황이라서요. 지금 남부지역에 형성된 정
 체전선을 보고 언론사뿐 아니라 각 지자체에서도 문의 전화가
 계속 들어오고 있습니다.

제주청 (Insert〉화상으로) 저러다가 또 언론에서 지들 맘대로 기사 써요.

예전에도 한번 그래서 애먹은 거 기억 안 납니까?

일동	(그때를 떠올리며 다들 술렁)
고국장	(동한을 바라보고)
엄동한	(갈등한다. 그러다가) 이시우 특보, 자네 생각은 어때?
일동	(총괄팀 이시우 쪽으로 시선이 가면)
이시우	(총괄팀 쪽〉 계속 문자를 읽지 않는 핸드폰에 시선 가 있다)
엄동한	이시우 특보!
이시우	(그제야 멈칫... 고개 들어 엄동한 쪽 보면)
엄동한	(시우를 본다)
고국장	(시우를 본다)
총괄팀	(신석호, 오명주, 김수진도 그런 이시우를 빤히 쳐다보면)
이시우	아... 죄송합니다. 잠시 내용을 놓쳤습니다.
신석호	(? 시우를 본다)
엄동한	집중 안 하지, 이특보! (확! 치받는 눈빛으로 보면)
이시우	죄송합니다. (면목 없고)
고국장	(더 이상 기다릴 수 없어서 엄동한을 보고) 어떡할 거야? 현재로서는 중국 중북부지방의 기압골이랑 강풍대 형성으로 정체전선 북상 예상이 지배적인 거 같은데. 닷새 뒤부터 장맛비가 내린다고 발표해? 말아?
엄동한	(고국장을 보더니 할 수 없이 수긍하며) 할 수 없죠, 발표하시죠.
일동	(동의한다는 듯 고개 끄덕이고)
고국장	다들 수고했구만! 오후 중에 언론에 브리핑하고 저번처럼 기자들이 장마 시작이랑 종료 시점 속단해서 내보내는 실수 없게 대변인실에선 브리핑 때 그 부분 강조하고.
일동	네! (일사불란하게 흩어진다)
엄동한	(끝내 뭔가 찜찜한 표정으로, 다시 이시우를 쳐다보면)
이시우	(총괄팀〉 면목 없고 미안한 표정으로 시선 떨구는 데서)

S#23. 도로, 기준의 차 안.

진하경 (운전 중인 한기준을 흘긋 한번 보며) 회의는 어쩌고?

한기준 김주무관이 대신 들어갔어.

진하경 잘하는 짓이다? (앞을 쳐다보면)

한기준 (슬쩍 하경을 보고) 어제는 미안했다. 취해서 나도 모르게... (한 번
 더 흘긋 보며) 나 어제 뭐라 그러디?

진하경 (앞만 응시한 채) 다 기억하고 있으면서 왜 그래? 내가 못 들은 걸
 로 해줬으면 좋겠어? 그럼 그러든가.

한기준 (피식 웃으며) 하여튼 너는 나를 너무 잘 알아.

진하경 오른쪽으로 레인 체인지.

한기준 (차선 변경 시작하는데)

진하경 깜빡이!

한기준 아. (얼른 깜빡이 켜면서 레인 체인지 한다. 그러면서 피식...) 습관이...
 참 무서워? 그치?

진하경 (선 긋듯) 아니. 별루.

한기준 (한숨으로) 이제 나 어쩌면 좋냐 하경아?

진하경 헤어지든가 그럼!

한기준 어떻게 그래... 나 우리 유진이 사랑한단 말이야.

진하경 (쳐다보며) 그럼 그냥 덮고 살아!

한기준 (한숨 푹. 괴롭다) 이게 다 이시우 그 새끼 때문이야!!

진하경 (발끈) 어째서 그게 이시우 때문이니? 그냥 너희 둘 문제지!

한기준 (그 발끈에 하경을 흘긋 한번 보더니) 근데 넌 왜 이시우 얘기만 나
 오면 그렇게 예민해?

진하경 (멈칫...했다가) 니가 하도 건건이 이시우만 잡으니까 그렇지.

한기준 (흘긋 한번 보더니) 조심해라 진하경, 그 자식 그거 여자 홀리기 딱
 좋은 관상이던데.

진하경 너나 운전 조심해! 똑바로 앞에 쳐다보고!

한기준 그리고 이건 오빠 같은 마음으로 말하는 건데 엄선임이랑 그 자

식... 당장 집에서 내보내고. 어?

진하경 (딱 잘라) 신경 꺼!! 내 팀원들이고 내가 알아서 해.

한기준 (흘긋 한 번 더 쳐다본다. 왠지 찜찜한 데서)

S#24. 본청 기자실.

채유진이 앉아서 날씨와 관련된 자료를 검색하는데 집중 안 된다. 자꾸 어젯밤 한기준과 아침에 냉랭했던 기준이 신경 쓰이는데... 조기자가 찌뿌등한 얼굴로 옆에 와서 앉는다.

조기자 어우 더워, 어우... 전산실은 에어컨 급조해 와서 시원하다 못해 추운 거 있지? 근데 여기 왜 이렇게 더워?

채유진 (모니터에 시선 둔 채) 거기 돌아가는 기계가 많잖아.

조기자 기계가 사람보다 더 대접받는 세상이구나. 그렇게 따지면 우리 도 대접해줘야 하는 거 아냐? 우리도 일하는 기계잖아??

채유진 (피식 웃는데, 전화 들어온다. 받는다) 네, 편집장님. (듣다가 인상을 쓴 다, 일어나 밖으로 나간다)

조기자 (무슨 일이 터졌나 싶어서 보고) ?

S#25. 본청 기자실 밖 복도 일각.

채유진 (밖으로 나오면서 수화기 저편 편집장을 향해) 특집기사가 펑크 나게 생겼다뇨? 무슨 말씀이세요, 편집장님?

편집장 (Insert) 문민일보 편집장실) 자네 남편이 갑자기 오늘 아침에 신문 사로 전화해서 갑자기 원고 못 쓰겠다 그랬대. (길길이 뛰며) 이럴 거면 처음부터 거절을 하던가! 사회면 지면 구성까지 다 끝내놨 는데 이제 와서 이러면 어떡해!

채유진 (난감해지는 얼굴로) 죄송합니다. 일단 제가 좀 알아보고 전화드릴

게요. 네, 정말 죄송합니다. (끊는다. 어떻게 된 거지? 싶은 표정에서)

S#26. 본청 총괄팀.

회의가 끝나고 비교적 한산한 시간.
김수진이 수화기를 들고 시설정비과와 실랑이 중이다.

김수진 여기 돌아가는 컴퓨터가 모두 몇 댄 줄 아세요? 문도 못 열고 아주 푹푹 찐다니까요!! 전산실은 에어컨 급조해주셨다면서요? 저희도 좀 어떻게 안 될까요? (듣다가) 언제요? (실망하며) 네. 빨리 좀 부탁드려요. (끊고)

신석호 (땀을 비 오듯 쏟으며) 뭐래?

김수진 에어컨 급조는 무리고요. 한두 시간 정도만 더 기다려달래요.

오명주 (예민해져서) 또오? 그 소리는 한 시간 전에도 했잖아? (안 되겠어서) 신주임이 좀 내려갔다 올래?

신석호 제가요?

오명주 그럼 내가 가리?

신석호 (시우를 시키려고 쓱 돌아보는데)

이시우 (계속 답장 없는 핸드폰에 신경 쓰이다가 그대로 일어나 나가면)

오명주 시우 특보 오늘 계속 저기압이네?

김수진 (한숨으로) 이렇게 푹푹 찌니까 그런 거겠죠.

오명주 (그런가...? 싶다가) 뭐 해 신주임? 안 내려가볼 거야?

신석호 (한숨... 할 수 없이 등 떠밀리는 기분으로 일어나 나가면)

S#27. 본청 공조실.

퉁명스럽게 안으로 들어와 사람들 찾으며,

신석호 　저기요! 계십니까? 대체 수리는 언제쯤 끝납니까? 저기요!

그러면서 들어서다가 멈칫...!
불가마 속에 들어오기라도 한 듯 뜨거운 열기가 와락 끼친다.
자세히 들여다보면 온통 기계로 둘러싸인 방 한쪽에서 정비과
식원 서넛이 땀을 비 오듯 흘리며 기계를 수리 중이다.

정비과직원1 　(인기척에 돌아보며) 무슨 일이시죠?
신석호 　아... (갑자기 머리가 하얘지는가 싶더니 급 겸손한 태도로 인사하며) 수
　　　　고가 많으십니다.
정비과직원들 　??? (그런 석호를 쳐다보는 데서)

S#28. 　배여사네 진태경의 방.

진태경의 책상 앞에 악어의 실물 사진이 여러 장 붙어 있다.
컴퓨터 화면에는 일러스트 새 레이어가 펼쳐져 있고,
진태경 계속 악어 뒷발만 그리고 있는 중.

진태경 　네 개, 네 개... 악어 뒷 발가락은 네 개다! 네 개... (심호흡하고 깨끗
　　　　한 화면에 악어 뒷 발가락 그림을 그리려는데)

벌컥! 태경의 방문을 열고 고개 들이미는 배여사.

배여사 　얘, 하경이 선보는 거 스케줄 잡혔단다. 저쪽에서 날짜 몇 개 준
　　　　다고, 그중에 편하신 날짜 골라잡으면 된다는데...
진태경 　(악어 뒷 발가락 그리며) 엄마 아직도 포기 못했어?
배여사 　산부인과 의사래. 그 정도면 앞날 창창, 연봉 빵빵 아니겠니?
진태경 　아서! 가뜩이나 여름철 방재 기간이라 정신없을 텐데... 이번에도

엄마 맘대로 했다간 둘째 딸 영영 못 볼지도 모른다구.

배여사 그러다 늬들! 접때처럼 갑자기 내가 어떻게 되기라도 하면 어쩔 거야? 너랑 하경이 암것도 할 줄 모르고 동동거리기만 할 텐데 최소한 상주 노릇 해줄 버팀목 정도는 만들어봐야 내가 죽더라도 마음이 편할 거 아냐.

진태경 (돌아보며) 어머니! 어머니가 죽긴 왜 죽어?

배여사 그럼 천년만년 살아서 늬들 옆에 뒤치다꺼리해줄 줄 알았니?

진태경 누가 그렇대?

배여사 그런 거 아니면 너는 그냥 입 다물고 옆에서 거들기나 해.

진태경 아우 몰라 몰라. 엄마랑 하경이랑 둘이 알아서 해! 난 모르겠으니까!

배여사 넌 몰라두 돼. 엄마가 아니까... (그대로 나가버리면)

진태경 (다시 악어 뒷발가락을 그리려다가 탁! 연필 던진다) 아... 이렇게 또 맥을 끊어놓네 우리 어머니... 아! 집중 안 돼! (괴로운 아티스트의 마른세수에서)

S#29. 본청 복도 일각.

하경에게 전화를 거는 시우, 핸드폰 귀에 대다가 멈칫...!!
창문 밖으로 이제 막 들어와 주차하는 차 한 대를 본다.
그 안에서 한기준과 하경이 나란히 내리는 모습이 보이고,

이시우 ...! (본다. 뭐지, 저 그림은? 순간 기분이 확! 언짢아지면서)

S#30. 본청 로비.

하경이 한기준과 함께 들어오는데
그 앞으로 뚜벅뚜벅 다가서는 시우. 하경 앞에 딱 멈춰 선다.

진하경	? (본다. 급한 일이 생겼나 싶어서) 이시우 특보... 무슨 일이야?
이시우	(표정이 좋지 않고)
한기준	(뭐야? 하는 얼굴로 시우를 보면)
이시우	잠깐 얘기 좀 해요. (쓱 한기준을 쎄하게 한번 본 뒤 한쪽으로 앞장서 가면)
진하경	(살짝 머쓱해지며) 넌서 산다. (그러면서 시우를 따라간다)
한기준	(두 사람이 가는 걸 지켜본다. 뭐지, 정말...? 진짜로 뭔가 이상한데)

그때 지잉지잉 울리는 한기준의 핸드폰.
한기준, 꺼내서 보면 채유진이다. 잠시 쳐다보는 데서.

S#31. 본청 대변인실 근처 복도 일각.

채유진, 그 앞에 서서 전화를 거는데 신호만 갈 뿐 연결되지 않는다. 끊고 다시 전화를 걸어본다. 연결되는 통화음...
그때, 맞은편 복도에서 대변인실로 향하는 한기준이 보인다.

채유진	어? 오빠... (하고 이쪽을 좀 보라는 듯 손을 흔드는데)

대변인실 앞.
한기준이 진동이 오는 핸드폰을 다시 꺼내서 본다.
발신자 확인하고 나직한 한숨...
그러더니 다시 도로 주머니 속에 집어넣고 안으로 들어간다.

채유진	(쿵...! 뭐지? 내 전화를 피해? 빤히 쳐다보는 데서) ...

S#32.　　본청 옥상.

시우가 뚜벅뚜벅 난간 쪽으로 걸어가면 그 뒤로 따라오는 하경.

이시우　　(멈춰 선다)

진하경　　(같이 멈춰 선다) 왜 그래? 무슨 일인데?

이시우　　(돌아본다) 사고 났다면서요, 다친 데는요?

진하경　　그냥... 가벼운 접촉 사고였어. 차만 토잉됐고... 근데 너 한기준 앞
　　　　　에서 왜 그래? 들키면 어쩔려구...

이시우　　들켜버리고 싶었어요.

진하경　　뭐?

이시우　　왜 나한테 전화 안 했어요?

진하경　　그야 너 일해야 하니까.

이시우　　왜 엄선임님한테 먼저 전화 건 건데요?

진하경　　그거야 회의 때문에.

이시우　　왜 한기준이 과장님하고 같이 들어오는 건데요?

진하경　　그건 보험 때문에...

이시우　　아직도 한기준하고 정리 안 된 게 남아 있는 거예요? 어디까지
　　　　　요? 언제까지요? 칼럼 말고 사과 말고 보험 말고, 아직 남아 있는
　　　　　게 또 있어요?

진하경　　(다그치는 시우를 본다. 보더니) 너 왜 자꾸 이래? 어젯밤부터...

이시우　　(OL) 어젯밤부터 한기준이 계속 열받게 하고 있잖아요!

진하경　　이시우! (하는데)

이시우　　(버럭!) 내가 얼마나 걱정했는지 알아요!!!

진하경　　(멈칫...! 보면)

이시우　　사고는 났다 그러지, 내 연락은 안 받지... 계속 문자해도 문자도
　　　　　안 읽지... 많이 다쳤나? 혹시 병원에 가 있는 건가? 어느 병원이
　　　　　지? 누구한테 물어볼 사람도 없고! 대놓고 걱정할 수도 없고! 회
　　　　　의하는 내내... 회의 내용 하나도 귀에 안 들어오고 나는 계속 과

장님 걱정만 했다구요! 알아요? (씩씩거리며 쳐다보는 눈빛 위로)

이시우(Na) 어느새 이만큼이나 좋아해버렸는데...

진하경 (본다)

이시우(Na) 좋아할수록 자꾸만 더 속상하고 자꾸만 더 화를 낸다.

진하경 (보더니) 미안하다... 별스럽지 않은 접촉 사고라 그랬어. 전혀 다치지도 않았고... 니가 그렇게까지 걱정할 거라고는 1도 생각 못했어. 그래서...

이시우 (본다)

진하경 (보며) 미안하다구, 걱정하게 만들어서.

이시우 (보더니) 미안하단 말도 이제 그만해요. 그 말을 들을 때마다 내가 너무 못난 놈 같다구요.

진하경 ...! (본다)

이시우 (보는데 지잉지잉... 문자 들어오는 소리, 꺼내서 핸드폰 본다)

진하경 (같이 쳐다보면)

이시우 과장님 찾는 문자네요. (하경을 보며) 오후에 장마 관련 브리핑 있어요... 가서 준비하세요. (그러고는 그대로 하경을 지나쳐 뚜벅뚜벅 가버린다)

진하경 (나직한 한숨... 돌아본다. 시선에서)

S#33. 본청 복도 일각.

인적이 드문 복도 한쪽 벽에 기대서서
커피가 담긴 종이컵 끝을 물어뜯는 채유진. 뭔가 이상하다.
계속 이런저런 생각들이 괴롭히는데
그때 계단에서 내려오는 시우와 마주친다.

이시우 (채유진을 본다. 그대로 지나쳐 가려는데)

채유진 저기... (불러 세우더니) 나 좀 봐.

이시우 (? 보는 데서)

S#34. 본청 총괄팀.
상황실 안으로 걸어 들어오는 하경.

진하경 늦었습니다!

오명주 (돌아보며) 아! 이제 오시네, 사고 처리는 잘됐어요? 다친 데는요?

진하경 차만 좀 부서졌고, 전 멀쩡합니다. 오후에 장마 관련 브리핑 있다
 면서요. 엄선임님. 오늘 오전 예보토의 좀 요약해주시겠어요?

엄동한 여기... (인쇄 자료 하경에게 건네며) 그제 토의 때 나왔던 내용에서
 큰 변동은 없어. 현재 오키나와 근처 해상에 정체전선 형성돼서
 중국 중북부 기압골 발달과 강풍대 형성으로 닷새 뒤 제주와 남
 부지방부터 장마가 시작될 걸로 보이는데...

진하경 (인쇄 자료 넘겨 보다가 엄동한을 쳐다보는) 그런데요?

엄동한 좀 걸리는 게 있어서 말야.

진하경 어떤 점이요?

엄동한 오호츠크해 고기압이 비정상적으로 발달한 상황에서 북태평양
 고기압 세력이 상대적으로 약해진다면 정체전선이 북상하는 데
 좀 더 시간이 걸릴 것 같단 말이지.

진하경 수치모델상으로는 어떻게 나오죠?

엄동한 어제랑 비슷해. (보며) 어떡할래?

진하경 (자료 들춰 보며) 이시우 특보는 어떻게 생각해? 어? (돌아본다)

엄동한 (같이 시우 자리를 본다)

비어 있는 시우의 자리.
진하경... 그 빈자리를 잠시 보더니,

진하경	브리핑은 일단 회의 때 의견 모아진 대로 가시죠. 엄선임님 가설이 일리가 없는 건 아니지만 당장은 근거가 확실치 않잖아요?
엄동한	(고개 끄덕이고) 오케이. 그렇게 하지.
진하경	김수진 씨.
김수진	(보며) 네 과장님.
진하경	(돌아보며) 중국 중북부지역 서기압 변화 예측자료 좀 부탁해요. 난 먼저 브리핑실에 가 있을게요.
김수진	네. (움직이면)
진하경	(그대로 엄동한이 준 인쇄물 들고 나간다)
엄동한	(한 번 더 시우의 빈자리를 보는 데서)

S#35. 본청 일각 복도.

마주 선 채유진과 시우.

채유진	어제 우리 남편하고 어떻게 만난 거야?
이시우	만난 거 아냐, 니 남편이 찾아온 거지.
채유진	오빠한테 찾아갔었다구?
이시우	진하경 과장한테. 것도 술까지 잔뜩 취해서.
채유진	! (보다가) 왜...? 뭣 때문에 그랬대?
이시우	(본다)
채유진	오빠! (하는데)
이시우	니 남편이 안 거 같더라.
채유진	뭘?
이시우	너하구 나, 동거했던 거.
채유진	(쿵...! 본다) 어떻게...? 혹시 오빠가 얘기했니?
이시우	내가 뭐 하러? 뭐 좋을 거 있다구.
채유진	(얼굴 하얘지면서) 어쩐지 오늘 아침에 이상하다 했더니... 알았구

나. 아아! (심란하게 얼굴 감싸며) 어뜩하지? 나 이제 어떡해!

이시우 어떡하긴! 니가 무슨 죄지은 것두 아니구... 결혼 전 일이라고 확
실히 얘기해, 그냥!

채유진 말이 참 쉽다? 남자들은 그런 거 절대 이해 못 해. 아무리 결혼
전 일이었다고 해도... 무슨 상상을 할지 뻔한데... 아... 어쩌지?
(걱정이 산 같은데)

이시우 (그 모습 살짝 까칠해져서 보더니) 분명히 너랑 나 서로 좋아해서 시
작한 동거였고 그때 너 후회 안 할 자신 있다고 했어. 기억 안
나?

채유진 사랑이 변하는 것처럼 사람 마음도 계속 변하더라. 그땐 분명히 후
회 안 할 자신 있었는데... 지금은 솔직히 후회돼. 오빠는 안 그래?

이시우 아니. 난 내가 최선을 다한 시간에 대해서는 후회 안 해.

채유진 지금이야 그렇겠지. 나중에 사랑하는 사람 생겨봐. 예전에 사귀
던 사람이랑 동거했단 말이 나오나.

이시우 했어, 난...

채유진 (멈칫... 본다, 뭐라구?) 오빠... 지금 사귀는 사람 있어?

이시우 어. 그러니까 너도 당당히 말해. 정말 널 사랑한다면 니가 과거에
뭘 했고 어떤 사람이었든 그것까지 포함해서야.

채유진 ...! (보면)

이시우 (그대로 갈 길 간다)

채유진 (사귀는 사람이... 생겼다구...? 보는 데서)

S#36. 본청 총괄팀.

이시우 (안으로 들어오면)

엄동한 이시우 특보, 어딨다 지금 나타나는 거야? 자꾸 일 이렇게 설렁
설렁 할 거야?

이시우 죄송합니다...

오명주	아우, 더워서 그래요, 더워서... 이렇게 푹푹 찌는데 장사 있어요?
김수진	(저기압 예측자료 들고 막 나서려는데)
엄동한	김수진 씨 그거 이리 줘. (받아 들더니 이시우한테 턱! 안기며) 자네가 브리핑실로 갖다 주고 와. 아침 회의부터 집중 못 하고 빠져가 지구... 이렇게라도 밥값 해.
이시우	(받아 든다) 네, 일겠습니다. 다녀오겠습니다. (나가면)
오명주	어디 아픈가...?
엄동한	(흘긋 보더니) 아우 덥다! 더워! (부채질해대는 데서)

S#37. 본청 브리핑실 앞.

자료 들고 막 그 앞으로 걸어오는 시우,
그 앞에서 들어갈까 말까 서성이고 있던 채유진과
다시 마주친다.
시우, 지나쳐 들어가려는데,

채유진	혹시 나두 아는 사람이야? 지금 사귄다는 사람... 혹시 사내연애 아니지?
이시우	(잠시 머뭇했다가 무시한 채 브리핑실 쪽으로 간다)
채유진	(본다. 보다가 같이 따라가면)

S#38. 본청 브리핑실.

한기준	장마 시작과 관련된 대략적인 내용은 이 정도로 정리하고요. 세부적인 내용은 예보국 총괄2팀 진하경 과장이 질문 받겠습니다. (자리 비켜주고)
진하경	(단상 앞에 서며) 총괄2팀 진하경 과장입니다. 질문 시작해주시죠.

기자들 여기저기서 손들고,

진하경	(조기자를 지목하자)
조기자	데일리온 조은지 기잡니다. 장마전선이 평년에 비해 내륙에 오래 머물 예정이라고 말씀하셨는데, 이유가 있습니까?
진하경	(설명하고) 북태평양 고기압이 중국내륙까지 확장하여 머물 것으로 예상되기 때문입니다.
조기자	그럼 장마가 종료되는 시점은 언제쯤일까요?
진하경	이삼일 정도 길어질 것으로 예상합니다. 그리고 용어를 좀 정리하고 싶은데요.

그때 브리핑실 뒤로 시우가 채유진과 나란히 들어오는 게 보인다.

한기준	(미간 굳는다. 왜 저 둘이? 확 예민해지고)
진하경	장마 종료 시점을 특정 짓기엔 현재 지구온난화로 인해 우리나라 여름철 기상이변이 빈번하게 발생하고 있습니다. 이에 따라 기상청은 장마의 시작과 종료 시점을 특정하기보단 주간예보와 단기예보를 통해 강수 정보를 제공하고 있습니다.
이시우	(앞으로 다가와 인쇄물 주며) 과장님, 이거!!
진하경	(시우를 본다. 받아서 한번 쓱 보고)
이시우	(시계를 보고 거의 끝나갈 시간인 것 같아서 한쪽에 선다)
한기준	(흘긋 옆에 선 시우를 보는데, 기분이 참 더럽다. 나직이) 두 사람 나란히 들어오던데... 무슨 일입니까?
이시우	뭐 별로...
한기준	별로라니...? 무슨 뜻이에요?
이시우	(쓱 쳐다보며) 내가 별로 과거에 연연하는 사람이 아니라서요.
한기준	(찌릿...) 뭐요?
이시우	뒤끝도 깨끗한 편이라 나 만나기 전의 과거 가지고 내 여자 괴롭

히는 스타일도 아니고,

한기준 (순간 어금니 꾹 문다, 이 새끼 봐라?)

이시우 게다가 전 여친까지 찾아다니면서 찌질하게 구는 스타일은 더욱 아니구요. (하고 기준을 똑바로 보면)

한기준 (훅! 열받지만 그러나! 자리가 자리라 일단 참으며 고개 앞으로 돌린다. 돌리는데 순간)

이쪽을 쳐다보고 있던 채유진과 시선 마주친다.
채유진, 슬쩍... 기준의 시선 피해버리는 그 위로.
기자1, 2의 목소리들이 에코처럼 들려온다.
E. "동거했다더니" "동거했다더니..." "동거했다더니...!"

한기준 (순간 자기도 모르게 훅! 치받는 눈빛으로 홱! 먹살을 잡으며) 이게 다 너 때문이잖아. 모르겠냐?

순간 어어어어어!!!! 장내의 기자들을 비롯해 하경과 채유진까지 일제히 시우의 먹살을 잡고 있는 기준을 본다.

이시우 (먹살 잡힌 채) 차라리 그냥 까놓고 얘기해요. 겉으론 젠틀한 척 사람 피 말리지 말고. 사내자식이 그게 뭡니까? 예?

한기준 이 자식이 근데!! (주먹을 퍽!!! 날리고)

이시우 (맞고 나가떨어진다)

축축 늘어지던 실내 분위기.
두 사람의 주먹다짐으로 순식간에 달아오르고.
놀란 진하경과 채유진이 두 사람 사이로 뛰어든다.

진하경 (시우를 말리며) 이시우! 그만해!!

채유진	(한기준을 말리며) 왜 이래 오빠!
진하경	(시우와 한기준을 떼놓으려다가 채유진과 눈이 마주치고)
채유진	(역시나 한기준을 말리다가 하경과 눈이 마주친다)

짧은 순간 서로를 바라보는 두 사람.
그사이 한 대 맞은 시우가 한기준을 향해 돌진하며
부둥켜안고 몸싸움 벌이는 두 사람. 개싸움처럼 커지면서
와아아아아!!! 기자들은 갑자기 좋은 구경에 우르르 몰려드는 데서.

| 고국장(E) | 자알 하는 짓이다. |

S#39. 본청 고국장 방.

맞아서 붓고 긁힌 얼굴로 고국장을 바라보는 시우와 한기준.
맞은편에 앉은 고국장은 예상치 못한 상황에 심란하다.

고국장	(뚫어지게 두 사람 보며) 나 참 살다 살다... 모니터만 들여다보는 샌님들인 줄만 알았더니...
시우/기준	(민망하고)
고국장	(버럭) 둘이 왜 부둥켜안고 싸웠는지 정말 말 안 할 거야?
이시우	(고집스럽게 입 다물고)
한기준	(고개를 숙인 채 묵묵부답. 절대 얘기할 의사가 없어 보인다)
고국장	그래, 알았어. (그러더니) 박주무관!
박주무관	(한쪽에 대기하고 있다가) 예!
고국장	이 둘한테 시말서 받고 원칙대로 징계 때려!
박주무관	예...
시우/기준	(이게 다 너 때문이라는 듯 서로를 본다)

S#40. 본청 총괄팀.

　　　　　　무겁게 내려앉은 분위기. 서로 눈치만 볼 뿐 아무 말이 없다.

오명주　　　대체 이게 무슨 일이래니?

신석호　　　(심드렁하게) 날이 좀 더웠어야죠. 에어컨까지 고장 나가지구...

오명주　　　그렇다고 주먹다짐을 하나니? 그것도 기자들 다 보는 앞에서?

진하경　　　(나직한 한숨... 이게 다 나 때문인 거 같아 마음이 무거운데)

김수진　　　(안으로 종종 뛰어 들어오며) 특종이에요, 특종!

일제히　　　(김수진을 쳐다보면)

김수진　　　한기준 사무관 와이프가 누군지들 아시죠?

오명주　　　채유진 기자잖아. 그게 왜?

김수진　　　그럼 채유진 기자가 결혼 전까지 사귀었던 구남친은 누굴까요?

진하경　　　(멈칫...! 본다)

오명주　　　(? 보다가) 에이 설마...

김수진　　　(흠흠흠 웃으며) 맞습니다. 바로 이시우 특보랍니다.

오명주　　　에에에에???? (놀라고)

신석호　　　(흠흠... 하는 눈빛으로 흘긋 하경을 보면)

진하경　　　(이놈의 사내연애... 외면하고 싶은 듯 눈을 질끈 감으면)

오명주　　　뭐니 그럼? 채유진을 가운데 두고 현재의 남편과 전 남친이 한따까리 오부지게 붙었다는 거야? 아니 왜? 이미 결혼까지 한 마당에?

김수진　　　혹시... 현재 진행형이었을까요?

진하경　　　(어쭈? 남의 말이라구 함부로 하지? 쳐다보는데 동시에)

신석호　　　(딱 잘라) 그건 아닐걸요. 이시우 그 친구 보기보다 맺고 끊는 게 분명한 애라 이미 끝난 연애에 지지부진 매달릴 성격 아니에요.

진하경　　　(자기도 모르게 끄떡! 그렇지! 잘 아네!)

신석호　　　뭔가... 다른 기분 나쁜 일이 있었겠죠.

오명주　　　그게 뭐지?

김수진　　　그러게요, 뭘까요?

진하경	(보더니) 잘은 모르지만,
일제히	(하경의 목소리에 일제히 쳐다보면)
진하경	잘못한 게 있다면 그건 한기준일 거예요. 제가 한기준을 좀 잘 아는데... (본다. 보며) 좀 찌질하잖아요.
일제히	(헐... 처음이다! 진하경 입에서 한기준을 다이렉트로 디스하는 말이 나오다니)
진하경	그런 의미에서 이번 일은 모르는 걸로 해줍시다. 이시우 특보한테도 오늘 하루가... 아주 힘들었을 테니까.
오명주	하기사 지나간 남의 연애 가지고 왈가왈부 그거, 재미없지. 과장님 말씀에 적극 찬성!
김수진	(머쓱해하며) 저두요.
진하경	(신석호 보면)
신석호	네, 뭐.
진하경	(됐다... 안심하는데, 그때!)

멈췄던 송풍기에서 다시 찬바람이 나오기 시작한다.

김수진	(찬바람을 감지하고) 어? 에어컨 된다!! (신석호를 향해 엄지 척 올리며) 아까 내려가서 결국 해결하셨네요?
신석호	(머쓱하게) 뭐... 해결했다기보단 그냥...

Insert〉Flash Back〉공조실 안.
신석호가 땀을 뻘뻘 흘리며 일하는 작업자들에게 시원한 음료수를 돌리고 있다.

신석호	수고가 많으십니다. (캔 따주며) 이거 좀 드셔가면서 하세요!!
정비과직원1	(받으며) 고마워요.
신석호	네... 뭐. (멋쩍게 웃으면)

다시 현재〉

아아아아!!! 다들 찬바람을 쐬며 잠시 평화로운 표정을 짓는
가운데 그 한쪽에서 지금까지의 모든 잡담과 담을 쌓은 채
올라오기 시작하는 장마 관련 기사들을
영 찜찜한 얼굴로 보고 있는 엄동한에서.

S#41. 본청 전경 / 밤.

서서히 어둠이 내려앉고.

S#42. 본청 국장 방 앞 / 밤.

안쪽을 향해 공손히 인사를 하고 나란히 나오는 시우와 한기준.
문이 닫히자 다시 서로를 잡아먹을 듯이 노려보다가
확 돌아서 각자 반대 방향으로 간다.
한쪽으로 걸어오던 시우, 멈칫... 걸음을 멈추고 보면
복도 한쪽에서 기다리고 있던 진하경이 따라오라고 고갯짓한 뒤
앞장서서 간다. 시우, 그런 하경을 보더니 얌전히 뒤따라가면.
잠시 후, 다시 그 자리로 되돌아오는 한기준.
저 멀리 앞뒤로 나란히 걸어가는 시우와 하경을 본다.

한기준 ...? (본다. 쟤들... 진짜 아무래도 이상한데? 쳐다보는 시선에서)

S#43. 어느 집 거실 / 밤.

수업을 마치고 아이의 방에서 나오는 이향래. 기다리고 있던 아
이의 엄마가 이향래에게 뭔가를 챙겨주려 하자,

이향래	(놀란 눈으로) 평소처럼 그냥 계좌이체 하시면 되는데?
아이엄마1	이번 달 수업료는 벌써 계좌이체 했고요. (제과점 종이가방 건네며)
	이건 그냥 작은 선물!
이향래	(받으며) 고맙습니다.
아이엄마1	근데 선생님 요즘 집에 무슨 안 좋은 일 있어요?
이향래	아뇨. 왜?
아이엄마1	우리 애가 그러는데 선생님이 자꾸 수업 중에 딴생각을 하시는
	것 같다고 해서요.
이향래	(뜨끔해서) 어머!
아이엄마1	요즘 애들이 더 똑 부러지는 거 아시죠? 신경 좀 써주세요.
이향래	(질책이다) 네. 제가 주의하겠습니다.
아이엄마1	(두고 보겠다는 듯 보고)
이향래	(애써 미소 짓고)

S#44. 주택단지 골목 / 밤.

어느 집 대문을 나와 터덜터덜 차로 걸어가는 이향래.

손에 든 제과점 종이가방에 크림빵 몇 개가 들어 있다.

오늘따라 어쩐지 더 마음이 서글프다.

핸드폰 꺼내서 화면에 남편의 번호를 띄운다.

전화를 걸까 말까, 망설여진다.

S#45. 편의점 앞 / 밤.

편의점 파라솔 밑에서 사발면을 안주 삼아

소주를 마시는 엄동한.

핸드폰으로 오후에 난 장마와 관련된 기사를 보면서

계속 뭔가 걸리는 눈빛인데 그때 전화가 들어온다.

발신자 보면 [아내]다.

엄동한	(허겁지겁 전화를 받는다) 여보세요?
이향래(F)	어디야?
엄동한	나? (주변을 둘러보며) 당연히 기상청이지.
이향래(F)	기상청 어디?
엄동한	당직실.
이향래(F)	... (한동안 말이 없다가) 불편하지 않아?
엄동한	불편할 겨를이 어디 있나? 좀 바빠야 말이지. 오늘도 장마 기간 발표한다고 정신 하나도 없다가 이제 한숨 돌리는 중이야.
이향래(F)	고생이 많네.
엄동한	(더는 할 말 없고)
이향래(F)	그래 알았어. 끊어.
엄동한	여보, 근데 보미는... (툭! 이미 끊겼다. 아쉽게 핸드폰 쳐다보고)

S#46. 본청 정문 / 밤.

통화를 끝낸 이향래가 어이없는 얼굴로 핸드폰을 쳐다보는데,

보안직원1	뭐라세요? 엄선임님 벌써 집에 도착하셨대죠?
이향래	네.
보안직원1	거 보세요. 아까 아까 퇴근하셨다니까.
이향래	저도 빨리 들어가 봐야겠네요, 그럼 수고하세요.
보안직원1	예. 조심해서 들어가십시오.
이향래	(인사하고 돌아서는데 표정이 쎄하다, 쭉 걸어 나오면)

S#47.　하경과 시우가 처음 만났던 그 이자카야 / 밤.

이시우　　아아... 아파요, 살살 좀...

다친 시우의 이마에 약을 바르던 하경, 흘긋 보더니
일부러 그 위에 반창고 탁! 붙인 뒤 꾹꾹 눌러준다.

이시우　　아야! 아야! 아야!!! (꾹꾹 누르는 대로 자동적으로 소리 나오면)

진하경　　(어이없는 표정 짓다가 그만 피식) 원래 이렇게 엄살이 심했니?

이시우　　왜요? 싫어요?

진하경　　그러면서 싸움은 어떻게 했대?

이시우　　한기준 쪽에서 선빵을 날리는데 가만있어요, 그럼?

진하경　　(그 말에 본다. 보더니) 너... 이제 그만 화내.

이시우　　(? 하경을 본다)

진하경　　칼럼도 보험도... 둘 다 내 잘못이야. 너한테 이상하게 들릴 테지
　　　　　만 그게 그렇더라구. 10년이라는 세월 동안 이렇게 저렇게 얽혀
　　　　　있다 보니 모질게 잘라버리지 못하겠는 부분이 분명히 있더라.
　　　　　오늘 아침만 해두 그래. 내 차 보험을 지 맘대로 친구한테 들어놓
　　　　　구 나한텐 말도 안 하고 있었더라구. 그러니 내가 얼마나 황당했
　　　　　겠냐구. 사고 난 사람은 옆에서 계속 보험 부르라고 난린데...

이시우　　(보면)

진하경　　너한테 속속들이 다 얘기 못 한 건... 내 지난 연애가 얼마나 구질
　　　　　구질했었는지 너한테까지 광고하고 싶진 않아서... 그래서 그랬
　　　　　는데.

이시우　　그런데 왜 얘기해요?

진하경　　(보며) 너한테 부끄러운 건 잠깐이겠지만 니가 날 오해하게 만드
　　　　　는 건 두고두고 후회하게 될 것 같아서.

이시우　　(본다)

진하경　　이제 앞으로 두 번 다시, 이런 일 안 만들도록 할게. 물론 또 언제

어디서 폭탄처럼 한기준하고 얽힌 과거가 불쑥 나타날지는 모르겠다만... (보며) 그런 일이 또 생긴다 해도 그땐 너한테 솔직할게. 숨기는 거 없이. 약속해.

이시우 (보더니) 진짜 큰일이네...

진하경 왜애? 아직두 화가 안 풀려?

이시우 자꾸만 진희경이 좋아져서 그게 큰일이라구요.

진하경 (본다)

이시우 이러다 정말 사람들한테 들켜버리고 싶으면 어떡하죠?

진하경 (피식...) 그러게, 그건 좀 큰일인데? 어쩌냐? 들키는 순간 우리 연애도 끝인데?

이시우 (보더니 그대로 하경의 입술에 가볍게 키스한다)

진하경 어허...! 어디 공공장소에서...

이시우 회사만 아니면 되는 거 아닌가?

진하경 아는 사람이라두 보면 어쩔려구 얘가...

이시우 (빙긋 미소로) 그게 걱정되면 이렇게 내 옆에 앉아서 그렇게 이쁘게 웃으면 안 되지. 반칙이지 이건.

진하경 어쭈우? 계속 말 짧게 하지?

이시우 (피식 웃음으로 다시 입맞춤 쪽, 한 번 더 입맞춤 쪽... 한 번 더 쪽...!)

진하경 (허...! 얘 좀 봐? 하는 눈빛 반, 그러면서 싫지 않은 눈빛 반)

이시우 (그런 하경을 미소로 보는 데서)

S#48. **바깥 일각 / 밤.**

건너편 골목에 차를 세워둔 채 건너편 가게 안 시우와 하경을 빤히 바라보고 있는 한 남자... 한기준이다.
두둥...! 하늘이 머리 위로 무너지고 있다.

한기준 말도 안 돼... (허...! 빤히 쳐다보는 데서)

S#49. 기준과 유진네 / 밤.

어두운 실내...

문을 열고 안으로 들어오는 한기준,

현관불이 켜지면서 그 아래 잠시 멍하니 서 있는 그...

그러다 현관불이 툭... 꺼지면 천천히 걸음 옮겨 안으로 들어온다.

그대로 툭... 불을 켜고 안쪽으로 들어서는데

 주방 식탁 의자에 앉아 있는 채유진...

기다리고 있었던 듯 고개 들어 한기준을 본다.

한기준	뭐 하냐 거기서?
채유진	(담담하게) 나한테 할 말 있잖아. 아니야?
한기준	(빤히 쳐다본다)
채유진	(두 손 꼭 마주 잡은 채, 기준을 바라본다)

잠시 두 사람 사이에 침묵 흐르더니,

한기준	피곤하다... 나중에. (그대로 지나쳐 방으로 가려는데)
채유진	그래 우리 동거했어!
한기준	(멈춰 선다)
채유진	(보며) 이시우랑 나... 사귀면서 잠깐 살았다구. 근데 그게 뭐? 오빠 만나기 전 일인데... 그게 그렇게 나빠? 동거가 무슨 죽을죄라도 되냐구!
한기준	동거...
채유진	(상처받을 각오를 하고 노려보는데)
한기준	(수긍하듯) 죽을죄 아니지. 도덕적으로도 법적으로도 문제 될 거 없는 것도 알고. 다 아는데!!! (유진을 보며) 내 마음이 너무 괴롭다. 유진아. 못 들은 걸로 치자. 모르는 걸로 하자. 몇 번씩 다짐을 해도 머릿속에서 그 생각이 떠나지 않아. 니가 나 아닌 다른 남자

랑 같이 살았다는 게... 받아들여지지가 않아! 그게 이시우였다는 게 정말 미치게 싫다구, 나는!

채유진　(울컥...! 눈물이 나려는 걸 꾹 누르며) 오빠 만나기 전이었다구. 다 지나간 과거 일이라니까.

한기준　누가 그래? 과거 일이라구?

채유진　무슨 밀이야? 난 이미 다 끝났는데!

한기준　유진이 너, 이시우 그 새끼가 지금 누굴 사귀는지 알아?

채유진　? (본다... 뭔가 들어서는 안 될 말이 나올 것 같은 기분 위로)

이시우(Na)　짓궂은 날씨는 단지 흐린 하늘. 예고 없이 내린 눈과 비. 거센 바람과 태풍만을 의미하지 않는다.

채유진　그게 누군데...?

한기준　진하경!

채유진　(쿵! 본다. 너무 놀라서 말도 제대로 안 나오다가) ... 뭐? 누구...?

한기준　내 전여친!!! 나랑 결혼까지 할 뻔했던 그 진하경!!! 총괄2팀에 그 진하경 과장!!!

채유진　(허...! 본다)

한기준　(미치겠네, 진짜!!!! 어우우우우우!!!!!!! 어쩔 줄 모르는 데서)

채유진　(도로 털썩... 의자에 주저앉는다, 시선 위로)

이시우(Na)　그렇게 뜻하지 않았던 순간에 우리는 짓궂은 날씨의 공격을 받는다.

망연자실해진 한기준과 채유진의 모습에서.

S#50. 이자카야 / 밤.

서로 후룩후룩 라면을 먹으며 즐거운 대화 중인
하경과 시우의 모습 교차되면서,

진하경(E) 이럴 때 시원한 비라도 한 줄기 내려주면 좋으련만...

S#51. 본청 일각 / 며칠 후 낮.

쩅쩅한 햇볕과 하늘... E. 맴맴 울어 젖히는 매미 소리.

엄동한 (하늘을 올려다보며) 역시... 비가 안 오네... (심란한 시선에서)

구름 한 점 없는 쩅한 하늘 밑 기상청 풍경에서.
8부 엔딩.

기상청 사람들 1

사내연애 잔혹사 편

초판 1쇄 인쇄 2022년 03월 28일
초판 1쇄 발행 2022년 04월 06일

지은이 선영
크리에이터 글line & 강은경
펴낸이 김선식

경영총괄 김은영

기획편집 김보람 **디자인** 이은혜 **책임마케터** 이미진
콘텐츠사업2팀장 김보람 **콘텐츠사업2팀** 이은혜, 박하빈, 이상화, 채윤지
편집관리팀 조세현, 백설희 **저작권팀** 한승빈, 김재원, 이슬
마케팅본부장 권장규 **마케팅3팀** 이미진, 배한진
미디어홍보본부장 정명찬 **홍보팀** 안지혜, 김은지, 박재연, 이소영, 김민정, 오수미
뉴미디어팀 허지호, 박지수, 임유나, 송희진, 홍수경
경영관리본부 하미선, 이우철, 박상민, 윤이경, 김재경, 최완규, 이지우,
　　　　　　김혜진, 오지영, 김소영, 안혜선, 김진경
물류관리팀 김형기, 김선진, 한유현, 민주홍, 전태환, 전태연, 양문현
외부스태프 교정교열 한나비

펴낸곳 다산북스 **출판등록** 2005년 12월 23일 제313-2005-00277호
주소 경기도 파주시 회동길 490
대표전화 02-704-1724 **팩스** 02-703-2219 **이메일** dasanbooks@dasanbooks.com
홈페이지 www.dasanbooks.com **블로그** blog.naver.com/dasan_books
종이 IPP **인쇄** 민언프린텍 **후가공** 제이오엘앤피 **제본** 국일문화사
ISBN 979-11-306-8916-6 (04810)